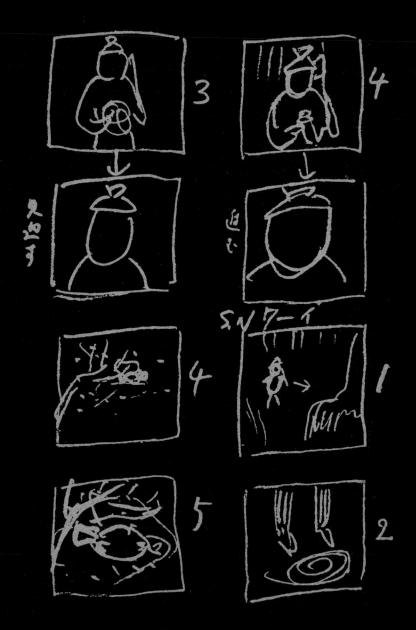

『羅生門』絵コンテより

5.N38

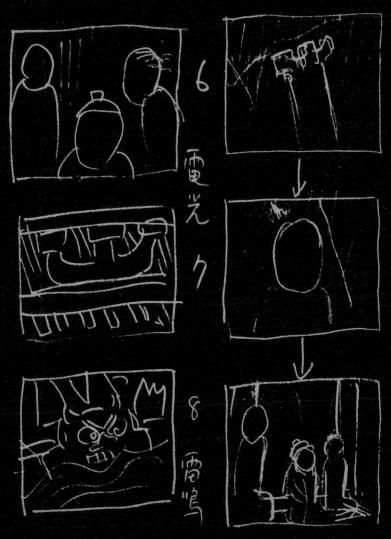

黑澤 明油

蝦蟇の油

Something Like an Autobiography Akira Kurosawa

年譜	第六章	第五章	第四章	第三章	第二章	第一章	寫在前面
草 薙 匠 353	直到《羅生門》	預備——開始!	長話 171	迷途 109	長長的紅磚牆 67	- 老友歡聚 11	5

まえがき 第在前面

> Something Like an Autobiography Akira Kurosawa

不 知 不 覺 中 到 這 個 二十三日 \bigcirc 九七 八 年三月) 我 就 1

說 ,

無 ※意寫 那 種 東 西 大 為我 不覺得自己的 事 趣

情 有 到 值得寫 下來

首先

要寫的

1話會都1

是

電影的

話

題

0

也

就

是說

如

果從

我

身上拿掉

電

影

顧

渦

去歲

月

我

經

歷

過許許

多

多的

事

情

0

雖

然很

多人慫

恿

我

寫

自

傳

旧

坦

É

旧 是 這 П 又有 |人熱切 地 盼望我 寫 此 自 己 的 事 情 推 辭 示 掉 只 好 答 應 這 大

概 是看 **了尚** 和 雷諾 亙 (Jean Renoir) 自 傳 後 的 影 響

我

尚

雷

諾

瓦

有

面之緣

,

共

進

晚

餐

,

暢談

甚

歡

0

他

當

時

給

我

的

囙

象

不

像

寫自傳 的 人 但 他 勇 於寫下 自 傳 這事 觸發了 我

是會

個 藝術家只借 尚 雷諾 瓦在 助 自 攝 傳的 影 機 序中寫道:「 和麥克風 來自由表現自己,已不能滿 不少人勸我寫自傳 0 中 足他 略 們 對 0 這些 他 們 想 來說 知 道

這 個 藝 「術家究竟是 怎樣 的 人?

夠 說 而 主 活 角 X 著 或 是 中 我們 表 哥 略 尤 自 我試 金 以 餇 為 著從自己 養的 傲 的 獵 個 己的 大等 性 記 其 種 憶 實 種 中 繁 是 多 由 選 要 幼 出 素 稚 造 所 袁 成今 形 的 成 童 日之我 年 我 好 們 友 的 無 力 法 閱 量 只 讀 靠 的 我 自 第 思念的 本 就 1

以及相 關的 口 憶 引自 《尚 雷 諾 瓦自傳》 [My Life and My Films]

這 篇 章 以 及 與 尚 雷 諾 瓦 見 面 時 他 給 我 的 強 烈 節 象 我 也 想 活 得 跟

類 自 動 力

樣 此 外 另 那 份 位 感 我 動 希 給 望能 了 我 寫 活 得 像 傳 他 的 樣 的 導 演 約 翰 福 特 (John Ford)

留 自 傳 , 遺 憾 的 心 情 也 加 倍 地 驅 使 我

, 我 然 忧 , 和 有 義 ᄍ 務 位 寫 大 點 前 輩 相 關 相 的 比 東 我就 西 吧 像 菜 鳥

樣

0

不

過

既

然有

L

想

知

道

我

是

什

麼

樣

並

沒

這

個

的

雖 然沒 有 自 信 能 讓 讀 者 看 得 高 興 , 旧 我 仍 以 過 往 常 告 訴 晚 輩 的 不 要 怕 丟 臉

句 話 寫 說 這 服 本 自 有 己 如 É 開 傳 始 的 書 書 寫 , 我

為

了

找

П

過

去的

記

憶

,

和

許

多

朋

友促

膝

而

談

這

文 電 雄 影 植 草 導 圭 演 之助 助 導 11 時 代以 說 家 來 ` 劇 的 本 好 友) 作家 ` 村 戲 木 曲 與 作 家 河 郎 • 小 (美術 學以 指 來 導 的 好 ` 劇 友 組 班 本 底 多 猪 矢野 四 郎

坂 文雄 錄 演 音 員 的 技 徒 師 受我 弟 ` 東 ` 嚴 劇 寶 格 組 映 訓 班 書 練 底 前 的 身 演 P 藤 員 C \mathbb{H} 代 L 進 表 的 演 , 員 期 111 司 喜 處 多賢 事 女作 《姿三 東 佐 寶 藤 東 勝 四 和 郎 電 映 影 畫 的 配 副 主 樂 社 角 長 ` E

故

的

在 研

加

Ш

雄 早

究 或 家 外 對 比 我 多方 我 還 照 1 解 顧 我 並 的 熟 電 知 影 我 在 或 • 橋 外 本忍 切 事 製片 務 的 人 編 劇 ;合撰 歐 油 玻 克 《羅 生 美 國 的 \exists 本 《七武 電 影

起) 借用 ` 野上照代 這 個 版面 我的 向 左右 E 述諸位 手 ` 好友的 劇 組 班 協助致上深深謝意 底 , 始終投注心力於這 行

助完成

也是我的 生之慾》

消將棋 等

和 本

高 動

爾夫球

勁 雅

敵 人

松 劇

江 , 我最 陽

製片 的 電 影

東大畢業

Cinecitta 由 他協

`

劇

,

井

手

編

近

劇

本大部分都

電影大學畢業的

:菁英

行

神

祕

古怪

,

我的

國外生活都和這

個帥

哥科學怪人在

老友歡聚

Something Like an Autobiography Akira Kurosawa

盆

然

後

到

我 光著 身子 坐 在 臉 盆 裡

那

是

光

臉

盆

在

木 線

地 有

板 點

房 昏

間 暗

中 的

央 地

的 方

低

窪 泡

左 臉

右 盆

晃動 的

, 熱水

發出 抓

啪

嗒

啪 邊

嗒

的 搖

在 處

熱水

裡

,

著

臉盆

緣

晃

那 大 概 很 有 趣 吧

突然 我 拚 命 , 連 搖 L 著 帶 臉 盆 盆 向 0 後 翻

倒

當 晃 東 時 那 西 異 , 我 常 都 的 記 無 得 依 驚 清 清 嚇 楚 • 楚 裸 身 0

碰

觸

地

板

的

滑

溜

觸

感

,

還

有

抬

頭

看

見

Ŀ

面

吊

著

的

亮

晃

懂

事

以 後 , 我 有 時 會 想 起 那 事 , 不 過 大 為不 是什 麼大不了 的 事 , 所 以 直

沒

提 起

大 概 是二 + 歲 以 後 , 大 為 某 個 機 緣 想 起 , 於 是 問 母

親

微 母 暗 親 驚 的 訝 隔 房 地 壁 間 房 是 凝 老 間 視 脫 家 我 和 的 說 服 廚 , 那 房 突然聽 兼 是 我 浴 室 歲 到 , 13 口 我驚天哭喊 秋 親 要 田 老家 幫 我 參 洗 趕忙 加 澡 祖 , 跑 先 父 忌 進 把 浴室 光著 H 法 身子 會 , 發 時 現 發 的 我整 生 我 的 放 進 事 個 人 臉

翻 倒 在 地 Ŀ 哇 哇 大哭

面

亮晃晃的

東

西

是

煤

油

熔

母親

說

著

,

邊不

可

'思議地望著已長到

百

八十

公分高 、六十公斤 重 菂 我

歲 時 泡在 臉 盆 裡 的 這 件 事, 是我最古老的 記 憶

然 , 我不 -記得 出 生 蒔 的 事 情

當

據 但 過 說 我沒 世 的 突叫 大姊 曾 , 默 跟 不 我 作 說 聲 , 地 你是 從 母 親 個 奇 肚 怪 子 的

常我 一份開 看 掌 心 都 捏 出 印 子了 裡 出 來 , 雙拳 緊握 遲 遲 不打開 好

嬰兒

0

這 大概是騙 我的 吧

容易

,

定是為了 逗弄我這 個 老么而捏造 的 故 事

合唱 轉 專 如 0 果我真的 的 離題 主 唱 黑澤 是一 下 朔 0 出 以 說 生 為 那 是我 話 就緊握不 逗 弄 還 我 -放的人 說 的 大姊 , 四 八,現在 明 過 世前 真 有 不久 活力 定成為大富 0 , 雖 看 然外 到 電 甥 翁 視 女和 螢 ` 幕上 開 著勞斯 外 甥 Los Primos 都 萊 說 斯 那 不 四

必 須 之後的 感 謝 Los 襁褓時光 Primos 的 我只記得 黑澤明 幾個 代替 簡 我 短 唱 的 歌 |模糊 給 晚 片段 年 時 的 姊 姊 聽

是

丽

舅

舅

她

仍

頑 固

地

不接受

小

時

候

姊

姊

們常

要

我

唱

歌

給

妣

們

聽

這

麼

說

來

我

處

我

後

來常

常

思考

這

事

0

那 其 中 此 都 個 是 是 趴 鐵 在 絲 乳 母 網 背 對 E 穿 時 著 看

白 回

衣

服 景

的

X

揮

棒

打

球

,

追

趕

雅

得

高

高

的

球

和

滾

地

的

的

象

球 接 接 丟 丟

我

從

小

就

看

棒

球

,

不能

不

說

0

後 來 才 知道 , 那 時 我家就 在父親 我對 棒 任 球 職 的 的 體 喜愛是 操 學校 根 深 的 柢 棒 球 古 場 吅可 球 網 後 面 0

火 另 場 件記 和 我 們 憶 之間 也 是 在 有 乳 黑 母 黑 背 的 Ŀ. 海 看 0 我家 到 的 那 , 那 時 是 在 遠 大 森 處 的 , 火災 那 片

海

是

大

森

的

海 岸

,

大

為

火

似 在 遙 遠 的 地 方 , 所 火災嚇哭了 以 大 概 在 羽 帶 吧 0

場

看

但

我

還

是

被

那

遙

遠

的

0

首 到 今天 , 我 都 非 常 討 厭 火災

另 特 別 個 是 嬰幼 看 到 時 類 似 期 的 烤 記 焦 憶 夜空的火災紅 , 是乳 母 常常 常指 色, 著 就 會 我 走 感 進 到 非 間 常 陰 害 暗 怕 的 1/ 屋

那究 竟是: 什 麼 地 方

有 天 , 突然 像 福 爾 摩 斯 樣 解 開 這 個 謎

底

0

那 是 乳 母 揹 著 我 進 廁 所

真 是 非 常 失 禮 的

婆! 不過後來乳母來看我 老

哭著說 母以 了 仰望 公斤重的 前的 時 一百八十公分高 , 失禮 我 少爺 我 不 , 抱著 但 , , 沒 反 你 而被這位 有 真 我 一、七十 責 的 的 問 長 膝 , 她 乳 大 蓋

的樣子感動,只是茫然地低頭望著她。 突然出現眼 前的陌 生老婆婆

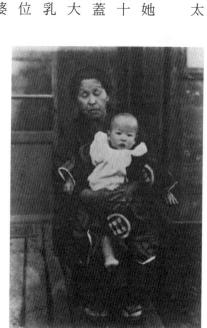

乳母和兩歲時的筆者

幼童時期

明 不 知 道 為 什 麼 , 我 會走路以後到 進 幼 稚園 之間的記 憶 , 比 起 襁 褓 時 期 不太鮮

那是電車的平交道

但

在這

段回憶當中

有個場景總是帶著濃烈的色彩

的

掉

到

抱

心

我

卻

根

本

不

懂

事

,

看

白 我 的 著 以 聽 狗 好 大概 我完全沒有 這 H 面 的 只 那 輾 後 姊 帶 前 模 斷 成 麼 像 狗 又被帶 裂 回家 糊 嚇到痙攣昏倒了 兩 來 姊 是 牽 有 的 半 口 為 說 父 著 記 關 狗 的 奔 母 了 的 得 在 走 那 身 H 跑 儘 取 親 幾 籠 幅 幾 狗 管 找 代 隻 發 子 強烈影 像利 滾 趟 如 T 那 H 生 裡 落 後 此 類 隻 那 狗 的 刃 到 , 費 似 死 帶 件 像 剖 我 E 以 開 眼 當 後 前 牠 的 的 鮪 向 記憶 我 魚 身 跑 體 過 來 樣 時 鮮 雷 紅 車 員 轟 隆 滾 駛 渦

三歲時的筆者

事

然後 父母

白狗

搖 哥

著 姊

巴

在 柵

他 欄

們 放

和 F

我

之 鐵

間

的 鐵

軌 ,

F. 我

來

去穿

梭

眼

前

親

和

哥

姊 尾

站

在

的

軌

側

個

人在

鐵

軌

的 另

側

到 白 狗 就發瘋似的哭叫 不 ·要

不要

比 起 帶 白 狗 口 來 黑

白 狗豈

那 個恐怖 的情景 而已嗎

肉的生魚片 和 壽 司 我不

後

有三十

-多年

-敢吃紅

無

論

如

何

發生這

件

事以

比較 好吧 不是只會讓我想起 統狗還

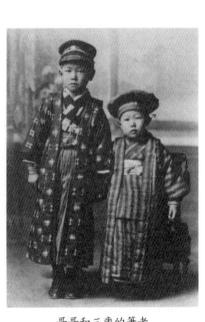

哥哥和三歲的筆者

的 小哥 記 哥 憶 被 的 鮮 堆 明 度似乎 j 抬 回家的景象 和 衝擊的 強度成 正比 另一 個記憶 是頭 Ĺ 纏 著 血 淋淋

:繃帶

架在 小 兩根高約四公尺的柱子上,安裝吊環、吊繩等, 哥哥比我 大四歲 ,是他小學一、二年級吧,在走體操學校的梁木 有如很高的平衡木)時被風吹 (體操器材

落 ,差點失去性命 我清楚記得小 ·姊姊看到滿身是血的小哥哥,突然哭著說:

讓我代替你死吧 !

注

至於 來 幼 , 我身上 稚 袁 時 是流 代 , 我確 著感 置進入 情 過 剩 品川 而 理 森村學 性 不足 袁 , 纖 的 幼 細 稚園 又憨實傷 , 但 感 是在那裡做 的 優里: 傻氣之血 了什 麼

幾乎 沒 有 記 憶

矓 地記得 大家 起 開 闢 菜 袁 我 種

那 矇 時 候 我喜 歡 花 生 , 但 腸 胃 不 好 , 大人都只給我吃 T 花 生 點點

,

所

以

想種

很多很

可是沒有種出很多花生的記憶

的

花

生

概 也在那 時 , 我第 次看到 電影

活

動

弱寫真

從大森的家走 到 立會川 車 站 , 坐上 往品川的 車 字 , 在 青 物横 站 下 車 那裡有

間 電 影院 樓中 -央有 塊 鋪

著 地 毯 的 區域 , 家人聚在那 裡 起 看 活 動 寫 真

哪 此 是 幼 稚 袁 時 看 的 ? 哪些 是小 學時看的 ? 已 一經完全分不清 楚

1 活 活動寫真的說法便逐漸消失 真 則 寫真 為 為電影 照片 發明初期, 之意 。當時 日本指 除了活動寫真之外 稱電影時 所 使用的專有名詞之一。日文的 活動幻燈 、映 畫等詞也指稱電影 「活動 大約 為 可 九二〇年代以後 之意,

還 記 得 的 事 情 有 幾 件 , 其 中 個 是 有 胡 搞 瞎 開 的 喜 劇 , 非 常 有 趣

還 有 , 大概 是 怪盜 吉格瑪》 (Zigomar) 的 場 景 吧 逃 獄 的 男 子 攀 爬 高 高 的

建 築 跑 平川 屋 頂 , 縱身 跳 進 幽 黑的 運 河

上已 經 华 後 减 有 的 對 救 在 生 艇 船 Ŀ , 變 看見女孩還 得交情 不 留 錯 在 的 男 船 Ŀ 孩 和 , 便 女 孩 讓 那 , 女 在 孩 船 坐 快 要沉 救 牛 艇 沒 時 , 自 己 男

留 孩

在

船

正

要

擠

揮手 告別 這 個 好 像 是義 大利的 庫 奥 雷 Cuore)

以 及 有 次 , 我 大 為 電 影院 不 放 映喜 劇 在 那 裡耍賴 突鬧

姊

姊恐

嚇

我

你

這

麼不

-聽話

,

等

下警察來抓

你

了,

讓

我

很

害

怕

我只 不 渦 是 那 單 時 純享 龃 雷 一受看 影 的 著 相 會 遇 動 , 的 並 沒 書 有 面 仔 歡 笑 ...麼 事 ` 害怕 情 導 致我後· 悲 傷 來進 流 入 淚 電 , 影 沉 界 浸 在 為 平 凡 的

H

牛 活帶 來 變 化 的 愉 快 刺 激 和 興 奮 乏中

時 積 然 極 而 帶 現 家 X 在 去 口 看 想 電 耙 影 來 , 始 軍 一終堅 出 持 身 看 的 電 嚴 影 肅 對 父 教育 親 在 有 教育 益 的 風 態度 氣 不 推 的 崇 確 電 為 今天的 影 欣 賞 我 的 開 當

闢 Ī 條 淮 路

在 這 裡 我 還 想 說 的 是父 親 對 運 動 的 想 法

退 没後任 職 體 操學校 除 7 日 本古 來的 柔道 劍道 也 整 備 各種 體 操器 材

台

上

看

著父

親

在我

國還

技

館在

土

講

到

相

撲

,

有

看

指第十五代横綱梅谷ヶ藤太郎。横綱是相撲力士資格的最高等級

2 注

率 先在 日本蓋游泳 池 致力普及棒 球 持續 採取積 極獎勵體育的 態度

這個想法在我的心中生根。

我喜歡看也喜歡從事各種運動

我必須說,這明顯受到

認定

運

動

是

種

鍛

鍊

⁽親的影響。

期 把 親常 你 還 我 讓 常 養得強壯 嘟噥 小 特 時 地 候 讓 : 身 結 横 實 明 體 綱 明 孱 梅 嬰兒 為 弱 谷 了 父 抱 時 要

過了

呀……

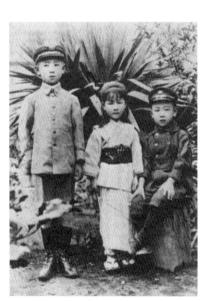

哥哥丙午(九歲)、姪女幹子(六歲) 和筆者(五歲)

俵 中 海 (講的 記憶 ,那是幾歲的時候 呢

我記 得那時是坐在母親的 膝 蓋上 , 確實還是個小不點沒錯

森村小學

那 是 我當電影導演以後發生的 事

在 H 本 劇場 看 了稻垣浩導演以智力不足兒童為 題材的電影作品 (被遺忘的孩子

自 顧自 地 玩 著

其

中

有

幕

,

學生在教室

裡上課,

只有

個小

孩坐在特別

隔 到

旁的

書桌前

們

0

看 我在某個地方看過那個小 到 那 一幕 , 我感到奇妙的憂鬱和 孩 心靈悸動 , 無法平靜

他是誰 ?

隨即 想 起

走 廊

我覺得

頭暈

,

於是躺下來

,

坐在沙發上

我霍 他就 地 是 起 我 身 離 座 , 走 到

3

指 相

撲力士

比

賽的場

所

為外

方內圓:

的場

地

注

位 置

學 的

走

廊

來走去 教室

在 就

裡

,

我只能

痛

苦

地

坐

在椅

子

Ŀ

不

動

,

望

我 走

不

願承認自己智力不足

,

但

我確

實智能

發

展

較

慢

老

師 講的 東 西

,受到特別對待

[我完全聽不懂 , 只好自 顧自 地 玩

,

耍

最後桌椅被搬到遠離其 他

司

職 員 擔 11 地 跑 渦

劇 場 女

您怎 麼 了 ?

_

沒事 , 沒 事

我 0

坐起 來 , 胸 悶悶

地

想

副

吐

請 人叫 車 送 我 口 家

果

,

為什 麼突然不舒 服 ?

年 級 時 , 學校 於 是 我 結

為 森

看 候

^

被遺忘的

孩子

們》

後

,

想 起了

實

在

不

願 想

起 的

不

愉

快

憶

0

讀 大

村

11 1

學

那

詩

我 有 如 監 獄

著窗 外 陪 我 Ŀ

學 的 家人擔 心地 在

而

Ħ.

老

師

Ë

課時

動

彩動

就

看著我

說

,

這

個

,

黑澤

君

不懂吧!

或 是 , 這 個 , 對黑澤君太 難 T 0

雖 然每 次老師 說完大家就 看著我竊笑 令我難受, 但 更讓我悲傷的

,

是

誠

如

老師 所 言 , 他 E 課 的 內容我完全聽不 懂

似 還 乎只要 有 朝 (聽到 會 時 立 喊 正 立正 , 我就會感到緊張 , 不要多久 、身體 我 定昏 僵硬 倒 , 然後就憋住 氣

我還記 得 這 件 事 接著

定躺

在醫

務

室的

床上

, 護

主

伸

頭

看著

我的

臉

無

法 呼

吸

下 萠 天在室內體操 場 玩 躲 澼 球

即

使有

人丟球

給

我

, 我也

接

죾

住

0

他 們 大概覺 得 很 有 趣

球 不停地 飛 渦 來 砸 我

大

一為覺

得

好

痛

我

不

高

興

於是

撿

起

砸

我

的

球

丟 到

F

著

国 的

體 操

場

外

你 在 幹 茌 麼 ! 師 大 聲 怒罵

老

現 在 , 我 很 清 楚老! 師 生氣 的 理 由 , 但 在那時 我完全不明白 丟掉讓我不愉 快的

球

為什

一麼不

對

大 在 為 這 義 種 務 情 教 況 育 下 而 , 要智 小 能 發 展 遲 年 緩 級 的 的 學 1/ 校 孩 上 生 | 學真 活 是 對 罪 我 惡 來 說 宛

,

若

地

獄

的

折

磨

0

小 孩 也 有 各 式 各 樣

有的 1/1 發 展 孩 有 Ŧi. 歲 快 有 就 慢 具 有七 , 認 歲 為 的 年 智能 就 該 , 有 有 的 年 七 的 歲 發 了 還只 展 , 這 有 想 Ŧi. 法是 歲 的 不 對 的

寫 句 話

好

像

有

點

激

動

1

,

實

在

是

我七歲時

的

學

校

生活

太痛苦

,

不

禁

要為

那 0

樣

的

在

我 的 記 憶 中 , 那 矇 矓 包 覆 我 大 腦 如 霧 般 的 東 西 突 然像 被 風 吹 散 • 智 能 清 楚

醒 , 是在 我 家 搬 到 1/1 石 III 我 轉 到 黑 田 1/ 學 時

覺

從 那 以 楚記 後 的 事 情 就 像 泛 焦 (pan focus , 攝影 術 語 , 畫 面 中 的 切 都 對 準 焦

黑 田 小 學

距

樣

清

得

到 這 間 1 學 , 是二 年 級 的 第 或 第 學 期

我很 校舍不是漆成白 訝 這 裡完全 不 同 樓 於 森 村 是像 1 學 明 治 時

色

的

洋

,

而

代

軍

營

的

木造

簡

陋

建

森村 揹 的 學生 的 是皮革書 都 穿翻 包 領 設 , 這 計 裡是 的 漂亮 斜 揹 制 的 服 帆 , 這 布 裡 包 的 學 生 削 穿 和

> 服 袴

,

森村穿皮鞋 這 裡大家都穿木 屐

最重 要的 是 模樣完全不同

也

難

怪不

樣

(在

森村

,大家都留

西

裝

頭

, 這

裡都

剃

光

頭

0

在 不 過 個 , 純 說 H 到 式 驚 風 訝 俗 , 可能 的 專 黑 體 田 中 的 , 突然闖 師 生比 我還 進 個 嚴 留 重 吧 著 少 爺 頭 • 揹著皮革

西 裝

外

套

吊

帶

短

褲

•

紅襪

和

金

屬

卡

扣

短

靴

的

人

0

書包

我 於是 他 小 們 時 扯 我 還 候就是個 有些 的 頭髮 一憨傻 愛哭鬼 , 在 、像女孩 背後敲我的書包 ,到了這間小學,更是好哭到馬上有了「金米糖弟弟 樣皮膚白嫩 ,把鼻屎抹在我的衣服上,常常把 心的我 , 1/ 刻成為大家戲弄的 對象 我弄哭

的 綽 這 號 個 綽 號

來

Ħ

當

時

的

這

首

歌

咱 家 的 金米 糖 弟 弟 喔

真 114 人 操 is 行

學 哥

我

們

家

在

小

石

111

的

大

曲

附

近

每

天早上

我

和

哥

哥

起

沿

著

江

戶

111

岸

走

路

上

總 無 是 論 淚 何 汪 時 汪

幸 直 好 到 現 , 在 和 我 , 我 同 想 時 起 轉 到 這 黑 個 田 金 米 的 糖 1/1 哥 的 綽 哥 號 , 以 時 優異 , 還 是 表現縱橫 油 !然而: 校 生 強烈的 袁 , 如 果沒 屈 辱 有 感 威 風 的

他

風 存 我 在 , 年 這 後的 個 金 米 我 糖 , 不 弟弟肯定哭得 再 在 更

0

人前哭泣 , 也沒有 再 被人 叫 成金 米 糖 , 而 是人 稱 小 黑 的 威

多

長 但 我 加 在 速 那 我 年 成 長 間 的三 的 [變化固節 個 助 力也不能忘記 然是因 為智能自 |然萌 芽 , 像要追 口 以前的延 遲般 疾速

成

第 , 是哥 哥 的 助 力

0 低 年 級 的 我 放 學比 哥 哥 早 , 口 家時是自己 個 人折返 原路 , 但 F 學 時 定 和 哥

每 那 時 天都讓我驚訝竟有這 , 哥 哥 每 天都 狠 狠 麼多用 痛 罵 我

來罵人的詈辭責備

我 能 但 勉 他 強 不 聽見 是大聲 旁邊 斥 罵 經 , 過 而 的 是 人都 聲 音 聽 將 不 壓 見

做 開 所 或 如 以 是 果 大 他只是 捂 聲罵 著 耳 語 一朵不 我 氣平 我 聽 靜 至 地 少 但 狠 可 為 狠 以 了 咒 讓我 頂 嘴 無 , 哭 法 著 那 跑 麼

我 話 和 罵 姊 : 你 我 姊 我 的 知 雖 告 然很 事 道 狀 告 想 訴 你 但 把哥 媽 這 是 媽 儒 快 哥 和 弱 到 不懷好 姊 碎 學 嘴 姊 校 的 時 意 你 傢 的 試 伙 他 行 試 肯 看 定 定 我 會 先 把 只 放

更

瞧

起你

!

我

無

計

口

施

但

是 不

這

個

不 害

懷好意的

哥

哥

只

要

我

在

下課時

間

被

欺 負

定

滴 時

出

現

就 好

就

縮

不

動

罵 為 低 向 到 盘 親 只

江戶川畔的櫻花——從大曲到關口,兩岸 盛開的櫻花 (上坂倉次氏提供)

像 直 哥 哥 躲 在 在 學 哪 校 裡 備 看 受矚 守 著 H 樣 欺 負 我 的 都 是 年 級比 他 低 的 人 看到 他

明 過 來 下

哥

哥

也

一

着

他

眼

直

接

對

我

說

我 暗 É 慶幸 追 上 哥 哥

問

4

因應戰爭而發展出的日本傳統泳術

注

樣

,

感

的我 到

焦急

父親

雖 然寵愛我 這 個

我託給 他 的

把

哥 在 關 現

哥

那

時

E

經 弟

戴 時

著 期

一條黑線:

的 ,

白

帽

, 並

直

能 我

以

級技]]]

術

游

自由

式了

,父親也

金米

糖弟

的 有

暑

某日 事

父親突然帶

去荒

的

水

府

式

游泳

練

習

場

於

哥

哥

,

我還

想

寫 稚

件 假

在想起來

,

我幼

的

腦袋就是

在那

時

候開始成長

為 少年 夠

的

腦袋 聽訓了

0

教 練 朋 友

老么 ,

但對於老是跟姊姊 玩沙 包 翻花 繩 像個女孩子 沒事 什 麼 事 ?

說完 , 又快 步 走 開

在

校園裡

行為的意義

這

種

事

情

重

於是

,

也不覺得哥哥

在上學途中

的斥罵那麼惱

人,

能

乖

乖

複 幾次 後 我那 有 點 機楞楞的 腦 袋稍 微 思 T 下 哥

途

中 和

哥 在 E

學

說只要我去游泳曬太陽變黑了,就會買東西獎賞我

可 是 我 怕 水 , 在 游 泳 練 常習場一 直 不 敢 下 水

主展(まりに挙げてるか、このこのですでは、「大利性」の「不必必然をは、「正プロース

我 連 去 讓 游 水 泳 浸 到 練 習 肚 場 臍 時 附 都 近 是 都 費了 和 哥 哥 好 双幾天的 起 , 工 可 夫 是 , 惹 至 得 那 教 裡 練 哥 生 哥 氣 就 扔

下

我

不管

,

逕

自

住

浮在

水上

的

迅 速 我 地 感 游 到 向 無 跳 水台 依 不 安地 那 邊 過 , 了 不 幾天 到 口 0 家 在 時 我終於可 不 會 口 到 我 以夾在 身 邊 初 學者 中 間 抱

頭 接受踢 腿 打 水訓 練 的 某 天 , 哥 哥突然划著 小 船 過 來

木

他叫我上船。

我高興地伸出手,讓他拉上船。

我 上 船 , 哥 哥 便 划 向 河 水 中 央 划 到 練 習 場 的 草 蓆 小 屋 和 旗 子 看 起 來 都 變 得

1小,突然一把將我推落水中。

很

我腦袋空空,拚命地划水掙扎,想接近哥哥的船。

船 , 就 在 我快沉 到 水底下 時 , 哥 哥 抓 住 我的 泳 褲 把 我 拽 E 船

和

小

但

是好不容易

靠

近

船

身

,

哥

哥

又把

船

划

遠

0

這

樣

重

複

幾次

後

, 已

經

看

示

至

哥

哥

幸 明 好 沒 這 有 大礙 不 就會 , 只 游 吐 T 嗎 1 ? 點 點 水 哥 哥 對嚇 得半 死的 我說

但

是立

III

老

師

不

做

這

種

蠢

事

我 我的 我記 他 那 哥 在 位 雖 明 哥 那 在 游 老師 得沉 之 我 另 然生氣 把 泳 , 後後 轉 人 我 以 沒之前 個 來 Ш 在 推 後 , 1/ 成 我 以 溺 落 ,]][長 但 我 真 後 水 水 的 變 的 精 也 中 兩 助 , 得 有 年 治 力 不 時 的 不 是 知 喜 半 那 怕 候 那 0 黑 為 種 真 天 歡 水 , 游 1

的 感 覺 會 笑 , 你 11 在 笑 11

,

口 泳

家

的

路

他

請

我

吃

紅

豆

7/K

,

那

時

他

說

大 何 \mathbb{H} 為 1 , 堅 學 有 持 的 種 級 奇 嶄 怪 新 任 道 的 的 安 教 師 詳 育 方 針

歸 於 立 111 老 師 , 我 後 面 會 寫 很 多 , 這 裡 先 寫 他 庇 護 智 能 發 育 遲 緩 而 遭 歧 視 的 於是

辭

職

,

後

來

應

聘

到

曉

星

1/

學

發

揮

多項

T

華

龃

頑

古

的

校

長

起

正

面

衝

突

我 那 是 讓 E 我 書 產 畫 生 課 時 信 候 的 的 1/ 事 故 事

並

É

0

本 忠 以 實 前 地 的 昌 描 書 摹 教 , 育 並 以 方 最 針 接 , 只 沂 範 求 本 平 的 凡 得 而 分 常 最 識 高 性 地 貼 近 實 物 以 枯 燥無 味 的 書 稿 為

範

他 說 , 你們自由去畫喜歡 開 的 始 東 畫 西 昌

大家拿出畫 紙 和彩 色 鉛 筆

0

我 我 也 不 記 開 得 始 畫 書 了

用手 指 蘸 Ë \Box 水去搓塗 什麼 好 , 的 只記 顏 色 得自己拚了 , 染得手 指五 命 地 顏 用 六色 力 書 , 像 要畫 斷 彩 色 鉛 筆 似

的

還

1/][老師把大家的 畫 張 張 地 貼 在 黑板. Ŀ , 讓學生 自由 說 出 感 想時 我的 畫

只引起哈哈大笑 但 是立 前老師!

嚴 肅 地 環視在笑的大家後 , 不停地誇獎我的 畫

他 說 的 內容我已不記得

我印 只依 象 稀 深刻 記得 他 , 立川 特 別 老 稱 師 讚 用 我 紅 用手 墨 水 指 在 蘸 那 張 水 昌 搓 E 顏 色 畫 7 的 部 個三 分 重 員 卷

從 那 以 後 , 我 雖然不太喜 歡學校 , 但 舉 凡 有 畫 畫課的 日 子總是迫不及待 地 出 門

夣 0

得 到三 重 紅 圏後 我變得喜歡畫 書

我什麼都畫

然後我真的 變得 很 會 畫 畫 7

創

清

晰

在

大正

初年

,

老師

還是令人畏懼的代名詞

能

遇

到這種

把自由

新

鮮感覺和

木

開著花

异的

籬

笛

百 時 其 他 學 科 的 成 績 也 疾 速 成 長

關於 立 III 黑田 老 師 小 離開 學 和 黑 1 \mathbb{H} III 時 老 , 我 師 擔 還 有 任 班 個 長 忘 , 胸 不 Ż 前 的 別 著 П 紫 憶 緞 金 色

有 天 , 是勞作 課吧 , 老 師 扛 著 大張 厚 紙 淮 教 室

老師 攤 開 那 張紙 , 上 面 書 著道 路 的 平 面 昌

老

師

上

面

說 大家在這 [蓋自己喜歡的

各式各 大家專心地 樣的 做作業 創 意油 然而 生 , 不只是各自 房子,建造大家的城市 的 住 家 , 還有 行道樹 吧! • 林 |陸道、

我 老 們 師 韋 有 技巧 著 昌 畫 地 紙 引導著 , 眼 睛 學生 閃 亮 , 臉 造出 類 泛紅 個美 , 麗 驕傲 的

如 昨 白 地看 著自 三的 城 市 0 那 時 的 情 景

城

市

浩 熱情納 入教育 的立 III 老 師 , 是我 無比 的 幸運

那 幫 個 助 1/ 我 孩 成 的 長 存 的 在讓 第三 我 個 能 助 力是 夠 像 照 和 我 鏡 子 同 般 班 客 ` 觀 比 地 我 凝 更 視 愛哭的 自己 小 孩

亦 即 這 個 //\ 孩 很 像 我 讓 我覺得 這 個 樣子真: 的 很 糟 糕

在 不 都 這 還是愛哭鬼 個 以 身 提 供 嗎?只是現在的 我 反 省機 會的 愛哭 你 鬼 成 1 , 浪 叫 漫主 植 草 義的 圭 之 愛 助 突鬼 0 別 , 我 生 成 氣 了人 呬 小 道 主 主 !

義 我

的 們

愛 現

植 草 和

鬼

而

Ë

我 從 少 年 時 代 到 青 年 時 代 都 因 奇 妙 的 緣分 牽 扯 在 起 , 像 兩 根 藤 章 似 的

交纏 成 長

這之 間 的 事 情 , 在 植草的 小說 黎明 我 的 青春黑澤 一場的 明》 中 寫 得 很詳 細

, 然而 大 加 此 且 將 人 們 植 我 草 筆 敘 卞 述 有 的 自己的 屬於他立 我 和 植 事 場的 草 情 的 時 觀察 年 , 輕 有誤 歲 , 我 月 把對自己的 也 , 有 搭配著植 屬於我立 期 草 望 的 當作 小 觀 說 是 來看 察 發 生 或許 過 的 事 能 實 最

之傾

接

近

真 相

向

無 論 如 何 , 從 小 年 到 青 年 時 期 , 就 像 植 草 若 不 寫 我 也 無法 寫 他 自己 樣 我 也

是不 寫植 草 就 無法 寫 我 自己

就 請 讀 者 忍耐 這 此 和 植 草 小 說 重複 的 部 分吧 横

過

坡道

走

進

神

社

老友歡聚

人說 : 其 雨中 中 小圭,這裡還是跟 的 人, 急陡水泥 望著身後綿 坡 道 E 延至坡 以前 , 兩 個 天 七 樣沒變啊 道 頂 過半 端 的 ! 磚 的 牆 男人撐著 那個 , 摸著· 叫 小圭的 古 ໜ 老的 傘合

男人點頭

: 頭

嗯 另

磚照

塊

轉

向

個

「小黑,還記得這家的孩子嗎?

嗯,同班的胖子,他現在做什麼?」

兩人暫時沉默。

死了

鎂光燈閃亮和快門的聲音。

站在

攝

影師旁邊的

人指

著磚

牆

對

面

說

:

這邊拍

夠了

,

現在

換那

邊當

背

撐傘的兩個人互望彼此。

「嗯,完全不見昔日的風貌。」「那邊當背景,沒有意義啊。」

我 不認為學校會像 以 前 樣 成不變地 留存 但 也沒 想到 黑 田 小學沒了。

樣

這是為了拍攝《文藝春秋》 可是, 是我們長大了。」 鳥居也是以前那個沒變 這裡的石階還是和以前 這棵銀杏看起來比以前小了

企畫的「老友歡聚」

我久別重逢的光景 畫頁,近二十年沒見的植草和

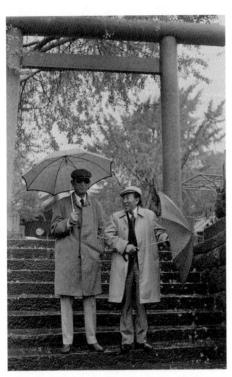

同班同學歡聚——和植草圭之助(右)回憶 當年(文藝春秋提供)

那 天 是 7 月 + Ħ. 日 五三 節 , 冷雨 輕 打 黄 色 銀 杏落 葉 的 神 社 境 內 有

個 在父母大傘守 護 打扮 ?得漂漂亮亮的小 孩

的 地 那 方 窗

在

那

感

層的

牽

引

,

拍

照結

束後

,

請文

藝

春

秋的

車

子

送

我

們

到

1/1

學

時

經常

兩

似的

陰鬱

模樣

外的 風 景 , 對 我 而 言 , 是完全陌

以 前 我划船 抓 魚玩耍的 江 戶 IIÌ , 現在上 生 面架著快 的 風 景 速道 路 , 河 水變成下水道

暗

渠

植 草 高 興 地 談 著 少 年 時 代 的 口 憶 , 我 的 眼 睛 聚焦 玻 璃 窗沉 默 不 語 0

亙 滴 流 渦 玻 璃 窗

我 外 像當. 面 的 年 風 那 景 變了 個金米糖弟 , 但 我 弟 點 樣想 也 沒 變

有 少 年 的 風 景

點 綴 的 想寫 我 黑 \mathbf{H} 小學 時 代 的 植 草 和 我 , 但 不 知 為 什 麼 , 腦 中 浮 現 的 是 風景畫 中 如 小小

校園 裡 , 在花序 隨 風 輕 搖 的 紫 藤 架下 的 我們 去服 部 坂 基 督 坂 神 樂坂

的

我

們

;

午

夜時

在

大櫸樹下用

釘子搥打稻

草人的

我們

風景部分都能鮮

明

地

記

起

但

我 們 倆 只像影 子 般 浮 現

努力

不

知

是因

為

年代久遠

,

還是我的資質不佳

,

要想起兩人情誼的

細節

,

需要特別

不

把 廣 角 鏡 換 成堂 遠 鏡 不 行

而 且 , 不 把 光 卷 調 到 最 大 , 對 準 ᄍ 人聚焦 , 就 無法 鮮 明 地 記 下

的 存 在 0

用

這

種

望

遠

鏡

看

到

的

植草

丰

芝助

,

和

我

樣

,

在

黑田

小 學的

學生之中

,

是

選樣

他 的 和 服 是行動 不便、像絲一樣的 料子 , 袴也不是小倉袴5, 而 是某種柔 軟的

布 料

倒 的 柔 給 人 弱 的 小 牛 整 的 體 迷 钔 你 象 版 像 演 0 員 別 的 生 小 孩 氣 啊 1 圭 現在 ! 大 想 為 起 來 現 在 , 也 那 有 模 人說 樣 活 你 脫 有 是 那 歌 個 舞 感 伎 覺 中 , 所 撞 以 就

的 印 象 正 確 無 誤

我

說 至 撞 就 倒 小 學 時 的 植草是常常跌倒 突泣

我記 也記得曾安慰運 得曾經送走 動會時跌到水漥裡 路 摔 倒 弄髒 漂亮衣服 ,因雪白運動服變得髒又黑而哭喪著臉的植草 而 淚 眼 汪 汪的 植 草 П

漸 該 說 是 百 病 相 憐 嗎 ? 愛哭的 植 草 和 愛 哭 的 我 彼 此 感 到 親 近 總 完 在 起

漸 地 我 也 以 哥 哥 對 待 我 的 態 度 對 待 植 草 0

關

這 層 係 清 楚寫在 植 草 小 說 的 運 動 會 事 件 裡 0

衄 地 衝 很 好 很 好

平

我們

0

進 常 跑 賽 跑 道 總 ! 是 秘陪· 加 油 ! 末 加 座 油! 的 植 草 陪著他 , 那 天不. 起 知 衝 走了 到 終 什 點 |麼運 , 立川 , 竟然跑 老 師 到 高 興 第 地緊緊 名 , 我 抱 住

高

他 的 母 那 親 時 高 我 興 地 們 流 拿 著淚 著不 知 , 是彩 連 連 對 色 我 鉛 道 筆 還 謝 是 水 彩 的 獎品 起去 找 他 臥 病 在 床 的 母

親

儒 但 弱 現 的 在 植 想 草 起 讓 來 我 , 產 說 生 謝 謝 種 的 應 想要保護 該 是 我 他

始 我另眼 立]][老 師 相 總 看 是溫 暖 地 看 我 的 心情 不 知不 覺 中 連 那 此 孩 子王

,

,

也

開

注

5 用 袴是 此 布料 日 本 和 服 中 種 褲子 的 款式 小 倉袴是 指日 本古代豐前小倉 藩 所 使 用 的 織 品 大正 時 期 中 學 生 制 服

常

使

他 把當 班 長的 我找去教師 辨 公室 , 和 我 商量要不 ·要設 個 副 班 長?

我以 為 我做 得 不 好 , È 裡 難 渦

老 師 看 著 我問 道 你 推 薦 誰 呢

,

?

秀的 同 學 名字

我 說 出 個 優 班

老

師

聽了

之後

說

出

奇

怪

的

話

0

他

說

:

我

想

讓

有點差

勁

的

人當

當

看

副

班

長

我 驚 訝 地 看 著老 師

老 師 說 , 就 算 并是差勁: 的 人 , 當 了 副 班 長 定也 會 努力奮 發 0 他面 |帶微笑別 有深

意 地 看 著 我

做

到

這

個

步

,

溫

接 著 , 他 像 地 稱 呼同 老師 學 了似的說 暖 的 : 小 心意令我刻骨銘 黑 , 讓 植 草當副班 心 長怎麼樣

我 感 激 地 看 著 1/ 111 老 師

老 師 站 起 來 說 : 好 , 就 這 麼 決 定 0 他 拍 拍 我的 肩 膀笑著 說 : 馬 Ė 通 知 植 草的 母

他 母 親 會 高 圃 的

親

當 下 我感覺 老師 的 背後光芒四 射

沒多久 自 此之後 植草就成了名副 植 草 胸 前 別 著 計 實的 可 紅 緞 銀 色 副 徽章 班長 無論在教室還是校園裡 ,都在我身旁

上的才華。

雖

然立

111

老

師

把

植

草

說

得

好

像

是差

勁

的

傢

伙

,

其

實

他

經

注

意

到

潛

藏

在

植

草

身

為 了 讓 植 草 的 才 華 早 $\dot{\exists}$ 開 花 , 特 地 把 他 種 在名為 副 班 長的花 盆 裡 , 放 在 陽 光 照

射的地方

不久後,植草果然寫出讓立川老師驚喜的精采長篇作文

龍捲風

智能 上 和 我約 有 歲 差 距 的 哥 哥 , 其 實 只 比 我 大 四 歲

升

Ĺ

小

學

年

級

`

幼童

般

的

我

總

算

有

點

像

小

年

的

時

候

,

哥

哥

中

學

T

在這時,發生了意想不到的事情。

一名,六年級時得到第一名。

第

關就

於哥哥

非常

優秀的

事

前

面

提

過

了

,

小

學五

年級時

得

到

東京市

小學生

夣

力

測

驗

這 口 對 是 我 , 們 哥 全家 哥 卻 猶 沒 考上 如 噩 當 夢 時 的 名校 府 立 中

0

感覺好 我記 得 當 像突然颳 時 家 中 起 的 異 陣 常 龍 氣 捲 氛 風 把

我們

家

吹

走

茫然的父親 , 傷 心的 母 親 , 小 聲 說 話 不 敢看著哥 哥的 姊 姊 們

連 我 也 為這 件 事 情莫名其 妙 地 生 氣 , 感 到 惋

後 錄 哥 取 哥 現 就 副 在 是 充 想 起 試 滿 來 自 時 信 哥 , 還是不 的 哥 太過 表 信 明 自 0 台 負 我能 哥 的 想 哥 行 落 到 榜的 舉 的 止 原 超 理 大 由 出 , 選 不 0 拔 -是最 絕不 的 基 後選 是 準 因 拔 為 0 只 時 分

以名 數

菛

子 大

弟

為 考完

優

低

為

有

這

ݕ

個

怪 的 是 我 不 記 得哥 哥 當 時 是 什 麼 樣 子

以 奇 哥 哥 的 個 性 , 他 應該 是 擺 出 副 超 然的 樣子 , 但 對 哥 哥 而 言 , 那 肯 定 是

大

打 擊 0

我這 麼 說的 證據是, 從那 時 起, 哥 哥的 個 性急 遽 轉 變

軍 幼 哥 校 哥 在父 , 可 親的 能 大 勸告 此造 下 成 哥 , 哥 進入位於若松 的 反彈 心理 町 , 的 他 開 成 始 城 不 中 顧 學 學 0 業 當 時 , 耽 這 溺文學 間 學 校 的 , 經 校 常 風 與 近 纹 似

親 起 衝 突 陸

父親是 陸 軍 戶 山 學 校第 期 生 , 畢 業 後 擔 任 教 官 , 教 導 的 學 生 中 有 人後 來 升 任

大將 , 他的 教育 方針 完全 是斯 Ë 達式

但 那 當時 樣的 的 親 我 不懂 和 他 開 們父子為什麼爭執 始 傾 心於外國文 學 的 , 哥 只是傷 哥 , 心地 會產 看 生 著 正 面 衝 突

但 從 姊 所 我 我 前 大 除 嫁 哥 我 姊 哥 面 以 出 有 出 的 在 比 稱 生 那 也 , 四 名字 提 去的 呼 我 我 和 時 個 股 到 大 在 我 出 大 莫 姊 渦 姊 都 生前 很 名 家 姊 姊 裡 姊 有 起 多 Ë 颳 小 , 的 開 個 生 就 經 \equiv 起 時 我 姊 始 活 不 出 個 的 候 算起 代 姊 幸 懂 的 嫁 狂 册 哥 , 大 事 哥 , 風 , 哥 依序 字 只 病 的 她 , 不 按 有 夭折 時 的 我 0 理 是大 年 前 兒 們 候 我 他 子 面 家 姊 常常 和 裡 所 姊 經 我 又 以 寫 離 吹 司 我 中 到 家 過 年 都跟 姊 工

了

,

道

無常

的

冷

的 小 哥 哥 和 位

姊

姊

作

,

難

得

見

面

0

紀依序是茂代 ` 春代 ` 種 代 百

姊

姊

姊

姊

姊 //\

玩

到

現

在

還

很

會

玩

沙

包

繩 0 有 時 我 在 朋 友 和 劇 組 面 前 //\ 露 手 , 大家 看 了 非 常 驚 訝 0 讀 完 這 本

翻

花

對

我

金

米

糖

弟

弟

時

代

的

事

情

更

覺得

訝

最 常 和 我 起 玩 的 是 小 姊 姊 0

握 突然 住 小 被 我 清 姊 楚記 姊 陣 龍 的 手 得 捲 哭著 風 , 捲 幼 稚 跑 起 袁 , 家 兩 時 X , 、緊緊 我 和 抱 小 著 姊 飛 姊 在 到 空中 父 親 任 , 下 職 的 大 秒 馬 森 學 E 校校会 重 重 地 摔 拐 落 角 地 處 面 玩

> 耍 ,

我

小 姊 姊 在 我 1 學 应 年 級 時 生 病 , 像 突然被 龍 捲 風 颳 走 似的 , 去 到 那 個 世

界

我忘 不了去順 天堂 一醫 院探 病 時 , 小 姊 姊 在 病 床 Ė 的 落寞笑容

我 也忘不 了 和 1 姊 姊 玩 雛 人 形 的 情 景

偶 我 0 們 還 家有 有 兩 對 天 皇 金 屏 和 風 皇 后 • 枫 \equiv 座 六 個 角 女官 型 紙 ` 罩立 Ŧi. 個 燈 樂童 • Ŧi. ` 組 浦 泥 島 金 太 書 郎 的 ` 牽 小 著 餐 盤 哈 和 巴 小 狗 碗 的 女官 碟

• 銀

在 關 I 燈 的 昏 暗 房 間 裡 , 朦 曨 的 燭 光下, 排 在 Ŧi. 階 紅 毯上 的 皇宮 人 偶 栩 栩 如 製的

迷

你

手

爐

生 呈 現 出 好 像 就 要 開 說 話 ` 讓 我 有 點 害 怕的 美 感

請 我 喝 1/ 白 姊 姊 酒 把 我 吅 到 人 偶 的 前 面 , 端 出 餐 盤 , 給 我 手 爐 , 用 像 拇 指指 甲 般 大的 杯

子

1/ 妣 姊 姊 是三 位 姊 姊 中 最 漂亮 的 溫 柔 得 過 分

哥 擁 受 有 重 透 傷 明 玻 時 璃 哭著 般 纖 說 細 易 讓 碎 我代替: 卻 令人 你 無法 死 吧 抗 拒 的 的 就 美 是 她

到 這 個 姊 姊 的 此 刻 , 我 也 眼 泛 熱淚 陣 陣 鼻 酸

寫 哥

中 加 姊 入木 姊 葬 魚聲 禮 那 和 天 銅 家人 鑼 聲變得熱鬧 親 戚 坐 在 時 廟 裡的 突然哈哈大笑 大 殿 , 聆 聽 和 尚 誦 經 , 當我聽到合誦 的 經

父母親和姊姊們瞪著我,我也止不住笑

哥哥把大笑的我帶出去。

我有心理準備,會被哥哥罵

(是回頭望著熱鬧誦經的大殿說:

只

口

是

哥

哥

點

也

示

生氣

,

我以

為

他

會把

我

医在外

面

自己回去,但也沒有,他

「明,我們走遠一點。」

我跟在後面。

大步踩著石

板

路

,

走

到外

面

哥一邊走一邊發洩說

哥

真

無

聊

!

我很高興。

只是覺得好笑、忍不住笑而已。我笑出來,不是因為覺得無聊。

可是,聽了哥哥的話,胸口一陣輕鬆。

這個姊姊得年十六歲

而

且

我不認為

小

姊

姊

會

因

為

做

那

| 麼熱開

的

法事而

開

心

奇 怪 的 是 我記 得 很 清 楚 妣 的 法 號 **是桃** 林 貞 光 信 女

劍 道

大正 時 代的 小 學 , 劍 道 是 五 车 級 必修 課 程

星 崩 兩 1 時 , 先從空揮 竹刀開 始 , 接著 練 習砍擊 ` 反擊

校使用已久、滿是汗臭的劍道 護 [具,進行三 戰 阿勝的 對 戰

以 我 那 現 在 位 也 劍 無 客名叫 法 (判定) 落合孫三 , 身材 郎 高 (好像是又三郎 大魁梧 , 他 和 教 , 無論 練 示 範 哪 過 招 個 都 時 氣 很 く勢驚 像 劍 人 客 的 觀 名字 看 的 學 所

那位 劍 客說我的資質很好 要親 自訓 練 我 , 讓 我 頓 時 充滿 幹 勁 牛

都

猛

吞

水

來指

正 課

,

選出資質優秀的學生

薊

練

0

有時

候劍客和教練使用

真劍 開

展現流

派 招

術

時

主

三要是由對劍道有些心得的老師

指導

,

有時

候會請

設

道 ,

場

的

劍客帶著

教

菡 步, 練 習 沒有 時 我 踏住 高 舉 地 板 竹 刀過 原來 頭 是因 說 為我被落合孫 面 撲擊上 前 時 郎 , 卻 粗 壯 覺得像 的 單 臂 是 飛 輕 舞 輕 上天 抱住 高 砜 舉 腳 到 懸

我立刻要求父親 務必要進落合的道 場

膀之上了

驚

駭

的

時

, 我

對這

位

一劍客的

崇敬當然也

異於平

常

學旁

很 高

但

知

道

這

是沸

騰

了流在父親身上的

武士血

液

?還是喚醒了他

擔任陸軍教官時

一心寄予厚 望 的 哥 哥 開 始 叛 逆

直縱容的

我

身

Ŀ

精 神? 結 果一 發不 可 收拾

的

他 現 把 在 對 口 想 哥 哥 起 的 來 期 , 望 當 時 轉 IE. 而 是 傾 他 注 在 原 過 本 去

從這 時 起 , 父親對 我變 得 非常嚴 格

他 非 常贊 成 我 精 研 劍道 也 要我 順 便 學習書法

還有

從落合道

場長

結

落合道場 很 遠 務

必

在

返家途

中

去參

拜

八幡

神

社

是那 個 從我家到黑 五倍以 上 的 田 小學已是小孩子步行會感到不耐 距 離 煩的 距 離 至於 到落合 道

更

幸 好 父親 要我 每天 一參拜 的 八 幡 神 社 , 就 位 在 前 往落合道 場 途 中 木 遠 處 的 黑 田 1/

後再 П 家 吃早 去立川老師 不 過 飯 如 果遵從父親 再 家 循 原 路 去黑田 的 命 **†** 小學 我 必 放學後又循原路 須先去落合道 場 做 口 家 晨 間 , 再到書法老師 練習 , 拜 那 幡 裡 神

社

然

1/

111

老

師

離

開

黑

 \mathbb{H}

小

學

後

植

草

我

師

尊重孩童個

性

的 自由 教 育 和 師 母 的 用 心 招 待 F , 度 過 和 充 實快樂的 還 是 每 天去老師 \exists 字 家 在老

無

論 如 何 我 都 不 願放 棄這 段寶貴 的 相 處

但 也 大 此 我 必須 每天起個 |大早 摸黑出 門 晚上 再 摸

蓋 上 個 神 社 的 戳 節 , 作為 參 拜 神 社 的 記紀念

我

本

來想偷

偷

省掉

多拜

神

社

,

但

是父親交給

我

個

小

冊

子

,

說 家

每天早上請

神

官

黑回

萬 事 休 矣

IF. 所 謂 戲 言 成 真 0 誰 叫 我 自 三 主 動 提 出 這 事 沒 辨 法

從父親陪我去落合 道場 拜 師 的 隔 天 開 始 , 除 1 星 期 天 和 暑假 , 這 個 考驗 體 力的

自 行程 直持續到 我 小學 畢 業

每

冬天時

,父親也不讓我穿

7機子

,

我

的

手

腳

都

凍傷龜裂

好

慘

母 親 把 我的 手 腳浸在熱水 裡 , 百 般 護 理

母 親 是 典 型 的 明 治 女人

百 時 她 也 是武 人之妻

後 來 我 讀 Ш 本 周 五 郎 的 日 本 婦 道 記 , 其 中 個 故 事 Ĺ 物 和 我 母 親 模

樣 讓我 非常感

動

渦

客

廳

母 瞞 著父親 包容我 的 任 性

樣 寫 做

寫

好

像

是

倫

理

道

德

的

美談

,

讓

X

作

噁

其實不然

我只

是要寫

就必

, 大 為 母 親 就 是 很 自 I 然地 那 樣

很 實 際

最

重

要

的

是

我

覺得

他

們

真

的

和

外

在

的

表

現

相

反

,

父親:

其

實

多

愁

善

感

母

親

卻

前 筆 在 直 後 延 伸 他 的 們 道 路 在 戰 上 爭 中 頻 頻 疏 散 П 到 頭 看 秋 Ħ 送 鄉 我 下 離 , 開 我 去探望 的父母 親 他 們 心 0 想著 口 東 京 或 時 許 , 我 再 也 走 在

Ē

,

,

相

見

1

那 時 , 母 親 很 快地 轉 身走 進 屋裡 父親卻 直站 到人都變成 粒 豆子 似的 還

依 依 不捨 地 $\bar{\exists}$ 送 我

戰

時

有

首

歌

唱

著

父親

您真

堅

強

!

我

削

想

說

:

母

親

您

真

堅

強

!

母 親 的 堅 強 , 尤 其 表 現 在 她 的 忍耐力, 令人驚異

有 次 母 親 在 廚 房 炸 天 婦婦 羅

鍋 裡 的 油 著 火

結 果母 穿上木屐 親 兩 丰 端 把 著 鍋 鍋 子 子 放在院子 不 顧 手 中 被 央 燒 傷 , 眉 毛 頭 愛也 燒得滋滋作響 平 靜 地穿

之後 , 醫生匆 勿趕 來 , 用 鑷子剝掉手上 |燒得焦黑的 皮膚 塗

那是叫人不忍卒睹的畫面。

但是母親的表情絲毫未變。

之後 但 的 個 月 她 只是像抱著什麼似的把纏著繃帶的雙手放在胸前

靜靜.

坐

,不哼一聲痛啊、難過啊。

著

我想,那是我怎麼都學不來的。

言歸

正

傳

我想

再寫

一點關於落合道

場

和

劍道的

事

進了落合道場的我,總是一副少年劍士的氣概。

小孩子嘛,這也難怪。

大 為我 讀 了 很多立川文庫 版的 塚原卜傳、 荒木又右衛門, 以及其 他 劍術名家的

故事。

那 時 我的裝扮已經不是森村學園風 , 而是黑田小學式的碎白點花紋和服 小小

倉袴、厚齒木屐,加上光頭。

言之,我去落合道場 時 的 樣子, 應該就是 藤 田 進 飾 演的 姿三 四 郎 身高 減

分之一、身寬減去二分之一, 劍道 服 腰 帶上 插 著 竹 刀 的 模樣

每天清晨

,東方天空猶暗時

我喀拉克

喀啦地踩著木屐

,

走在亮著路燈的

江

戸

ĴΠ

走

跪

坐 齒 板 擯除

結

束 打 硬

,

服

牙

猛 又

寒

地

又冷

0

用

力、

雜念

開

始

道

是寒冷的冬天

,

那時

身體也會

猛冒

| 熱氣

經 渦 小 櫻 橋 ` 石 切 橋 , 轉 出 電 車 道 快到 犯服部橋 時 , 和 第 班 電車

擦

身

而

過

走 過 江戶 ĴΠ 橋

岸

走 到 這 裡 大 概 分

鐘

達位於大 路 左 邊的 落合道 場 會神

抵

+

-分鐘:

後

,

就

口 羽

聽

到 向

落合道 走十五

場

晨

練 ,

的

鼓 左

聲 轉

0

鼓 登

聲

緊

催

我

的

腳

,

約

Ħ. 的

分鐘 緩

, , 約

便

後

再

朝

音

方

分

鐘

向

E

往

目

白

方

向 步

那

長

長 +

坡

從

場 踏 出 的 練習 家門 開 , 從師父落合 始 算 起 , 聚精 孫三郎

帶領門下 毫不左顧

弟 右

子跪坐在點著供

燈的

神

龕

前

,

丹

田

道

盼

地

走

,

需

要一小

時

又二十分鐘

冬天 說 要 時 擯 , 除 為 雜 了 念 抵 抗 , 其 寒 實 冷 腦 , 中 腹 根 部 本沒 必 須 有容 用 力 下 雜 念的 身只 穿著 餘 地 件 劍

進 顫 入 , 切 雖 反 練 習 冬天 心 想 快 點 暖 活 身 體 , 天氣 好 的

時

候

則 是

之後 睡 魔 分級 練 對 習 打 時 都 菲 ·分鐘 常 帶 勁 0 最 後 , 再度 跪 坐 , 向 師 父一 鞠躬

結

束晨練

即

使

旧 是 離 開 道 場 走 白 神 社 時 腳 步 難 免 沉 重

如 不 果 渦 是 大 晴 為 天 肚 子 , 那 很 餓 個 時 , 候 想 的 趕 晨 快 曦 П 家吃 Ě 照 卓 到 神 飯 社 境 於 是 內 急 的 銀 往 杏 神 樹 社 頂

的 繩 在 子即響 參 拜 殿 前 拍 扯 響 手 扁 行 鈴 禮 鐺 後 金 , 到 屬 製 神 社 , 扁 角的 員 形 神 官家 中 空 , 下方 有横

長的

扯動

布

站在玄關,大聲說:

編

「早安。」

和 服 及頭 髮 全白 的 神 社 主 H 來 翻 開 我 遞 E 的 小 Ħ 記 本 , 在 當 天 的 H 期 旁 邊

默 然後 無論 蓋 走 上 什麼 神 ,我走下 社 時 的 候 戳 看 節 到那

位

主

祭

,

嘴

É

)總是

在

蠕

動

,

那

時

間

大概是在

吃早

飯

呷

默

每次沐浴 到 石切 在 橋 晨 畔 -神社的 曦 中 接近江戶 , 石階 我都 ,經過等 想著 III 岸 邊的 , 普通 家時 下還要再 小 孩的 朝 走 H 天這 終於升空 口 |來的 時 黑 才要開 田 , 我 小 學前 始 正 面 迎著 回家吃早飯 晨曦

沒有滿腹牢騷,反而有種充實滿足的愉快。

然後 吃完早飯 , 我 也 上 像 學 普 通 , 下 1/ 午 孩 口 家 樣 , 開 始 這

天

口 是自從學校裡沒有立川老師之後 , 上 課時間 對我來說成了枯燥無 味的 痛苦

刺 與毒

我 和 新 的 級 任 老 師 怎 麼 也合不 來

種 像是在 心底 互. 相 敵 視 的 關 係 , 直 持 續 到 我 1 學 畢 業

任 位 老 何 師完全日 事 情 時 , 反對立 總是 III 掛 著 老 諷 師 刺 的 教 的 笑容 育 方針 說 , , 動 要是立 不 動]][就 老 嘲 諷 師 1/ ,]]] 就 會 老 這 師 樣 以 前 做 吧 的 做 ! ·要是 法

III 老師 每 次 聽 , 就會 到 這 那 話 樣做 , 我 就踢坐在旁邊的植草的 吧 !

立

做 這

草 就 微 微 笑回 應 我

腳

0

有 次 植

畫 書 課 時

要我 們 臨 摹 插 在 白 瓷 瓶 裡 的 波 斯 菊

塊綠色 我 想 的 掌 煙 握 那 個 瓷 再 在 瓶 的 上 面 體 畫 積 上 杂杂粉 用 深 紫 紅 色 和 強 白 調 色 影 的 子 花 的 部 分 輕 盈 的 波 斯 菊 葉 子

,

畫 成

老 師 把我的 書 貼 在 黑板旁邊 專門張貼 優秀習字 ` 作 文和圖 [畫供大家模範的公布

然後對 我 說 : 澤 起立

我 暗 自 高 興

以 為 要受到誇獎 , 得意地: 站 起 來

可 是 , 新的 級 任導 師 指著 那 幅 畫 , 把我 徹底 痛 罵

麼? 那位 老師 如果說這 的 言 是波 語充滿 斯 菊的 太多 葉子, 的 毒 與 不是傻子就是瘋子 刺

是什

這

個

瓷

瓶的影

学搞:

什麼?究竟哪裡

有

這

個深紫色的

影子?

這個像雲一

樣的綠色

番

我 他 的 做法 充滿 悪意

感 到自 己 臉 上 血 色全失, 呆若· 木 雞

這是怎麼回 事 !

那天放學後

,

植草追·

上嚴重受創

•

默默走下服

部

的

的

不 坂

能

原諒 我

!

植 草 小 反覆: 黑 , 那樣 說 著 這 好 些, 過分 跟到 , 太過分了 我家 , 亂罵 通

和 這天 這 種老 師 相 處 的 時 間 不 可 能 快樂

我 第 次接 觸 到 人心 的 咖 與 毒

這

般

驚

注

首

詩

加山

,

後 直

來

,

父親 我 那

寫

唐

朝

張

繼

詩

楓

橋

夜泊

拍

大 不 加 過 此 Ħ. 下 在 午 接著要去的 學業方 放 學 時 面 的 , 書 我 我 法 賭 , 老 總 氣 師 覺 地 得 家 撐 心情 到 也毫 不 沉 讓 無快樂 重 這 個 老 路 可 程 師 也 有 像 話 早 說 的 上 來 地 時 步

的

一倍長

0

,

書法

父親 喜 歡 書 法 , 壁 龕 上 多 半 掛 著 字 軸 , 很 少 掛 書

此 字 軸 主 要 是 中 或 石 碑 的 拓 印 , 或 中 或 朋 友 寫 的 字

現 在 還 記 得 那 幅 到 處 有 空白 的 寒 Ш 寺 石 碑 拓 囙

到今天 常常教我 我 那首 不 伯 能 填 流 在空白 暢地 背 處 誦 那首詩 的 , 也 能 的 流 暢地 寫 下 來

雄三 有 驚訝 次在料亭開 地 看 著 我 宴 說 時 , 導演 我若 太 無 厲 其 害 事 1 地 朗 讀 出 壁 龕 Ŀ 以 蒼勁

筆

勢

所

寫

的

那

訝 ^ 椿 也 三十 不 ·無道 郎 **** 理 時 0 6 , 不 把 過 老 在 實說 馬 廄 後 , 大 面 為 等 是 你 寒 Ш 說 寺 成 這 首 在 詩 廁 所 , 我 後 才 面 讀 等 得 你 出 來 的 , 加 換 Ш 作 會

的 廁

6 此 處指 加山的漢字閱讀能力不好 錯 把 馬 廏 的 廄 當作指 廁 所

其 他 漢 詩 , 我也 是 竅不 通

證 據 是父親 喜 歡 的 漢詩 掛 軸 中 , 我現 在還記得 的只有 劍使偃月

青

龍

刀

,

書

讀

春 秋 左氏傳」

跟 話 題又岔開了。總之,我怎麼也想不明白 , 那樣喜歡書法的父親為什麼要我

那 個 概 不怎 是那 麼樣的 位書 法老師: 書法老 的 師 學習 補習班和 我家在同 品 , 以及哥 哥 也曾在邓

那裡

練字

的

關

吧 我 0 記 得 父親帶 我 去拜 師 時 , 書 法 老 師 問 起 哥 哥 的 事 , 勸 父 親 讓 哥 哥 繼 續 去 練

哥 哥在 書法方面 也 很 優 秀

字

係

表 但 面 我怎麼也不覺得那個 E 一說是謹 嚴 IE 直 ,其實是索然無味 老師 的字有 趣 宛如印

大 為是父親的命令, 我只得每天過去, 和其他學生並 桌 而坐 , 照著老師的 範 本

刷

般的

鉛字

著

明治官員的

唇

髭

父親 留 著 明 治 風 的 鬍 鬚 , 書 法 老 師 也 留 著 明 治 風 的 鬍

鬚

不 百 的 是 父親留: 的 是 明治 開 國 元勳 風 的 唇髭 和 落 腮 鬍 , 而 書法老 師 則 是只留

的

漠然與

行滿

再

歸結

到當然的

! 結論

我

現

在

記

不清

當

時

哥

哥

說

T

什

麼

師 總 是表情 肅 , 面 紫 學 生 而 坐

我 口 以 看 見 他 背後 的 院子

占

據

院

子

很

大

面積的多層

架上

擺

著

鉢鉢

枝枒盤

, 我就 覺得 並 排 坐 在 老 師 面 前 的 學生 很 像 那些 盆

錯 的 盆栽

學生 老 看 師 到 躉 那 看 得寫 個 1

得

滿

,

地

拿

老

師

面

前

請

他

看

栽

,

用

朱

筆 意

修 時

改

彳 恭

滿 敬

意的

地 到

方

這 樣 重 主複幾次

老

師

終於滿

意了

,

用

那

顆

我

看

不

懂

的

隸

節

章

華上

青色

印

泥

,

蓋

在

學

生

的

旁邊

大家都

稱那個 青印 蓋 E 以 後 , 就 可 以 口 [家了

-點離開 去立 III 老師 那兒 , 努力模擬我怎 麼也 無法

喜

歡的

老師

的

字體

我

心

想早

但 是不 喜 歡 的 東 西 , 就 是不 喜 歡

车 後 我 跟 父親 說 實 在 不 ·想再 去 練字 , 哥 哥 在 旁邊 幫 腔 終於不用 再 去了

他 只記 的 論法令我驚訝 得 哥 哥 條 理 分明 , 像 在聽別· 先 說 出 人的 我 對 事 老 情 師 字 體

我停止練書法時,是在練中楷

直到現在,我中楷還寫得不錯

但是小楷和草書就很差勁。

後來進入電影界,有位前輩這麼說:

紫式部與清少納言 小黑的字不是字,那是畫啊-

服部 坂上對他說 寫 這 本類自 傳 時 我 和 植草 主之助 聊 到 往 事 植草 一提到 我曾 在黑田 小 學 前 面的

「你是紫式部,我是清少納言。

首先,小學生不會想讀《源氏物語》但是我沒有這個記憶。

大概是我們去立川老師家的 時 候 , 聽老師說了許多關於這兩部日本古典文學的

和

《枕草子》

事

吧

快樂時間 如 果 介真 後 的 起回 有 說 |家時 也可 走在 能是從書法 傳通院往江戶 補習班 川下 那 裡 -坡路 到 元 Ē 111 的 老 事 師 吧 家 , 和植草及老師 i 共 度

即 使 如 此 , 紫式 部 與 清 少 納 言 的 比 較 是不. 知 天高 地 厚 的 傻話 , 但 我 理 解 那

氣 前 想 法 從 何 而 來

大 為 作 文課 時 , 植 草 老是 寫 故 事 風 格 的 長 文 , 我 專 門 寫 感 式 的 短 文

活 截 然 不 同

說

到

當

時

的

朋

友

,

我

幾乎只記

得

植

草

,

我

們

倆

總

是

膩

在

起

,

但

彼

此

的

家

庭

生

植 家 是 商 家 風 節 , 我 們 家是 武 家 風 範 0 大 此 聊 起 口 憶 時 , 植 草 印 象 最 深 刻 的

事 性質 F 和 我 印 象 最 深 刻的 事完全不 日

植 草 說 曾 經 看 到 母 親 和 服 裙 襬 下露 出 的 白 嫩 1/1 腿 那 給 他 留 下

,

強

烈

的

印

象

麼

的 , 年 好 級 像 的 喜 女 生 歡 過 班 班 1/ 黑 長 是全校最 0 可 是 我完全沒 说漂亮的· 有 女生 這 方 , 住 面 的 在 記 江 憶 戶 Ш 的 大瀧 旁 , 名字 叫 什 麼 仟

的 劍 道 清 護 楚 記 蒷 幾 得 的 勵 我 是 我 , 比 劍 道 賽 技 對 術 打 提 胡 高 , 以 , 在 逆 Ŧi. 胴 年 連 級 勝 第 Ŧi. 人 學 期 當 時 時 升 手 為 下 副 敗 將 降 父 的 敵 親

方大

將

是

買

1

里

色

染 坊 的 兒子 , 短 兵 相 接 時 , 聞 到 濃 烈的 染 料 味 道 等等 0 淨 是 此 涅 威 風 的 事 情

注

7 道

D 效攻

骨的

部分

擊的 部 位

分別 是 面 部

胴 部 又分正 前與 逆 胴 防

具 的

也

就

部

胴 部 及刺

1/\ 手 部

胴 部 大抵

肋

其 中 最忘不了的 是 遭 遇 其 他 學 校 小 鬼 的 伏 擊

從落合 道場 回 家的 路 E , 在 江 戶 III 橋 附 近 的 魚 鋪 前 面 七 八 個 陌 生 的

年

級

覺

小孩拿著竹刀 小 孩子也有 竹棒 地 盤之分 和 短 木棒 , 那 ()裡不是 , 聚在 黛田 那 裡 的 地 盤 , 他 們 看 我的 表情 也 異 樣 我不

腳 步

我若 口 是 無其 , 以少年 事 地 -劍士自 走 過 魚 居的 鋪 前 面 我 , 如 背向 果 他 為這種 們 還沒發生 事哆 一味害怕 任 何 ,自己都 事 鬆 無 法 \Box 原諒 氣 自己

,

,

,

但 緊 接 著 , 當我 感 到 危 險 ` 有 東 西 朝 我腦袋飛來 ; 正 要用 手 護 頭 時 東 西

砸 中 腦 袋

我 口 頭 看 , 石 塊 如 雨 點 落下

那些

一傢伙默不作聲

地

起

向

我扔

石

頭

沉

默 的 力道 有 種 非 常 嚇 入的 威 嚇 氣 勢

我 想逃 開 , 但 那 樣做 這 把竹刀會哭,抱 著這 個 心情 , 我將扛著的竹刀擺 成了正

眼 。的姿式

竹刀前 端 吊 著 劍 道 服 真 是不 成 體 統

他 看 到 那 樣的 我 , 七嘴八舌不知喊著什 麼 , 揮 舞 手 Ě 的 傢伙 衝 過 來

8

IE

眼

注

我 他 還 他 甩 們 們 好 揮 掉 揮 他 著 劍 們 開 舞 變 道 的 不 輕 始 服 像伙是 是包 的 後 吆 竹 喝 , 韋 刀 竹 , 我 沉 , 刀變 像 默 , 練 得 而 時

> 喊 股

> 著 懾

打

氣 面

勢

蕩

然

存

`

個

人擠

IE.

面 •

難 們

應 的

付 臉

我忘

我

地

揮

轉

竹

刀

0

體 和 手 , 我記 得 自 三那 有點干 時 因 是七 擾 習 的 輕 為 時 那 盈 ,

我追 擊 他們被 進 去 , 然後 我 打 散 , 又 , 逃 溜 入 煙 魚

地 鋪

洮

出

來

0

們

,

口

見

應該是

游

刃有

餘

覺

得用 我只 八

刺刺

擊有

點

危險 飛撲 專 胴 無

,

所 就 衝

以沒用

那

個

招 他 不 他

術

攻

擊

他 •

但

、靠閃

躲 成 `

•

,

能 過 小

輕 來 手

易 ,

墼 所 擊

中 以

身

魚 鋪 老 闆 拿 著 扁 擔 衝 向 我

緊撿 起 激 烈 汀鬥 時 掉 落 的 厚 敚 木 屐 逃 走

我

大

鮮

明 趕 為

地

留

下

-當時 我 跑 過 1/ 巷 ` 左 跳 右 跳 避開 窄巷中 央的水溝 和 腐 朽溝蓋 而 逃 的

指 的 是劍 道的 中 -段架式 兩手 持刀, 劍尖指著對方咽 喉

記 憶

遠 離 那 個 地方後 我才穿上 ·展

不 知 道 劍道 服 怎 麼了

大概變 成那 此 一伏擊傢伙的戰 利 品

1

這

1

親

我

套

, 逼

不得已只好告訴

件事 本來誰 我只告訴母 也 不想說的 親 0 但 是劍道服不見得想辦法再弄

親聽完我的話 , 默默打開 壁 櫥 , 拿出哥 哥現在已經不穿的劍道服給我

我其 他 地方沒有受傷 然後

,

幫我清洗

頭上

被

石

頭

砸

到

的

傷口

,

塗抹軟膏

母

是頭 上的 傷疤還留 到 現 在 0

但 寫 到 這 個 我 才注 意到 ,我第 部作品 《姿二 四四

是從 我那時 丟失劍道 服 和 撿 口 來穿的 厚齒木屐的記 憶 裡 , 無意識 產 生的 0 這 是創造

郎》

中對

厚齒

木屐的

處理

方式

我不再經過那間魚鋪前 面

這次伏擊事件後

,

我稍微改變從落合道場回家的路徑

由記憶

而生的

例子之一

我

正

想

著

找

幾

個

人

繞

到

敵

軍

後

方

時

,

植

草

怕 那 群 1/1 鬼

害

是不 想 和 魚 鋪 老 闆 的 扁 擔 交 鋒

我 們 我以 我 說 兩 為 個 , 你 跟 在 是只記 植 雨 天的 草 說 得 體 過 女生 操場 這 件 内 的 事 追 色 , 打 狼 但 亂 他 0 F 他 說 不記 說 才

得

沒

有 有

, 這

而 事

且

還記得

學校

的

劍

道

下 課 後只

我 問 他 為 什 麼記 得 他 說 大 為 被 打 得 很 痛

剩

說 說 贏 對 過 喔 , 次 你 的 劍 道 從 沒 贏 過 我

我 說 , 那 時 候 我 沒出 賽 叫 !

他 我 他 我

說 問

你 麼

在 時

京

華

中

學

`

我

在

京

華

商

業

時

的

校

際

劍

道

比

賽

什

候

?

撞 就 倒 的 小 生 , 真 不 知 天 高 地 厚

這

個

但

是

植

草堅

持

說

,

即

使

不

戰

而

勝

,

勝

就

是

勝

0

1 敵 學六 方 在 年 小 級 丘 1 時 布 , 我們 陣 , 不 在 停 久 砸 111 下 Ш 石 和 頭 其 和 他 + 小 學的 塊 0 我 學 方 生 躲 打 在 架 斜 坡

突然吆 喝 著 衝 出 去

的 窪

洞 裡

躲

避

所 謂 有 勇 無 謀 , 就 是 這 樣

點 也 不 萬害 的 傢 伙 隻身 衝 入 敵 陣 , 是 想 怎 樣 ?

而 且 那 個 斜 坡 是 紅

土

陡

坡

才

爬

上

點就

滑

下兩

倍

距

離

,

想

爬

要

做

好

相

當

心 理 植 進 備

的

草 奮 勇 當 先 地 衝 出 去 , 迎 著 石 頭 和 土 塊 的 全 面 攻 擊 , 腦 袋 被 塊 大

石

頭

砸

中 滾下 我 坡 來

是 衝 很 過 去 想誇他是令人佩服 看 , 他 躺 在 地 的 上 , 勇者 癟 著 , 但怎 嘴 , 兩 麼想都只能 眼 翻

白

說是個

麻

煩

的

傢伙

E 着 , 敵 軍 也 站 在 坡 頂 , 驚愕 地 俯 視 我 們

П

頭

往

我 站 在 原 地 看 著 植 草 , 絞 盡腦 汁 想 了 陣子 , 煩 惱 著 該用 什 麼 藉 把 植 草 帶 П

順

便

提

下

,

植

草

+

六

歲

時

,

在

這

個

久

#

Ш

上

,

又

做

1

件

非

常

有

植

草

風

格

的

家

0

事

情

他 有 7 晚 封 情書 植 草 給 獨 自站 個 女生 在久世 說 山 在 F 那 裡

她

他 爬 上 方 世 山 俯 瞰 有閻 魔堂的 坡道 叫

傻

誏 Ħ.

而

,

還

舉

但

Ţ

清

純

植

草

指 定 的 時 間 渦 去了, 女生沒 出 現

他 想 再等十分鐘 看 看

接著 啊 ! 來了嗎?他 , 心想再等十 心 跳 -分鐘 加 谏 , 凝 , 仔 視 細 坡

看著 道

那 1/

個 ,

人 猛

影

臉 頭

上 ,

有 看

鬍 到

子

逃走

嗎?我

是這個

女孩的

父親

0

說

而

П ,

個

影

植 草說 , 他 勇敢 的走近 那 個 人 沒有 信 是你寫的

植 拿 那 據 草 出 個 宮片 人 八拿出 植 草 寫 的 情 書說 , 這 封

著

說 看 , 大 , ___ 為 警 他 有 視 勇氣 廳 營 繕 , 所 課 以堅定地 的 頭 銜 告 躍 入 眼 簾

(Dante 對貝 (翠絲 (Beatrice) 訴 那 個 人 的愛為 例 對他女兒 絮 絮 叨 的 叨 地 說 明 著 如 何

我 植 : 草 : 後來怎樣了? 她父親終於 理 解 我 1 0

我 : 你 和 那 個女孩 後 來 呢 ?

植 草 : 就那 樣結束了 7 畢 竟 , 我們 都 還 是 學

4

叩可

0

道部的大將

真是叫人似懂非懂的故事。

這個紫式部沒有寫《源氏物語》 ,對光源氏來說是莫大的福氣

小學六年級時,紫式部的植草孜孜不倦地寫長篇作文,清少納言的我則成了劍

長長的紅磚牆

Something Like an Autobiography Akira Kurosawa

快之美

明 治 的 氣 氛

大正 初 期 , 我 的 小 學 時 代還 洋溢著明 治的 氣 氛

學校 教 唱 的 都 是 輕 快 明 朗 的 歌 曲

日 本 海 海 戰 • 水 師 營 這 此 歌 , 我 到 現 在

還

喜

歡

後 節 來 奏 明 , 我 快 也 , 對 歌 助 詞 理 平. 導 鋪 直 演 們 述 說 , 非 , 常 這 才 坦 是分景 率 而 忠實 劇 本 地 的 敘 典 述 範 那 此 , 要 事 好 件 好 學習 不 強 這 加 此 多 歌 餘 詞 的

> 的 感

沭 粗 直 紅十字〉 略 地 到 口 現 想 在 , , 我還 除 了這 海 是這 兩 • 首 麼認: 、嫩葉〉 [,當時] 為

敘 情

0

0

還 有下述 幾首 好 歌

` 故 鄉 隅 田

ΪΪ ` 箱 根 Ш

魻

魚 旗 美 等等 或 著 名 的

海 , 隅 田 111 鯉 弦樂大 魚 旗 (樂團 , 聽其 (101)演奏 Strings Orchestra) , 可 感 覺 他們 也 傾 心於這 也 演 此 奏 過 歌 其 曲 的 中 輕 的

坡 而 上的 如 同 心情 司 馬 而 潦 生活 太郎 坂上之雲》 所 述 , 明 治 時 代的 人們 , 是以 仰 望天上之雲

登

有 天 父 親 帶 著 讀 11 學 的 我 和 姊 姊 們 去 陸 軍 的 戶 Ш 學 校

我 們 坐 在 擂 缽 型 員 形 劇 場 的 草 坪 階 梯 上 , 耹 聽 廣 場 中 的 軍 樂 隊 演 奏

中 的 明 治 時 代 幻 影 麗

洋

傘 軍

顏

色

,

以 紅

及 色

讓 長

不

覺 銅

想

踩

著

節

拍

的

樂

曲

節

奏 1

0

直

[译 花

今天

我 色彩

還

能

到

那

景 的

象 亮

樂

隊

的

褲

`

管樂

器

的

光

澤

`

草

坪

杜

鵑

的

鮮

灩

女 看

撐

或 許 大 為 我 還 是 小 孩 的 關 係 , 絲 毫 感 覺 不 到 軍 或 主 義 的 陰 影

意

略

傷 的 歌 不 # 渦 了 從 , 那 如 時 之 我 是 後 河 ___ 邊 直 的 到 枯 大 IE. 末 ` 期 流 所 浙 唱 而 的 去 歌 都 變 ` 成 天 充 色 滿 將 詠 晚 嘩 與 失

笑 的 有 的 己 成 治 的 表 出 瀨 溝 進 電 事 É 生 取 影 示 喜 這 的 不 健 1 管 男 裡 他 人不 但 導 我 不 是 那 , 只 快 想 小 浪 樣 演 知 點 提 津 努 費 說 會 $\overline{}$ 明 死 安 カ 議 時 我 下 治 掉 的 間 論 還 空 出 郎 傢 和 別 0 出 + 資 人 真 生 和 伙 不 _ 位 Ŧi. 成 金 0 轉 子 年 說 能 瀨 即 任 什 前 巳喜 沭 使 何 死 等 哩 我 磢 時 或 人 男真 都 如 們 更 到 , 久以 别 果 這 我 就 會 給 的 算 感 出 人 , 什 到 前 過 死 必 我 不 世 那 麼 震 T T 須 ? 驚 在 頭 有 此 • 某 時 那 不已 H 也 オ 幸 能 年 個 本 無 間 聚 電 好 輕 法 和 和 不 我 會 資 導 影 努 補 金 多 沒 上 傾 淮 力 演 話 H 頹 那 , 有 之 才 我 類 的 席 個 時 位 會 也 的 成 那 年 子 好 口 傢 瀨 個 輕 伙 導 轉 聚 你 好 以 沭 會 演 明 渾 拍 到 放 後 底 治 用 出 說 , 著 做 那 旧 出 0 , , É 苦 聽 沒 明 生 樣 1

注

道 理 我想說的是,只想依 賴別 人這 種 薄 弱 墮落的精 神 會 滅亡 切 臭小子!

什

?! 填

補

上那

此

三空缺

嗎?我

不是因

| 為自

三是

明治出

生的人才說

這

話

,

只

是要說

個

大正之聲

我 少 年 時 代 聽到 的 聲 音 , 和 今天聽到 的 截 不 同

那 個 時 候完全沒 有 電 器製造 的 聲

留 聲機 切 都 也 不是電 動 的 留 聲 機

正 午 報 時 是自然的 的 咚 _ 聲 0 音 這是九段的 0 其中 有許多 4 淵 現在已完全聽不 帶陸 軍營 品 到 J 每 天 準 的 聲 音 點擊 , 我 一發的 試 著

空包 想

炮 看

彈

想

聲

的 的 鼓 喇 火災時 聲 叭 聲 0 誦 0 經 修 的 的 理 鐘 煙管 鉦 聲 聲 巡夜 的 賣麥芽 笛 聲 人的木 0 糖的鼓聲 街 頭 柝 聲 賣藥的木箱扣環 0 巡夜人報知火災現 消防 車 的 鐘 聲 聲 0 賣 舞 風鈴 場的 獅 的 鼓 的 鼓 聲及 風 聲 鈴 一。 耍猴: 聲 喊 聲 0 換 的 木 賣 鼓 展 豆 씷 腐

9 位於今日東京都千代地區 原為幕府時期 往神 田方向的斜坡上所建造的九層 石牆 故而名之。

法 賣 (黑輪 會 的 鼓 0 烤 聲 地 瓜 賣 0 蜆 磨 仔 刀 和 賣 鏡 納 子 豆 0 修 賣 理 辣 鍋 椒 子 0 賣 賣花 金 魚 賣 賣 魚 竹 竿 賣 0 沙丁魚 賣 桑苗 0 賣 晚 煮 F 豆 賣 麵 賣 條 蟲

賣 水 事 風 筝 亨 的 聲 音 0 羽 毛 毽 子 的 聲音 0 拍 球 歌 0 童 謠 這 此 消 失的 [聲音]

少 年 時 代回 憶 中 不 可 或 缺 的 聲音

這 此 聲 音 都 與 季 節 結合 。寒冷的]聲音 溫暖 的 聲音

彻

和

各種

情

感 結合

0

快樂的

聲音

`

寂寞的

聲音

`

悲傷的

聲音

•

恐怖

的

聲

聲音

悶熱的

聲音

清涼

的

咚 我 討 ` 咚 厭 火災 咚 , 火災 覺 得 報災 在 神 的 田 鐘 神 聲 保 ` 巡夜 町 L 的 我 記 鼓 得 聲 縮 和 他 在 棉 的 被 聲 音 裡 聽 最 到 可 的 怕 那 個

糖 弟 弟 時 代 的 某 晚 , 姊 姊 突 然 搖 醒 我

金

米

明 , 失火了 快點 穿衣 服

我急忙穿上衣 下來如 何 服 我 完全 跑 出 不記! 玄關 得 , 家門對 0 口 渦 神 面 時 片 火 我 紅 獨 烈焰 自 走 在 神 樂 坂

0

匆

匆

趕

家

家

接

前 的 火災已經 撲 滅 , 警 察在 火 場 周 韋 拉 起 封 鎖 線 不 讓 X 通 渦

我 指 著 我家說 , 我 住 在 對 面 , 警 察 驚 愕 地 看 看 我 , 讓 我 通 渦

進 門 父親 就 劈 頭 大罵 0 我 不 知 道 怎 麼 П 事 , 問 姊 姊 , 原 來 我 聽說 有 火災

便 往 外 衝 捕

天空 蟬 布 為 竹 漂亮 看 那 話 那 景 我 是當 說 他 学 仰 見哀 是舊 7 此 題 看 討 到 們 寫 聲 火災 到 的 時 П 厭 拚 望的 聲 那 音 到 紐 火災 的 馬 命 賣 此 裡 大 約 拉 消 吅 , 聲 娘 IF. 著 順 防 ,

外

但

還 車 車

想 F

再

看 著

次這

輛

馬 大

車

奔

馳

0

結 優

果

#

紀

福

斯

公司

的 棚 載

個

黃

銅

鍋

造

型

雅

馬

的 街 景 , 馬 車 停 在 紫丁 香 盛 開 的 教 堂 前 面

0

都 有 我 的 憶

的

聲

音

,

0

椎 樹 仔 的 , 風 1/1 孩 箏 己 我 的 響 感 到自 聲 , 揪 Ē 很 著 風 幸 箏 福 線 賣 , 站 辣 在 椒 中之 的 走 橋 過 Ŀ 的 仰 盛 望 夏 蔚 中 藍 午 的 , 冬日 拿著

器 聲 , 而 都 寫 是 著 電 那 器 此 發 記 出 音 憶 的 的 而 聲 我 想 音 起 帶 現 著 在 聽到 淡淡 的 哀 是 愁 電 的 視 童 的 年 聲 П 音 憶 , ` 沒完沒 暖氣: 的 聲 T

音

• 收

破

爛

的

擴

明 ! 明 !

住 我 , 我 卻 打 開 大門 , 跑

影

便 提 個 口 憶 得 不 見人

這 此 聲 音 不 會 在 現 在 兒 童 的 11 裡 刻 下 -豐富 的 口 憶 吧

這 磢 想 來 , 我覺 得 現 在 的 小 孩 比 從 前 那 賣 蜆 仔 的 //\ 孩還 口

憐

神樂坂

前 面 寫 渦 , 父親 的 生 活 態 度 菲 常 嚴 謹 0

大 阪 商 家 出 身 的 母 親 , 常常 因 為 餐 桌上 的 魚 挨 駕

笨蛋,是要我切腹嗎!」

切 好 腹 像 是 前 餐 吃 盤 的 裡 那 魚 的 餐 位 , 置 食物 和 擺 般 置 似 不 乎 百 有 特 別 的 規 矩

身抹 我 E 抛 小 光粉 的 莳 候 0 他 , 父 會 親 生 氣 還 留 也 是 著 理 武 1 所 頭 當 然 , 常 0 П 常 是當 背 對 時 壁 的 龕 我 跪 認 坐 為 , 魚 垂 直 頭 朝 拿 著 著 哪 武 個 士 方 刀 向 , 都 幫 無 刀

所謂,總是同情挨罵的母親。

但母親也總是搞錯。

現 大 在 此 想 , 母 起 親 來 經 , 常 口 能 大 是 為 母 魚 親 頭 被 的 位 黑 多 置 7 挨 黑 , 索 性 把父 親的

關

於

切

腹

者

最

後

餐的

餐

盤

擺

設

,

我

到

現

在

也

不

清

楚

斥

責當作

耳

邊

風

大 為 我 還 沒 拍 渦 切 腹 的 戲

切 我 腹 想 時 大 餐盤 、概是 裡 平 常常 的 餐盤 魚 頭 裡 在 的 右 魚 邊 頭 魚背向 在 左 邊 |著自| 魚 肚 向 著

,

`

大 為 讓 切腹 的 人 看到 剖 開 的 魚 肚 太過)殘忍

這只 是 我的 推 斷

是 , 我不 ·認為母 親 會把 魚肚向 著別人, 那是日 本人難以 想像 的 事 0

那 但 一麼母 親大概只是 弄

小 時 候 也常常 因 吃 飯 規 矩 挨 罵

錯

魚

頭

的

[左右位]

置

0

光是這

樣

就

挨父親

責

駕

我

的方法 然嚴 格 不對 但 就 , 父親: 如 同 前 就倒 面 所 拿 提到 筷子 的 用 他常 筷子 帶 頭 我 打 去 我 的 看

,

電 手

影 0

主 要是看洋片

神

樂坂有家固定放映洋片的牛込館

0

我常在那裡看連續活劇

10

和

威 廉

S

哈

父親 拿筷子:

雖

,

特 (William S. Hart) 主演的 電 影

注

10 指 會 在同 serial film . 電影院放映一 是 種系列型短片電影, 個禮拜, 是一 九一〇至一九二〇年代從好萊塢發展出的電影形式 通常放 在 部主要電影之前播放,片長約十到二十分種! 不等 每

集

連 續 活 劇 我還清楚記得 《老虎的腳 節 ` 颶 風 小 棚 屋》 ` 鐵 爪》 `

《午夜

之人》等

哈特: 的 電影 都 是 約 翰 福 特拍的 西部片 充滿男性 風格 背 景似乎在阿拉 斯 加

比 在 西 部 多

,

的 馬 E 此 英姿 刻 映 , 以及穿戴皮衣皮帽走在 在 我 眼 中 的 是哈特手持雙槍 阿拉 斯 套 加 著 雪 地 鑲 金邊的 森 林 中 的 皮 模 袖 樣 套 戴 著 寬 邊 牛 仔

,

•

帽

這 深深烙 個 時 節 候 在 , 心底的 我 可能已看過 , 是電 影中 卓別 值 林 得 , 但 信 賴的 |沒有模仿卓 男人氣 別 魄 林的 和 男 記記憶 人汗 味 ,大概是不久之後

才看 到吧

不能 確 定是這個 時候還是不久之後 , 有 個 關 於電影 的 難忘記 憶 0

那是大姊姊 帶我到淺草去看南 極 探險片 時 的 事

探險

隊

員不

得已留

下生

病

不能

動

的

嚮

導

犬

,

駕

著雪

橇

離

去

那隻 垂 死的 嚮導犬蹣 跚地 追 趕 在 後 頭 , 想站 在 自 應在 的 雪 橇 前

看到 嚮 導犬 搖 搖 晃晃站 不穩的 身 影 , 我 心 如 刀割

那 隻 狗 的 眼 睛 滿 是 眼 屎

舌 頭 隨 著痛 苦的 喘息 , 無力地垂在嘴外搖晃 成

熟

不

怎

麼

感

興

趣

那 是 太 過 悽 慘 , 悲 痛 卻 高 貴 的 表 情

我 的 眼 淚 湧 而 出 , 看 不 清 楚 畫 面

隊 伍 被 槍 聲 警 愛 1 0

模

糊

的

書

丽

中

,

那

隻

狗

被

隊

員

拖

到

雪

地

的

斜

坡

後

面

大

、概被

射

殺

Ī

吧

雪

[橇犬

我 放 聲 大哭

姊 但 姊 我 姊 姊 還 沒 怎 辨 麼安 是 繼 法 續 撫 , 哭 只 都 好 沒 把 有 我 用 帶 出

電

影

院

0

在 口 家 的 雷 車 Ė 哭 , П 到 家 裡 還 在 哭

直 姊 到 姊 滋嚇 現 在 我 我還忘 , 再 也 不了 不 帶 那 你 隻狗 去看 的 電 表 影 情 Ī , 我還 每 次 是哭個 想 起 那 隻 不 狗 停 就 心

0

,

情

肅

穆

虔

敬

,

那 個 時 候 看 的 H 本 電 影 , 即 使 是 還 是 小 孩子 的 我 , 也 覺 得 跟 洋 比 起 來 仍 夠

父親 我 記 不 得 僅 的 是 常 柳 帶 家 我 1/\ 去 看 \equiv 電 一升家 影 , 1/1 也 常常 勝 ` \equiv 我 遊 去 亭 神 圓 樂 右 坂 的 # 藝 館 聽 落 語

員 右 太深 奥 , 年 幼 的 我不 太喜 歡

1 勝 嘟 噥 的 1/ 故 事 很 有 趣

我

記

得

其

中

個

0

他

說

,

最

近

流

行

種

叫

披

肩

的

東

西

,

如

果那

種

東

西

不

錯

套

布 帘只 (露出腦: 袋 不 就 行 Ī

我喜歡柳家 小 據說是名 人 0

我記 尤其忘不了 得他 扮 演 他的 推 著 夜泣 麵 攤 的 麵 條 1/ 販 , 味 喊 噌 起 馬 鍋 肉 燒 麵 , 我

懷

味

噌

馬

肉

的

故

事

我沒聽

別

人

說

渦

0

這

是一

個

關

於

馬

夫

在

街

邊

茶

店

喝

酒

綁

立

刻

陷

僵

冷的冬

在 店 外 ` 馱 著 味 噌 的 馬 逃 走了的 故 事

馬 夫 八四處找 馬 , 各方打 探 , 愈問 愈 混

亂

最後問

到

個

醉

鬼

你知 道 馱 著味 噌 的 馬 嗎 ?

醉 漢 聽 , 驚訝 地 說

什 麼 ! 我 到 這 個 年 紀 還 沒 看 過 味 噌 馬 肉 哩 !

那 時 , 我 的 皮膚 都 口 以 感 受到 馬 夫 四 處 找 馬 • 寒 風 吹過 松 樹 林 蔭 道 的 黃 昏 情

我 喜 歡到 曲 藝館 聽故 事 , 更喜歡 口 家 時 順 路 到 麵 店 吃 碗 炸 蝦 麵

緒

,

好

厲

害

蓋

整

個

人騰

空

翻

轉

0

尤 其 難 忘 寒冬天 的 炸 蝦 麵 味 道

最 近 出 或 口 來 碗 , 飛 炸 蝦 機 麵 接 吧 近 羽 田 機 場 時 我 總是 在

對 啦 , 去 吃

口 惜 , 最 近 的 炸 蝦 麵沒 有 以 前 熬完 好 吃 高

我

想

起

以

前

麵

店

門

[常常

晾

著

湯

的

渣滓

,

經

過

時

都會聞

到那

個

味

道

懷念

在 雖 然還 有 麵 店 會 晾 高 湯 渣 滓 , 但 味 道 完

全不

百

現 好

天 狗 的 1.鼻子

小學 快 畢 業 的 時 候

腳 蹬 地 我 踩 白 著大正 前 滑 滑 板 溜 煙滑下 前 輪 學校 個 ` 前 後輪 面 很 兩 陡 個 的 的 服 滑板 部 坂 , , 右 前 腳 輪 踩 直 在 直 上 撞 面 到 , 瓦 握 斯 住 管 把 手 線 的 , 左 鐵

恢 復 意 識 時 人 躺 在 服 部 坂 下 的 派 出 所 裡 0

右 直 膝 蓋 到 現 嚴 在 重 受 右 傷 膝蓋還 , 很 長 是不 段 好 時 間 0 可能 像 瘸 是下 子 意識 樣 , 要保 暫 時 休 護它 學 , 反 而常常讓它撞

到

痛

死

我了

0

打

高

爾

夫時

我的

輕

擊

球

打

得不

好

,

就

是

這

個

緣

故

0

蹲

下

來

也

很辛

苦

,

大

此 常 抓不 準 果嶺的 起 伏 0 趁 這 個 好 機 會 , 為 自己 護 下

膝蓋 痊 癒後 , 有 天, 我 和父親 去澡堂 , 遇 到 位白 髮白 I髯的

好像是父親的朋友,彼此問候。

後 父親點頭 老人看著光著身子 來 一聽父 親 0 他 說 說 , 那 : 個 的 看 我 人 是千 來 : 很 葉 是令郎 虚 周 弱 作 0 我 的 嗎 ? 孫 在

葉周 作 是 幕 末 時 期 開 設 玉 池 道 場 • 留 下 -許多逸 事 的 劍 客

子 附

近

開

設

道

場

,

讓

他

過

來

練

練

吧

0

道場,也去他的道場。

那 個 號 稱 千 葉 周 作 孫 子的白 髮白 髯老人, 只是高高坐在師父席上, 沒有 教過

教劍的是代一次劍。

理

師

父

他

的

喊

聲

也

是

旧

大

為

那

個

人

的道

場

就

在

隔

壁

品

,

耽

溺

於劍道

修

業

的

我

,

在

那

心之後

,

除

Ì

原

本

的

「切、切、中!切、中!」

聽起來像跳舞打拍子,毫無威嚴可言。

而 且 徒弟 也 都是附近的 小 孩 , 好 像 在 玩 捉 迷藏 無 聊 透

再 加 F 後 來 發 生 道 場 主 被 當 時 還 很 稀 有 的 汽 車 撞 到 的 事 件

就 概 好 是出 像 宮 於反 本 武 藏被 動 心 馬踹 理 吧 飛 樣 , 我 對 千 葉 周 作之孫 的 尊敬 念 頭

> 煙 消 雲散

我決定去當時 以 劍 道 風 靡 世 的 高 野佐 郎

道

場

但這 雖 然有 個決心 耳聞 , 是三分鐘 但 高 野 道 熱 場 度 練習:

的

激

烈狀

況

超

乎

想

像

間 擊 練習 , 我被 時 直 接 打 到 臉 上 0

壁 板 彈 飛 , 畫 面 暗 兩 誏 直 冒 金

星

瞬 打

信 , 喔 不 , 是 自 戀 , 也 像 這 此 星 星 樣散

入

虚

空

井底之

人上 世 我對

有 難 劍

K 以 道

事

預 的

料 自

蛙

嘲 以管窺天 笑被汽 車 撞

劍

今

被

蠢

少年 學 華 劍 上業前: + 的 D 天 狗 , 雅 將我 之鼻 的 的 客 啪 天狗之鼻折斷 的 如 折 斷 我 , 也 再 也 壁 的 長 板 不僅 不 彈 出 飛 劍 來 道 很 不 甘 願 地 知 道自己有多愚

1/1

這 報 考 想 讀 的 府立 四 中 也 落 榜

我 和 哥 哥 沒考上一 中 的 情況 不 同 , 我是 答由 自 取

雖 然是黑田 小 學 第 名 , 但 不 過是隻井底 蛙

我只 是 算 用 術 心 在 和 理 或 語 科 , 怎 歷 樣 史 也 ` 不 作 喜歡 文 ` 畫 , 只是 昌 `

習字這:

此

喜

歡

科

,

力絕 不 輸

人

為了

保持

第

名的 的

成績 目

勉 實

強努力而已

去考 应 中 一拿手 莳 , 算 與 不拿手的 術 和 理 科我全部 事 直 到今天 放 棄

於

這

此

,

、還是

樣

結果

很

清

楚

但

似 乎是文科系統 的 人, 不是理 科系統的人 0

舉 我 對

個

例子

:

我

連

數字

都

無法寫

清

楚

,

總像

是

變

體

的

假

名

連 根 般 的 攝 影 機 操作 幫 打 火 機 加 油 都 不 會 0 開 車 絕 不 可 能

啊 據 我 , 對別 兒子 的 人 說 說 法 你 不 , 我 行 打 的 電 事 情 話 的 , 會 樣 愈來 子 就 愈沒 像 黑 自 猩 信 猩 在 變得 打 電 話 更 糟

0

別人誇你

拿

丰 的

不 擅 過 長 與 現 否是先 在 即 使辯 天 然而 解也 無濟於事 後 天的 影響也不小 事 情

則

愈

來

愈有

自

信

而

更

拿

手

那就是通往文學或美術之路 我只是想說 ,從這 個時候開始 , 我似乎看到了自己應走的

路

雖然這兩個岔道還在遙遠的彼端

螢之光

很像 當時的畢業典禮有固定的儀式 小學畢業的日子接近了。 NHK 的家庭倫理劇,是一

然後,畢業生在風琴的伴奏下,先唱:

致答詞

校長祝福

,

鼓勵畢業生前途的陳腔濫調

,來賓代表形式化的致詞

,

畢業生代表

場中 規

中矩的感傷行事

仰 瞻師道、恩如 人山高

11 天狗是日本傳說中的 紅 鼻子與紅 臉, 神通廣大,傲慢得不可一世。天狗之鼻,一般用來形容一個人很自傲 種生物。 《山海經》 記載的天狗是像狐狸般的動物。但在日本文化中天狗有著長長的

注

唱

•

筆 硯 相 親 晨 昏 歡

後 全 禮學 生 齊 唱 (螢之光) 日 本 騳 歌

0

最

接著 , 女生 嗚 咽 抽 泣

我要代表男學 生 唸 畢 業生致答詞

級任 老 師 先寫好那 份 致答詞, 交給我 吅 我謄 寫 遍 後 好 好 朗 讀

朗 讀 的 東 西

致答詞

的

內容以常識

來說是滿

分

, 但

好

像倫理教科

書的

摘

錄

,

不

是能

帶著

l 感情

尤其 前 是 看 到 成 串 美 麗 辭 藻 讚 揚 師 恩 的 地 方 , 我不能 不看 著級 任 老 師 的 臉

面 說 過 , 我 和 級任 老 師 之間 是 互 相 僧 惡 的 關 係

要這 樣 的 我 讚 美 那 樣的 他 , 肉 麻 兮兮地 述 說 離 別 哀 傷 , 這 個 級任 老師究

不 , 能 夠 這 樣 讚 美修飾自 拿著級任老師 三的 人物 寫的致答詞草稿 心心 裡究竟住

著

西

口 仔

家 麼東

我

渾

身起雞皮疙瘩

怎麼樣的

個

傢

伙

性 以

我

裡

陣

痛

快

抄 り寫完的 東 西 大致 看 遍 後 , 哥 哥 便 1

這

是

慣

例

也

沒

辨

法

就

在

我

謄寫

草

稿

的

時

候

,

哥

哥

站

在背

後

探

頭

說

給我 看

拿起草 稿 , 站著 看完 , 把 草 稿 揉 成 專 扔

掉

明 , 別 唸 這 種 東 西

!

驚 才 想 說 此 什 麼 時 他 Ē

說

我

想 , 這 樣 也 不 錯 啊 , 可 是 老 師 定 會 叫 我 把 謄 好 的 答 詞 拿 給 他 看 , 所

以

聽 我 這 樣說 ,

不

通

我

心

我

幫

你寫致

答

詞

你

唸

那

個

你拿 致答詞 哥 哥 說

謄

好

的

給老

師

就

行

7

, 畢

業典

(禮時

,

把

我

的

夾帶

進

去

唸

哥 哥 寫 的 致答 詞 尖酸 刻 薄

前 的 內 都 痛 罵守 11 在 噩 夢 舊 中 不 變 的 但 從 小 學 現 在 教 育 開 始 挖苦 , 可 以 墨 自由 守 成 地 規 做 的 更 老 快 師 樂 , 的 控 夢 訴 0 即 在 將 當 脫 時 離 束 , 這 縛 真是 的 畢

革 業

命 生

潰 憾 的 是 , 我 沒 (讀它 的 勇氣

差大臣 劇終時 的 同 |樣 狀 態

答詞 , 還 要我 在 他 面 前 先 朗 讀 漏

的

但

是

,父親穿

著大禮

服

正

襟危坐在

來賓席

,

級任老

師

不只在

典禮前查看我謄

寫

我懷 中還是 揣 著 哥 哥 寫 的 致答 詞

畢業典 禮 П 家 後 父 親 跟 我 說 :

明

今天的

致答

詞

很

好

要

介偷

天換

H

讀

它

,

並

非

不

口

能

0

哥 大概是因 此 知 道 我幹 1 什 麼

我 覺 得 丟臉 看 哥

著

我

別

有

深

意

地

笑

我 是 膽 小 鬼

這 樣 我 從 黑 田 小 學 畢 業

就

大 黑 為校園 田 學 生 裡 帽 有 子 的 個 很 校 大的 徽 是 藤 藤 花 花 架 啚 案 現 在 П 想 , 如 果當 時 我 真 的 讀 7

校長

老師

和

來賓們肯定要陷

入果戈里

欽

注

植 草 去 讀 京華 商 業 中 學 , 我 則 進 1 京 華 中 學

我

在

黑

田

小

學

的

美

麗

口

憶

就

只

有

藤花

如

浪

的

美景

`

立

JII

老

師

和

植

草

圭

之助

御 茶 水

我 入學當 時 , 京 華 中 學 和 京 華 商 校都在 御

和 如今還 在 的 順 天堂 一醫院 隔 著 馬 路 相

當 時 的 御 茶 水 風 景 , 雖 有 點 誇 張 , 但 就 像 看 那 茗 溪 ¹² 等

裡 所 崋 歸 形 一業的 於 容 御 的 茶水風 學會 樣 景 足 堪 和 報所 媲 京 華 美 寫 中 中 的 學 或 內 的 ` 容 名 勝 年 級 時 的

我

,

就

引

用

老

百

學在

昭

會

昭

和

,

以

及京

華

校

歌

,

年

同

會

當 時 的 御茶水堤 防 那茂 密叢生的 野草 味 道 叫 人難忘 0 還有 懷念的 堤 防

的 好 市 不 電 容 車 易 站附 挨到 近穿 放學 , 過 我從 鐵 軌 京華 , 瞅 校門 進 機 會 其實是 迅 速 像後 翻 過 禁止 門 的 跨 便 門) 越 的 獲 栅 欄 得 解 , 藏 放 身 , 在 在 堤 本 防 鄉 的 元 茂 町

12 御茶水有「茗溪」 (めい it (1 之美稱 當時御茶水周 邊 商家和學校校歌常以茗溪為名

學 的 我 著 枕 物 經 次 心 這 走 防 常 科 1/ 情 只 至 高 草 水 和 頭 黑澤 於水 果 登 很差 體 突然 是 躺 在 叢 水 在 漩 這 我 道 在 中 沒 校 渦 看 樣 放 橋 面 草 有 0 但 學 滑 接著 友 到 起 意 地 附 會 是 大 草 爬 氣 後 近 僅 上 落 驚 雜 作 叢 過 相 不 容 危 1/1 然後 誌 文 失 中 堤 通 想 爬 險 心 色 人 翼 F 和 兩 防 的 直 1 的 接從 翼 繪 條 朋 路 通 地 찌 走 黑 其 書 蛇 友 過 走 方 面 澤 有 下 中 出 交 學 的 到 纏 陡 次 黑 以 有 類 明 校 泥 水 邊 拔 澤 中 + 書 斜 在 的 幅 萃 其 有 明 家 略 地 的 包 的 踩 他 起 堤 靜 ,

更 槓 精 那 時 采 個 兩 印 0 腳 年 象 始 輕 至 終 優 今 踏 雅 仍 著 的 在 沙 岩 我 地 松 腦 五良 中 我 雖然著 老 原 師 非 急 常 賞識 也 沒辦 他 的 法 才 華 黑澤的 黑澤完全 聲 音 也很

我 經

記

得

和

這

個

H

皙

高

姚的

朋

友爬下堤

防

並

肩

躺在草地望著天空時

有 種

酸 性 運

中

帶

沒

有 女

動 化

神

畫

應該

吊

單

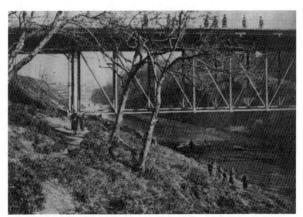

當時的御茶水(橋是舊御茶水橋) ——出自《東京市史 蹟名勝天然紀念物寫真帖》第一輯(東京都公文書館藏)

甜 的 奇 妙 感 覺

我似乎還有女性化的 地方

看 7 這 個 才 知 道 , 當時 的

該 長大了些。 總之我很驚訝我所想的自 我只能安慰自己 金米 糖弟弟時代只是天真的 己和別人眼中 的我,竟是完全不同 甜 , 這 時候是有些

0

從裝腔作勢的

一酸味的

甜

應

劍士時代 開始 , 我就 自 以 為 很有 男性 氣概 , 怎 麼會是這 樣 呢 ?

年

不過 , 這篇文章說 我完全沒有 運 動 神 經 , 我 要抗 議

我的 臂 力很 弱 , 吊 單 -槓拉 不起來是 事實 , 完全不 會伏地挺身 也 是 事 實

但

並

非

完全沒有 運 動 神 經

不 那 麼重視臂力的 運動 , 我都能做得很好

前 面 所 提 到 的 我 的 劍道 通 過 了 級的 考試

如 司 擔任投手 手都怕的 球,不當投手時就當游擊手

素有 佳

打

棒

球

時

, 投出

連

捕

接

滾

地

球

雖

高

爾

夫

(球的

推擊

雖

然差

勁

但

也

還

是滿

有

套的

然不快 游 泳 , 但 方 這 面 個 , 日 年 龄 本 泳法 也 能 我 游 得 學 很 了 水 輕 鬆 府 式 ` 觀 海 式 後 來 加 入外 或 的 自 由 式 速 度

不 過 , 我 會 給 司 學完全沒有 運 動 神 經 的 印 象 , 不 無 道 理

我 往 大 有 為 F 次 推 京 , 華 0 綽 中 學的 號 4 排 體 操 的 在 紅 退役軍 臉 教官 對 人轉業的 我吊著!

單 教官

槓

不

動

感

到

不

不管三七二十 心臂力的

地

指

導

下

, 都

是 耐

重

視

項 Î

我 也 生 氣 了 放 開 抓 著 單 槓 的 手 , 把牛 排 老 師 往

沙

地

壓

把

牛 排 老 師 變 成 裹 著 沙 衣 的 炸 4 排

那 個 學 期 結 東 時 , 我 拿了 體 操 零分這 個 京 華 中 學 創 校以 來 的 新 紀 錄

那 是 跳 高 比 賽 0

但

是

,

在牛

排

老

師

的

體

操

課

Ė

也

有

這

樣

的

事

當 輪 然是 到 我 期 時 待 , 我 我 第 起 個 跑 踢 , 百 掉竹竿的 學就 開 笑聲 始 一哄笑

미 是 我 輕 鬆 越 過 竹

而 我 , 直 留 在 挑 戦 者 群 中

竹竿漸 大家表

漸 情

提 古

高 怪

,

踢

掉

竹

竿

的

的

增

加

, 繼

續

挑

戰

者

變少

韋 觀 百 學出 奇 地 安靜

不 知 怎 的 出 現 只剩 下 我 個 X 繼 續 挑 戰 高 度的 意外 結

果

牛 排 和 百 學 都 看呆了

怎麼會· 有這 種 事?

我究竟是用什 麼姿勢跳過竹竿的 呢

這件 事 , 直 到 現在 還覺得了 不可 思

議

0

那

每

次 是

Ê 夢

一體操 嗎?

課都

被

Ĺ

嘲

笑

的

我

,

為自

描

繪

T 那

樣

的

夢 嗎

?

起初

每次跳時

都聽

到

咯

咯笑聲

,大概姿勢很

怪

不是 , 那不是 夢

我確 實 次次跳過竹竿

只剩下我一人之後 , 還 製度 跳

過

竹竿

或許是天使可憐體操零分的 我 , 把祂 背 E 的 翅 膀 借 我 用 0

長 長 的 紅 磚 牆

每天沿著 代 不 那道 可 或 牆 缺 E 的 學 口 憶 有當時 的 炮兵工 廠

我 中

學

時

鄉元 町 車 再到 學 校 但 是 我 很少

來應該從小

右川

Ŧi.

軒

町

的家走

到大曲的

電車 站

搭電車

到 飯田 橋 換車

在

本

搭電車

以後 在 我就 電 車 不願意坐電 上發生過 件怪事 車 從那

讓我自己滿傻眼的 那 件怪事雖然是我自 的 但

也

早 晨 的 電車總是客滿

車 附 經經 常掛 著車 廂 裡滿 出 來

覺得 到 幸好 無 飯 有 聊 H 我兩邊各掛著 天 橋 放開抓著扶手 的 我也 途 中 掛 在那 不知怎的 個大學: 的 裡 手 就 突然 在大

曲

的

如果沒被他們夾住

我一

定掉

下電

車 生

不對

雖然被他們夾住

我還是

小石川炮兵工廠——出自《東京寫真帖》(東京都公文書館藏)

書

滿

足

旺

盛

的

讀

書

慾

經 敬

驗

,

我

不

在

乎

走遠

路

省

下

Ż

電 車

錢 , 還

可 以

買

而

遠

之

0

那 單 腳 個 我自己· 上了 揪 踩 大 我 他 我 他 在 其 那 也 你沒 大 為那 自 們 像 們 你怎 飯 間 著 時 著 為 己 感 電 逃 像 田 我 踏 心麼搞的 也驚 事吧 件 要追 書包 大學 小 到 車 跑 也不知道 橋 我 階 **|驚愕是當:** 學 事 П 似 下 ` 沿指帶的· 生之一 愕自 過 ? 時 的 重 動 身 頭 , 去落 我 趕緊 來 ? 時 體 張 也 三幹: 暫 望 的 怎 不 後 大學生 發出 合道 然 跳 他 動 時 樣 麼 仰 , 的 子 們 對 口 兩 上 , 往 望著大學生蒼白 電 好 個 正 事 盯 驚 外 場 提著的 事 大學 要 著 呼 的 車 掉

只

是

鞠

躬

走

向

轉

重

的

地

方

0

我

的

臉

, 喘

氣

問

我

,

鬆

開

隻手

書

包

揹

帶

然後

我 就

以

被

一姿式

,

到 ,

飯 揪

 \mathbb{H} 住

橋 我

站 的

的 直

臉

開

水

電

車

生 往

肩 御

並 茶

肩

驚 方

愕 向

地 的

送

我

誦

常常

,

我

出

家

門

後

,

沿

著

江

戶

III

走

到

飯

 \mathbb{H}

橋

頭

,

然後

沿

著

電

車

道

左

轉

走

段

路 左 邊 就 是炮 兵 Î 廠 的 長 長 紅 磚 牆

磚 牆 的 盡 頭 是 後 樂 袁 一不 是 球 場 , 是水 户 黄 闸 在 東 京 的 邸 宅 庭 袁

路 徑 角

處

有 這

個

像 候

諸 後

侯

邸 袁

宅

的 左

檜

木 邊

大門

,

從

門邊

走

1

通

往

御

茶

水的

緩 橋

坡 的

這

就

是

我

的 左

通 邊

學

時

樂

在

手

,

沿

著後

樂

袁

走沒

多久就

是

水道

+ ,

字

路

轉

來 這 條 路 E , 我 都 是 邊 走 邊 看

樋 П 葉 ` 或 禾 田 獨 步 , 夏日 漱 石 ` 屠 書 格 涅 夫 , 都是. 在 這 條路 Ė

讀

的

時 哥 我 的 雖 書 然 姊 不 姊 通 的 曉 書 人 事 • 我 自 旧 己 很 買 能 的 理 書 解 大 , 不管有 自 然 的 描 懂 沒懂 寫 亂 屠 格 讀 涅 通 夫 在 经经

,

,

會

出

道

季

節

1

的 1 森 說 林 集 敘 景 獵 為 人 日 開 記 頭 的 **** 章 節 中 , , 我 那 段 讀 以 再 光 讀 是 聽 到 林 中 樹 葉的 聲 音 就 知

自

短

篇 那 哥

京 華 中 學 創 校 以 來的 2名文 的 作文

受

到

能

夠

理

解

力

愛

讀

的

寫景

文章

影

響

,

我

寫

7

篇

被

或

文

老

師

小

原

要

逸

譽

為

口 是 現 在 讀 來 , 卻 是 辭 藻 華 麗 做 作 ` 讓 人 臉 紅 的 東 西

時 為什 |麼沒 寫 去時 在左 歸 胡 在 右 像流 水般 綿 延 的 那 條 長長紅磚牆 呢 ? 好

那

遺憾

現 那 在 道 即 牆 冬天時 使想寫 那 幫 道 我 遮 牆 擋 , 也 北 只能 風 保 寫 護 出 著 這 我 麼 , 可 點 是 夏天 點 T 時 卻 幫 著 驕 陽 的 輻 射 折 磨

我

那道 牆 在 關 東大 地震時 崩 塌 , 如今片 瓦不存

大正十二年九月一 日

學期始業式 為 天對中學二年級的我來說是心情沉重 是暑假結束的 那天 翌日 對 般學生 而言

前

天

,

是

想

到

又要開

始上

夣

而

心

情鬱卒的

第

大 這

始業式結 束後 , 大 為 大 姊 姊託我買 洋 書 , 而 繞道 去了位於京! 橋 的 丸 善 書 店

但 是丸 善還沒開 店

我 不 耐煩 , 想說下午 声 來 先回 家去

多 可 '怕的實例之一,受到全世 結 果 兩 個 小 時後 , 丸善這 界的 棟建築遭 關 注 地 震摧毀 , 其殘骸照片作為關東大地震有

我 不 得不思索如果當時 小 時 即 使加 丸 養已 上找姊 經 姊託 開 店 我買 我 會 的 書 怎 的 樣 時 間 應該也不

會陷

在

丸

善 建

大

為

有

兩

個

讓

想

到

秋

天 地

發

生

大

震

的

這

天

, ___

早

萬

里

無

雲

,

殘

暑

的

陽

光

依

舊

熾

熱

,

但

天空的

藍透

明

得

築

裡 面 , 旧 被 捲 入 焚 段 東 京 市 品 的 大 火 裡 , 不 知 下 場 會 如 何

口

是 + 點左 右 突然毫 無 預 兆 地 狂 風 大 作

得 把 我 親 手 做 的 風 信 雞 從 屋 頂

我

不 強

知

道

這

陣

狂

風

和

地

震

有

什

磢

關

係 Ŀ

,

但 下

我

記

得

自

己

邊

將

風

信

雞

重

新

裝

E

屋

吹

來

風

頂 邊 抬 頭 堂 著 藍 藍 的 天 空 想 著 , 真 是 怪 1

史

,

我 在 那 家 歷 斜 性 對 大 面 地 是 間 震 當 發 生 鋪 前 , 我們 不 文 蹲 我 在 厚土 和 鄰 倉 居 好 庫 的 友 就 陰 影 在 家門 下 前 朝 的 綁 馬 在 菛邊 路 上 的 紅 色 朝 鮮

4 1/ 石 頭

綁

在 兩 隔 家之 壁 家 間 屋 的 主 窄 在 巷 東 裡 中 野 , 不 經 知 營 養 何 故 豬 場 哞 那 叫 1 4 用 整 來 晚 拉 , 載 财 運 死 剩 1 飯 等 豬 餇 料 的 貨 車 昨 晚

到 地 底 下 傅 來 吅 的

那

時 我

,

我

害

沒

睡

好

心

想

教

訓

這

個

畜

牲

,

拿

小

石

頭

砸

牠

我 看 到 穿 著 朋 友倉 木 屐 皇 朝 站 4 起 扔 來 石 時 頭 , 我 大 為 心 想怎 身 體 麼 在 啦 動 ? , 沒 抬 發 頭 看 現 他 地 的 面 臉 搖 晃 看

,

到

身後的

倉

庫

牆

壁

塌 , 才 發 現 是 地 震

崩

我 彻 倉 皇 站 耙 來

大 為穿著

厚

监

搖 像

的 在

E 的

站

緊緊 抱 住

我

脫

K

木

展

,

拿 木

在 展

丰 ,

Ŀ 在

, 劇

用 烈

站 晃

船 地

上 面

姿

勢 不

衝 住

白

朋

友

抱

住

的

電

線

桿

,

和

他

電 線 桿 曲 劇 烈搖 晃

線 桿 發 狂 似 的 亂 搖 亂 晃 , 扯 斷 電 線

電

間 , 只 剩 木 頭 骨 架

轉

眼

就

在

我

們

眼

前

的

兩

個

厚

±

倉

庫

,

劇

烈

晃

動

,

搖

落

屋

頂

的

瓦

,

搖

掉

厚

厚

的

牆

壁

不 户 倉 庫 這 樣

所

有 房 屋 的 瓦 片 都 像 過 篩 似 的 跳 動 , 彷 彿 爭 先 恐 後 地 從 屋 頂 滑 落 , 光 禿 禿 的 屋

頂 梁 架 暴 露 在 漫 天 灰 塵 中

原 來 如 此 ! 日 本 的 房子 建得真 好 ! 這 樣 屋 頂 變 輕 , 房子 就不會 塌 了

雖 我記 然 想 得在 著 我 抱 此 有 著 電 的 沒 線 桿 有 劇 的 烈搖 事 , 晃的 但 並 司 不 時 是 因 對 為 自己此 我 那 時 刻還能想著 冷 靜 沉 著 這 個 而 感 到 佩 服

脫 離 現 場 狀 態 , 變得 非 常 鎮 靜 , 想

是

可

突的

驚

慌

渦

度

時

,

頭

腦

的

部

分

會

我

那

想著地

震

和

H

本房屋

構造問

題

的

腦袋

,下個瞬間便開始為家人的安危而

脹

熱

,

著 有 的 沒的 無 聊 事 情

拚了命地跑 口 家 去

旧 我家大門的 是大 門 到 屋 玄關 頂 也崩 的 踏 落 石 被 半 埋 在從 但 沒傾 屋 頂 斜 滑 落 的 瓦 堆 中

,

幾乎看

不

克

玄關的

格子

門

吅回 , 都 死 7

那

時 很奇妙的 我被比悲哀更深沉的斷念控制, 望著堆積如小山的 瓦 塊

接著想到我是孤獨 一人了

怎麼辦? 我四下張望 ,看見剛 才 起抱住 電 線桿的 朋 友 和 他家裡衝 出 來的

聚 在 路 中 央

我 想 , 沒 辨 法 先 和 他 們 在 起 再 說 , 朝 他 們 走

去

快 接 沂 他 們 時 , 朋 友的 父 親 對著 我 說 计麼 , 突然停住 看著 我 身後我家的 那個

方向

被他 我 飛也似的跑過去 的 視 線 牽引 我回 頭 看 ,看見我的家人也從門裡走出來

迎接狂奔過去的我。

我以

為

已死

的

家人全都

平

安

無

事

,

他們

好

像

反而

擔

心我

,

以

鬆了

口氣的表情

跑到他們身邊的我應該會哭。

下村, 是哭, 可是我没哭。

不對,是哭不出來

「明,怎麼這副德性因為哥哥狠狠罵我。

!還光著

腳

,

不

像

樣

!

一看,父母兄姊都好好地穿著鞋子。

我

我趕緊穿上木屐。

全家人好像只有我張皇失措我覺得很丟臉。

就我看來,父母和姊姊一點也不驚慌

於哥哥,說他顯得鎮靜,不如說他覺得大地震很好,不

有

趣

至

黑暗與人

大 地 震對 我 而 言 是個 恐怖 的 經 驗 , 也 是 個 寶 貴 的 經 驗

關

東

它在 教 我 認 識 異 樣 的 大自 |然力量 的 百 時 , 也 教 我認識 異 樣的 人

震 先 是 改 變 我 周 漕 的 風 景 事 物 , 讓 我 震 驚

,

,

Ĵ

的

灰

地

中 雖 江 , 然沒 塵 戶 ĴΠ 煙 看 對 像 Ħ 見 面 帥 倒 的 般 塌 雷 遮 的 車 道 蔽 民 宅 1 太陽 路 , 但 面 裂 江 , 完全 開 戶][[是 河 兩 岸 中 幅 歪 隆 起 陌 歪 的 生 斜 泥 的 斜 異 土 的 樣 形 房 景 成 屋 色 , 包 覆 個 在 沙 洲 漫 天 飛 舞

線 內 慌 慌 張 張 四 處 鼠 竄 的 人們 , 看 似 的 獄亡 魂

塵

我 視 抱 著 江 戶 Ш 護 岸 的 1/ 櫻 花樹 , 顫 抖 地 看 著 那 幅 光景 , 心 想 , 啊 !

這

就

界

末 H 嗎 ?

之後那 天是怎 麼 過 的 ?完全記 不 起 來

那 只 清 是大火災的 楚記 得 地 滾 面 滾 不 濃 停 煙 地 直 繼 續 衝 雲 搖 霄 晃 0 不久 遮 蔽 半 後 個 , 天空 東 方天空升 起 像 原 子 彈 爆 炸 的 蕈 狀

雲

,

那

天晚

E

,

免於火災

肆

虐

的

Ш

手

帶當

然停

電

,

雖

然電

燈

不

亮

,

旧

整

個

地

品

被

町 火災 紅 光照 得 意外 熾 亮

而 晚 H 家 威 家戶 脅 大 家 戶 的 都 還 是 炮 有 兵 蠟 I. 燭 廠 沒受到 的 雜 聲 黑暗 0 的 威 脅

, T 廠 被 長 長的 紅 磚 牆 韋 住 幾 棟 磚 造 大 建築並 7 其 中 , 意 外 地 阻 擋

前

寫

過

沒

有

經

驗

的

很

難

想

真

IF.

黑

,

1

Ĺ

1 舊 芾 品 的 火災 , 成 為 Ш 手 帶 免遭 火災 吞 暰 的 防 護 牆

火球

但

大

為

工

廠

本

身

儲

藏

彈

藥

,

受

到

從

神

田

延

燒

回

水

道

橋

的

火

勢波

及

成

7

個

大

炮 彈 不 時 著火 , 發出 駭 的 炸 聲 , 迸 發 衝 天火柱

那 聲音 威 脅著眾 人 0 爆

我 這 品 有 人說 , 那 聲 音 是 伊 豆 的 火山 .爆 發 , 引 發 連 續 的 火山 活 動 , IF 朝 東

京

方 面 接 近 0 說 得 像 直 的 樣

以 那 個 人 還 得 意 地 白 大家 展 示 不 知 哪 裡 撿 來 的 運 4 奶 車 說 , 要 是 有 什 麼 萬 口

載 著 必 要 物品 逃 走

這 口 怕 只 的 是 是陷入恐懼 危 言聳 聽 而 中 E , 八異於常 沒有什 軌 麼 實 的 際 行 傷 動 害 0

舊 市 區 的 火災撲 滅 後 , 每 戶 人家 的 蠟 燭 也 燒 光 了 , 夜 晚 進 入 黑 一語的 世 後

黑 暗 威 脅 的 X 們 |成了 群眾 煽 動 家 的 俘 虜 做 1 種 種 魯 莽 舉 動

關 環 東 視 大 不 地 見 震 時 切 發 的 生 1 前 虚 屠 無 像 殺 依 朝 , 鮮 讓 的 X 打從 事 暗 件 有 心 多 , 恝 就 底 感 怖 是 群 回 眾 那 驚 慌 份恐 煽 動 , 陷 家 懼 巧 入 奪 疑 走 妙 利 心 生 用 受 暗 類 黑 的 鬼 暗 的 理 智 威 狀 脅 態 的

人們 的 不 肖 勾 當

後 我 親 眼 看 到 個 留 [著鬍子的男人手指前方說 似 的 四 處 亂 竄 是那 裡 不

我們 群大人氣急敗 去上 野 尋 找 壞像雪崩 因火災無家

可

歸

的

親

戚

時

,

父親只

因留

著

鬍

子就

被

誤 會

為

朝

鮮

,

對

是這

裡

跑

走

遭人手持棍 棒 專 專 韋 住 0

人

我

嚇

得

看

著

身

邊

的

哥

哥

0

哥 哥 別 有 深 意 地 面 露 微笑

那 時 混 蛋 父親 ! 大 喝 聲

:

韋 他的 像伙旋 節 悄悄: 散 開 0

包

夜

, 町 裡 每 百 人家要派 _ 人參 加 巡 邏 0 哥 哥 嗤之以 鼻 , 不 肯 出 去

他 們 說 朝 鮮 人 可 能 從 這 裡 潛 入

崗

沒

辨

法

,

我只好

拿

著

木

力

出

門

0

他們

把我

帶

到

7僅容貓·

身

通

過

的

下

水道

鐵

管

旁站

還 有 更 無 聊 的 事

傳 說 品 內 某家 水 并 的 水不 能 喝

那 個 水 井 的 護欄 上有 個 粉筆 畫 的奇 怪記 號 , 他 們 說那是朝鮮人在井裡下 毒的記 無

數

的

那 當

整

天

,

哥

哥

拖

著畏縮

不

前

的

我

巡

繞

廣

大的

我

發

起

初 屍

只 體

是

零

星

看

到

燒

死

的

屍

體

0

愈

接

近

下

町

數

Ħ

愈多

號

我 H 瞪 呆

大 為 那 個 奇 怪 的 記號是我 的 塗 鴉

我 看 這些 一大人,不禁歪 著 腦袋思索 人類 這

種

東

西

恐 怖 的 遠足

震 引 發的 火災 撲 滅 後 , 哥 哥 彷 彿 等 似 的 我 說

地

好 像 明 , 我 們 去 看 **燒毀的** 痕 跡

要去 現 那 遠 趟 足 遠 般 足是多麼 , 我 興 致 勃 口 怕 勃 地 想打 和 哥 退 哥 堂鼓 起 時 出 門 , E 經

火場 廢 墟 , 讓 膽 顫 心 寒 的 我看了

太遲

哥 哥 抓 住 我 的 手 繼 續 前 行

猛 放 烈火勢下 眼 所 見 燒毀 木材全都: 的 東 西 化 都 為灰 帶 著 燼 褪 色 , 不 的 時 紅 隨 色 調 風 飛

舞

0

像

是

片

紅

色

沙

漠

焦 在 黑 那 的 讓 屍 人 體 作 吅 • 燒 的 紅 掉 色 半 中 的 , 屍體 趴 著各式各樣的 ` 水

溝

中

的

屍

體

• 漂在

河上

的

屍體

• 橋

E

堆

疊

前

屍

體

` 填 滿十 字路 的 屍 體 0 我看 見各 式各樣的 死 相

屍

體

我 我

不 由 自 主 地 想 移 開 視 線 , 哥 哥 罵

明 不 明 , 白 好 哥 好 哥 看 著 勉 強 ! 我 看 的 真 正 用 意 , 只是 覺 得

當 我 站 在 染 紅 的 隅 \mathbb{H} 111 岸 , 望著 被 打 Ŀ 岸 的 浮 屍 群 時 , 膝蓋 無力地 差點 跪

很

難

過

倒

尤 我

其

我 哥 反 無奈 仔 哥 正 細 只 揪 瞄 住 看 , 只 著 我的衣領 好 ! 咬 明 、緊牙 0 不 根 停 看著 地 叫 我站

,

好

眼 的 悽慘 景 象早已深深 烙 印 腦 海 , 就 算 閉 眼 睛 也 看 得 見 這 麼

想

定了

那 也

真 就

是 變

不 得

知 比

該 較

如 堅

何

形

容的

慘

狀

我 記 得當 時 心 想 , 即 使 坳 獄 的 血 池 也 比這 個 好 點 吧

這 裡 雖 然寫的 是 染 紅 的 隅 \mathbb{H} 111 , 但 不 是 由 鮮 Щ 染 成 的 紅

的 紅 色

那

是

和

切

被

燒

毀

的

黯

淡

紅

色

調

百

系

列

的

紅

色

,

帶

著

腐 色

敗

魚

眼

睛 那 種 H 濁 感

在 河 F 的

屍體

都

腫

脹

得

像

要

爆

裂

般

,

肛

甲

則

像

大魚嘴

色似

的

張

開

連 母 親 背 E 的 嬰兒 忧 是這 樣

0

他 們 以 古 定 的 節 奏 隨 浪 搖 晃 0

放

眼

下

望

,

不

見

個

活

人

0

活 著 的 只 有 哥 哥 和 我 兩 個

感覺 對 , 我 我 們 也 兩 死了 個 像 豆 , 站 子 在 般 的 地 獄 微 的 1/1 存 入 在 0

不 我

我 是那 樣 感 譽 0

哥

哥

接著帶

我

走

過

隅

 \mathbb{H}

111

的

橋

,

走

到

成

衣廠

的

廣

那 是 關 東 大 地 震 時 人 死 最 多 的 地 方 0

眼 望 去 都 是 屍 體

其 那 中 此 屍 座 體 屍 層 Ш 層 上 堆 疊 , 形 成 好 幾 座 1/1 燒

Ш

,

有

個

盤

腿

打

坐

•

得

焦

黑

`

宛

若

佛

像

的

屍

體

哥哥 2望著 那具屍體 好 陣 子 動 也不 動

然後冒 好 7厲害 出 ! 句

我 (也這麼) 覺得

那 時 , 我 看 了 太多

屍體

心情

反

而

平靜

得

不

-再去區

別

屍

體 和 燒

毀的 瓦 礫

哥 哥 П 家吧 看 著 我 說

我們又渡過隅 田 JII , 來到上 一野廣 小 路

哥 哥看了苦笑說

那是正金堂的

廢

墟

明

, 我們

也去找個

金戒指當

紀念品吧

?

廣

小路附近的火災廢墟聚集了很多人

積

極

地

尋找東

西

那 時 , 我 看 著 Ĩ. 野 Ш 上 的 綠 蔭 不 動

有 幾 年 沒好好 看 著 樹 木的 綠 7

我是那 樣 感覺

火災廢墟 好像許久沒到有空氣的 裡沒 有 點 綠 色 地 方了 不 覺用 力深呼 吸

那 在 趟 此 恐怖 刻 以 遠 前 足 , 結 我 東 不 知道 後 的 晚 也 沒 £ 想過 ,

我

抱

著

可

著

`

即

使

睡

著了

也

會

噩

夢

連

連

的

凝色是.

如 能

此 睡

珍 不

貴

覺 悟 床 0

但 意 識 到 腦 袋 在 枕 頭 £ 時

,

0

他

是

什

麼原

因

? 哥

說

: 哪 有

, 己 是 隔 天 早

0

太 想 為 那 不去 不可 起 樣 來 沉 思議 看 , 恐怖 那 沒 趟 有 , 遠 我 的 足 東 告 個 對 西 訴 噩 哥 哥 夢 , 才會 哥來 哥 , 覺得 問

害怕

仔

細

看

清

楚後 哥

,

什

麼

可

怕

的

?

大 睡

為 了 征 說 服恐懼的 , 也 是 遠 足 趟 恐怖 的 遠 足

正 現

大 在 大 為 得

為恐怖

,

所

以

是

趟

迷迷途

Something Like an Autobiography Akira Kurosawa

仰 瞻 師 恩

御 茶 水的京 華 中 學在 地 震 時也 遭 祝 融 肆 虐

我 看 到 燒 毀 的 殘 跡 時 還 高 ຼ 地 想 , 啊 , 這 下 暑假 要 延 長 囉

老 師 我就 級任 在 我 老 的 是 耿 師 成 換 績 直 單 L 後 Ė ,

誠

實

,

好

0

於是

中

學

生心

情 樣

,

沒辦

法

我

這

寫

雖然會

讓

L

覺

得

很

過

分

心 態可

議

,

但

|我只是老實寫出不太優

!

做了 什 給我 麼 操行 壞 事 零分 級 任 老 師 問 是

誰

惡搞

時

我

都

乖

乖

舉

手

0

然

後

我 , 我對 的 成 自己 績 單 F 的 惡作 操 行 劇還是老 百 分 0 實舉 丰 承 認 , 那 個 老 師 就 說 你 很

老 知 道 師 就 哪 是誇 個 老 獎我 師 是 對的 的 作文是京華 , 但 我喜 中 歡給我 學 創 校以 操 行 來最 百 佳作 分的 品品 老 的 師 小 原 要 逸

1/ 原 老 師 常對 學 牛 說

當 那 我

時

京

華

中

學考

上帝

或

大學

現在

的東京大學)

的

|機率

極

高

以

此

為

老 傲

師

0

位

不 很

現 私立 在 的 大 私立大學 學 鬼 都 , 鬼是 進 得 進 去 二不去的

不 過 , 只 要 有 錢 , 就 能 進 去

我 る喜歡 咸 文 老 師 //\ 原 , 但 我 更 喜 歡 歷史老 師 岩松 Ŧi. 良

司

學會

報

中

說

很

賞識

我

的

老

師

,

就

是

他

岩松 老 師 是 個 很 有 意 思 的 老 師

真 IF. 的 好 老 師 都 不 在 苸 自 己 的 老 師 形 象 他 也 樣

這 樣 丟 ,

個 不 停 粉筆 很 快 就 沒 7

老

師

於

是笑著

說

,

沒有

粉

筆

,

也

不

能

講

課

T

,

開

始

閒

聊

他

E

課

時

有

人

看

窗

外

`

講

悄

悄

話

時

,

他

會

朝

那

個

學

生

丟

粉

筆

閒 聊 的 內容比 教 科 書還 選豐富 0

岩

松松

老

師

不

露

痕

跡

的

1教學方

式

,

在

期

末

考

時

更是

耀

然

發

揮

考試 時 , 各 教 室 都 有 與 考 試 科 Ħ 無 關 的 老 師 監 考 , 岩 松 老 師 監 考的 教室 工總是歡

聲 雷 動 0

大 為 岩 松老 師 根 本 卞 監 視 學 生

如

果有

學生

不

知

如

何

答

題

時

,

他

會

陪

著

學

生

起

看

然

後

說

怎 麼 , 你 連 這 個 都 不 會 ? 好 吧 這 是…… 題

認 真 地 和 那 個 學 生 起 解 答

形 感

也沒 想是

這

裡

有

個

奇

怪

的

答案卷

, 雖

然只

口

紙

還 不 懂 嗎 ? 低 能 !

到

最

後

乾 脆 把答案 寫 在 黑 板 E 0

怎 麼樣 ?這 下 懂 了吧 !

這 樣 , 再低 能 的 人 也 懂 1 0

愛差

勁

的

我

,

在岩松

老

師

監

考

的

時

候

,

口

以

拿

到

分

百

有 有 + 次 期 個 問 末 題 考 歷 , 都 史

那

餘

,

挑

了第

7

題

敘

述

關

於

種

神

器

的

感

想

率

性

寫

滿

大

張 答 時 的 [監考老] 是 我幾乎答 不 出 來 的 問 題

我只 師 不 是岩松老 師 , 我 東 手 無 策 0

岩松老 內容 強 人 是說 知 人 師 所 道 評 難 0 , 完 學生 我只 0 分 像 後 能 雖 聽 就 八呎之鏡 把考 我 過 親 種 卷 眼 種 發 所 有 給 見 關三 , 沒有 學 的 牛 種 事 時 物 人 神 看 器 大 談 聲 論 的 渦 說 實際 故 , 我只 事 : 物 , 相 品 但 信 都 , 究竟 沒 被 有 證 是 親 明 正 眼 的 方 看 事 形 到 物 還 , 是 要敘

角

答 個 問 題 , 但 是 非 常 有 趣 0 我 第 次

看 到 這 樣 具 獨創 性 的 答 案 , 寫這答案的 像伙有前 途 • 百分

0

!

他 把 案卷 褫 給 我

全班 起看 著 我

我 滿 臉 發紅 , 時 無 法 動 彈 0

以

前

的

老

師

,

很多

都

是

具

有

自

由

精

神

`

個

性

豐富

的

物

比較 起 來 , 現 在 的 老 師 , 普 誦 1 班 族 太 多

不對 這 , 是官 僚式 人 、物太多

種 老 師 的 教育毫 無用 處 , 既 無 趣 册 無 聊

我 難 中 學 小 怪 時 學 學 又 時 生 有 有 豆 小 T. 看 原]]] 漫 老 老 畫 師 師 那 岩松老 樣 好 的

師

0

`

師 老

等

很

棒

的

老

師

這 此 老 師 理 解 我 的 個 性 , 向 我 伸 出 溫 暖 的 手 , 讓 我 盡 情 發 揮 0

直 有 好 老 師 的 運

我

雖 後 來 然沒有 進入 電 直 接受到 影界 , 伊 遇 丹萬作 到 義的 最 佳 良 導 演 師 的 Ш 指 爺 導 Ш , 旧 本 得 嘉 到 次 他 郎 的 導 溫 演 暖 鼓

0

勵

得

到優秀製片人森

田

信

栽

培

也得到約翰·福特的欣賞

常常受到

島

津

保

次

郎

`

Ш

中

貞

雄

溝

健二

小津

郎

成瀨巳喜男

等我奉為導師之人的嘉勉。

每每想到他們,我都很想扯開喉嚨大聲高

唱

:

仰瞻師道

恩如山高

信,他們如今都已不在世了。

口

我的叛逆期

器 校舍焚毀的京 東 大地震後 華 中 中 學二 學 , 借 年級結束時 用 牛込神樂坂 , 我 附 變成 近 的 非常叛逆 物理 學校教室上 的 調 皮鬼

那時,物理學校是夜校,白天都是空的。

坐 旧 在 他 禮堂 們 的 後 教室 面 的 很少 人 我們 看 不 清 楚講 個 年 台上 級 四 的 個 老師 班 併 作 , 也 聽不 班 , 清楚老師 擠 在 禮 堂 的 聲音 課

我 的 座 位 也在 後 面 , 大 此 專 心 搞 怪 勝 渦 聽 課

年 後 京 華 在 百 Ш 附 近 蓋 好 新 校 舍 我們 П 校 Ŀ 課 , 但 我

那

遭

觸

發的

調

皮精

有

神 沒 有 衰 歇 , 反而 變 本 加 厲

在 物 理 學 校 時 雖 然 調 皮 , 也 只 是 簡 單 的 惡 作 劇 旧 搬 П 新 校 舍 後 也 敢 做 此

危 我 險 的 惡 作 劇 7

點

曾 在 實 驗 室 把化 學 課 所 教 的 炸 藥 成分 寒 進 啤 酒 瓶 , 放 1 講 台

在 那 個 嗖 酒 瓶 應 該 還 躺 在 京 華 中 學校 袁 的 池 塘 底

現 11

學

老

師

問

7

瓶

子

裡

的

内

容

後

臉

色慘白

戦

戰

兢

競

地

拿

到

校園

沉

池

塘

底

事 前 洩 有 題 個 給 百 悦子的 學 , 父 機率 (親是 很高 數學老 , 於是 師 , 號 但 沼 他 的 百 志 數 學 , 把 很 那 差勁 個 同 , 學 大家猜考試 騙 到 校 舍 時 後 面 那 威 位 脅 老師 親

他 起 初 堅 持 說 没有 , 最 後 還 是 可 憐兮兮 地 交出 數 學 考 題

這 萬 當 歲 然引 ! 百 起 學 數 學 起 分享 老 師 懷 考 疑 題 他 每 質 個 問 人都 兒子 考了 , 兒子 百 乖 分 乖 招 供

於

是

重

考

次

結 果 老 師 的 兒 子 ネ ·及格 我 也 一不及格

還 有 次 , 老 師 把 別 人的 惡作 劇 斷定是我搞的 鬼 我氣到穿著棒球 釘 鞋 在 教室

桌子上

跑

來跑

去

被 我 摳

他 說 出

這

我 跳

大

為

這

個

行

為

太

過

分

,

我

不

敢

承認

,

保

持緘

默

,

沒想到操行分數反而

很

高

,

嚇

我 在 京 華 中 學 時 , 很 少 見 到 讀 京 華 商 校 的 植 草 丰 助

為 商 校是 在 我們放 學後 才 開 始 課

大

中 學 年 級 的 某天 植 草 站 在 教室外 面 笑著 和 我 揮

過 Ī 將近 Ŧi. 年 的 時 間 0

我

知

道

植

草家

裡

好

像

發

生

了什

-麼大事

,

要休學

0

在

那之後

,

我們

度

重

逢

時

手

,

然後

就

走

開 再

1

三年 級快結束 時 , 中 學 也 開 始 進 行 軍 訓 教育 , 由現役的陸軍大尉擔任 教官 , 口

是 我 和 這 位 教官始終合不 來

我 們 關 係 惡化 是因 為 我幹 下 這 件 事

天 來 的 , ___ 火 藥 起 搞 如果 怪 的 砸 朋 扁 友 (拿了 應該 會 個 發出 鐵 罐 很大的 給 我 看 聲 , 音 說 這 口 情沒. 裡 面 塞 有傢伙 滿 1 從 有 射 勇 墼 氣 訓 試 練 試 用

子

彈

有

麼 你自己 說 去做不 , 我不 好 就 退 好 縮 了 , 他 於是說 說 , 我 沒這 好 ! 把 個 勇氣 那 鐵 罐 小 放 黑 在 校舍的 你怎 麼 樣 樓台階

接著 便拿著 陣 比 想像 大石 還 頭 巨大的 爬 到 驚 樓 人聲響 , 對 進 鐵 罐 砸 下去

那 聲音從校舍水泥 牆 反彈 回來還沒消失時 , 教官已 鐵 青著 臉 衝 過 來 0

我不是軍人, 他不能 打我 , 於是他把我帶到校長室 薊 誡了 番

隔 天 父親 被被 叫 到 學 校

大 概 是父親的 軍人資歷 發揮 作用 , 我雖有 被退 學的 心 理 準 備 , 但 事 情 也 就那

樣

結 東 0

後來, 也沒有父親大怒的記憶 ,只記得教官訓誡我時校長也在座 , 但 一也沒有惹

怒校長的記憶

現在 想 起來 , П 能父親 和 校長都對軍訓 教育採取批判 的立 場 吧

當然會 軍 有例 人出 外 身 • , 討 但 明治 厭 社 時代的 會 主 義 教育家和 的 父親 軍人, 在 報 Ŀ 見識完全不同於大 看到 ?暗殺大杉榮13的

正

和

新 昭

聞

時 兩 代 ,

也 0

不 ·屑地 我 和 說 那 : 位 教官 蠢 蛋 的 ! 關 簡 首 係 胡 很 搞 像 !

,

就

連

那 個 |大尉 E 謤 時 , 總 是點名不可能是模範的我做 小 學 時 和 1 111 老 師之後的 每個 新級 軍 訓 任老 動 作 師 , 的 享受看 歸 係 我犯錯

出 醜

子身體虛 我 也 不甘被 弱 胸 有 整 疾患 ,動了 , 動 請予免除扛持重槍」 腦筋 ,在學生手冊的父兄聯絡欄 ,加蓋父親的印章,交給教官 中 以漢字語法寫下「 此

注

教 官 很 不情願 地接受,從那以後 , 不 再叫 我獨自 扛 槍 ` 號令「 目標正 面 跪

姿

墼 , 或是 目 1標右前· 方之敵、臥 姿射擊」等虐 待 行 為

射 但 他 也不是省油 的 燈 , 既然槍重 , 那麼使 用輕的 刺 刀可 以吧 0 於是又叫 我拿著

刺 刀 百 學 接受小隊長 必 須 跟 著 訓 我 練 的

,

令行 動 , 但 是 我的 令不是前 後 顛 倒 , 就 是 急 起 來 就

那 忘 個 錯 指 誤 學 揮 覺 得 得 亂 很 t 好 八 糟 玩

,

, 即 使 我沒喊 錯 1令也 〕總是: 故 意 做 錯 , 真正 一喊錯 時 , 又更誇

走

例

如

我

喊

前

進

,

他

們應該是扛著槍正步前

進,

但他

們偏偏故意拖著槍向

前

又或者 ,前進 隊 伍 快要碰到 到牆壁 時 我突然喊不出轉換方向的口令,心裡 焦急

他 們卻 高 興 地 撞 牆 , 用 腳 扒 牆

13 生 其 (妻與其侄子。大杉榮死時三十九歲 於 九二二年九月十六日,憲兵隊大尉甘粕 八八八 Ŧi. 年 の明 治 八 年 月 + 正彥等趁著關東大地震混亂之機,於東京憲兵總部 七 日 H 本著名無 政 府 主義 者 思想家、 作 家 , 殺害大杉榮 社 運

到了 這 個 地 步 我 也 自 暴自 棄 隨 便 他 們

教官想 說什 麼 , 我假 一、製不 知道 保持 沅 默

除 司 非 學 教官喊 着 7 , 更加 出 **令** 忠實遵守 胡 鬧 我前 不會 停 面 IF. 發 出 的 令 , 甚至有 人攀 牆

而 上

學們 這 麼 做 是 想調 侃 存 心不良的教官 更甚於羞辱我

11 態 在軍 訓 檢 閱 官 面 前 展 現突擊 事演習 時 清 楚 顯 現

,

這

在等 好 候突擊 , 我們: 給 演 習 那 個 時 大尉 我 對 來 個 百 學 出 其 說 不意

0 檢

閱

官

的

前

方

有 個

水 漥

到 那 裡 時 我 會

出 趴 倒 的 **令** 大家 做 漂亮點 !

發

趴 !

大家奮·

万向

前

衝

衝

到

水

漥

前

莳

我

喊

衝

鋒

!

於是 眾

,

我 頭

喊

:

人點

大家奮 不 顧 身 地 趴 進 水 潭 裡

泥 水 应 濺 , 都 成 7 泥 人 他

罵

我

,

我

1/

人

步

,

看

著

我

們

我已!

)經從·

京

華

中 刻

學

畢

業

Ì

,

派

駐

該

校的

你沒

有

權

力也

没義

務

畢 !

我怕 教官 路 他 領 京 大 我 現 他 我 為當 渦 堵 取 華 少 在 的 趕 非 年 垂 中 和 表 緊 常 的 在 畢 想 ·業證· 業典 我的 學 時 時 起 情 看 我 好 僵立 驚 的 來 畢 的 像 面 禮 交惡 訝 書 業 我 叛 是 前 , 對家 那是 想吃 在檢 時 逆 地 時 時 , 停下 大尉 狠 精 關 , 狠 他 只 j 我 係 饅 閱 神 腳 瞪 會 有 和 第二 ___

我 其

個

人

軍 無

訓

不

·及格

,

沒 獨

拿

到 對

軍 那

官 個 大尉

適 0

任

證 徹 頭 官旁邊 卻 嚐 到 的 教 馬 糞 官 似 的 難

直

到

中

畢

業 看

> 0 0

到

檢

閱

官響

亮的

!

似 乎都 針 對 著 大 尉 個 人 0

叛 持

逆 續

期

的 我

事

情 學

他

人毫

反抗

心

情

,

獨

底

反抗

像 著 抓住 埋 伏 我 許 我 , 大 訓 久 一聲斥 似的 話 , 怒目 所 責 以沒參 : 你 追 Ě 這 不 走 加 忠 出 畢 業 誠 校 門 典 的 傢 的 伙 我 0

用 事 先 準 備 口 能 派 E 用 場 的 話 П 應 他

跟 我 說 什 磢 0 完

大尉 的 臉 像 變 色 龍 似 的 $\overline{\mathcal{H}}$ 味 雜 陳

走了 我 拿 捲 成筒 段路之後 狀的 畢 П 業證 頭 書 摃 看 頂 , 他還 那 張 夲 臉 在 路 轉 E 身 就 瞪 著我 走

遙 遠的 鄉 村

父親 的 故 鄉在 秋 田

可 大 是 此 我母 , 我以 親是 秋 大阪 田 出 L 身 我在· 列 名 東京 在 秋 的 \mathbb{H} 大 縣 森 百 出 鄉 生 會 上

我實

在

不

理

解

現今社會

有

何

必

要組

成

同

鄉會

,

把

本 以

來就

小

的 日· 秋

|本想 是

得

更 的

狹 觀

小

所

並 沒有

田

故

鄉

的故鄉是地球。 我雖 然語 言能 力不 好 , 但 到 世 界任 何 國家都沒有格格不入的 感覺 , 大 此 認 為 我

再

一蹈覆轍 而 如果全世界的 且 , 現 在是 就 人都這麼想 連 以 地 球 本 位 就會因為發現世上 來 思考 都 顯得器量 一發生的 狹 窄 的 切蠢 時 候 事真的 T 是蠢 事 而

,

邊 徘 徊

類

已能

發射

衛

星

到

太空

可

是精;

神

卻

不

向

E

仰

望

反

而

像

野

狗

樣只看

腳

父親的故鄉秋田鄉村已變得面目全非

我們

的故鄉地球

, 究竟會變成什麼樣

片 鐵 罐 ` 膠底 襪 和 長筒 塑 廖

那

條

美

麗

水草搖

曳、

流

過村

莊

街道的

小河

如今漂

滿

人們

丟

棄的

碗

盤

酒

瓶 碎

大自 然很守 規 矩

她很少自失身分教養

把大自然變醜陋的是醜

陋

人類的

作

我中學 時 拜訪的秋田鄉下 - , 人心 純樸

風景雖說

不上

風光明媚

,

但也洋溢著平

凡

純

真的美

0

確 來說 , 父親. 出生的 地 方是秋田 縣仙 北 郡豐川 村 0

正 大曲 工站轉 乘生保 內線 的 \coprod 湖 線

從

奥羽

線的

車

公里 處的 村 莊

現

在

澤

,

到

角

館

下

車

步

少行約八

懂歷史 (現在已無 大曲: 的 前 此 站 站名是 , 這是紀念八幡太郎義家在附近打 後三 年」, 轉乘生保內線後 , 也 有個 的 兩 場戦 奇妙的站名「前 役 前 九 年之役 九年

開往角館的火車,左邊可以看到日本畫中的起伏山巒 , 據說 其 中 座 Ш 就是八

幡太郎布陣之處

我從小到大,總共回秋田老家六次

雨次是在中學時我從小至大,總

,

其

中

次是在中

學

年

級

,

另一

次是

幾

年

級

怎麼

也

想

不

起

來。

而且,那時發生的事情究竟發生在哪一次,也錯節盤根無從

沒錯,肯定是這樣。

般思索為什麼

,

口

能

是那段期間

村

內

樣貌毫無變化

所

致

區

辨

我 去的 那 兩 次 , 村 裡 菂 房 屋 • 道 路 小 河 ` 樹 木 石 頭 ` 花草 都完全 樣 沒

可 以分別 還 有 村 兩 裡 次 的 同 [憶的 人 也 彷 憑 彿 藉 莳 間

有

是那樣被世界遺落的一個悠閒村莊。

停

止

般

,

絲

毫沒

人拜訪別人時 很多人沒有 如 何 吃 過 寒 暗 炸 肉 排 • 咖 哩 飯 , 連

小

學老師

也沒見過

東京

。他還

問

我

東京

村 裡 沒賣 牟 奶 糖 和 蛋 糕 大 為 根 本沒有了 口 稱 為 商 店 的 地方

屋 裡 我 , 換 帶 著父親 位老婆婆出 的 信 去 來 拜 訪 , 恭謹 某戶 人家 地引我進入客廳 , 出 來應 門 的 , 讓 老人聽說 我背對 壁龕 我的 坐下 來意 後 再 退 匆 出 匆 去 退 П

敬 地 接 過 父親的 信 展 續

隔

了

那天

我 居 E 座 , 村中的老人、 大人圍

坐

四

周

,

洒

筵

給東京 0

0

村人爭

相

把

洒

杯

遞給

招

呼

酒席

`

打扮漂亮

的 開

姑 始

娘們

說

東京 東京 0

我

1

想

,

有

什

麼

事

嗎

?

姑

娘

們

接

渦

那

此

拿

到

我

面

前

遞

給

我

我接 渦

杯 子 幫 我 斟 滿 酒

還沒

喝

的

不

知 ,

所

措

,

另一

個 的

娘

又遞上

酒

個 姑 娘 又送上 酒杯 , 我沒法 , 只 公好又喝

漸 漸 地 , 眼 前 模 糊 起來 於是

另 眼 過

我

閉

睛 酒

,

喝 我

下 看

杯 著

中 酒

的 杯

酒

然後接過

別

姑 姑

娘

的

杯

子

讓 杯

她 給

斟 我

酒

東京 東京

晚 £ , 在 另 戶 人家 , 又安排 我坐· 在 壁 龕 前 的 立 柱 前 面

會兒 , 剛 才 那位老人 介穿著 印 有 家 徽 的 和 服 現 身 , 在 我 面 前

Ŧi.

體 投 地 , 恭

我

無

法

靜

坐

示

動

, 搖

搖

晃

晃站

起

來

,

才走

出

門

,

便

摔

到

H

裡

雖

然覺

得

讓

1/

孩

喝

那

麼

多

酒

很

渦

分

,

不

過

, 這

裡

連

嬰兒

都

喝

酒

音 像 聲 似 的 漸 漸 變 小 我 的 心 臟 狂 跳

後 , 0

來 1 知 道 他 們 說 東京 __ 意 思是 給 東 京 的 客 X

村 中 大 路 旁 有 塊 大 石 頭 上 面 總 是 放 著 花

經 渦 的 1/1 孩 都 會 摘 此 野 花 放 在 石 頭 F.

後 我 問 來 問 那 此 村 中 放 花 的 的 老人 孩子 , 們 才知 為 什 道 麼 戊 要 辰 祀花 戰役 放 時 在 有外 Ŀ 面 鄉 人 大家都 死 在 那 說 裡 不 , 知 村 道 人 覺 得 他

可

就 地 掩 埋 後 , 上 面 放 置 那 塊 石 頭 , 供 F 鮮 花

憐

還 那 有 個 習 , 村 慣 裡 沿 襲 有 至今 個 非 常 , 孩子 討 厭 們不 打 雷 崩 的 所以 老 人 只是行 , 只 要 禮 如 打 儀 雷 , 他 就 坐 在 從 天

花

板

垂

吊

F

我 說 我 : 去 某 住 這 個 種 百 姓 簡 家 陃 時 的 房 , 子 屋 主 , 吃 用 這 貝 種 殼 粗 鍋 食 這 , 別 裡 人 稱 覺 為 得 買 何 燒 樂之有 煮 味 噌 我 野 卻 蒜 來 以 為 F 酒 活 著 還 就 對

總 之 我中 學 時 見聞 的 那 個 村 莊 純樸得 驚人 也 悠閒

得

悲哀

是

樂

趣

來

的

大

棚

子

裡

不

動

,

以

阻

擋

打

雷

如今

那

個

村

莊

的

憶

就

像

火

車

窗外看

見的

遙

遠 行莊

般

愈來愈小

我 中 學三 年 級 的 暑 假 都住在 這 個 村 莊 的 親 戚 家 裡

那 是 是伯 父 的 家 , 伯 父已 經過 111 , 由大堂 哥當 家

已經沒有當作米倉 時 的 基石 1 0

頭

他

們

家

以

前

是

米

倉建築

,

那塊

地

是當地

富

芦

在我

祖

父那

代

時賣給他們的

, 上

是院 子還 殘 留 此 許 舊 時 風 貌 0

但

有

美

麗

的

轡

彎

流

水

,

穿

渦

廚

房

,

流

到

街

的

1/

0

鮭

魚 河

游

進

廚

房 的

清

洗

池 中

以前 倉 是建築的 , 在院 楹 子 的流 柱 也 水 和 中 普 就 通 房 能 屋 抓 的 到 鮭 樣 魚 , 或 是

米

支撐 屋 頂 的 椽 梁都 粗 厚 結實 , 漆黑

父親 大黑柱

把

中 和

學三

年.

級

的

我送

到

那

裡

,

是

想

重

新

鍛

鍊

身體還很孱

弱的

我

父親寫 了 封 信給 大 堂 部 , 載 明 鍛 鍊 我的 日 課

那 他 對 們 都 嚴 格 市 遵守 長 大的 父親 我 來 的 說 囑 咐 相 當 嚴 酷

飯

包

天

早

卓

起

床

, ___

吃完

早

飯

,

他

們

就

叫

我

扛

著

鐵

鍋

,

帶

著

裝

有

兩

L

兩

餐

份

的

米

板

另

個

讀

學六

級

親

,

耙

噌 和 醬 菜的 多層 便當 盒 ,

味 然後像要趕 我 走 樣地 催 促 我 快 出 門

小 年 的 戚 小 孩 在 門 等 我 總 是 扛 著 可 以 捕 魚 的 大 網 和

彻 板 就 是 是 員 說 木 , 午 棍 的 餐 前 和 端 晚 餐 釘 Ŀ 都 方 在 形 外 解 厚 板 决 , , 用 如 來 果 敲 想吃 打 水 醬 流 菜 以 , 把 外 魚 的 趕 菜 得 進 掛 自 好 己 的 抓 魚 魚 網 0 裡

用 它 敲 打 水 流 是 相 當 吃 重 的 勞 動 百

行

的

小

學

生

一身體

結

實

,

輕

鬆

扛

著

那

根

耙

板

,

我

試

著

拿

下

, 重

碠

嚇

Ĩ

但 是 我 討 厭 吃 飯 時 只 有 醬 菜 , 沒 辨 法 , 只好 耙 水 抓魚

學生 負 青 把 網 掛 好 , 絕對 不 去敲打水流

你 也 來 !

我

急

Ī

把

耙

板

推

給

他

1/\

他 П 答 說

不 行 , 這 是 命

大 連 為 我父 是 親的 夏天 命 多半 令都 在凉快的 能 渗透這 |樹 個 林 1 裡 鬼 吃飯 的 腦 袋 , 讓 我 驚 嘆 時 閉 嘴

,

我 先 豎 起 ᄍ 根 Y 字 形 的 樹 枝 , 橫 向 架 上 根 樹 枝 掛 起 鍋 子 下 面 用 枯

枝

燒 起 火 堆

鍋 子 雖 然用 的 是 鐵 鍋 , 仴 裡 面 其 實 就 是 用 味 噌 去 煮 魚 的 貝 燒

美 味 驚 魚主

要是

鯽

魚

或

鯉

魚

,

加

入

野蒜

或

Ш

菜

,

筷子

是用

樹

枝

削

成

說從來沒吃過 這 麼 好吃 的 東 西 是有 點誇 張

美 味 和 我 後 來 熱中 登 Ш 時 在 Ш 上吃 的 飯

糰

滋

味

不相上下

晚 但

餐 那

多

半

在

河

邊

吃

吃完飯 在 天邊 天 晚 也 霞 三黑了 和 夕 陽 , 這 映 才 照 П 的 家 河 水 邊 晚 餐 哪 怕 是 成 不 變的 食 物 也 別 有 番 滋

味

除了下雨 回家洗燥時 天 就很想 , 整 個 暑 睡 假 躛, , 我重 在 地 爐邊 複 過 著如 喝 杯 野武 熱茶 士 般 再 的 也 熬不 每 天 住 0 上 床 睡

,

,

覺

後來, 抓 魚 變 得 有趣 也 不 覺 得 耙 板 沉 重 1

進 Ш 裡 我 去的 , 發 現 地 方 條 愈來 瀑 愈遠 布 , 跟 班 小 鬼 也三 個 四 個 ` $\mathcal{F}_{\mathbf{L}}$ 個 地 增 加 , 有 天

我

跑

瀑 布 是從 Ш 邊 裸 露 的 岩 石 洞 裡 流 出 沖入十公尺下的 瀑 潭 0 瀑 潭 大 像 個

池

口 來 瀑

潭

塘 水 從 邊 淮 成 溪溪流 下山

我 問 1/ 鬼 洞 裡 面 是什麼樣子?

大家都說沒 去過 , 不 知 道

這 我 說 麼 那就 來 由 , 我 我 去 不 服 看 輸 看 吧 的 個 0 大家表 情驚

慌

齊

聲

說

連

大人都

沒去過

,

很危

險

吶

理 會 大家的 勸 阻 , 我 爬 上 性又發作了 岩 石 , 鑽 , 進 不 瀑 走 布 的 趟不甘心 洞 中 0 ~ 一种 好 大村

窗 戸 似的 瀑 布 入 前 進

像

我

雙手

撐

著

洞

頂

,

為了

不

踩

到

洞

裡

流

著

的

水

, 雙腳

跨

著

兩邊的

石

壁

朝

看

起

來

不

岩 石 F 有 濕 漉 漉 的青苔 , 不小心

,

撐開

的

四

肢

就會滑

落

0

聲 在 洞 中 轟 隆 作響 , 但 並 不 可 怕

我 鑽 出 洞 時 , 心 情 放 鬆 , 手 腳 跟 著 打 滑 , 掉 進 水 流 中

就 水

不

知 在

怎

麼

滑

出

岩

石

洞

穴的

,

眨

眼

就

滑

到

瀑

布

出

,

以

跨

在

瀑

布

Ŀ

的

姿

勢

直

小 鬼 們 臉 色蒼 百 , 睜 大 眼 睛 看 著 我

幸 我 好沒 游 上 J 岸 問 我 瀑 布 洞 那 端 怎 麼樣 , 我 雖 然爬 出 去了 但

來不及看

眼就

被

冲

蹬

背部

貼

著

船

底

的

我

,

照

著

教

練

教的

方式

,

不

慌

不忙迴

轉

身體成

仰

式

雙手雙腳

我

後 來 , 我 又 做 1 件 蠢 事 , 嚇 壞 村 中 的 少 年

少年 去 從 豐 游 III 泳 到 時 角 , 都 館 害 的 怕 涂 那 中 個 , 地 有 方 條 叫 , 不 玉 敢 111 靠 的 近 大 河 0 我 , 的 水 壞 流 毛病 在 某 又 處 發 形 作 成 , 忍 個 不 大 住 漩 說 渦 要 0 跳 村

淮 中

當 然 , 大家嚇得 拚 命 阻

止

去

讓 我 更 想跳 給 他 們 看 看

進 結 那 這 果 個 漩 , 他 溫 們 開 出 條 件 , 用 腰 帶 連 成 條 布

繩

綁

住

我的

身體以

防

萬

才肯

讓

我

跳

0

口

條

布

繩

反

我 是這 上 中 學 後 在 月 島 而 學 礙 習 事 觀 海 式 泳 術 , 曾 經

潛

到

大

木

船

底

那 時 , 發 生了 教 練 事 先 教 我 的 情 況

游 到 船 身 中 間 時 , 被 船 的 底 板緊緊吸 住

著 船 底 , 像 倒 著 爬 似 的 脫 出 船 底

П 大 是 為 有 跳 渦 進 這 漩 個 渦 經 驗 人立 , 所 刻被 以 跳 捲 進 到 漩 河 渦 底 時 不 當 事

我 我 訴 自己不要慌 • 不 -要慌 , 想爬著逃出 河底 可 是上

0

面的

伙伴拚命拉扯

綁住

身體的 布 繩 , 害我 想動 也 」動不了

我 緊 張 得 掙 扎 0

我只好 可 是不 能 動 往

横

著

布

繩

拉

扯

的

方向

在

河

底

爬行

0

不久 , 身體浮 出 水 面

我用 力 蹬

躍

出

面

會 那 樣冒險 是 有 原 大 的

我

村

中

少 水

年

臉

色

廖白

,

驚

愕

地

我

0

-是看 我 被 書 送 , 到 就 豐 是 不 III 太情 村 後 願 , 只 地 有 寫 作 下 業 雨 天才 不 用 帶 著 便 當 盒 出 門 0 晴 耕 雨 讀 , 下 ໜ 天 我

不

渦 來 我 我 , 仔 從 看 細 神 書 寫 龕 作業 看 下 的 , 都 最 格 櫥 在 上 放 面 或許 的 著 是安倍貞任 神 是 龕 抽 的 1/ 屜 房 間 拿 , 下 出 裡 面

個

是黑澤尻

郎

0

黑澤尻

郎

下

面

又延伸

條 延

線 伸

連著黑澤〇〇的

名字

出 ,

幾條

線

,

各連

著

個名字

, 第 黑澤家的 0 有 天 族 , 譜 我 給 在 我 那 看 裡 着 書時 , 大堂 哥 走

我 問 堂 哥 , 原 來 安 倍 貞任 的 第 個 兒 子 黑 澤 尻 郎 , 是 我 們 黑 家 的 袓 先

尻 郎 這 名 字 我 是 第 次 聽 到 但 安 倍 貞 任 就 很 熟

都 背 叛 朝 廷 命 史 課 令 與 本 源 中 賴 也 提 朝 交 到 戰 的 平 不 安 幸 中 期 敗 的 死 阑 州 知 名 武 將 , 他 的 父 親 賴

時

弟

弟宗

任

謀 反 敗 死 是 有 點 潰 憾 , 但 安倍 貞 任 既 然是 黑 澤 庑

郎

的

父親

我們

家族

直

接

拜

任 為 祖 先 EL 較 體 面 吧 0

貞

我 大 此 莫 名 好 強 起 來 0

果

,

就

是

騎

在

瀑

布

上

直

落

瀑

潭

`

對

進

河

流

漩

渦

跳

進

去

0

在 說 不 聰 明

雖 實 結

做

了 這 此 蠢 事 , 仴 這 個 暑 假 的 生活 讓 安 倍 点任的: 後裔變得 相

富 樫 姑 姑

結 束 秋 \mathbb{H} 的 故 事 前 有 個 人 我 定 要 寫

她 是 我 父 親 的 姊 姊 , 也 就 是 我 的 姑 姑 , 嫁 到 秋 \mathbb{H} 大 # 的 富 家

他 這 們 個 在 富 大 樫 曲 家 的 就 房子 是 那 個 是有 讓 弁 條 慶 讀 小 壕 溝 勸 淮 韋 帳 繞 的 大宅 的 富 樫 , 後 聽 說 屋 子 還 有 左 甚 Ŧi. 郎

雕

刻

的

木 雕 力 士 撐 著 屋 梁

大 為 裡 面 只 (要是 大雕 的工 藝品 , 他 們 全說是左甚五郎之作 , 所 以 這 個 力士

真是左 湛 五郎 的 作 品 , 不 裑 而 知

光看 此 外 房子也能 聽說 富樫家有 看 出 他 們 正宗ゴ打造 家的 氣 派 前 短刀, 不 對 , 但 比 |我還沒有見 起那種 外在的 過 東 西 ,

我

是從

姑

姑 的

言行 7舉止 中感受到 大家門 風

姑 姑 那 姑 是 之凜然凌 特 別 疼我 駕 , 我 切 的 也 特 威 別 嚴 喜 0 歡

這

位

姑

姑

飯 姑 來東 時 蒲 京看父親 燒鰻 經常上 時 桌 , 父親 0 那是 都會 當 鄭 時 難 重 招 得 待 吃 到 的

昂貴食物

, 姑

姑

每次都

會

下

明

半

乾

淨 吃

的

魚

身

,

然後將魚放

在

我的

面

前

姑 姑 拜 訪 別 L 時 我 也 定陪 百

姑 姑 那 時 已有 相 當 年 紀 , 披 散 的 白 頭 髮 加 上 染 黑 牙 盛 的 外 貌 , 總 覺 得 像 個 女

翁 0

她

外

出

時

穿著

披

風

,

兩

手

攏

在

袖

子

裡走

14 注 給 的 鎌 我 名刀 倉 看 語 當 口 但 說 姑 陪 而 後 是 姑 是 調 我 時 姑 在 期 : H 有 姑 裡 這 不 的 走 _ 本 個蒙古 的 有 句 是 旁 Ŧi. 再 路 第 身 著 大 + 會 的 時 體 鑄 說 再 此 錢 不 我 0 刀名匠 狀 大夫告訴 不 會 喜 說 , , 出的 歡陪 況 對 有 話 , 剛 有 小 點 , 崎 大家 溫 伴 著 孩 直 不 Ŧī. 姑 暖 無 姑 子 直 好意 郎 姑 都 親 比 姑 來 走 道 說 切 的 說 思 , 到 吃松樹 她 感 魅 是 目 , 會 情 力 又 筆 的 在 活 大 有 地 當 或其 到 錢 點 時 時 是名氣 得 才 百 他 意 樹 響亮的 過 0 根 + 頭 歲 口 刀匠 以 把 更 包 他 長 著 所 壽 做 Ŧi. 出的 + 淨讓 錢 刀, 銀幣

擦 姑

身 姑 這

而 是 樣

過

的 伸

X 進

都 袖 好

訝 子 像

異

地

看 張

著

姑

姑 掌

的

模 撐 裡

樣 開 `

手

裡

開 手

袖 想

襬 昌

而

走

有

或 子

鷺

走

的

風

情

0

的

紙

包

搋

我

描

寫

,

副 ,

찌

揣 手

在

懷 ,

個

輕

鬆 ,

的

樣 鶴

,

其 展

實 翅

然 動

15 把牙齒染黑是明治以前已婚女性的 種 化妝法

都被視

為

有

價

她

吃奇

怪的

因此,姑姑不到九十歲就死了

靜靜躺著的姑姑問坐在枕邊的我:: 姑姑斷氣前,我先父親一步趕到姑姑!

是明啊?辛苦了,勇呢?」

但姑姑一喊,我立刻跑回她的房間。

我說父親有事要

(晩點

來

後

,

退

到

派給

我

的

房間

「明,勇還沒來嗎?」每一次姑姑都問:

我莫名感覺自己好像忠臣藏裡的力彌。

不久,父親終於趕到,像交接似的,我回東京。

幾天後

,

姑姑死了

我

很

想把松葉揉成 無法原諒讓姑姑 專 吃奇怪東 塞 進 那 個 西 醫 的 生 醫 嘴 生 裡 0

的 誦

幼 苗

1/ 孩 子 都 像 溫 室 裡 的 幼 苗 般 度 渦 童 年

偶 誦 爾 被 由 縫 隙 吹 進 的 濁 # 風 耐 侵 襲 力 沒 有 真 IF. 暴 身 在 濁 111 的

命 中 , 學 那 段 畢 業 期 起 間 \exists , 我 本 就 社 像 會 從 的 溫 動 盪 室 移 變 到 遷 室 , 聽 外 苗 來 都 床 只是 的 幼 溫 苗 般 室 外 , 開 面 的 始 切 風 身 1 感 聲 111 間 的

風 風 1 1 羅

斯

也

樣

,

童

年

受

到

人

世

寒

風

侵

襲

也

只

有

關

東

大

地

震

時

0

第

次 凜

冊 冽

界大

戦 中

`

俄

風

旧 革 我

從

想 聽 也 大 擋 IF. + 不 住 四 各 年 $\widehat{}$ 社 九二 新 聞 Ŧi. 年 ` 我 中 學 刀 年 級 時 , 收 音 機 廣 播 開 始 播 放 , 即 使

種 會 入 耳

前

面

曾

提

至

,

中

學

的

軍

訓

教

育

也

從

這

個

時

候

開

始

,

社

會

變

得

莫名

失序

不

現 在 想 起 來 中 學 = 年 級 暑 假 在 秋 H 的 鄉 村 牛 活 好 像 我 童 年 時 代 的 最 後 假 期

旧 這 個 想 法 只 是 出 於 追 憶 的 感 傷 吧

馬 行 證 事 或 實 不 是 上 帶 知 著 道 中 父 剛 學 買 親 四 的 為 油 什 Ŧi. 書 磢 年 寫 有 級 生 那 的 文具 我 個 東 , 去 還 西 書 東京 到 整 天 H 郊 里 玩 外 賽 著 的 馬 礦 田 場 石 袁 收 , 風 景 整 機 天 , 悠 看 星 閒 著 期 快意 我 天 從 借 1/1 就 父 喜 親 歡 的

次

那

時

,

我們家從小石川

搬到

日黑,

又從目黑搬

到澀

谷的惠比壽

0 雖 然每

搬家

的 迷途

心 塞尚 時的

梵谷的

我認:

浪

費 時 間

的 繞

路

即

使

術

科及格 為那是

,

我也沒有學科

過

關的自

信

父母

為所當為

要我去讀美術

學校

失望的父親 自 由 讓 但 他 我沒考上美術 而 是傾 就像當 且去考美術

學校 學校

」學畫, 父親失望我很難 也 認 為 有別 的 過 路 , 子能安慰 但 我 得以

科 中 展 學畢 業翌年 我 十八 歲 時 入

選

父親很 但 之後的我 高 興 卻 腳踏 進風 雪 中

京華中學畢業時的作者

家就變得 雖然懵懂 更小 , 更簡 陋 , 但 我 並未察覺那是因為家中經濟愈來愈拮据

喜歡書法的父親也能理 但我中學畢業、決定要當畫家後,也不能不認真考慮將來的生活 解畫業, 對我要當畫家沒有異議

迷途

黨 昭 滿州 和 \equiv 某 年 重 (一九二八年) 大 事件 (暗殺張作霖 、我十八歲那 0 翌年 年 , 掀 發 起世 生三一 界恐慌 $\mathcal{F}_{\mathbf{L}}$ 事 件 大 肆 鎮 壓 共

動 圃 起

與

此

相

反

逃

避經濟

不景氣

痛

苦

現

實的

傾向

也

強化

,

出

現「

煽情

•

獵

奇

無

意

術

運

產

景氣之風 席 捲 經 濟 基 礎 動 搖 的 日 本 , 無產 階級運 動 尖銳 化 , 無產階級藝

時 在 這 種

義

社會氛 韋 裡 , 我 無法 平 靜 面 對 畫 布

而 H 畫 布 和 顏料 都很 昂 貴 考量 家 中 的 經 濟 我也 無 法充分

注

展 簡稱 「二科展

16 舊 覽 為 派 會的審查標準不滿 第二科。 九 兩 部門分別審查 年, 九一三年, 日 本文部省美術展覽會將第 但 向行 西洋 行 政當局 政當局 畫 部 不 建議西洋畫部門也採用一 (包含雕塑)一群在法國接觸近 採納 部日 因此他們便組 本畫 , 分為新、 織了反官方的 二科制。也就是說 舊兩派分別審查展出 代繪 在野美術展覽 畫新思潮的 西洋畫! 畫 部門 會 家 舊 稱之為「二科 對 也 派 於文部 應該分成新 為 第 省 科

美

派

新

我

無

法

專

注

投

入繪

畫的世

界

,

東

沾

點

`

西

沾

點

地

貪

嚼

文學

戲

劇

音

樂和

雷 影 0

 \mathbb{H}

,

 \equiv

`

 $\mathcal{F}_{\mathbf{L}}$

+

就

能

買

到

,

連

我

都

能

輕

鬆

購

買

,

對

册

也

讀

本文學全 文學 方 集 面 氾 , 濫 那 莳 在 候 舊 員 書 本 店 花 本 書 員 錢 時 代 的 出 版 熱 潮 圓 起 , # 界文 〈學全 集

應付 2學業 的 我 , 讀 書 的 時 間 多 得 渦 分分

上床

也

讀

,

走

路

莳

也

讀

無 論 外 咸 文學 • 日 本文學古 J典文學 或 現 代文學 , 我蒐 讀 無漏 , 坐在 桌前

戲 樂 劇 都 方 是 面 在 , 我 喜 歡 雖 音 看 樂的 新 劇 朋 , 友家 但令我 裡 專 眼 門 睛 聽 亮的 古 典 是小山 樂 0 內薰在 築 地 小 劇 場 的 話 劇

也 常常 去 聽 近 衛 秀麿 的 新 交響樂 專 練 習

當 當 蒔 然 的 , 書 作 為未 很 少 來 的 , \exists 畫 出 家 版 , 不分 的 畫 冊 西 買 洋 得 書 起 或 就 H 買 本 畫 , 買 , 矛 我 起 都 就 張 連 大 去 眼 書 腈 店 蒐 幾 羅 天 翻 看 0

那 喆 買 的 畫 ----和 其 他 書 籍 都 在 空襲 中 燒毀 , 只 乘 留 在手 邊 的 幾 本

旧 是 如 今 再 看 , 當 年的 感動 悠悠悠 醒 轉

那

此

書

籍

書

封

底

三破

封

面

和

扉

貢

破爛

脫

落

沾

滿

手垢

和沾著

顏

料的

指

痕

我 也 傾 心於 電 影 夠

諒

解

注

其 那 當 時 篇 論 , 在 沭 外 第 租 次世 屋 的 界大 哥 哥 戦 耽 溺 後 俄 圃 國文學 起 的 外 , 或 同 雷 時 影 以 的 很多筆名投稿電影本 文章 , 讓 我 感 覺 無 論 事 文學 單 17 ,

尤

影 我 的 見 識 遠 遠 輸 給 哥

電 影 方 面 , 我 總 是 貪 婪 地 看 著哥 哥推 薦 的 作品 。 小\ 學 時 還 曾 經 起 走

去看 的 那 哥 哥 時 看 說 的 的 好 電 影 電 Ě 影 記

憶

模

糊

,

只記

得

放

映

電

影

的

是

歌

劇

院

館

,

我

們

排

隊

等

到

晚

到

打 折 時 間 買 票 , 口 家 後 哥 哥 挨父親 頓 罵

時 看 的 難 忘 電 影 , 試 著 就 我 記 憶 所 及 , 按 照 年 份 我 的 年 龄 及作 品 排 列

如

下

0

關

於

那

袏 各 但 首 大 為 咸 家的 年 -代久遠 F 一映時 所 間 以很難完 , 和 我在 全 H 正 本看到的 確 , 關於 Ě Ľ 映年份當然會有 映 年份 , 大 為外 誤差 或 電 影需 還 盼 要參 讀 者能 考他

17 電影院印 製的單 一張文宣 ,大多是 下期 播 映 電 影 的 劇 情 簡 介或宣傳文案

驗》(The Test of Honor by John S. Robertson)、哈利·米拉德		
Three Musketeers by Fred Niblo)、約翰·羅勃遜《榮譽的考		◇原敬首相遇刺
子遇仙記》(The Kid)、弗雷德·尼布洛《三劍客》(The		(大正十年)
大衛·格里菲斯《東方之路》(Way Down East)、卓別林《尋	十一歲	一九二一年
(Sunnyside)		
默曲》(Humoresque by Frank Borzage)、卓別林《田園牧歌》		
Last of the Mohicans by Maurice Tourneur)、弗蘭克·鮑沙其《幽		
Vitor Sjostrom)、莫里斯·都納爾《最後的莫希根人》(The		
Bergkatze)、維多·斯約史卓姆《鬼車魅影》(Korkarlen by		
by Karl Heinz Martin)、恩斯特·劉別謙《野貓》(Die		(大正九年)
卡爾·海因茲·馬丁《從早到晚》(Von Morgens Bis Mitternacht	十歲	一九二〇年
格里菲斯《嬌花濺血》(Broken Blossoms by David Griffith)		
《男性與女性》(Male and Female by Cecil B. de Mille)、大衛:		
從軍記》(Shoulder Arms by Charles Chaplin)、西席・地密爾		
人》(Madame du Barry by Ernst Lubitsch)、卓別林《夏爾洛		
Caligari by Robert Wiene)、恩斯特·劉別謙《杜巴利伯爵夫		(大正八年)
羅勃·偉恩《卡里加利博士的小屋》(Das Cabinet des Dr.	九歲	一九一九年
作品(導演)	年齡	年份(主要事件)

《移民們》(Kick In by George Fitzmaurice)、詹姆斯·克鲁茲		
路的白薔薇》(La Roue by Abel Gance)、喬治·費茲莫里茲	二年級	◇關東大地震
	京華中學	(大正十二年)
卓別林《朝聖者》(The Pilgrim)、拉烏爾·威爾許《月宮寶	十三歲	一九二三年
Sidney Franklin)		
the Storm)、悉尼·富蘭克林《笑忘春秋》(Smilin'Through by		
Stroheim)、大衛·格里菲斯《暴風雨中的孤兒》(Orphans of		
克·馮·史卓漢《愚蠢的妻子》(Foolish Wives by Erich Von		
Prisoner of Zenda)、卓別林《發薪日》(Pay Day)、艾瑞		
(Blood and Sand)、雷克斯·因格拉姆《羅宮祕史》(The		
Fauntleroy by Alfred E. Green)、弗雷德·尼布洛《血舆砂》		
Pharao)、阿爾弗雷德·格林《小公子特洛男爵》(Little Lord	一年級	◇日本共產黨成立
京華中學 Lang) 、恩斯特·劉別謙《法老王的妻子》 (Das Weib des	京華中學	(大正十一年)
佛列茲·朗《賭徒馬布斯》(Dr. Mabuse, der Spieler by Fritz	十二歲	一九三二年
瓜樂園》(Fool's Paradise)		
Horsemen of the Apocallypse by Rex Ingram)、西席·地密爾《傻		
Millarde)、雷克斯·因格拉姆《四騎士啟示錄》(The Four		
《翻越山丘到貧民院》(Over the Hill to the Poor House by Harry		

特·伯萊農《萬事流芳》(Beau Geste by Herbert Brenon)、		
的帕斯卡爾》(Feu Mathias Pascal by Marcel L'Herbier)、赫伯		
Vanishing American by George Seitz)、馬塞爾·萊比爾《活著		◆收音機廣播開始
d'enfants by Jacques Feyder)、喬治·賽茲《消失的美國人》(The	四年級	◇治安維持法頒布
The House by Carl Th. Dreyer)、雅各・費德《雪崩》、(Visages	京華中學	(大正十四年)
卓別林《淘金記》(The Gold Rush)、卡爾·德萊葉(Master of	十五歲	一九二五年
Circle)、貝爾《慾焰糾纏》		
Niebelungen)、恩斯特·劉別謙《結婚集團》(The Merriage		
蓋爾《美與力量的道路》、佛列茲·朗《尼伯龍根之歌》(Die		
嘆的力量》(<i>La Galerie des Monstres</i> by Jaque Catelain)、普拉	三年級	
京華中學 《吃耳光的人》(He Who Gets Slapped)、賈克·卡特蘭《哀	京華中學	(大正十三年)
約翰·福特《鐵騎》(The Iron Horse)、維多·斯約史卓姆	十四歲	一九二四年
(If Winter Comes)		
(Old Heidelberg Hans Behrendt)、哈利·米拉德《當冬天來時》		
(Cyrano de Bergerac by Augusto Genina)、漢斯·貝蘭特《回憶》		
人》(A Woman of Paris)、奥古斯托·吉尼那《奇俠西拉諾》		
柯夫《金》(Kean by Alexandre Volkoff)、卓別林《巴黎一婦		
《篷車》(The Covered Wagon by James Cruze),亞歷山卓・沃		

金《母親》(Mother by Vsevolod Pudovkin)		
金戰艦》(Potemkin by Sergei Eisenstein)、威西渥洛·普多夫		
佛列茲·朗《大都會》(Metropolis)、薩及·艾森斯坦《波坦		
Panzergewölbe by Lupu Pick)、弗蘭克·茂瑙《浮士德》(Faust)、		
《笙歌滿巴黎》(So This is Paris)、魯波・皮克《野鴨》(Das		◆大正天皇崩逝
憶小巷》(Memory Lane by John M. Stahl)、恩斯特・劉別謙	五年級	◇勞動黨成立
《麻雀》(Sparrows by William Beaudine)、約翰·史塔爾《回	京華中學	(大正十五年)
約翰・福特《三個壞人》(Three Bad Man)、威廉・波泰因	十六歲	一九二六年
by Ewald Andre Dupont)		
by Jean Renoir)、埃瓦德·安德雷·杜邦《遊樂場》(Variere		
Freudlose Gasse by G. W. Pabst)、尚·雷諾瓦《娜娜》(Nana		
by Frank Murnau)、G.W.帕布斯特《愛愁之街》(Die		
Sternberg)、弗蘭克·茂瑙《最後的笑》(Der Letzte Mann		
馮·史騰堡《求救的人們》(The Salvation Hunters by Josef Von		
維多《戰地之花》(The Big Parade by King Vidor)、約瑟夫·		
特·劉別謙《少奶奶的扇子》(Lady Windermere's Fan)、金·		
艾瑞克·馮·史卓漢《風流寡婦》(The Merry Widow)、恩斯		

《貞德的受難》(La Passion de Jeanne d'Arc)、前衛電影——		體協議會)成立
(La Chutte de la Maison Usher by Jean Epstein)、卡爾·德萊葉		無產階級藝術團
Visions d'Histoire by Leon Poirier)、艾普斯坦《歐夏家的沒落》		◇NAPF(全日本
Girl)、萊昂·波拉里葉《威爾坦歷史的幻想》(Verdun		鎮壓
March)、尚·雷諾瓦《賣火柴的小女孩》(The Little Match		◆三一五共產黨大
Asia)、艾瑞克·馮·史卓漢《婚禮進行曲》 (The Wedding		(暗殺張作霖)
Raquin)、威西渥洛·普多夫金《亞洲風雲》(Storm Over		◇滿州某重大事件
New York, The Dragent)、雅各·費德《紅杏出牆》(Thérèse		(昭和三年)
約瑟夫·馮·史騰堡《紐約碼頭》、《天網》(The Dock of	十八歲	一九二八年
Arbuckle、Sydeny Chaplin 等人演出)、伊藤大輔《忠次旅日		
Harry Langdon , Raymond Hatton , Chester Conklin , Roscoe		
(Sunrise)、喜劇片(由 Harold C. Lloyd、Buster Keaton、		
史騰堡《地下社會》(Underworld)、弗蘭克·茂瑙《日出》		◇裁軍會議破裂
《鐵絲網》(Barbed Wire by Rowland V. Lee)、約瑟夫・馮・		◆芥川龍之介自殺
《帝國飯店》(Hotel Imperial by Mauritz Stiller)	畢業	◇金融恐慌
字 曼《翅膀》(Wings by William Wellman)、莫里茲·史提勒	京華中學	(昭和二年)
弗蘭克·鮑沙其《七重天》(Seventh Heaven)、威廉·威爾	十七歲	一九二七年

◇經濟大蕭條開始 ◇ 四 ◇黄金出口解禁 ◆齊柏林號飛船訪 ▼東京市電爭議 昭和四年 九二九年 壓 六共產黨鎮 十九歲 燼》 Heures by Albert Cavalcanti)、牧野正博《梟首座》、村田實《灰 Ray)、阿貝托·卡瓦爾康蒂《時間之外別無物》(Rien que les 拉的盒子》(Pandora's Box)、前衛電影-梅《柏油》(Asphalt by Joe May)、G.W.帕布斯特《潘朵 達魯西亞之犬》(Un Chien Andalou by Luis Bunuel)、曼·雷 談》 Turin)、薩及·艾森斯坦《總路線》(The General Line)、喬 Lina Smith)、維多・杜林《土西鐵路》(Turksib by Victor 約瑟夫・馮・史騰堡《麗 le Clergyman by Germaine Dulac)、伊藤大輔 尚 Gremillon)、謝爾曼・杜拉克《貝殼與僧侶》(*La Coquille et* 《骰子城堡的神秘事件》(Les Mystères du Château de Dé by Man 、牧野正博《浪人街》 格林米李翁 《燈塔看守者》(Gardiens de Phare by Jean 娜 史 密 ——路易斯·布紐爾《安 斯 事 件 《新版·大岡政 》(The Case of

這也都是託哥哥之福。 連我自己都驚訝,看的都是名留影史的經典作品

法 我 九 歲 時 九二 九 年) 不管 冊 0 間 動 盪 , 畫 著 風 景 和 靜 物 , 但 終 究

感

到

無

滿 足 , 決 1 加 入無產 階 級 美 術 家 同 盟

,

我 跟 哥 哥 談 到 這 事 哥 哥 笑 著 說

哥 的 話 令我 反 感

哥

也

好

0

過

,

現

在

的

無

產

階

級

運

動

像

流

行

性

感

冒

,

很

快

就

會

退

燒

0

那 時 的 哥 哥 , H 口從 投 稿 電 影 本 事 單 的 影 迷 向 前 跨 出 步 , 走 上 電 影 解 說 員

路 0

哥 百 哥 對 他 當 們 時 他 們 以 , 外 以 的 或 主 德 電 張 111 產 影 夢 牛 的 聲 共 優 為 鳴 秀 首 解 , 的 也 說 電 走 員 影 E • 解 那 優秀演 說 條 員 路 秉 出 , 持 擔 者 的 任 的 主 中 身 張 野 分 頗 的 , 舊 展 雷 影院 有 開 的 有 電 解 自己 影 說 解 主 風 任 格 說 員 的 完全不 活 動

旧 結 果 真 的 和 哥 哥 說 的 樣

我

認

為

哥

哥

是

成

功

而

變

得

庸

俗

,

覺

得

他

的

語

輕

薄

口 是 我 不 甘 11 還 是 硬 撐 1 幾 年

把 美 術 文學 戲 劇 音 樂 • 電 影 知 識 塞 得滿腦 袋 的 我 , 繼 續 徘 徊 , 搜

尋 能 傾 灑 這 此 知 識 的 地 方

貪

ili

地

我 的 兵役

昭 和 Ħ. 年 (一九三〇年) 我滿二 一十歲, 收到徵兵體檢令。

體 檢 地點是牛込小學

幸運 的是,當 一時的徵兵司令是父親的

學 生

口 你是戶山軍校畢業 '令問站在他 面 前 的 我

` 曾任陸軍教官的黑澤勇先生的兒子?」

司 我 是。」 司 我

:

是。

'令:「令尊康健如昔?」

令:「我是令尊的學生 請代我問 候他

我 : 是 °

我 百 : 令: 畫家 你的志 願

是什

|麼?|

我沒說是無產階級美術

司令:「

嗯,為國家服務,不限於軍人,好好幹 !

我 : 是

姿勢 很 有幫 助

司 令站起 來, 向 我示範各種體操動作

我那 時 候看起來好像還很虛 弱

體檢最後 '令坐在椅子上老半天,大概也想 ,坐在文件桌前的特務 班 長叫 動動 我過去 身 體

司

那個特務班長不客氣地盯 著我

事 實如 此

你跟

兵役無關

直 到日 本 戰 敗稍 前 , 我都沒有接 到 點召

, 和精 神 耗 弱者

而 且 接到點召的幾乎都是肢體殘障

這個 人滿分。 袋子說

當

時

,

有檢查奉公袋

(點召時裝帶隨身物品的袋子)

的

程序

,檢閱官看了

我的

在

美軍

-開始轟

炸

東京成為大片焦土、

當上電影導演

後

我才接到點召

: — 你好 像 很 虚 弱

司

姿勢也 差 做 做體 操 吧 這 個 體 操 對 伸 展 脊椎

端

正

這

時

,

空

襲警

報

響

起

,

横

濱

的

地

毯

式

轟

炸

開

始

, 他

愣愣地看

著

檢

閱

官

問

部

那

瞧

,

官

0

横 我 檢 檢 閱 閱 眼 心 奉公袋呢 裡才這 官 官答禮 剛 剛 檢閱 , 麼 才 後 想 怎麼沒有? 說 著 我 走 怒 滿 到 , 視 就 分 F 我旁 聽 , 不 到 位 邊的 檢 好 男 閱 馬 子 官 Ė 面

怒

吼 我

對

發

飆

前

個 人穿著 破 舊 的 針 織 短 褲 , 把 破 洞 打 個 結 結 頭 就 像兔子尾 巴似的 貼 住 臀

站 在 奉公袋是什 檢 閱官後 麼 面 的 東 憲 西 兵 衝 上 去 陣 毆 打

如 我 果我 和 兵役 被 抓 的 去當 關 係 兵 就 只 , 真 有 不 這 知 次 會怎麼樣

敬禮…… 敬 禮 0

我

趕忙

敬

禮

我 可 是我佇立 心 不 動 , 於 是 檢 閱 官 小 聲 對 我 說 過兵役的 助 理 導 演

幫 我 縫

的

0

想 , 這 是當 然囉 , 大 為 這 個 奉 公袋是我那 服

中 萬 學軍 還 遇 訓 到 不及格 那 個 大尉 ` 沒拿到 教官 軍 , 恐怕 官 適任 是死定了 證的 我 , 如 果 進 入軍 隊 ,肯定沒好

日

子過

現 在 想起來都不 禁打冷顫

沒有 淪落 那樣的 命運 ,多虧了那位徵兵司令

不 對 , 或許該說是托父親的 福

儒 弱 小 蟲

繪 我 在 昭 和 三年 (一九二八年) 加 入 豐 島區 椎名 町 的 無產 階級美 術 研 究所 , 提供

書 和 海 報 參 加 他 們的 展 覽

Gustave Courbet)的寫實主 口 是 無 產 階 級 美術 家同 義]盟主張的寫實主義比較接近自 很遠 然主義 , 距離庫 爾

貝

向 主 一義凌駕 他 們當 Ī 一中雖然也有才華洋溢的 根 植於繪 畫 本質的 藝 術 畫 家, 運 動 但 , 我對 整體 這點產 而 言 生 未消化 疑 問 政治主 後 , 漸 張 漸 而作 失去 繪 畫 前 畫 傾 的

,

熱

誠

我 就 不記 在那 得那 樣 的 時談 日 子 了什麼 , 有 天 , 大概 , 我 我為自己的問 在代代木車 站 的 題 月台 煩惱 和 , 植 心不在焉 草 圭 之 助 植 不 期 草 而 也 遇 樣

冷冷聽 我 訴 說 參 加 無 產 階 級 藝 術 運 動 , 成 為 文學 同 盟 的 員

動。

後

來

,

對

無

產

階

級

美

術

運

動

無

法

滿

足

的

我

,

轉

無

產

階

級

運

動

的

非

法

政

治

活

成 為 該 當 組 時 織 , 基 無 產 層 者 的 新 員 聞 也 0 從 潛 事 入 非 地 法 1 活 , 標 動 題 , 不 改 為 知 羅 何 時 馬 會 拼 音 被 警 , 察 隱 逮 藏 捕 在 四 0 我 圕 在 的 無 昌 產 案 階 中

級。

美 我

員 '

搬

出 術 但 家 大 研 裡 為 光 究 鎮 是 所 0 然 想像 壓 成 丰 後 員 段 輾 父 時 轉 親 殘 代 酷 更 看 Ē 換 到 淮 , 聯 租 我 過 處 絡 被 豬 對 , 捕 卷 有 象 時 時 經 的 拘 叨 常 表 留 擾支持 沒 情 所 有 , 就 現 , 者 身 很 這 的 難 次若 0 家 渦 被 被 0 起 檢 於是 逮 初 舉 捕 我 , 我 , 立 不 說 的 刻 會 暫 任 消 輕 時 蓩 失 易 住 是 哥 T 街 事 哥 頭 那 聯 裡 絡

某個下雪天。

我

咖

啡 推

廳

內

有

Ŧi.

六

個

男

人

,

看

見

我

,

起站

起

來

0

看

就

知

道

是

特

高

0

他

開 指 定 聯 絡 地 點 ` 駒 込 重 站 附 近 的 咖 啡 廳 大門 , 心 頭 驚

們 臉 1 都 有 奇 妙 共 通 的 爬 蟲 類 表 情

幾 乎 在 他 們 站 起 來 的 時 , 我 拔 腿 就 跑

我 我 雖 前 然跑 往 聯 不 絡 快 地 點 , 但 前 還 年 總 輕 會 以 , 又是 防 萬 預 定 事 的 先 路 調 線 查 洮 很 跑 快 路 就 線 甩 , 掉 那 他 天 們 果 然 派 E 用

由 即 想上 於 被 被 釋 廁 不 檢 放 過 所 舉 0 , 我還 的 我 他 人增 好 帶 像 我 是 加 在 去 曾 這 經 , , 無 還 遭 種 產者 讓 憲 事 情 我 兵 新聞 中 關 逮 感 門 捕 到 人手不足 0 刺 我 但 激 在 那 廁 個 , 換穿各種 所裡 憲 我這個菜鳥也不 兵 趕 人 忙 很 把 好 服 裝 與 , 沒有 高 戴 層 知不覺幫 眼 的 搜 鏡 聯 索 絡文件 變 我 裝 的 起 也 身 很 吞 體 編 輯 好 , 玩 我 , 隨 但 說

你 ネ 是共 產 黨 嘛 !

那

時

的

總編

對

我

說

確 實 如 此

我 看 資 本 論 **** 和 唯物 史 觀 **** 不 懂 的 地 方 很 多 , 無 法 從 那 個 <u>T</u> 場 分 析 解 釋

強 的 運 動

本

社

我 會

只

是對日

本社會的漠然感到

不滿與

嫌

惡

,

只

是想反抗

,

所以參

加

了反抗

性最

 \exists

現 在想 起 來, 真是 相 當輕率 粗 暴 的 行 為

在

和

年

(一九三

 $\overline{}$

,

那 但 年 的 昭 冬天 七 感覺 特 別 冷 , 偶 年 爾 春 拿 以 到 的 前 活 我 動 費 直 也 走 很 少 在 這 , 瀕 條 路 於 上 斷 炊 天只吃

餐 當 然 甚 至 我 有 租 整 屋 天沒 的 地方沒 吃 東 西 有 的 暖 日 爐 子

,

只

能

晚上

睡覺

前

去澡

堂泡暖身子

那 時 經常 聯 絡 碰 面 、勞工 出 身的 聯 絡員告訴 我 他 是在 下次預定 發錢 \mathbf{H} 以

前

活 動 費 按 照 \exists 數 分割 充當 每 天的 餐 費

我 做 到 為 了 填 飽 肚 子 漫 無計 畫 地 使 用 活 動 費 0

沒錢 佀 也 示 不 需 要 出 外 辨 事 時 , 我 就 窩 在 棉 被 裡 忍受 飢 寒 0 當 報 紙

發

行

陷

入

艱

木

狀

態 時 , 這 種 飢 寒 交迫 的 日 子 很 多

就

會

退

燒

的

哥

哥

0

這 般 落 魄 , 其 實 還 口 以 白 哥 哥 求 助 0 口 是 不 服 輸 的 我 , 不 · 肯低 頭 去 找 說 我 很 快

小 有 0 我 天 那 聽 時 著 感 我 冒 那 住在 個 發 聲 高 水道 音 燒 , , 橋 恍 不 附 能 恍惚惚地 近 動 麻 彈 將 0 館二 燒 過 香的 7 樓 兩 天 腦 那 袋趴在 0 是個 房 東 四 兩 枕 疊大、沒有日 天沒 頭上 看到 , 樓 我覺 下洗 照的 得 牌 奇 的 陰暗 怪 聲音 1 上 時 來 大 間

來 0 我 頑 強 拒 絕 我

0

進

到

汗

臭

(熏天

的

房

間

,

看

著

我

冒

著汗

珠

的

憔悴

臉

龐

,

他大

驚失色

嚷

著

要

叫

醫 看 時 房

沒 什 麼 要 緊 0

我

房

東 不 聽 知 道 7 我 感 的 冒 要 話 示 要緊 默 默 走 , 出 但 請 去 醫 不久 生 來 肯定 他女兒端 很 要 緊 來 0 大 碗 為 我 稀 沒 飯 錢 0 在 給 我 醫 病 生 好 以

前

妣 每 天端 稀 飯

如 今, 我 卻 想 不 起 那 個 女孩 的 樣子

但 是忘不了那份親切

當時 生病臥床 , 我們擔 期 間 心拔地 我和 瓜般的連鎖式檢舉 無產者新聞伙伴的聯繫戛然中 伙伴不知彼此住處 止

,聯絡時也只決定

下 次的聯絡地點 ,所以我也無計可施

老實說 當然,真想聯絡的話,總會有辦法。可是大病初癒後疲勞困憊,我已沒那個氣力 , 我是以無法聯絡為藉口 , 逃出艱苦的非法政治活動 漩

我 拖 著 病 癒後的 蹣 跚 步伐 , 從水道 橋走 向 御茶水 , 這 是我 中學 、二年級時常

走的 路 0

不是我對

左

翼運

動

的

熱度消退,而

是本來就沒那麼

熱中

投

入

渦

經 過 御茶水, 來到 聖橋

渡 過聖橋 ,向左轉下坡,在往須田町的轉角處,是 Cinema Palace 電影院

我 在報紙的 Cinema Palace 廣告上看到哥哥的名字

寫 此 到這 刻 , 我走下曾經爬過的彎曲 我腦中突然浮現中 村草田男的 坡 道 , 再度回 俳 句 [到哥哥 那 裡

時

間都

在哥

哥

家

裡

彎彎下 坡 路 , 愛哭牛 犢 爽

浮 世 小 路

門, 其他還 神 樂坂往矢來方向 是以前的長屋建築 的 角 , , 有條保留江戶時代原貌的小巷。只有入口換成玻璃 共有三棟 0 哥 哥 和 個女人及她 母親 , 住 在長

屋中

的 間

病 癒的我投奔而去

我 去 Cinema Palace 的後台找哥哥時 , 哥 哥 難得地 露出了驚訝的表情 凝視著

我

明 怎麼啦 , 生 病 了?

我搖 搖 頭 說

哥 **聳聳**肩

只是有點累

哥

就 不是 這 樣 『有點 , 我借 住哥 <u>_</u> 而 哥那裡 E 吧。 算了, 個月左右

來我這

裡吧

,

再搬到附

近

的 租 處 ,

但 除 T

睡

覺

其 他

的 水 并 哥 當 哥 初 住 離 居 家 民 的 也都是老東 長 時 屋 , 我 和 窄 跟父親說 巷 京人 , 洋 溢 由 著 哥 哥 落語 哥 哥 照 在 裡 顧 那 的 , 此 這下子當初的謊 江戶 人 中 長 屋 感覺就 氣氛 像講談 , 言 沒有自 也 就 裡 |來水 成 真了 面 的 , 浪 只

有

舊 時 +

武

堀 部 安 兵 衛 樣 , 叫 人另 眼 相 看

再 進 後 門 長 面 是 是 屋 廁 兩 隔 所 疊 成 廚 榻 房 間 榻 米 間 非 狹 常 後 長 侷 的 面 促 是 屋 二六疊 子 , 榻 每 間 榻 屋子 米

生活 住 這 起 有 種 初 種 地 特 方 我 別 覺 , 的 但 得 樂趣 \exists 奇 子 怪 久了 以 以 哥 後 哥 的 , 明 收 白 入 這 不 裡

職 業 這 清 裡 楚 住 的 的 人 雖 有 但 建築 不 知 工. 人 道 靠 木 什 İ 麼 營 生 泥 的 水 斤

等

更

的 該

卻 但 開 是大家都 朗 得 驚 人 相 依 為 有 命 哏 似 就 的 互. 開 明 玩笑 明 生 活 很 人

苦

連

小

孩子都會說

當時的神樂坂——出自《東京市史蹟名勝天然紀念 物寫真帖》第二輯(東京都公文書館藏)

注

爹 耶可 , 昨 晩 去 哪 裡 啦 娘 都 長 出 角 吃 醋 囉 !

大人的 對 話 , 又是 這 種 情 況

今早 在 門 曬 太 陽 , 隔 壁 阃 的 扔 出 專 棉 被 掉 在 我

面

前

,

只見

隔

壁的

老公從

棉 被裡 滾 7 出 來 0 隔 壁 那 個 老婆 真是亂 來

就

是

啊

,不

過

她

還算手下留情啦

,

包在棉被裡扔出來,

算準了不會受傷。」

岸

買

魚

來

租 就 住 連 那 在 間]經夠狹· 小 屋 的 小的房子閣樓 是 賣魚的 年 輕攤 再 隔 販 , 個 他每天早上揹著白 小房間也有人租 鐵 箱 到 魚 河

趣 賣 , 紫 辛 司 我 苦 時 來說 工 也 學 作 到 , 那 個 很 裡的 多 月 0 , 生 每月一 那 活 裡 的 非 次, 常 老人 稀 八多半 換上 奇 , 在 一漂亮衣服去找女人 好 像 神 樂 在 坂 看 的 式 曲 亭三馬 藝 館 和 ` 似 電 Ш 東京 乎 影院 是 當 他 傳 的 雜 的 役 生 話 存 本 他 價 那 值 們 樣 的 有

利 是 曲 藝 館 或 電 影院 的 月 票 , 口 以 便 宜 借 給 鄰 居 使 用

福

當 我 時 住 神 長 樂坂 屋 的 的 時 電影院 候 , 就 有放 利 用 映 他 們 西 片 的 的 福 牛込 利 每天每 館 和 放 夜地 映 日 本片的 跑 去電影院 文明館 和 曲 , 曲 藝 三藝館 館 有 神

,

18 講談 釋 台控制 是 $\tilde{\mathbb{H}}$ 節奏, 本 傳 統表演藝術之一 對台下觀眾朗讀、 演出者坐在擺放在 口述表演與軍 事 講席上 (戰爭) 日 或政治相 語 稱 作 關等,主要為歷史性的 釋 台 的 小桌子前 故事 利用 紙 扇

樂坂演舞場,和我已忘記名字的另外兩間

院的片子。我能夠充分領會曲藝館藝人的才藝,全是拜神樂坂附近的長屋生活所賜 我不只看遍這兩間電影院上映的片子,也在哥哥的介紹下,盡情地看其他電影

我是那麼有幫助 我 作 夢也沒想到,落語 , 我只是輕鬆享受。除了欣賞那些著名藝人的才藝, 、講談 、音曲。、浪花節。這些庶民的才藝,對 也接 解 將 到 借 來 的 用

曲藝館展露才藝的票友立的才華

那是黃昏時分、一個傻瓜呆呆望著滿天晚霞和歸巢倦鳥的啞劇, 我至今還忘不了那齣票友演出的 《傻瓜的黃昏》

依稀表現出那

!滑稽中帶著悲哀的情景,票友的才藝讓人驚嘆

種

路易斯 那時 ,電影也進入有聲片時代,至今還留在腦中的片子如下: 邁爾史東(Lewis Milestone) 《西線無戰事》(All Quiet On the West Front)、

G W ·帕布斯特 《一九一八的西線》(Westfront 1918) 、柯蒂斯·伯恩哈特(Curtis

《最後的中隊》 (Die Letzte Kompagnie)、威廉·惠勒 (William Wyler)

易斯・ (Sows Les Toits de Paris)、約瑟夫・馮 地獄英雄》 邁爾史東《犯罪都市》(The Front Page) (Hell's Heroes) 、勒內·克萊爾(René Clair) ·斯坦伯格 、金·維多(King Vidor)《街景 《藍天使》 (Der Blaue Engel) 《在巴黎的屋頂下》

Street Scene) 、《摩洛 哥》(Morocco)、約瑟夫· 馮 斯 坦 伯 格 間 諜 X 27 號

Dishonored)、卓別林《城市之光》(City Lights)、G・ 〔Die 3 groschenoper〕、艾瑞克・查瑞爾(Erik Charell) W 《國會舞 帕 布 斯特 曲》 《三分錢 (Der Congress 戲劇

有聲 電 影的 !發展為默片時代畫上休止符,威脅到無聲電影才需要的電影 解說

員 從這 時 候開 始 ,對哥 哥 的生活造成嚴重 影響。

哥

是淺草

流館

和

大勝館的

主任解

說

員

,看似生活

I無虞

,

所以

我繼續享

哉的 長屋 漸 漸 生活 地 我 發現長屋之人開朗生 活的 背後 ,也隱藏 著 可怕的陰 暗 現 實

那 或許是任何 地方都 有的人生的另一 面 , 悠然自得的我 初次窺見 人性隱

藏

的

面

也禁不住陷

入沉思

那 此 |故事中,有強姦小孫女的老人,有每天晚上嚷著要自殺搞得長屋不得安寧

注

19 日 本傳統藝能音樂的用語

20 源自江戶 時期大阪, 是搭配三味線表演的說書方式

21 指會唱戲但不以演戲為生的戲曲愛好者 般用作對戲曲 曲藝非職 業演員 樂師等的

還 的 女人 有 以 前 某 常 聽 個 晚 回 上 的 虐 待 她 繼 企 子 啚 在 , 全 屋 都 梁 是 上 悲 吊 慘 , 至 結 果 極 的 被 事 大 家當 情 0 傻 我 這 瓜 奚 裡 只 落 寫 憤 個 然 投 , 其 井 他 自 的 殺 就

放 渦 吧

灸那 無 婉 辜 託 的 繼 繼 子 子 還 去 假 買 大艾來 惺 惺 地 請 0 這 繼 子 首 去買 古 III 交草 柳 短 0 讓 詩 X 是 想 說 像 殘 繼 忍 子 的 乖 繼 乖 去 母 買 存 要 心 灸 要 在 用 艾草

身 的 艾草 的 表 情 , 痛 訴 後 母 虐 待 繼 子 的 罪 孽 之深 待

理 0 那 為 什 只 是 磢 繼 無 母 知 要 0 虐 無 待 知 繼 是 人 子 呢 類 ? 的 瘋 只 狂 大 之 為 憎 恨 0 喜 前 歡 妻 虐 , 待 所 無 以 抵 虐 抗 能 她 力的 的 孩 子 小 孩 , 簡 和 首 //\ 動 太 物 沒 的 渞

傢 伙 是 瘋 子

旧

有

這 此 瘋 子 平 時 也 都 裝 著 副 平 常 Ĺ 的 樣 子 很 難 紫 付

天 我 在 哥 哥 家 裡 時 鄰 居 大 嬸 **涇哭著** 衝 淮 來

她 手 緊 抱 胸 • 扭 曲 著 身 體 哭 喊 , 再 也 看 不下 女孩 去了 的 嗚 咽 聲 太

間

妣

什

麼

事

,

說

是

隔

壁

又

在

虐

待

繼

女

大

為

可

憐

妣

從

隔

辟

的

要 廚 門 繼 房 續 窗 大 說 后 嬸 偷 , 看 看 看 到 至 , 她 門 看 離 [译 去 那 突然 後 家 後 厲 打 母 聲 把 住 元 前 , 罵 經 妻 渦 的 門 女兒 口 惡 的 綁 ! 淡 在 別[剛 妝 柱 還 子 女 客 副 , 惡 氣 用 艾 鬼 地 草 模 跟 樣 我 灸 們 她 馬 點 肚 E 點 子 就 頭 大 換 走 嬸 張 出

,

的 著 天 , 我 嬸 跨 後 過 面 窗 0 框 果 然 , 做 , 賊 從 似 大 的 嬸 踏 家 進 的 別 窗 人家 戶 看 裡 過 去 0 急忙 , 女孩 為女孩 被綁 鬆 在 綁 柱 子 Ŀ 0 大 為 窗 戶 是

我 臉

> , 0

30 原

明 來

我 削

們 才

趁 走

現 出

在 去

去 的

救那

個 ,

Y

吧 虐

哥 繼

哥 女

Ŀ 的

班 當

去了 事

, 0

不 讓

在 人

家 無

,

我 相

半 信

信 0

半 大

開 地 慫

著 跟 恿

, ,

女人

就

是 頭

待 0

j

法

嬸 疑

口 是 , 女孩 非 伯 不 高 圃 , 還 白 眼 瞪 我 :

你 幹 什 麼 , 多 管 閒 事 !

我愕然地 我要是 沒 看 被 著 綁 她 著 , 下

場

會

更

慘

0

我 感 覺 像 挨 7 巴掌

孩 刨 使 被 鬆 綁 T 也 逃 不 出 被 綁 的 境 遇

別 人 的 同 情 完 全 沒 有 意 義 0 那 點 廉 價 的 同 情 , 只 會 造 成 她 的

木 擾

對 這

這 女

個

女

孩

而

言

,

快 點 綁 好 !

真是 女孩 有 咬 夠 牙 狼 切 狽 ム 地 說 0 我 又 把 她 綁 好

0

不想寫的事

寫了這 個不 愉 快的 事 情 後 · 心 橫 , 也寫 下 並 不想寫的 事 情 吧 0

那是關於哥哥的死。

要 寫 這 事 , 非 常 難 過 , 可 是不 寫 , 就 無 法 繼 續 下 去 無 吅

我 看 到 長 屋 生 活 的 陰 暗 面 後 , 突然想] 回 家

員 再 加 , 祭出 Ŀ 那 全 時 面 西片完全 一裁員的 方針 進 入有聲 , 電 電影 影 解 游代 說 員 展 專門 開 罷 放 I 映 , **以西片的** 哥 哥 擔 任委員 電 影院已不 長非 常辛苦 要電 影

還要他照顧,我也於心不安。

這

時

解

說

於是,我回到久違的家。

父親 父母 很 親不 想 問 知道 我 學 我 走過 了 什 什麼 麼 書 樣 , 我只 的 路 好 , 好 隨 像 便 說 我 此 是 長 示 擅 途 寫 長 生 的 旅 謊 行 言 歸 來 搪 來 般 塞 他 迎 接 0 看 我 到 期 待

我 成 為 畫家的 父親 我 想 重 新 畫 書 , 開 始 素 描

我 其 實 想 畫 油 畫 , 但 考 慮家 中 經 濟 是 靠 在 森村 學園當老 師 的 姊 姊 支撐 , 我 開 不

就 在這 樣的 日子 裡 , 有 天 , 發生哥哥自殺未遂的沉重事件 我想 , 這是 哥

믬

了口

要

買

顏

料

和

書

布

身 為 敗 的 罷 工 行 動 委員 長 而 有 的 行 為

在 有 整 電 影 的 技 術 發 展 過 中

程

,

哥

哥

似

平

卓

一已看

清

電

影

解

說

員

將

不

再

被

需

的

當 然趨 勢

為 明 T 知 幸 會 運 失 撿 敗 П 仍 不 命 得不接受罷 的 哥 哥 , 也 工. 為 委 員 Ī 因 長 這 職 個

是

多麼痛

苦

的

事

難

想

事

件陷入陰

霾的

我 ,

們 不

家

,

我 像

想

做

件

八心情 大 此 豁 , 然開 朗 的 事 情

家

想 讓 哥 哥 和 日 居 的 女人正 式 結 婚 0

個 X 照 顧 我 年 多 , 個 性 沒 話 說 , 我 打 從心 底 當 她 是 嫂 嫂 所 以 我 認 為 這 是

我 該 做 的 事 情

這

父母 親 和 姊 , 姊 都 無 異 議

意外 的 是 哥 哥 的 態 度 曖 昧

有 天 , 母 親 問 我 我天

直

地

認

為

,

那

是

因

為

哥

哥

失業中

的

關

係

丙 午 沒 事 吧 ?

什 麼事 ?

怎 麼 說 呢 丙 午 一不是 直 說 他要三十 歲 以 前 死 嗎……

沒 錯

哥 哥常說 這 話

像 我 要三十歲以前 頭 禪 樣

死掉

,人過了三十歲,就只會變得

魂惡

學青年受到 線》 哥 是世界文學傑作 哥 醉 心俄國文 學 , , 尤其推

崇阿爾

志跋綏夫(Mikhail Artsybashev)

的

最後

《最後 線》 主人翁納烏莫夫奇怪的 隨時 放在手邊 。所以我認為他預告自殺的 死亡 福音迷惑後的誇張 言語 感慨 不 而已 過 是文

愈是說要死 的人 , 愈死不了。」 大

此

我對母

親的擔

心

一笑置之,

輕

薄 地

口 答

是 就 在 我 說完 這話 的幾個月後,哥 哥死了

但

就

像他平常說的

一樣

,

在越過三十歲前的二十七歲那年自

I殺了

哥 哥自 殺的三天前 , 還請我吃了頓大餐

只鮮 奇 怪的 明 是 地 記 , 是在 得 和 哥 哪 哥最 裡吃的?我怎麼也想不起來 後分手時的 情況 ,之前之後的事情卻都想不 大 概是哥 哥 之死 -起來 的 衝 擊 太強

我 和 哥 哥 是在 新 大久保車站分手 烈

我坐上汽車

口 替 代的 一敬愛哥

我 哥 的 哥 車 叫 子 我 要 华 開 那 動 輛 時 車 П 家 哥 哥 , ?從階 自 己走 梯 Ŀ F. 跑 車 站 下 來 的 階 攔 梯 住

,

,

車

子

我 下車 , 看著 哥 哥 的 臉 問

怎麼啦 ?

哥 哥 靜 靜 看 著 我 會兒

沒 事 0 口 以 了 0

我 說 再 完 , 又走 E 階 梯 0

次 看 到的 哥 哥 , 蓋著 沾 滿 血 跡 的 床 單 0

父親 起去 接 П 哥 哥 遺 體 的 親戚怒聲罵 我

能

動

0

他

在

伊豆

溫

泉

旅

館

的

獨

棟

小

屋

裡自

殺

0

看

到

哥

哥

的

慘狀

,

我站

在 房間

入口

不

和 彈

30

崩

,

你

在

幹

什

麼

!

我 在 幹 什 麼

我 在 看 著 死 去 的 哥 哥 吅可 !

著 我 的 至 哥 親 哥 哥 ` 流 著 相 同 血 液 的 哥 哥 ` 流 出 那 個 血 液 的 끎 哥 • 對 我

> 而 言

> 無

在 幹 什 麼 ?在 幹 這 個 啊 ! 可 悪 !

明 , 過 來幫忙

父親 平 靜 地 說

父親低聲 呕 喝 , 用 床單 -捲起 哥哥的 屍體

我被父親的 態度 打 動

把 胸 部 的 空氣擠 出 嘴 巴

部

,

但

是

司

機

渾

身

發抖

0

把哥

哥

載

到

火葬

場

撿骨完

,

在

П

東

京

的

路

上

,

瘋

也

似

的

哥 我

哥

的

遺

體

送上

東

京

雇

來

的

汽

車

時

,

突

然低

聲

呻

吟

,

大

概

是

彎

曲

的

腿

懕

到

胸

終於走

進

房

間

奔 , 彎進 意外 的 岔 路

飛

重 狂

道 她 並沒有 那 個 想 法 但 我 仍忍 不 -住認為 那 是對 我的 無聲 譴 責

知

母

親對

哥

哥

的

自

.殺

,

自始至

一終沒掉

滴

淚

,

靜

靜

地

忍受

0

母親

那

個

模樣

, 即

使

量時 我不負責任 地 輕 率 П 應 0 為 此 我 無法 不 向 母

親 道 歉 0

當

初

引

親

擔

心

哥

哥

和

我

商

說 什 磢 呢 ? 你 0

母 親只這樣 說

我對 母 親 做 1 很 過 分 的 事 情 對

看

著

哥

哥

屍

體

不

能

動

彈

的

我

怒

吼

你

在

幹

什

麼

的

那

個

親

戚

我

也

不

能

怪

他

我真 是笨蛋

不

對

我

對

哥

哥

也

做

1

很

渦

分

的

事

正 片 與 底

如 果 ?

直 [译 現 在 , 我還 時 常 在 想

哥 哥 沒 有 自 殺 ` 像 我 樣 進 入 電 影 界 的 話 ?

輕 , 只 、要有 那 份 意志 應 該 可 以 在 電 影 領 域 揚 名立 萬

很

年.

哥 如

哥 果

擁

有

充

分

的

電

影

知

識

和

理

解

雷

影

的

才

華

,

在

雷

影

界

也

有

很

多知

而

且

還

口 是 , 沒有 人能 讓 哥 哥 改 變 其 (意志

說 出 1/\ 學 一時 代的 資優 學生 考 ___ 中 敗 塗 地 後 盤 據 那 聰 崩 腦 袋 的 厭 世 哲 學 大 遇 破 到

而 Ħ. 生 , 的 凡 事 切努力 帶 有 潔 都是 癖 的 徒 哥 然 哥 只是 無 法 墳 對 墓 自 Ē 的 說 舞 過 蹈 的 話 的 含混 納 鳥 帶 莫夫 渦 ,從 此 牢 木 口

他 口 能 看 到 E 陷 入 庸 俗 變得 醜 惡的 自己

後

來

我

進入

電

影界擔任

《作文教室》

山

本

嘉次

郎

導

演

的

總

助

導

時

,

主

演

的

徳川 夢 聲 盯 著 我 看 , 然後 對 我說 了這句 話

有今天: 是 哥 哥 大 和 的 為 你 我覺 我 我 和令兄一 長 , 所 得自己受哥 得 以 模 對 模 徳川 樣 樣 哥 夢 0 但 聲 只是,令兄是底 的影響很大, 是哥 說 的 哥 話 臉 , 也 H 總是 是這 有 芹 陰 鬱的 樣 追 , 你是 著 子 影 他 解 子 讀 的 正 芹 腳 0 性 步 後 格 來 前 聽他 進 也 是 如 有 解 此 釋 那 樣 我 他 的 的 的 哥

植 但 我 草 主之助 認 為 , 是 也 因 說 為有 我 的 性 哥 哥 格 這 有 個 如 向 底片 日 |葵般 才會 帶著 有 向 我 陽 這 性 個 我 正 大 芹 概 真 的 有 這 面

和

性格

间

是

相當

開

朗

,

表 意 哥

思 オ 長い話 話

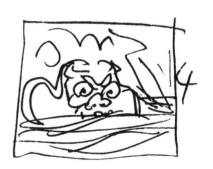

Something Like an Autobiography Akira Kurosawa

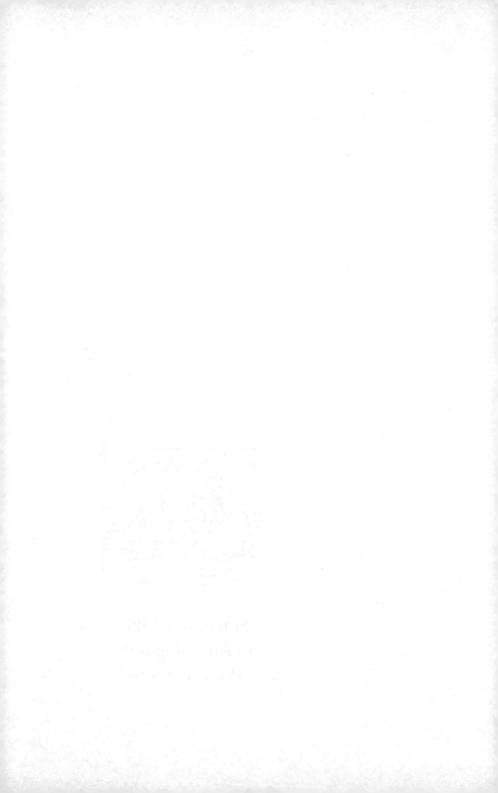

眼

光

我

更感

焦

慮

安中 的 轉 機

哥 哥 死 時 , 我二十三 歲

哥 病 這三 我 死 進 的 年 入 嘂 電 中 耗 影界是二十六 0 , 家中 沒 仟 麼值 男丁只剩 得 歲 提 我 時 的 人 事 , 似 除 乎 了 有義i 在 哥 務 哥 擔起 自 殺 長子 前 後 的 責 也 任 接 到 , 開 音

始 邢

對 不

自 通

的

大

看 但 當 了 塞尚 時 要以 畫 集後 畫 畫 出 為 門, 生遠 外 比 面的 現 在困 房子 難 ` , 道路 我開始 ` 樹木 懷疑自己的繪 看 起 來 都像 畫 才能

寒

尚

的

畫

直

不

務

正

業感

到

焦急

不

耐

尤特 里 看 **三羅之眼** 亍 梵谷 看 和 尤特 到的 涅里羅 0 沒有 (Maurice Utrillo) 點像是我自己眼 的 睛 畫 看 集 到 後 的 也 0 也 就 樣 是說 , 切都 , 我沒. 像 從 有 梵 獨 谷 到 的 或

觀 察能 力

現 在 想 起 來 這 很 正 常 , 不 可 能 那 麼 簡 單 就 擁 有 屬 於 自 己的 眼 光

慮 而 但 年 看了 輕 的 我 各式各樣的 大 此 感 到 畫 不 展 滿 也 看 到 很 不 每 個日本畫 安 勉強 家都 想培 養 畫出有個性 出 自 三的 的 看 畫 法 , 都 有自 徒 己的

溫 是 強 如 今 hП 裝 П 飾 頭 看 炫 弄 其 新 實 奇 直 罷 IF 1 擁 有 自 己 眼 光 書 出 猫 特 書 作 的 人少之又少 其

他

坩

我 忘 7 是誰 作 的 歌 H : 不 敢 天 直 地 說 , 紅 色 就 是 紅 色 , 當 光 陰 浙 去 , 口 以

設 1 語 匆 郊已 晚 年

完 全 就 是這 樣 , 很 多人 年 輕 莳 自 我 表 現 欲 太 強 , 反 而 看 示 清 真 正 的 自

关自 信 , 書 書 本 身 / 變 成 痛 苦

喪

我

世

示

例

外

硬

搞

花

招

作

書

,

在

自

我

炫耀

中

感

到

自

我

嫌

悪

,

漸

漸

對

自

三的

幫 而 雑 Ħ 誌 為了 書 插 賣 昌 額 • 幫 料 餐 和 飲 書 學 布 校 , 的 心 教 須 材 兼 書 差 蘿 無 蔔 趣 切 的 法 副 業 幫 0

沒

右

熱情

的

書

書

T

作

更

讓

我

失去

繪

畫

的

意

願

。從那

喆

起

我

開

始

考慮

做

別

的

作

棒

球

雜

誌

書

漫

書

那

此

什 展 的 屬 11 我 跑 磢 袒 的 的 說 影 口 話 跳 110 有 不 有 情 0 要急 什 我 個 , 認 讓 想 顾 根 法 為 渦 據 急 這 去總 , ? 事 是 做 大 無 我 是 什 概 成 L 追 麼 是 生 都 涿 0 我 他 的 著 口 自己辛 不 重 哥 以 知 要 哥 道 轉 前 只 苦的 父 機 要 進 親 譲 卻突然失去哥 0 人生 那 可 父母親安心 番 是父親緊抓 經 不 驗 -要急 讓他這 哥 就 著 的 好 , 麼說 安 我 我 靜 的 這 , 的 等 韁 像 種 吧 待 脫 綳 焦 輻 慮 不 前 放 野 和 途 馬 不 首 料 般 在 會 焦 開 平 開 做 慮 始

不

渦

那

此

話

也

整

人地

正

確

中

的

助 理 導 演 的 廣告

昭

和

十一年

(一九三六年)

某日

,

正在看

報的我

,

眼

中

映入

P C

L

製片

廠

徵

在 那 以 前 , 我從沒想過要進 電影 界 , 那 當下卻 莫名 地對廣 告 內容 產 生 興 趣

法 初 試

內

容是

提交

篇

論文,

題目

為

例

舉

 $\dot{\exists}$

本

電

影

的

基

本

缺

陷

,

並

沭

其

矯

IE. 方

我覺 得 很 有意 思

我 感 受到 P C L 這 家 年 輕 公司 的 雄 心壯志 , 讓 人 來勁 0 同 時 , 那 個 論 文

忇 刺 激 了 我 淘 氣 的心

雖 說 要例

舉 基本缺陷及矯 正方法, 但 基本的缺陷 是無從矯

正

的

玩笑 而且 地 1身為 開始 寫 論文。 個 電 影迷 內容 , 現在已記不 對於日本電影 清 楚 , 覺得不足之處: 0 我受哥哥 影 響 甚 多 , 不 肯定 伯 深

是隨

入研

心 所 欲 ` 大放 欮 詞 究欣賞

一一一一 半

,

我

開

應 徵 者 必 須 連 司 論 文提 交履 歷 表 和 戶 籍 謄 本 , 我 的 抽 屜 裡 隨 時 放 著找 工作 時 要

的 履 歷 表 和 戶 籍 謄 本 0

用

我 犯它們 和 論 文 起 寄 到 P Ĉ L

幾 個 月後 接到 複 試 通知 , 要我某月某日某時 到 P C L 製片廠 應試

樣

那 種 論 文章: 然通 過 了?我莫名所 以 , 按 照 指 定 前 往 P C L 製 廠

我 在 電影 雑 誌上看 過一 次 P Ĉ Ĺ 製片廠的 照片 , 白 色 的 攝 影 棚 前 種 著 椰 子 樹

不知 為何 , 我以為製片廠是在千葉的 海 邊

我還 複試 傻 通 知上寫著從 新宿搭小田 急線 , 在 成城 學園下車

我對 日 優地 本電影 想,搭 ア的 小田急線 實際情況是那 也能 到千 樣 無 知 葉 鴻 作 夢 也沒想到會到日本電影界工

,

作

不過 我還是去了 Р Ĉ L

遇到 我這一 生的 最 佳 良 師 Ш 爺 導 演 , 山 本 嘉次郎

Ш 頂

寫 到 這 裡 , 忍不住覺得不可思議

融合

在

起

感 覺 我 走向 P Ĉ L 製片廠之路和我走上電影之路的路程 · 太偶 然又太巧妙 地

腦 中 看 好像 起 來 已預 我以 料到未來會走 前 貪 心 地 把 上這 美 術 條能夠發揮 文學 音 那 樂 切的 其他 電 藝 術等 影之路 東 點西 其實完全不是這 點 地 塞

進

識 地 走 我 上 不 這 知 條 道 路 為 什 麼之前的 人生彷 彿 特地 鋪 下這條 路 樣 0 我只能說 3,我並

非有

意

P C L 的 中 庭擠滿 了人。

來聽說 這次應試者超過 Ŧi.

其 後 中 近三分之二在論 文 那 關 被 淘 汰 即 使

,

如

此

,

這

天

聚

集

此

地

的

仍

有

,

百三十多人。

我對片廠

是

個

什麼

地

方的

好

奇

遠

勝

過對

考試

的

關心,

悠哉

地

打

量

74

周

我知道只錄取 五人, 看到這一 百多個家 應徵者,完全沒有期望能 夠錄 取

沒有 拍片 , 沒看 到 像 是 演 員 的 人 , 有 個 應徴 者穿著 燕 尾 服

尾

服

來?

他

那

樣子

奇妙

地

留

在

我

的

腦

海

裡

,

直

到

現

在

還

時

常

想

起

,

搞

不

懂

他

為

什

麼

北

那天的: 複試分好 幾組 , 各 組 以 不 同 的 題 材 撰 寫 劇 本 然後 試

罪 案

我這!

組

的題

材是

報紙

社

會

版的

新

聞

,

個

江

東

地

區工

一人迷戀淺草

舞

女

而

犯

的

我 我 無 那 意作 時完全不 弊 , 觀 懂 望了一 劇 本 要怎 下, 麼 好 寫 像是先指定故事 不 知 所 措 , 旁 發生 邊 那人熟練 的 地 點 地下 , 再寫 筆 出 , 洋洋 那 個 故 灑 事 灑

的 我 歌 照 舞 他 劇 那 場 樣 寫 , 以 著 黑 0 還是 色 和 未 粉 來 紅 色的 畫 家的 對 照筆 我 , 以 觸 繪畫 虚 構 的 工 人 感 和 覺 交替寫· 舞 女的 出 生 陰 活 暗 但 的 現 工 在 廠 E 街 不 和 記 華 得 麗

仟 麼 樣 的 故 事 Ì

是

提 交 劇 本 後 , 還 要等 很 久才 $\dot{\Box}$ 試

劇 本 時 已是下午 , 我只吃 T 早 飯 , 覺 得 好 餓

寫

雖

然有

餐

廳

,

但

不

知

道

我們

能

不能

進

去

吃

0

我

問

旁

邊

的

人

那

人

很

爽

快

說這

裡 有 認識 的 X , 於是 找 7 那 人過 來 請 客

X 請 我 吃 了 咖 哩 飯 0 之後又等了許久,

太陽

西

偏時

,

終於

被叫

進

試

房

間

那 那

是我

第

次見

到

Ш

爺

0

當 然 , 那 時 候 我 並 不 知 道 他 是 誰

達 聊 1 -梵 什 谷 麼 和 0 後 海 來 頓 Ш . 爺 0 口 在 能 某 當 本 時 雜 有 誌 聊 E 到 撰 這 文 介 四 個 紹 X 我 說

總之 聊 得 很 暢 快

T

俵 記

屋宗 究

竟 只

是

聊

得

很

投

機

繪

畫

•

音

樂

,

大

為

是

電

影

公

司

的 ,

考

試

然

影 出

我忘

黑澤 當

君 也

喜 聊

歡 T

富 電

鐵

謝 謝 覺 ° 他笑著點 外 天 色已 點頭 暗 , 我說 ,還告訴 : 我:「你要回 外 面 還有 很多人等著 澀谷的話 0 , 可以在大門 山 爺 說 : 前 搭巴士 對 喔

直 看 著窗 外 , 但始終沒有 看 到 海

果

然

在

大

門

前

等

沒

多久

開

往

澀

谷

的

巴士

即

來

0

我坐上

巴士

,

抵達澀谷以前

約莫 個月後 又接 到 P C L 的 第三 試 通 知

這次是最終階 段的 人物 審查 廠 長 和 總 務部 長 都 列 席

這 是在 審訊 嗎 ?

席間

祕

書

課

長對

我的

家庭

狀

、況多所

質

問

,

他

的

氣

惹

惱

1

我

,

不

-覺反問

廠 長 (當時 '是森岩雄) 7 刻打 員 場, 我 想這下 要落榜了

意外的 是 , 個 星 期 後 , P C L 寄 來錄 取通 知

此 把錄 取 通 知拿給父親 看 時 還 加 了 句 , 其實我不太想去 到 的 女演 的 濃妝 豔 0 抹 很 不

大

但

是

我

對

那

個

秘

書

課

長

很

不

爽

,

還

有

那

天看

員

舒

服

也

好

父親說 不 想做 的話 隨 時 口 以 辭 職 , 但凡 事 都要經驗 , __ 個 月 ` 個 星 期

試 試 看 吧!

於是, 我想 , 進 這 入 樣 也 P C L 好 公司

錄 取 報 Ŧi. 個 到 助 那 理 天 導 演 發 外 現 錄 在其 取 的 他 不 日子也有 11 Ŧi. 人 總共 進 行考試 約二十人, ,攝影部 覺 得奇怪 錄音部 , 打聽之後 事 務部 也 各錄 原

來

取 Ŧi. 人

薪 是 助 秘 書 理 課 導 長 八 演 說 員 明 , 攝 事 影 事 務 助 務 員 理 員待 是三十 ` 錄 遇 音 多 員 助 兩 員

長 影 大 百 事 後 助 為 之 來 理 他 當 們 和 遭 將 上 錄 墜 總 音 來 務部 落 助 的 的 理 發 照 長 那 展 明 沒 麼 , 有 燈 那 好 砸 時 助 0 中 這 理 , 我 位 導 六 的 秘 演 書 根 導

肋

折

撞

擊

還造成

腸

轉

,

併

發盲

腸

炎

結果

他竟

然說

出

為

具

砸

落

而 造

成

的 骨

肋 骨

骨

骨折

意外是公司

的 扭

責任

,

但

併

發的

盲

腸炎不是公司

的

責

任 大

這 燈

句

名

言

演 課 攝 是 月

理 的 剛進 PCL 時的筆者

話 戰 雖 然父親 說 後 口 , 製片 來 說 , 剛 廠 凡 進 的 事 公司 都 工 會 要 投票 經經 的 驗 我 中 , 第 下 , 他 , 份 獲 但 獲 得 那 最 份 派 的 不受 T. 作 助 歡 理 的 導 迎 人 切 演 物 經 T. 作 最 驗 高 就 , 票 讓 都 我 是 決 我 不 心 想 辭 再 職 度 經

的 經 驗

也 並 非 助 都 導 是 前 這 輩 們 種 導演 拚 命 挽留 要 走的 我 安慰我 說 , 電 影作品並 菲 都 是這

種作

品

, 導

演

P

C

L

有 百百 種 0

我

的

第二

份

I.

作

是加

入山爺的

劇組

,果然如前輩所說

,

作品形形色色,

導演

也

Ш

本 劇 組 的 工 作 很 愉 快 0

幸 我 運 絕 的 不 是 想 離 , Ш 開 爺 Ш 也 本 示 劇 想放 組 我 走

我 臉 上 吹來 Ш 頂 的 風

那 Ш 頂 風 吹到 的 風 臉上 , 就知 道接近

景

0

我

站

在

攝影

機旁導

演

椅

F

的

Ш

爺

後

面

, 心

中

滿

是感

動

,

終於走到這裡了

Ш 爺 此 刻 在 做 的 工 作 , 才是 我 真 正 想 做 的 I 作

我 終於爬 上 Щ 頂 7

以 看 見 Ш 頂 前 方遼闊 的 風 景 和

筆

直

大道

П

你是那家製造飛船的公司的人?」

是爬完漫長辛苦的 山 路 ` 接近 Ш 頂 時 , 從 Ш 那 邊 吹來的涼爽之

Ш

頂

1

0

很

快

就

可

以

站

在

Ш 頂 , 俯 瞰 眼 前 遼闊 的 風

風

酒 吧 裡 腦 袋不 是很 靈光 的 女孩 看 著 我 胸 前 的 徽 章 問

P C L 的 徽章 昌 案是橫 放的 攝 影 鏡 頭 中 寫 著 P C L

那個 形 狀 有 人覺得像 飛 船

P C L 是 PHOTO · CHEMICAL · LABORTARY 的縮

寫

, 照相化學研究所

又稱 P C L 就是從研 究有聲電 影起步, 興 建攝影棚成為製片廠 然後開始製作

電

大 此 , 擁 有 其 他 舊 有 電 影 公司 所 缺乏的 新 銳 年 輕 風 氣 影

的

公司

演 陣 營 雖 小 但 多是銳 氣 + 户 的 新 進 人才

Ш 導

本嘉

次郎

•

成

瀨

E

喜男

`

木

村莊

十二

、伏水修都很

年

輕

沒有

舊式

導

演

的

僚

氣 作 品 也 和 以 前 的 日 本 電影 不 同 , 以 俳 句 的 季 節題 Ħ 來譬 喻 , 頗 有 春之部 的 若

` 風光 薰 風 等雅 趣

伏 八水的 他 們的作品 《風 流 豔 歌 , 成瀬: 隊》 等 的 , 都有 妻子如薔 清 新 薇》 動人之 , Ш 處 I 爺 的 《我是貓》 木村的 《兄妹》

德防 共協定 但 另一 方面 成立 等 , 也有 動 盪 局 或 勢 籍 不 還 明 能 的 拍 傾 出悠然漫 向 無 視 步 \Box 日 本 比谷 退 出 公園 或 際 聯 唱著堇 盟 花 盛 開 事 時 件 的 ` 電 H 敲

影

我 進 P Ĉ L 公司 時 事 件 剛 發生不久 , 我 記 得 那 天的 殘 雪 還 留

的 H 蔭 處

廠

現 在 想 起 來

,

在

那

樣

的

時

局

中

,

Р

C

L

能

夠

順

利

成

長

簡

直

不

口

思

議

0

領 導 階 層 年 輕 得 像 電 影 青 年 , 他 們 訂 定 新 的 方 針 , 全 力 衝 刺

度 無 論 和 如 何 現 在 雜 P C 亂 無章 是名 的 I. 作 態 度 相 較 有 稚 拙 但 純 粹 的

作

態

,

製

片

廠

的

X

員

構

成

雖

然還

不

脫

業

餘

拼

湊

的

狀

況

但

那

不

利

索

•

不

曉

誦

融

的

Τ.

,

善 夠

良

L 副 其 實 的 夢 Í. 廠 0

怪 經 歷 者 我 , 大家都 像 放 流 的 小 魚 般自 在 悠游

個

奇 新

錄

取

的

助

玾

導

演

,

是

按

照公司

方針

,

選

出

東大

京大

慶大

`

早

大

畢

業

和

當

時

P

C

L

依

據

助

理

導

演

是

儲

備

幹

部

未

來

的

管

理

階

層

導

演

的

觀

念

讓 助 理 導 演 通 曉 電 影 製 作 各 部 門 的 T. 作

試

著

釘 釖 大 此 0 扛 我 布 們 景 0 也 幫忙 也 參 沖 龃 編 片 劇 廠 的 ` 剪 T. 作 輯 , 0 客 腰 串 上 路 掛 著 甲 釘 子 , 甚 袋 至 , 擔 腰 任 帶 外 上 景 插 的 著 會 鐵 計 槌 , 隨 舑 敲

格 П 後 來 來 以 後 社 長 也 去 在 美 製片 或 廠 觀 中 製 央 片 八豎立 廠 佩 總 服 助 他 導 們 的 總 命 助 令等 導 的 同 責 社 任 長 重 命 令 大 及 的 鮮 看 明 的 板 I. 作 風

這引

起

電

影

製

作各

部

門

的

反感

,

為了

敉

平

那

個

抵

抗

,

我們助

導

群不得不全力以

赴

意見的話 , 到 沖片 廠來 !

有 說 照明部、大道具、小道具的人員吵架

那

總

助導常常這

,

和

攝影

部

但

我 時

認

為

就算有

點

過 樣

頭

,

助

理導

演是儲備

幹

部

的

方針和訓練方式沒有錯

現在 的 助 理 導 演當上導 演 後 , 大概 比 較 不 知所 措 吧

導 演 就 像 前 線 的 討 **†**

即

使

知

道

戰

術

如

果不能精

通各個

兵科

掌

握

各

個

部

隊

也

指 揮

不 動 如

果不能

精

通

電

影

製作

的

大

小

事

,

導演

是

做

不

來的

我 覺得 能 在 Р C L 成長非常幸運

P C L 知 道怎 樣培養人才

要用

人才,

就

必須培養人才

正 因 為是 培養出 來的 人、培養 出 來 的 才幹 才 能 使 用

0

要蓋 座 好 建 築 必 須 種 植 檜 木 杉 樹

現在 撿 正是 來木片 歸 和 板 P 子 C L 就 精 只能製 神 , 思考日本電影基本 造垃 圾 箱 缺陷:

的

時 候

長話

九 七 四 年八月 , 我接 到山爺臥病在床的病危 通 知

時 我 正 準 備前 往 蘇 聯 拍 攝 《德蘇烏 札 拉 0

這

去

,

最

少

要

年

數

月

0

在這

中

間

,

即

使

Ш

爺

有什

磢

狀

況

我

也

無 法

П

或

那

我抱 Ш 著 沉 重的 心情去 探望 Ш 爺 , 大門到玄關 0

本家 在 成城 北邊 的 小 丘 上

太太精心設置的帶狀花

壇

, 鮮花

盛開

但心

情

沉 是

重

條緩

坡 水

泥

路

坡

道

中

央是

山

本

Ш 爺 , 面容 **I瘦削** , 挺 直的 鼻梁看起來更高

這麼忙還來 後 ,山爺低聲客氣說 着 我 謝 1 0 :

我慰問:

病

楊上

的

接著問

去蘇 聯 的 助 導 怎 麼 樣 ?

很好

我

的

吩

咐

都

記下

做

得不

錯

我說 Ш 爺 微 微 笑

只 會記錄的 助 導不行哪 !

> 的 我覺得花 色 過 於 豔 麗

我

,

,

,

所

以

扯

個

小 謊

不 雖 ·要 也 緊 這 麼 , 認 他只是人太好 為 但 現 在 說話 談 這 事 , 但 會 事 讓 情 Ш 做 爺 得 掛 很 心 好 不行 0

那就 好

那 Ш 爺 是一 聊起 壽 喜 燒

又聊 家老味道的壽

喜燒

店

,他

推

薦我

務必要去

嚐

嚐

,

還告訴我地

址

起以前曾一 起 去吃 過 的 家牛 肉火鍋 店 和 那 滋如 味

是 想開 開 心 心送我 去蘇 聯 我看著其實已

無食慾但

仍

津

津

-樂道

那

此

事

的

Ш

爺

,

著實感受到

他

的

體

貼

我 他

在

莫

斯

科

接

到

山

爺

的

計

聞

起

似乎奇怪

0

我

想說的是

,

即

使在病危時

候

要寫 最掛念的 Ш 爺 湿是 卻 從 助 理 病 榻 導 Ŀ 演 的 Ш 爺寫

Ш

爺

沒有人像山爺 那樣 看 重 助 理 導 演

在拍片 準 備 階 段 , 最先著手 處理的是成立 劇組 ,山爺總是最先決定由誰誰 誰 來

當 助 導

凡 事 都 抱 持柔軟 態 度 ` 個 性 淡 泊 爽 快 的 Ш 爺 , 對 助 理 導 演 的 人 選 卻 堅 持 得 驚

當

時

每

個

劇

組

人

員的

願

好

覺

每 次 有 新 面 孔 候 補 時 , 對 其 品 行 • 資質 等 都 調 查 得清 清 楚 楚

日 採 用 後 , 不 間 助 導 的 資 歷 , 都 會 聽 取 他 的 意 見

這 種 自 由 首 率 的 關 係 , 是 Ш 本 劇

我 在 Ш 本 劇 組 的 助 導 時 代 , 參 與 的 作 品品 有 榎 健 榎 本 健 , 日 本 喜 劇 Ŧ 的 民

組

的

特

徵

剪 輯 • 配音 等 謠

金 太》

`

千

萬

富

 \forall

`

^

意

外

人

`

良

藤 ,

郎之戀

作

文教室

•

^

馬

**** 翁

等

0

在

這

期

間 的

,

我 生

也

從

第

助 人的

導

并 貞

E 操

總 ****

助

導

也

做

渦

副

導

這 段 期 間 大約 四 年 , 旧 感 覺 像 П 氣 衝 到 陡 峻 的

坡

頂

樣

本 劇 組 的 工 作 , 每 天都: 快樂充 實

Ш

我 們 口 以 大剌 刺 地 提出 意見 , 被採 納 的 時 候 也 多 , Ι. 作 起 來 特 別 帶 勁

上 時 和 , 其 P 他 C 公 L 司 靠 短 著 兵 挖 相 角 接 過 , 來 每 的 明 部 星 電 和 影 導 都 演 在 鞏 嚴 古 格 陣 的 容 條 件 發 下 展 製 作 成 東 , 寶 每 映 件 書 I 作 在 都 電

,

超 平 想 像 的 辛 苦 影

市

場

那

間 正 大 如 此 , 沒 有 件 İ 望大概就是能 作 不 是 極 佳 的 睡個 修 業 0 總之 , 根 本沒有 好 好 睡 太平 覺 的 時

可 是 其 他 T. 作 員 休 息 的 時 候 我 們 這 此 助 導 還 要忙 著 準 備 接 F 來 的 I

作

根 本不 能 休 息

那 時 候 我常常 幻 想

個 天 房 間 裡 鋪 滿 棉 被

跳 進 那 堆 棉 被 中 好 好 睡 個 覺

我 出 更 好 的 作 品

做

不

過

,

我

們還

是

會

用

水

擦

擦

眼

睛

硬

撐

這

樣做

,

眼

睛

會

清

楚

點

心

想

就 舉 本 多木 自守 的 例 子 吧

塗上 多木目守就 顏 料 的 假 是 柱 本 子 和合 多 猪 板 四 上仔 郎 導 細 演 描 繪 他 當 木 頭 時 紋 是 理 第 打 助 光 導 所 忙 以 著 得 處 理 T 這 大 個 道 綽 且 號 , 還

抽

空在

本

描 , 是 繪 木 口 應 頭 Ш̈ 紋 爺 理 的 , 是 信 賴 心 , 覺 想 得 把 Ш 不 這 爺 樣 的 做 事 過 情 意 做 得 不 去 更 好 點

不 他

Ш . 爺 對 我 們 的 信 任 激 發 我 們 的 專 結 心 情 0

我 這 也 種 是 心 這 情 樣 也 培 培 養 養 出 出 對 我 們 T. 作 對 的 T. 基 作 本 的 態 基 度 本 態 度

當 Ē 總 助 導 後 那 態 度 結合 我 天生 的 古 執 , 變得 異 常 執

拍 攝 忠臣 藏 時

那

部

片

子

的

第

部

是

瀧

英

輔

導

演

第二

部

是

Ш

爺

導

演

第

部 剩

下

殺

吉良 府邸 報 仇 那 戲還 沒 拍 , 要 趕 上 音 , 只 剩

場 映 天的 時 間

Ш 爺 和 公司 高 層 都 E 放棄搶拍 但 我 不死心 跑 去 看 棚 外 布 景

大門 後門 ` 門 內 的 布景都已搭好 可是完全不見雪蹤

大道具的 我拎著裝了鹽巴的 主管 他 叫 桶 稻 子 垣 , 爬上後門 , 是個 拗脾 跨在屋頂上,堆著鹽巴, 氣的俠客式人物) 過來 ,看著 製造積雪的

我

說

幹什 你在幹什麼?

麼?義士討 伐吉良邸 那 天下 著大雪 沒有 雪 , 不 成 事 叫可 0

說完 繼 續 埋 頭 堆 鹽 巴

垣 大 哥 驚訝 地 看 亍 會兒 嘀 嘀 咕 咕 地 走 開 , 隨 即 從 大道 具 倉庫 那 邊 折 返

搬 來許多大道 具

稻 我

稻 垣 吅可 大哥 ! 雪 怒吼 我 叫 你 下 雪 !

我 爬下 後門 的 屋 雪馬 頂 , 走 Ŀ 就 到 好 Ш 本 請 劇 組 Ш 的 爺先從後門開 休 息 室 , 叫 醒 始 拍 睡 在 這 長 椅 期 間 E 的 , 我 Ш

爺

去弄大門

的

雪

,

然

後 誀 去 拍 大門 的 戲 0 這 時 , 我 再 法弄 帩 內的 雪 , 到 時 再 拍那裡 ,

爺 睡 眼 惺 忆 地 點 點 頭 , 吃 力 地 站 起 來

Ш

皓 皚 台 雪 的 對 比 真是 出 色

和

那

H

,

天藍得

驚

L

,

套

E

紅

色

瀘

光

鏡

後拍

下

的討

伐

吉良

府

邸

夜

戲

,

漆 黑

的

天空

拍門 內 的 戲 時 , 天是真的黑了 , 殺 青時已 是午 夜

全部 拍 攝完成 大家拍 紀 念照 胡 , 廠 長 渦 來 , 說 雖 然沒什 -麼酒

菜

,

但

想

跟

杯 餐 廳 希望 趕忙排設 大家到 院桌椅 餐 廳去 , 準 備 酒 菜 0

乾

,

面 對 排 排 坐在 上位 的 公司 高 層 , 劇 組 實在 疲 勞至 極 , 連 乾 杯 的 力氣都 沒 有 , 什

顿 田 吃 不下

只想快點 F 床 睡 覺

大家像

參

加守

靈

夜

的

弔

客

似

的

,

垂

頭

聆

聽

公司

高

層

對

^

忠臣

藏

趕上

首

映的

感

謝 語 0 他 說完 照 朔 部的 X 先站 祀 來 , 默 默 鞠 躬 後 H 去

, 攝 影部 錄 音 部等各部門 的 人都 站 起 來 默 默 鞠 躬

離席

接著

只

(剩下公司

高

層

Ш

爺

和

我們幾

個

助導

Ш [爺真是不會生氣 的 人

班

留

大

就怒吼

及劇組 麻 煩

這 種 只要那個演員又遲 時 候 我會事先告 到 訴 Ш 爺

然後, 中 止!今天就到這 要大家火速離開 裡 !

大家收工 下那 為知道那個演員或宣傳 個演 員 和他的宣傳 定 跟

我

山本嘉次郎導演《作文教室》紀念照(一九三八年,東寶)。 前排左三為筆者。

牌

氣

我們劇組卻按捺不住了

那

種狀態老是耽誤工作

,

是個

連

續幾次後,

即

使

山爺

不生

攝影時常常遲 到

尤其是挖角過來的 明 星

都

很

大

的 事情

即 所以我必須設法解決困 擾 山爺

使真 的生氣,也不會發作

會 到 山本 劇組 的休息室來了解狀況,我拜託山爺在這時候盡量板著臉

果然 , 那個 演 員或宣 傳就 過來了 , 小心 翼 翼 地 問

今天中 止 的 理 由 是 我 或先生 遲到 吧

?

這時 , 我 看 著 山 爺 說

:

大概是吧 爺大抵一 副不知所措的表情扭扭捏捏的

後來, 預定表不是為了讓人遲到 那個: 演 員就 乖 乖 按 照 時 而發的 間 進 0 棚 拍

戲

1

上

槍 :

Ш

,我不管他

,

再對那個演員或宣傳補

山爺 也不 對 助 導發脾 氣

次拍外景 ,忘了叫 搭檔演 出 的 另 個 演 員

有

趕忙找總

《傑克萬 助 導 與 谷 阿 千吉 鐵 (當時) (黎明大逃亡) 是山 本 劇 組 等佳作) 的 總 助 導 商量 , 後來成為 ,千哥毫不緊張 導演 有 銀 直

接去向· 山 爺 報告 領盡

頭》 我

Ш 山爺 爺驚愕地看著千哥 ,今天某某不來唷!」

當天的 那個 電 整 這 山爺對千哥這過分的態度沒有生氣 影完成 場戲就 喂 好 吧 點是 人 , 你 回 戲就只 知道 這 在 頭 P C L 麼帶 幹什 向 、能靠 後 1 渦 0 出名的谷口千吉誰

麼 面 ? 那 喊 快 著 ___ 點 個 渦 人 |來! 0

步, 對我們說 後 , Ш 爺帶我和 千 哥 去澀谷喝酒 , 經過放映那部片子的 電 影院 , Ш 爺

去看

停下腳·

一下吧!

看 三人並 到 那 個 肩 搭 而坐看 . 檔之 一 電

П 影

頭

向

後

面

喊

著

喂

你

在

幹什麼?

快點 過 來 !

的 地方

Ш

爺對千哥

和

我

說

人似的, 氣強硬

也模仿不來的獨特之處

千哥說得好像是山爺忘了叫 0

忘了 叫 他 所以不來了 怎麼

口

事

?

以 看出

我

覺

個 人在幹什麼?在大便 嗎?」

千 哥 和 我 站 起來 , 在陰暗 的 電 影院 裡 , 直 挺挺 地 向 山爺 鞠躬 致 歉

真的 對 不起

韋 的 觀 眾吃 驚 地看 著 兩 個 大男人突然起 立 鞠 躬

周

Ш 爺 就 是這 樣 的 X

我們當 副 導時 拍 出 來的 東 西 他 即 使 不 滿 意 , 也 絕不 剪 掉

而 是 選 在電 影 Ŀ 映 時帶我 們 去看 , 用 那 個 地 方這 樣 拍 可 能 比 較好 的 方式教

我們

0

然這 是為了培養助 樣 盡心培 養我們 理 導演 , • 但 即 Ш 使 爺 犧牲自己作品也 在某個雜誌談到 可 我時 以 的 僅 做法 說 :

教會黑澤 如 何 .注 感 謝 喝 酒 這 樣 0 的 Ш 爺

0

我

不

知道

該

雖 那

我只

像 關 Ш 於 爺 電 影 這 種 , 闘 老 於 師 電 才是最! 影 導 演 好的 這 個 老 工 作 師 , Ш 爺 教 給 我的 東 西 這 裡 根 本

寫不完

,

得 這 從 Ш 爺 徒 弟 山爺 最討 厭這 個 詞 彙 的 作品風格完全不像山爺 , 最 口

Ш 爺 絕 不 矯 IF. 助 導 的 個 性 , 讓 我 們 盡 情 發 揮

完全沒 有身: 為 師 父 的 拘 謹 , 輕 鬆 隨 興 地 培 養 們

是有 關 江 戶 時 代 的 棚 外

但

Ш

爺

也

有

口

怕

的

時

候

布 景

-會唸上 我 已忘記 面 的字 是 什 麼字 , 不 知 , 道 寫在 賣 的 某家商 是 什

麼 店的

,

看

板上

•

於是亂猜

說

也不

那 時 , 我 聽 到 Ш 爺 少有的 嚴 厲 聲 音

我 黑澤 驚 君 , 看 ! 著 山

從沒 看 過 臉 色 如 此 爺 難 看 的 Ш

爺

0

. 爺 板 著 臉 對 我 說

那是香袋的

看

板

,

不

要

隨

便

亂

說

,

不

知道:

的

事情

就

說

不

知

道

0

Ш

我 無 言以 對

這句 話 我銘 記 在 心 , 至今不忘

Ш Ш 爺 爺 興 常 趣 於 廣泛 座 談 酒席 尤其是食物 Ė 教我 很 , 可 多 說 事 是 情 個 美

食

家

告

訴

我

#

界各:

地

的

美

食

, 個 是賣藥的 演 員 問 我 看板 那 是什 吧 麼看 板 , 我

Ш

爺

貫

主

張

連

好

吃

•

難

吃

這

麼

軍

純

的

評

價

都

做

不

到

的

人,

就

失去

做

人

的

資

大 為 太喜 歡 美食 , 我 在 這 方 面 也 學 到 很 多

格 0

知 識 我 也 受 教 很 多

Ш

爺

對

於

古美

術

尤

其

是古器

具

類

的

造

詣

很

深

,

很

喜

歡

民

俗

藝

品

,

大

此

這

方

面

對於 繪 畫 , 我 有 特 別 的 興 趣 , 比 Ш 爺 更深 入 此 道

還 有 , 去 拍 外 景 時 , 在 火 車 Ŀ 為 打 發 時 間 ,

Ш

爺

經

常

和

我

們

助

導

玩

這

個

游

戲

這 Ш 爺 個 趣 0 他 味 游 的 戲 短 篇 雖 故 然有 事 就 助 於 是 那 練 習 麼 圃 寫 劇 味 盎 本 然 和 執 0 導 ,

但

多半

·是拿

來

殺

時間

0

從

來沒人

熱 這 個 主 題 0 Ш 爺 這 樣 寫 著

贏

渦

場 例

景

是

4

肉

火

鍋

店

樓

上

如

設

定

個

明

確

的

主

題

,

寫

則

短

篇

故

事

掉 滿 酷 頭 熱 大 汗 的 夏 , 纏 日 夕 著 陽 女 服 , 火 務 辣 牛 調 辣 情 照 著 0 緊 旁 邊 閉 鍋 的 子 窗 裡 玻 的 璃 壽 0 狹 喜 燒 小 煮 的 得 房 間 都 裡 要 乾 , 7 個 , 發 男 出 人 喋 也 嚕 不

嚕 的 聲 音 個 短 , 牛 篇 故 肉 味 事 溢 把 滿 屋 熱 內

這

個

的

主

題寫

得

淋

漓

盡

致

,

而

且

彷

彿

可

以

看

見

調

情

男

噗 擦

的

嘴

臉

,

生

動

有

趣

注

Ш Ш 助 祝 爺 爺 理 賀 晚 是 導 的 年 這 演 樣 話 獲 語 頒 的 起 勳章 向 , 短 個 Ш 人 爺 , 他 致

,人情 站 在台上 味豐富 說 , 有

關

他

的

口

憶

實在

敬

就 變成 長 解 與 弔 辭 點比 同 音 較 了 好

大

為

說

得

短

就是

縮

辭

與

祝

辭

音

說得

長

人在 蘇 聯 , 無法 參 加 Ш 爺 的 葬 禮 0

0 ,

我 如

為是弔辭 我 為下這 , 所以是長辭,希望他能諒 !篇文章,當作送給 Ш 爺 的 弔 辭

解

大 此

刻

果那時我在日本

,

大概

必

須去讀

弔

辭

吧

長話

看 ! 這 裡 也 有 山 豆嘉次25 和 黑澤 哩 !

劇

組

人員

看著火車

窗

外

,

陣騷 動 0 那 是在 拍 ^ 《馬》 的 外 景 , 坐在 開 往 宮 城 縣

22 Ш [本嘉次郎有時簡稱為 Ш 富次」 , 與山林火災的 山火事 同音

鳴 子 的 火 車 Ŀ

0

個 黑 前 澤 往 站 鳴 子 要從 東 北 線 的 黑 澤 尻 搭 乘 穿 過 奥 羽 線 的 横 黑 線 , 黑澤 尻 過

去不

遠

有

我們 就 在黑澤站 附 近看 到 Ш 林火災 , 劇 組 陣 譁 然

這 裡 也有 ya-ma-ka-ji 和 ku-ro-za-wa !

他 們 這 樣 亢 奮 是 因 為 無論 何 時 , 有 Ш̈ [爺的 地 方就 有 我 此

刻

剛

好

可

套用在山

林

助 I. 理 導 演 時 代 的 我 , 和 Ш 爺 真 的 是 如 影 隨 形

火災

和黑澤站

名的

雙

關

語

,

還真

貼

切

作 時 當 然是 , 工 作 結 束 後 也 是 起 喝 酒 , 或 到 他 家 叨 擾

拍完 使完 藤十郎之戀》 成 1 ___ 項 Ī. 作 , 雖然拍得 工 一作接 連 得 非 不 斷 常 的 辛 苦 Ш 爺 , 總是 但 和 碑 我 不 是很 談 著 好 下 件 Ш 爺 I. 作 和 我 都

很

洩

即

氣 從大清早 就 開 始 結伴 到 處 喝 酒

那 時 , 坐 在 可 以望見 横 濱 港 的 店裡 , 在 晨曦 中 也沒有什麼想說的 話 , 兩 人默默

喝 酒 我 看著 成 為 Ш 港 爺 邊 船 的 總 隻 前 助 導 苦 澀 做 口 出 憶 幾 ,至今仍忘不了 部 作 品 累積相 類 災拔萃 當經

驗

後

Ш

爺

要

我

開

始

寫

劇

本

Ш

爺

是

編

劇

出

身

,

劇

本之絕妙

可

謂

出

丟

至

司 Ш

伴 爺 看 揮

面

前

,

簡

這

玩

意

把 7 , 看

水

野去

看 短

告

示

牌

П

快

筆

拿給

我 :

看

0

Ш

爺

T

說

我

驚

谷 吉等人曾當面 對 他 說

這 是千 Ш 爺 哥 論 風 格 編 獨 劇 特 您 的 尖苛 是 ___ 流 語 氣 , 旧 , 導演 作 為 導 的 說 演 法當 沒 然是 什 麼 鬧 了 著 不 玩 起 的 0

0

但 Ш 爺 是 流 編 劇 , 的 確 所 言 不 假 0

從 他 後 來 對 我 的 劇 本 提 出 的 精 淮 批 判 與 修 訂 , 我 確 信 可 以 這 樣

說

誰 都 可 以 批 判

Ш 但 爺 能 要 在 我 批 判之上 寫的 第 真體 個 劇 顯 本 示 修訂 是 藤 森 的 成 成 吉原 果 , 只 著 的 有 普通. ^ 水 野十 才能 郎 是做 左 衛 不 到 的 裡

面

有

我 野 按 和 H 鞘 組 的 同 伴 談到 豎立 在 江 戶 城外 的法令告示 牌

是水

照 原 作 寫 成 , 水 野 7看完告! 示 牌 後 和 司 伴 談 起 這 事

小 說 可 以 這 樣 寫 , 但 劇 本 礻 能 這 樣 , 這 樣 戲 劇 張 力 太弱

說

來 轉 沭 的 累 贅 描 述 , 改 成 水 野 直 接 拔 起 告 示

牌

扛

走

地 說 瞧

我 Ħ 拜 臣 服

這 只 是 個 例 子 , 卻 是 足 以 窺 見 Ш 爺 對 劇 本 想 法 和 掌 握 度 的 極 佳 例

子

從這時候起,我改變文學的閱讀方式

也改變讀書的方式。

我 在 深 入思考 書 本想說: 什 磢 ` 如 何 說 出 的 同 時 也 把 自己感 動 節 地 方 和 覺 得

重

的地方寫在筆記本裡。

用 這 種 方式重 讀以前 看 過 的 東 西, 才知 道 以 前真的 只讀懂 點點 皮毛

文學也 望高 Ш 好 而 登者 其 他 , 愈上 藝 術 高 也 好 處 , , 愈見 隨著. 其 百 高 己 的 成

長

也

愈

能

明

白

其

深

| 奥之處

這

雖

是

我 很 的 平 常的 面 直 接 道 修 理 改 , 我 但 的 是 劇 讓 本 毫 無 0 我 此 在 知 驚嘆 覺 的 他 我 文筆 開 始 的 體 悟 百 時 這 個 , 彻 道 發 理 憤 的 人 重 是 新 學 Ш 習 爺 並 Ш 爺 在 這 會 當 渦 程

中慢慢了解到創作的奧祕。

山爺說,要想當導演,先要會寫劇本。

我 也 這 麼 認 為 所 以 拚 命 寫 劇 本 0 說 助 導 Ī 作忙碌沒時間 寫劇 本 的人, 是

懶人。

我 即 使 試著以一天一 天只寫 頁 頁為目 , 標 年 卞 通宵! 來 也 趠 Ī 能 一時 寫 是沒辦 出 言 六十 法 但 Ħ. 只 頁 要 的 有 劇 睡 本

覺

的

時

間

床

得

噁

心

其 中 ___ 本 是 ^ 達 摩 寺 的 德 或

經

渦

Ш

爺

的

推

薦

,

登

在

^

映

畫

評

論

上

,

伊

丹

萬

作

導

演

看

到

,

誇

讚

不

本 以

後

我

還

是

會

先

寫

個

쩨

=

頁

0

有

心

要

寫

意

外

地

文思泉

湧

,

也

能

寫

出

好

幾

個

劇

0

子當: 評論 個 但 重 看 表 沒 到 新 作 情 跟 寫 廣 家 答 關 自 外 我 出 , 道 劇 他 於 , 0 我 的 不 歉 本 酒 這 遺 責 知 後 個 , , 憾失 該 還 送到 任 4 劇 做 車 本 而 去這 苦 什 副 排 時 , 思 麼 我 盯 遺 發 難 表 對 該 失 生 ^ 得 策 信 感 映 0 的 書 謝 Ш 點 , 0 露 這 老 他 評 爺 狀 臉 實 論 個 幫 憤 況 機 X 說 我 然 **** 0 會 卻完全 刊 的 抗 Ш , 我 登 爺 T 議 旧 很 的 廠 把 , 也 無 生 噹 要 原 0 莫 視 氣 臉 那 他 稿 可 其 交給 聐 在 0 0 奈 提 直 我 報 何 議 好 見 到 E ^ 一登廣 現 聲 到 映 , 花 無 在 丟 好 書 了三天三 恥 掉 氣 告 評 , 想 原 的 搜 解 論 態 起 釋 稿 尋 **** 度 Ш 的 的 , 夜努力 , 爺 但 記 口 記 , 想 把 他 者 是 者 遺 除 到 , 兼 П 2失稿 就 他 直 1 .想 電 這 非 沒 影

道 所 我 剪 輯 能 以 趕 是 寫 在 雷 劇 Ш 影 本 以 爺 裡 後 盼 面 咐 , 畫 Ш 以 龍 前 爺 點 先 叫 睛 我 的 步 去 作 到 做 業 剪 剪 輯 是 0 把 我 生 彻 命 知 灌 道 入 , 拍 要當 好 的 導 影 演 片 中 必 的 須 作 會 業 做 剪 我 輯

知

不 對 , 是 擾 亂 剪 接 室

抽 出 Ш 爺 拍 好 的 毛片 , 剪 剪 接

剪 接 師 看 T , 勃 然大 怒

隨 即 便 眼 可 亂 , 0 Ш 剪下 剪 爺 大 亂 此 的 的 剪 丟 剪接 輯 0 底片不管是一格還 總之, 本 事 師 也是 看 我 到 我 不 知道 插手 流 , 被這 是半 他 能 的 夠 個 格 迅 工. 作 速 男人怒斥了 , 都 俐 , 無法 整 落 整齊 地 原 搞 幾次 齊收 諒 定 0 , 在 剪 0 而 雖然不 抽 且 接 師 屜 , 裡 那 只 要 是什 個 , 當 接 剪 接 E 麼 然 值 無 師 剪 得 法 個 好 炫 坐 性 的 耀 視 底 板 的 我

事 , 但 不久 不管他 那 個 怎 剪 磢 接 吼 師 罵 不 , 知 我還是 是認 輸 不 ·停 地 還 剪剪 是 接接 看 我 把 剪 掉 的 毛 片按

1

,

照

原

來的

樣

子 接上

而 放 心 , 也 就 默許 我 亂 弄 底 片

,

關 後 於剪 來 這 位 輯 剪 接 我從 師 Ш 到 爺 死 以 那 裡 前 學 , 都是 到 很 我 多 作 , 其 品 中 的 剪 最 輯 重 要的 負 責 X , 是 需 要客觀看待自己工作

Ш . 爺 簡 直 像 被 虐 狂 似 的 剪 掉 自己辛 苦拍

好

的

影

片

0

的

能

力

黑澤 君 , 我 昨 晚 想 了一 F , 那場 戲 剪 掉 吧 !

爺 總 是 興 奮 地 走 進 剪接室這 樣 吩 咐

山

黑澤

君

我

昨

晚

想

過

T

剪

掉

X

X

那

場

戲

的

前

半部

!

我

現

在

不

是

寫

電

影

技

術

書

籍

所

以

不

再

多

寫

剪

輯

的

車

門

問

題

旧

狂

剪

掉

!

剪

吧

!

剪

!

剪 接 室 裡 的 Ш 爺 , 簡 直 像 殺

有

時

候

覺

得

既

然

要

剪

,

當

初

就

莂

拍

嘛

大

為

我辛苦參

齟

的 底

片

,

被

眾 我 世 很 口 是 難 渦 , 無 論

導

演

辛

苦

•

助

導辛

苦

,

還

是

攝影

師

或

燈

光

師

辛

苦

這

此

都

不

是

觀

需 要 知 道 的 事 是 0

是 , 我 們 必 須 紹給 他 們 看 沒 有 累 贅 的 充 實 作

品

當 然是 覺 得 有 需 要 才 拍 旧 拍 完 看 , 又覺 得 沒有 需 要 這 種

信

況

很

0 攝 要

拍

的

時

候

,

重

的

不 多

要的

就是多餘

總 需

是以

和辛 東西

苦成

正

比

來做價

值

判[

斷

在 電 影 剪 輯 是 最 大的 禁忌 0

這

有 X 說 電 影 是 時 間 的 藝 衕 , 無 用 的 時 間 就 是 無 用

0

器 於 剪 輯 這 是 我 從 111 爺 那 裡 學 到 的 最 大 教 訓

是 想 再 寫 個 有 關 Ш 爺 剪 輯 的 1/1 故 事

是 在 剪 輯 馬 V 的 時 候 0 山 爺 要 我 負 八責這 個 作 品 的 剪 輯

發 瘋 似 在 的 踢 馬 破 馬 的 廏 劇 情 衝 出 裡 來 , 有 直 奔 幕 放牧 戲 是 場 母 馬 想從 四 處 柵 狂 欄 奔 縫 找 隙 尋 鑽 被 進 賣掉 去 。我 的 1/1 同 馬 情 母 那 馬 時 的 心 母 情 馬

戲 劇 性 地 鮮 明 連 接 牠 的 表 情 和 行 動 0

馬 的 心 П 是 情 放 0 映 Ш 爺 出 來 和 時 我 , 起 看 點 也 1 幾 不 遍 感 人 , 默 0 不 無 論 作 聲 怎 麼 0 他 重 沒 新 說 剪 接 這 , 樣 畫 好 面 中 , 就 意 是 思

無

呈 是

現

就 法

這 母

不 好 物之哀 黑澤 , 君 我 不 這 知 不 所 是 措 戲 , 劇 問 他 , 而 怎 是 麼 物 辨 之哀 這 時 觸 景 Ш .爺 傷 情 說 來

吧

?

樣

這 個 舌 老 的 日 本 詞 彙 , 讓 我 頓 時 清 醒 渦

我改變 整 個 剪 輯

我

知

道

1

只連 接 長 鏡 頭 拍 攝 的 遠 景

月 夜 下 鬃 手 飄 揚 馬 尾 翻 飛 刀 處 犴 奔 的 母 馬 /[\ 1/ 影 子 重 疊 似 的 連 接

光 是 這 樣 , 就 夠 1

當 即 然 使 沒 要 配音 成 為 也 導 彷 演 彿 , 也 聽 必 到 須 母 能 馬 夠 的 掌 哀 **护控拍** 嘶 沉 攝 現 痛 場 的 和 木 執 管 導 旋 律 嘻

嘻

跑

到 形

某山

地清

方

喝

杯

了

情

楚得

很

肯定

測

驗

是

我們

實驗

執

導 小

能小

力居

的

絕像

佳 臨

機

但 地 這

是

Ш

爺個爺

這

個

心

時

大 雷 此 影 的 執 必 須 導 給 , 攝 簡 影 單 說 ` 照 , 是 明 把 劇 錄 本 音 真 美 象化固定 術 服 在 裝 底片 1/\ Ŀ 道 的 具 T.

造型等:

適當的

指示

也必須指導演員的演技。

驗 有 時 候某場 常 Ш 爺 讓 我們 為 戲 了 拍 作 讓 到 我們 副 導 半 這 便逕 代 此 理 助 自 導 導 П 累 演 去 積 0

到這樣。 如果不是相當信任助理導演,做

不

家都 賴 如 果出 戰戰兢兢 也 他 聽憑 可 7 能失去 差錯 我 們 劇 助 不 理導演 組 但 的 失 信 去 負 用 Ш 責 , 所 爺 的 我 以 大 信 們

山本嘉次郎導演《馬》(一九四一年,東寶)。左為高峰秀子。

會

拍

馬》

的

時

候

,

Ш

爺

會

到

外景

地

,

但

大

抵

只

過

夜

,

說

聲

拜

託

1

,

打

道

П 府

在 我 當 上 導演之前 就 這 樣鍛鍊 我 執導 和 統 率 劇 組的

能

力

. 爺 不 也 像 很 溝 會用 健二 演 員

111

合

堂

Ш 玉 他 Ш

即 爺

員 說

到

導

要

的

方

,

也

戸

能

到

達

導

想

地

0 既 小

的 畫 風 那 津 安 郎

那

樣

嚴

峻

厚

重

而

是

穩

健

輕

妙

雖然不 美

像

池

樣受到 了尊重 , 但 具有谷文晁 畫 風那 種平 鋪 直 敘 的

以 山 爺 的 作 品 中 , 演 員 都 有悠然嬉 遊之 趣 如

此

不

如 使 常

往 強 常

演 把 這

員 演 樣

想

要 拽 :

去的

地 演

方推 想

,

然後 地

讓

演

員

做

比

他

們

所 半

想

更 演

多 所

倍 的

的

表演 方

0

Ш 爺 紫十 待 演 員 也 客 氣

最 所

好

的

例子

是榎

健

吧

0

榎

健

在

Ш

爺的

作

品

中

生

氣

勃

勃

充分發揮

他

的

風

格

喂 常忘記 你 紅 臨 衣 時 服 演 的 員 的 女 孩 名 字 0 就 看 衣服 的 顏

色

叫

人

0

喂 藍 西 裝 的 那 個 0

Ш

Ш 爺 提 醒 我

黑 澤 君 , 不 口 以 那 樣 , 大 為 每 個 人 都 有 他 的

我 當 然也 知 道 每 個 人 都 有 自 己 的 名 字

但 口 是 是 我 , Ш 真 爺 的 若 很忙 想 查 對 , 沒時 某位 下 演 間 那 個 員 杳 人 指 他 的 們 示 名 的 , 名 字 即 使 字 好 是 嗎 ? 臨 演

也

黑澤 杳 到 後 君 報 , 告 幫 我 Ш 爺 , Ш 爺 1 對 那 個 演 員 說

我

無 某某桑 名 演 員 聽 , 請 到 導 向 演 左 Ш 邊 走 出 自己 兩 \equiv 的 步 名 字 0 ,

相

當

感

動

這

樣

的

Ш

爺

雖

有點

狡猾

,

但 仍

另 外 , 歸 於 演 員 , Ш 爺 教 我 的 重 要 事 項 有 F 述 點 0

該 說

他

很

會用

X

0

人都 意 識 不了 的 解自 動 作 己 中 , , 不 口 能 以 客觀 看 出 看 他 待 的 意 自 識 三的 甚 於 說 那 話 方 個 式 動 作 和 動 作

教導 別 人怎 麼 做 才 好 時 , 也 要 讓 他 理 解 為 什 麼 要那 樣 做

我從 爺 對於 Ш 爺 電 學 影 到 的 的 聲音 東 西 也 可 抱 謂 書之不 持 慎 重 盡 態 度 , 但 0 不 接 管是自 下 來 我只 然的 聲音還 寫 點 電 是音樂 影 的 音 , 效 都 就 以 好 細 膩

想法

當

時

是

的 感 覺 處 理

大 此 , 紫 配 音 非 常 挑 剔

我 料 雷 影 是映 像 和 聲音 相

紫 我 們 助 理 導 演 Tri 言 , 配 音 Ī. 作 特別辛 苦

乘

的

主

張

,

就

是出

自

Ш

...爺

的

配

音

訓

練

涌 旧 宵 大 另 趠 為 Ĭ. 配音 方 , 都 面 口 是 是 拍 處 在 好 玾 拍 的 的 攝 映 是 結 需 像 東 要 多半已收 ` 多非常 極度 細 筋 入 膩 疲 自 拿 力盡卻 捏 然的 的 聲音 聲 又趕著上 音 , , 讓 再 一映的 X 加 神 入 經 某 時 種 緊 候

繃

,

間 極

緊迫

多

聲

響 到 時

,

會 點

產

半

效 果 , 大 此 , 配音 的 T. 作 , 有 種 特 別 的 魅 力 和 樂 趣

百

的

演 計 入方式 算 出 來的 的 不 效 同 果 影 像 但 大 也 會 為 變 助 換 理 成 導 各 演 式 很 少 不 涉 同 的

那些 音 效 , 映 像 會 以 看 낎 不 日 的 強烈 節 象出 現

藉 111

著

爺

似乎享受看

到

我們

這

樣

,

故

意

留

手

,

以

獨

特

的

音效

和

音

樂震

驚

我們

0

候

我

們

都驚訝

其

八效果

這 根

雖 據

是 聲

道 音

,

入

這 表

個

領

域 打

,

所 觀

以

很

多

莳

情

,

動

眾

加

那 時 我 們 會 圃 奮 得 忘 記 疲 勞

有 聲 電 影 的 初期 , 歸 於 映 像 和 聲音 的 相 乘 關 係 , 很 小 導 演 像 Ш 爺 那 樣 有

我

突然眼

眶

發

熱

重 做 0

Ш

爺

想教

我

那

此

,

把

藤

這 對 我來說是個 震 撼

感 覺像 在大庭廣 眾下 出 糗

重

新

配

音的

時

間

和

手

續

都

很

城手,

感覺沒臉

面對配音組的

伙伴

0

我 ITI 且 捲 , 我還 不知道 定究竟 哪 裡 둒 對

捲 地 反 覆 觀 看 , 想找出自 己完全不知道的 問 題 點 0 最後終於找到 , 重

看 過 試 映 , Ш 爺 只 簡 單 說 新

再

做

O K 0

我有 點恨 那 個 Ш 爺

什

麼都要我

做

結結

果

卻

隨

便你

怎麼說

但 那只有很 短的 時 間

Ш 藤十 本 很 郎之戀 高 興 喔 殺青 , 黑澤 派 君 對 不 時 但 , 能 Ш 寫 爺 劇 的 太太對 本

讓 他 我

執導 說

剪

接

配音

也

都 沒問

題

+ 郎之戀》

的 配音 交給 我 他 看 過

試

映

後

, 要我

Ш 爺 是 我 的 最 佳 良 師

以 Ш £ 爺 ! , 是 我 我 會 獻給 試 著 Ш 再 撐 爺 的 下 弔 辭 0

0

壞 脾 氣

我 脾 氣 大 文 固 執

當

是非

0

有

陣

子

忙

得

不

可

開

,

中

午

也

不

-太能

休息

, 午

餐總是匆匆吃個公司

發的

便

當

,

1 交

0

上 導 演 以 後 也沒 改善 0 在 助 理 導 演 時 代 這 個 暴躁 古 執 的 毛 病曾 經惹 出不少

就 T 公司 事 發 這 樣的 的 便 當 H 只 子持 有 飯 續 糰 和 個 醃 多 蘿 星 蔔 期

連 續 吃 個 禮 拜 , 真受不 了

應了 一天的 劇 組 所 便 當 以 抱 還 怨連 我 是 跟 連 飯 劇 糰 組 0 我要求公司 和 說 醃 明 蘿 製作 蔔 天 開 0 稍 課 始 就 微 個 我們. 劇 有 考 慮 組 不 在 百 百 下 離 仁 的 公司 氣 便 , 至少 得 當 較 拿 T 便 換 遠處的棚外 當 平 個 息他 海 砸 苔 我 們 捲 0 我 的 布 吧 景拍 雖 不 0 滿 然 大 攝 生 為 氣 製 可 走到 是 作 , 但 課 , 製製 努 第

力

壓

抑

,

撿

起

砸

我的

便當到

0

,

愈走 作 課 愈 辨 膨 公室 脹 , 等 到 敲 鐘 開 0 製 作 路 課 F 的 我 大 告 門 訴 到 三 不 臨 界 能 點 生 氣 , 並 • 不 Ħ. 在 口 走 以 回 發 製 脾 作 氣 課 0 長 口 是 面 我 前 的 時 徹 怒氣 底

爆 發

我 把 便當 對 進 製 作 課 長 的 臉 , 砸 得 他 滿 臉 飯 粒

有 次 , 是 擔任 伏 水修 導 演 的 助 理 導 演 時

為 還 了 布置 場 星 空 的 戲 , 我 爬 至 布 景 的 天花 板 上 , 用

細

繩

吊

著

閱

光

飾

片

旧

綳

愛 站在 成 專 , 直 解 不 開 , Œ 感 到 1 煩 意 屬

子

不 攝 住 影 的 機 我 旁 的 , 抓 伏 起 水 導 把亮 演 抬 片 頭 盒 看 著 子 裡 , 焦急 的 銀 色 地 玻 大 璃 喊 珠 丟 快 白 點 伏 弄 水 好

!

看 , 流 星 !

按

捺

後 來伏 水 跟 我 說

你還 是 1 孩 , 像 個 壞 脾 氣 的 小 孩

或 許 如 此

只 這 也 口 發 樣 是 华 六 , + 渦 像 這 某 歲 樣 以 種 的 字 後 事 宙 這 衛 星 個 那 壞 脾 樣 不 氣 會 也 殘 沒 留 變 輻 好 射 0 能 現 在 , 所 還 以 是 我 常 自己 常 爆 覺 出 得 牌氣 是良 火花 性 的 暴 但 力

就

說 O K

有

次,

要錄

下毆

打別人腦袋的聲音

,試著敲

擊了各種

東西,

混音師

卻

直不

我 脾 氣 來, 用力搥打麥克

風

我討 結 果 厭 , O 凡 K 事 都 的 要 綠 依 **险**是了 據 理 論 , 討

有 個 愛 理 論 的 編 劇 使 角三 段 論 法 , 向 我 證 明 他 的 劇 本 是 對 的

厭

嘮

嘮

叨

叨

理

論

的

傢

伙

個 攝

财

起

惹

惱

的

我

說

,

就

算

理

論

能

證 明

,

但

無

趣

的

東

西

還

是

無趣

, 沒

辨

法

0

兩

介於是

有 來 被

次我

擔任副導

,

工作特

別忙

0

拍完

場戲,

我累得坐下來,

攝影師

問

我下

影 機 位 置 在 娜 淫裡?

我 指 著旁邊 說 這 裡 0

那 個 攝 影 師 世 是 愛 理 論 的 人 他 說 , 攝 影 機 位 置 為 什 麼 在 那 裡 ? 請 你 說 明 理 論

根 據 !

理

論

根

據是

我

累

壞

T

不

想

動

我 又火大了 (看來 我常被惹惱 , 真 麻 煩 , 就 說 , 攝影 機位置在 這 裡 的 理 由 和

那 個 攝影 師 雖然很愛爭論 , 但 |聽我那樣說 , 不知道是不是傻眼了, 默不作聲 注

我 就 是常 常 發 飆

其

他

助

導

說

,

我

發

飆

的

時

候

滿

臉

通

紅

`

鼻

頭

蒼白

0

這

雖

是

非

常

適

合彩

色

電

實

地

觀

的 發怒模樣 口 是 我從沒 看著 鏡 子生 氣 , 不 知道 是否真 的 這 樣

但 對 助 理 導 演 而 言 , 這 口 是 危 險 的 信 號 , 所 以 我 想那 肯定 是認真入微的

下面 要 寫 的 是 比 暴 躁 還 糟 糕

馬 **** 的 古 執 問 題

聽 酒 著 瓶 快 其 穿 拍 他 渦 到 韋 擁 結 著 擠 局 1/ X 時 馬 群 , 的 有 , 農 П 民 到 場 邊 為 在 喝 韋 馬 酒 成 市 邊 賣 唱 卷 1/\ 東 馬 • 北 設 的 民 筵 戲 謠 龃 0 小 女主 , 歌 馬 聲 餞 角 讓 別 伊 音 的 __. 直 家 去 強 人 馬 忍 那 市 要 裡 的 和 商 親 店 丰 買

酒

,

拿

伊

音 著

育 小 馬》 馬分離 的 伊 音忍不 住哀 傷

餇

傳 茁 的 女孩哭聲,催 , 這部 作 品 生了 政局2命令我們 是山爺偶然聽 《馬》 的女主角 到 | 收音 伊音 機 馬 0 大 市 實況 此 這 轉播 場馬市的戲是《馬》 而 發想的故 事 錄音 的 核心 機 裡

口 是 陸 軍 的 馬 剪 掉 這 場 戲

23 年 馬 政 度 局 廢 へ ば Ĩ せ 61 九三六年因中日 きょく) : 九〇四 [關係惡化再度成立 年 一明治 天皇為改良飼育軍 直到 九四 ·用馬匹而於 五年 因農林省畜產局設置 九〇六年成立的部門 而 廢 止 九三三

理 由 是 , 違 反 戰 時 É **吴不** 可 喝 酒 的 禁止令

我怒不 口 遏

這 場 戲 , 劇 本 上有

拍

攝

時

馬

政

局

的

情

報

負責

人 馬淵·

大佐

頑

固

倔

強

的

人物

,

他

的

行

事

風

格

被

稱

要

要

讓 為 聚 馬 集 淵旋 馬 市 的 風 群 眾完全配合已 也 在 場 0 拍 都 夠 那 費 蹟 場 事 式 戲 , 加 非 順 Ŀ 常 利 到 木 處 難 拍 是 , 是斜 出 泥 濘 采 切 的 馬 水 市 漥 幕 廣 攝影 場 的 機 移 的 動 攝 軌 影 道 車 0

現 在 說 要 剪 掉 , 算 什 麼? 順

利

移

動

,

極

其

木

難

但

切

奇

地

,

精

我 堅決 反 對

Ш 大 為對 爺 和 森 象是當時 $\dot{\mathbb{H}}$ 信 義 氣勢逼人的 製片人) 的立 陸 軍 場是雖然無奈還 直接對手又是「 是得剪 馬淵 旋 , 風 但 負 責 事 剪 態 輯 變 的 得 我 棘 , 手 堅

持 絕 對 不剪

本來 既 然讓 , 禁止 我們 白 拍 天喝 T , 如 酒 果 這 說 種 規 聲 定 , 就 是 抱 歉 墨 亨 必 須剪 成 規 掉 • 不 知 也 融 就 通 的 罷 蠢 1 話

, 這

樣

不分青

紅

皂

白就 首 要我們 映 H 期 剪 掉 逼 近的 , 我 某天深夜 不 能 接受

我 森 看 田 著 到 他 剪 的 接 臉 室 找 立 我 刻 說

:

不 剪 0

森田 我知道 你擺 輕 輕 出 那 點 0 個 頭

:

要去馬淵大佐 那 裡 0

表

情

時

說

什

麼 都

沒用

,

可是

去幹什

麼

?

弄出 大佐說剪 剪還是不 , 我 剪的 說 不剪, 活結論 去了,只是怒目

然,在馬淵大佐家 如果變成那樣就那樣吧 裡 , 我 ,也沒辦法 和他就只怒目 0 無論 相 相 視 如 視

何

,

要去

趟

果

黑澤 見面 完 轉 君 , 過 森 說 絕 田 頭 去 就 對 不 說 默 剪 : 默 0 這像 喝 著 馬淵 伙絕不接受不合道 太太端出

馬淵大佐各自 表 述 後 也默 默 喝 酒

我 說

和

,

,

來的

酒 理

的

事 情

你

們 自

吧

, 這 樣僵著也不是辦法 我等 下

他 太太不時送酒 進 來 擔 心 地 看 著 我們

然挪 為了 燙 那 酒 個 狀 , 又把 態 不 那 知 壑 此 持了 酒 瓶 多久 拿進 去 , 但 , 所 海 以 躬 量 時 的 間 馬 淵 滿 久的 大佐 家的 0 經 遍 小 漫 酒 長的 瓶都 僵 端 局 出 來了 , 馬 淵大佐突

他

太太

開 面 前 的 餐 盤 , 雙手 扶 地 向 我 鞠

對 不 起 請 你 剪 掉

,

意

1

這 那就 麼 來 剪 吧 我 也 同

然後 ,

我們 愉快 地 暢 飲 0 我 和 森 田 走 出馬 淵 家時 , 己是 點 陽 高 照

好 人

氣 擔 大 , 此 絕 心 對 我 我 的 不 能 壞 很 少 脾 古 ĺЦ 執 氣 本 和 古 劇 組 執 以 外 Щ 的 爺 在 助 我加 理 導 演 入 別的 經 驗 劇 只 組 時總 在 瀧 澤 是要我發誓 英 輔 那 裡 兩 次 絕對 伏 不 能 水 和 發

,

脾

,

成 瀨 那 裡 各 次

我 那 跟 此 的 經 作 驗 品 中 是 , 印 《雪 象特 前 別 深 , 雖 刻 然成瀬 的 是 成 導演 瀬 的 專 自 已對 業 Ï 作 這 部作品 態 度

不是很

滿

意

, 不

過

我

學

逃

出

去 我

趕忙

從

攝

影

棚

的

通

風

成導 助手

生氣 搖醒

那

時

聽

到

照

明

部

的

助

到了 很

瀨導演累積很多短 鏡 頭 銜 接 以 後 , 看起來 就 像 鏡 到 底

流暢得天衣無縫

乍看沒有什麼特別的短鏡 頭流動, 像溪谷深流 樣

表面平靜

底下暗潮

洶

湧

此 這 個 本事 無 人能敵

有 天 我 無 事 可 做 看 也

用的大片 畫著雲彩的 天 鵝 布 絨 景 幕 後 面 放 於 是 著 躺

景

到

在

Ē

面

睡

覺

照

 明 部 的 快走

我

0

手 夜 П

筆者擔任成瀨已喜男導演(右)的助 理導演時 (一九三七年,東寶)

大 外 為 , 拍片的 他一 切 親力 時間安排 親為 毫無浪 助 導 費 便 崩 得 連 什 無 事 麼時候吃飯都 納入計算 成

大喊

:

犯 人躲在 雲的 後面

我 跑出 通 風 , 繞 到 攝影 棚

成

瀨

正

從裡

面 出

來

有個傢伙 怎麼了?」

在攝 影 棚 後 面 睡 覺 打 鼾 , 真掃 興 , 今天 中 止

真是丟臉 , 可是我不敢說 那 個 人就 是 我

只有我和 成 瀬在 導 演 室時 , 我突然想起這 事

有 心

裡

直想著

哪一

天要好

好跟

他道

歉

, 十年

匆

勿過去

成瀨 三天,

兄,真是對不起

成 瀬 嚇 跳 , 問 我 :

什麼對不起?

拍

《雪崩》 時 , 有 個 傢 伙 攝 影 棚 後 面 打 鼾 吧 , 那 就 是我

成瀬 驚訝地 盯 著 我

那

個

|人就

是

你

邖

,

ПП

`

ПП

`

吅

0

我向 真的 成 很 瀨 抱 鞠 歉 個 躬 從

紙

FF

看

怪

物

似

的

盯

著

我

,

真

是

服

7

她

0

好

像

我

是

化

身

博

士

 \forall

裡

變

成

海

德 牛

華

的

傑

基

爾 縫

博 裡

+ 像

0

成 瀨 樂得 笑 個 不 停

共

,

有

個

忘 ,

的

憶

發

在

御

殿 天

戰

或

群

盜

傳

外

吅

ПП

•

ПП

那 和

時 瀧

我 澤

還

是 事

第

助

導 難

還

不 П

會

喝

洒 生

0

每

拍 場

完戲 拍

口

到

旅

館

,

女

服

務

生 時

端

出

熱茶

服 姿

?

像

饅 頭 我 連 瀧 澤 ` 總 助 導 的 份 共 六個 , 大快 公朵頤 , 滿 好 玩 的

這 完 就 妣 務 和 全 是 牛 力 說 四 變了 這 突然 難 是 郎 t 怪 個 助 **** 間 找 樣 理 年 人 0 後 導 外 後 , 每 來 黑 女 景 演 天吃 服 澤 黑 我 地 我 澤 去 先 務 再 • 六 下 廁 牛 生 度 個 還 睜 大家 榻 所 遇 饅 時 大 好 御 [译 頭 眼 都 嗎 殿 , 那 的 在 晴 驚愕 ? 場 個 我 走 看 攝 時 每 和 廊 著 影 地 天 大口 我 晚 E 看 師 送 著 感 表 飯 , 饅 喝 滿 情 我 到 時 頭 酒 有 臉 狐 , 的 的 攝 我 X 通 疑 女 我 在 影 紅 和 , 服 看 地 師 反 劇 在 務 我 跑 指 問 組 妣 生 出 著 她 , 眼 0 起 偷 房 我 , 中 是 間 那 喝 瞧 說 我 個 酒 , 看 為 這 如 巠 眼 來 , 澤 第 七 果 照 , 不 那 是 是 年 顧 是同 部 幹 這 個 間 那 什 桌 作 女 個 我 服 黑 麼 的 品 個 澤 的 務 好 女 X

戰 或 群 盜 傳 **** 的 劇 本 原 案 出 自 Ш 中 貞 雄 導 演 由 好 + 郎 編 劇 0 Ш 中 的 才

熠 熠 生 輝

我

忘

不

了

前

往

拍

片

現

場那

條

路

在

每

天

開

拍

前

休

息

時

間

收

工

П

旅

館

時

的

景

在

御

殿

場

拍

外

景

是

在

最

冷的

月

天

,

雪

百

的

富

士

Ш

麓

,

整

天

颳

著

凍

寒

的

北

風

丰 的 皮 膚 都 耙 了 細 細 的 皺 紋 , 像 絡

臉 和 綢 樣

我 們 天還 没亮 就 出 發 , 抵 達 現 場 時 , 太 陽 已把 富 士 Ш 頂 染 成 玫 瑰 色

色 雖 清 然對 晨 , 從 瀧 奔 澤 馳 不 好 在 微 意 暗 思 馬 , 路 但 上 我 的 直 車 心 覺 窗 得 往 外 那 看 此 風 景 頭 戴 比 拍 假 髮 下 來 的 身 穿 景 鎧 色 更 甲 美 拿 著 刀

,

`

`

槍

的

時 演 員 打 開 消 路 兩旁 的 老 舊 民 宅 大 門 , 牽 馬 出 來

臨

看 起 來 就 是 原 汁 原 味 的 戰 威 情 景

此 臨 演 騎 H 馬 , 跟 在 我 們 的 汽 重 後 面

那

쩨

旁高 大 衫 樹 松 樹 迎 面 飛 來 的 模 樣 , 活 脫 是 戰 或 的 景 象

抵 在 陰 達 現 暗 場 的 林 後 中 , 臨 演 火 光 把 各 能 能 自 的 , 映 馬 叮 照 出 拴 百 在 姓 林 中 的 鎧 , 燒 甲 英 起 姿 個 大 讓 火 我 堆 產 生 , 我 韋 繞 也 生 而 在 华 戰 或 時

代 偶 待 遇 拍 野 攝 插 的 + 集 胡 候 專 的 , 人 感 員 覺 和 馬 兀 都 背

頭

髮

馬

鬃

和

馬

星

隨

風

飄

揚

,

雲

走

藍

天

著

北

風

,

佇

V

不

動

0

본

草

隨

風

,

如

浪

起

伏

那 情 景 , 和 主 題 H 野 武 士之歌 的 歌 詞 致

目

秀

,

灑 都

不 ПП

羈

Ш

爺 瀟 們

也是瀟

灑

的

我

伏水應該是

伏 槍 在 林 間

思 鄉 何

從 戰國 群盜 其 傳》 遙 開始

我結合御殿場這個 小鎮 、富士山 麓 、當地 居 民 和

馬 匹

拍了幾部古 來的 發揮 ^ 戦國 裝片 群

盜

傳》

時的

經驗

尤其是

關於馬匹拍攝的群

眾戲的

經驗

成就

0 ,

後

在 本章 《七武 的 最 士 後 , 我 要寫 蜘 蛛 巢 寫伏 城

伏水和 我年 紀 相差沒幾 歲 , 可 惜 水 英 年 早 浙

繼 承山 爺 音 樂電 影才 華 的 人 , 口 惜 天不 假

年

伏 水 為 水 哥 , 他的 容 貌 讓 人 覺得 他 是來自 畫 裡 的 導 演 是那樣地眉

泛美男子 伏水是 最 像 他 徒弟的 人

面 前 , 口 看 能 起 是 來就 他已 识 是· 經 當 1 1 導演 弟 , 谷口 千吉 ` 我 和 本多猪四 郎 一一 麼囂張. 氣盛 在伏水

聽 111 爺 說 ,水哥 病 況 不妙,兩 , 三天後我在澀谷等候去東寶片廠的巴士 莳 , 突

然看 到 水 哥 隨 著車 工站人潮 湧 出 來 0

我 嚇 跳 , 他 應 該 躺 在 關 西 [老家養 病 吅回 !

是 我下 那 樣衰 -意識 弱 地 貨幣 跑 向

他

不

對

,

就

算

不

知

道

他

牛

病

臥

床

,

看

到

他

當

蒔

R模樣的.

人都

會

不 覺

地 吸

П

冷氣

怎 心麼了 ? 水 哥 他 , 沒

事

吧

?

他 扭 曲蒼白 的 臉 勉強 擠擠 出 学容

我想 拍 雷 影 , 無 論 如 何 想拍 電 影 啊 !

深 深 Ż 解 他 的 11 情

他

想

著

事

業才

7要開

始

,

明

朝

從

現

在

才

IF.

要

開

始

, 怎

麼

力

躺

不

住

我

無

言

這 天 , Ш 系 把 他 送 到 強 羅 的 旅 館 療養 口 惜 無 效

另外 和 我 同 期 當過 水 哥 助 導 的 井上 深 也 遭 老天妒忌

不祥的 預感 , 所以 同 肾答說 , 總覺得不去比較好 是去菲

律

賓拍

外景

部

病

死

0

去之前

他

曾

找

我

商

量

, 說

要去菲

律

怎 前

麼辦

?

, 在當

上導 賓

演

病

浙

井

我

有

獎金真是 當時 我的 筆大錢 薪水已經是助 後者第一名,獎金二千

員

平

如 果 我 更積 極 點 阻 止 他 就 好了

井上一 死 , Ш 爺的音樂電影 系統 為之中 斷

說 紅 顏 薄 命 但 是好人也不長 命

雖

成瀨 ` 小津 瀧澤 島 水哥 津 Ш 井 中 Ė |深都死得太早 豐田等人也是

溝

他們都留下工 作 而

只能

說好人薄命

這只是我對已逝之人的追慕 感 傷 嗎

惡 戰

馬》 的工作結束 後 , 我也從助 導工作 中 解 放

除了偶 靜 爾去執行山爺的 、《雪》 兩劇本參加情報局的劇本徵選,前者得第二名,獎金三百圓 副導工作 其他 時間專心寫劇本

理導演的 最高待遇,才四十八圓 0 相較之下 情報

局 的

我 這 筆 錢 , 連 日 請 聊 得 來 的 朋 友 喝 酒

每 天 先 到 澀

威

這

時

談

的

都

是

電

影

,

不

能

說

是

無

意

義

的

游

蕩

,

但

確

實

給

胃

造

成

無

益

的

負

擔

悥 谷 喝 啤 酒 , 再 到 數 寄

屋

橋

的

//\

料亭

喝

日

本

酒

,

最

後

到

銀

座

的

洒

吧

喝

我 把 獎 金 喝 光 後 , 又 俯 首 案 頭 寫 劇

本

是 我 賺 外 快 的 I. 作 , 客 戶 是大 映

那

俵

祭

`

^ 悍

妻

物

語

等

都

是

,

劇

本

費

則

由

大

映

首

接

送

到

東

寶

不 旧 過 是 大 東 映 寶 的 會 劇 扣 本 掉 費 是 半 兩 0 我 百 問 員 原 , 我 大 的 他 薪 們 水 四 說 + , 八圓 你 領 東 , 年 寶 的 薪 薪 才 水 Ħ. 百 , 這 t 是當 + 六 員 然 , 0 幫 大

像 是 我 每 年 用 + 四 員 僱 東 寶 樣 映

寫

個

劇

本

,

東

寶

就

多

嫌二

+

內

員

0

似

乎

,

不

是

東

寶

每

月

用

四

+

八圓

僱

用

我

,

反

而

我 覺 得 很 詭 異 , 但 沒 作 聲 0 後 來 大 映 的 高 層 問 我 拿 至 稿 費 沒 , 我 照 實 答 , 他

寶 後 或 , 許 每 擔 次 心 寫 大映 我 拿 太 的 多 劇 錢 本 會 時 飲 , 酒 慣 過 例 度 要 走 趟 這 個 奇 怪 的 臉

色

大

驚

,

說

這

太

渦

分了

,

1/

刻

去

會

計

室

拿

了

百

員

給

我

手

續

東 此

我 的 確 喝 酒 喝 到 快 受胃 潰 瘍 , 那 種 時 候 就 和 谷 干 吉 到 Ш 走走 0 在 Ш 裡 走

當

時

皇

室

的

徽

章

不

容

侵

犯

,

類

似

的

몲

案

全

面

用

整天 , 晩 F 連 合 $\widehat{}$ 百 八 + 毫 升 都 喝 不 完 就 睡 著 Ī , 胃 潰 瘍 立

刻

痊

癒

酒 1

, ,

病 好 又 開 始 寫 劇 本 , 然後 又 去 喝 酒

口 闆 扒 完 以 都 燙 同 飯 酒 情 這 , 又忙 我 樣 0 我們 們 喝 著調 酒是 , 在 包 從 晚 我 度 窩 們 丽 拍 在 的 天 ^ 的 棉 枕 馬 邊 被 事 放 裡 務 的 著 時 , 0 只 小 再 候 露 瓶 開 П 出 H 旅 始 腦 本 館 0 袋 酒 時 助 導 喝 火 旅 很 著 爐 忙 館 酒 上 的 , 還 服 在 那 掛 務 旅 樣 著 牛 館 子 鑄 晚 11 很 鐵 E 餐 像 水 經 時 從 壺 都 沒

袋 的 蛇 , 然 後 就 變 成 7 真 正 的 蟒 蛇 比 喻 海 量 _ 0

,

0

洞 , 睡 喝

裡 好

探 讓

出 我 連 匆

腦 們 老 匆

這 種 寫 寫 喝 喝 的 生 活 持 續 1 年 半 , 我 寫 的 達 摩 寺 的 德

咸

終於

淮

備

搬

上

但 才 剛 著 手 , 就 大 底 片 配 給 限 制 而 作 龍 0

大銀

幕

從 這 莳 開 始 , 我 世 展 開 當 導 演 的 苦 E

戰 中 被 時 的 駁 日 口 本 言 論 益 發 受箝 制 , 我 寫 的 劇 本 即 使 被 公司 提 為企 畫 , 也 在 內 |務省 的

檢

閱

檢 閱 官 的 意 見 是 絕 對 的 不 容 反 駁

大 此 , 電 影 裡 服 裝 的 花 色 昌 案搞 得 我 們 神 經 兮兮 , 菊 花 昌 案 和 類 似 的 啚 案 不

敢 用

我 儘 管 如 此 還是被檢閱官叫去, 說某部片子使用 菊花圖案 ,要剪 掉 那 幕

想不 可 能 吅 , 仔 細 檢 查後 , 原來 是牛 車 輪 子圖 案的 和 服 帶

是菊 花圖 案 這 幕 要 剪 掉

我

把和

服

帶

拿

給

檢閱

官看

檢閱官說

, 即

使是

牛車

·輪子

, 只要

看起來

像

菊花

就

凡 事 都 是 這 樣 蠻 横 , 叫 人 無法忍受

此 外 檢 閱 官 迎 合 潮 流 , 開 閉 都 扣上一 句「 英美 的 ___ 只要 遇上反對 言論

就 情緒性 地鎮 壓

我的 《森林的 千零 夜》 ` 《茉莉花》 就葬送在這些 |內務省檢閱官手上

莉 花》 有 場戲是日本人為菲律賓同 事的女兒慶生 檢閱官說那是「英美

的 0

我 問 他 不 能 慶 祝 生 H 嗎

?

檢閱 官 說 , 慶 祝 生 日 的 行 為 是 英美 的 習 慣 現 在 寫 這 種 場 面 豈 有 此 理

雖 然 是 檢 閱 官 , 卻 陷 入 我 的 誘 導 訊 問

於是 檢閱 我立 官 原 刻 本 是認 說 , 那 為 麼 生 H , 也 蛋 示 一糕是 可以慶 問 題 祝 , 天長節 不小 、囉?天長節是慶祝 心上 綱 為否定 慶 祝 天皇的 生 日 這 整 生日 件 事 雖

然是日本的 慶祝 節 H , 旧 那 是 英 美 的 習慣 , 是豈 有 此 理 的 行 為 吧

檢閱官臉色鐵青。

結果,《茉莉花》被駁回,葬送掉了。

我覺得當時的內務省檢閱官都是精神異常者

他 們都 是有 被害妄想症 ` 虐 待 狂 ` 被虐狂 和 色 情 狂 的 傢伙

說這會刺激色慾。

他

們把

外

國

電影

裡的

吻

戲全

部

剪

掉

,女人露出

膝蓋:

的

戲

也

剪

掉

們

沒

辦

法

他

說 工 廠 的 大門敞 開 胸 懷等 待 勤 勞 動 員的 學 生 們 這句 話 很 、猥褻 , 真拿他

這段文字哪裡猥褻?我完全不明白。這是檢閱官審查我描寫女子挺身隊፯的劇本《最美》時說的話。

大概看到的人也都不解吧。

但是對 精 神 異常 的 檢閱官 而 言,這段文字, 無疑就是猥 一>要的

24 一次世界大戰時設立,十四 歲 至二十 Ħ. 歲 的 女性 加入軍 - 隊擔任 護 1: 洗衣婦等服務性士兵 另外在第

韓國也

有等同慰安婦的挺身隊隊員

注

因為,他們看到門這個字,就鮮明地想到陰門

色情狂看到什麼都會引發色慾。

因為他們自己本身很猥褻,以那猥褻之眼看事,一切都是猥

褻

只能說他們是一群天才色情狂。

即 使 如 此 檢閱 官這 種 杜 賓狗 電 影 六犬大盜》 中登場) 居然無恥地

權

所豢養。

就拿納粹當例證,希特勒當然是狂人,沒有人比當權豢養的小官僚更可怕。

艾希曼(Karl Adolf Eichmann) 即 知 , 愈到 組織下層 但看看希姆萊(Heinrich Himmler) , 天才性的狂人愈是輩出 至

於集中營的所長和守衛,更是超乎想像的獸人。

他們才是應該關在牢裡的人。日本戰時的內務省檢閱官就是一例。

還是不覺 我 對 顫 他 們 抖 憎惡 至 極 , 雖然 極 力 壓抑 文字不要偏 激 , 但一 想到 他們的 所作所 為

我對他們的憎惡是那麼深

戰爭 末期 我 和 朋 友們甚至在內務省前面集合發誓,如果真到了 億玉碎

日

無

從

挑

剔

民 殉 或 的 地 步 , 先 殺 Ź 他 們 再 死

檢 閱 官 的 話 題 就 到 此 打 住 0 我 有 此 激 動 過 頭 1 , 對 身 體 不 好

的 有 虚 0 我這 脫 我 症 做 個 0 我 異 7 自 常 腦 三 不 是 血 先天的 管 X 知 道 光 攝 , 但 影 在 斷 後 T. 為 知 作 直 道 苗 性 , 會 我 癲 有 癇 的 短 症 腦 暫 部 0 的 我 大 茫 小 動 然失 時 脈 候常 異 神 常 現 常 H 象 抽 折 筋 大 , 腦 Ш 般 最 爺 雁 需 該 常 要氧 常 是

直

說

我 直

氣

總 之 , 我 吃 足 檢 閱 官 的 苦 頭

受阻 氧

引 户

發 很

小

癲 險

癇

症 這

狀

氣

不

伶

0

種

異

常

曲

折

的

腦

部

大

動

脈

在

過

度

疲勞或激

動

時

,

血

液

循

環

會

大 為 我 會 反 抗 更 被 他 們 視 為 眼 中 釘

是 送了 《穿越 찌 敵 個 陣 劇 本 百 後 里 , 我 \forall 又 0 寫 1 個

葬

這 是 改 編 Ш 中 峯 太 郎 的 冒 險 1 說 , 敘 述 H 俄 戰 爭 喆 建]][斥 侯 部 隊 的 故 事

對 於 把 \mathbb{H} 俄 他 戰 斥 侯 爭 部 時 隊 的 的 建 故 111 事 小 搬 尉 上 在 大 大 東 銀 幕 亞 戰 , 非 爭 常常 時 E 有 升 興 趣 為 中 , 將 而 H. , 並 我 想 Ħ 內 擔 務 任 省 駐 的 蘇 檢 聯 大 閱 官 使 催 , 該 我

此 外 當 時 的 哈 爾 濱 附 近 有 很 多 白 俄 人 , 也 有 很 多 哥 薩 克 人 他 們 的 軍 服 和

軍

旗 也 都 慎 重 保 存著 , 有 很 好 的 拍 攝 條 件

我以 當 時 東 這 寶的企畫部 兩 項優勢條件 長是森田 為後盾 信義 向 公司 , 雖 申請改編 然是很好的電影人,但看了我的劇本後 《穿越 **敵**陣三 一百里》

沉吟半晌:

唔……有意思……可是……」

他說 這 個 劇本很有 趣 , 很想拍成 電影 , 口 是交給我這 個 新 手 規 模 太大了

也 難 怪 , 我的 劇本裡雖 然沒有戰 爭 場 面 , 但 !舞台是奉天會 戰 前 對 時的 日 俄 兩

這

後來

森田

想起這事

後

悔

地說

官果《穿越敵陣三百里》的企畫也不了了之。

這是我一生最大的失誤。

如果那時讓小黑拍攝就好了。」

我雖也遺憾,但知道那是情非得已。

搏。

戰

時

的

電

影

界異

常辛苦

,

當然沒有餘

裕

把

那樣大的企畫交給我這

新人放手

雖 然拍不成電 影 , 但在 山爺和森田的極 力安排下 , 這個劇本登在 《映畫評論 錢

,

悶

Ŀ 可 我 還 是 很 頹 喪

就

在

那

時

,

有

天

在

H

本

映

畫

雜

誌

的

庸

告

中

看

到

植

草

助

的

知 道 那 本 雜 誌 登 0

茁 植 草 的 劇 本 ^ 母 親 的 地 昌

袋裡 , 塞 著 刊 載 我 劇 本 的 映 畫 評 論 0

我

跑

到

銀

座

誦

的

書

店

買

那

本

雜

誌

,

走

出

店

門

時

,

迎

面

碰上

植

草

0

植

草的

衣

是 不 可 思 議 的 緣 分

真

和 我 這 兩 條 黑 \coprod 1/

我忘記 植 草 那 天 我 們 做 1 什 學 麼 時 ` 代 聊 的 了 什 藤 麼 蔓 , 但不久之後 在 這 天又 纏 , 植 在 草 起 進 入 東 寶 的

劇

本

部

和 我 起 共 事

我 的 Ш

而 寫 穿 劇 本 越 敵 拿 陣 到 錢 百 就 里 去 喝 的 企 洒 畫 泡 湯 後 我 好 像 失去當 導 演 的 氣力 只是 為了 賺 酒

機 產 業 那 和 此 少 劇 年 本 航 如 空兵 青 的 春 故 的 事 氣 流 不 是 我 翼 傾 之凱 注 熱 誠 歌 的 **>** 等都 工 作 是 只 應 是 時 憑 局 技 要 巧寫 求 就 戰 意 昂 揚 的 雅

有 天 我 看 著 報 紙 , 看到 新 書 (姿二 四 郎 的 廣告

說 內容 不 是柔 知 什 道天才的 麼 我 浮沉 人 生 , 我 卻 莫 名 所 以 地 認定 就 是 這 個 1

為

,

被這

個

寫著

近

日

出

版

的

一姿三

四

郎》

的

書名

深深

吸引

0

廣告只

那 是無法 說明 的 種 直 覺 , 但 我 相 信 , 那 個 直 覺 不 會

我立 |刻跑去找 森 田 , 給 他 看 那 個 廣 告

請 買 (下這本書 會 成 為 部 好 電 影

0

森田 好 啊 高 圃 , 給我 地 說 看

可 是 , 着

這 書 還沒 出 版 我 力 還 沒 過

我 再次對 森 田 說 森

田

. 驚

訝

地

看

著

我

沒問 題 , 這 本 書 絕對 可 以拍成 好 電 0

森 田笑了

知道了

, 你這

樣說

,八成不會錯

0

可是

,我不能斷定還

沒看

過 的

書

好

看

而

買

市

出來後 你立 刻 看 如果內容真的 好就 來找我 1 刻 買

等書

從那 上市 天 起 1 我 刻搶購 每 天早 午 晚三 趟 跑 去澀谷的 書 店 ,守著 《姿三 四 郎 **** 的 Ŀ

那 時 E 是 晚 F. , 口 到 家 , 看完 書 時 , E 過 7 點 半

果然如 我 所 想 的 非 常 有 趣 , 是 很 適 合改 編 成 電 影 的 素 材

我

等

不

及天亮

半

夜

就

奔

往

成

城

的

森

 $\dot{\mathbb{H}}$

家

,

猛

敲

他

家

沉

睡

的

大

門

0

睡 眼 惺 怪的 森 田 出 玄關 , 我 就 把 (安二 四 郎 遞

絕 對 要買 !

森 田 知 答 道 7 應 , 0 臉 明 Ŀ 天 清 楚 早 顯 就 露 去 買 真 0

想買 隔 一姿三 天 四 企 郎 畫 部 的 的 版 \mathbb{H} 權 中 友幸 , 但 沒 得 現 是 在 到 確 的 服 切 東 的 寶 這 承 個 映 諾 畫 傢 伙 社 長 的 去拜 表 情 訪 作 者 富 \mathbb{H} 常

雄

,

表

示

1

大明 星 後 來 飾 演 打 聽 主 角 知 姿 道 , 在 四 郎 那 隔 0 天 , 大 映 和 松 竹 也 百 時 提 出 要 求 , 兩 家 公司 都 提 到 將 由

潛 力 幸 運 的 是 , 富 田 太太在映畫 雜 誌上 看 過 我的名字 , 向 富田 推 薦 , 說 這 個 X 很 有

我 的 (姿三 四 郎 能 誕 生 , 多 虧 有 富 \mathbb{H} 太 太 推 上 把

0

這 每 份 當 超 我 強 的 的 電 運 影 勢 T. 連 作 我 遭 自 逢 攸 都 關 不 命 得 運 不 的 感 重 到 大 驚 關 奇 卡 , 總 有 意 想 不 到 的 幸 運 神 出 現

在 幸 -運之神 的 眷 顧 下 , 我 終於 踏 出 導 演 的 第 步

0

四 郎 的 劇 本 氣

我帶 著劇 本 , 去 看當 時 在千 回 葉館 成 山 海 軍航空隊基 地 拍 夏

威

夷

馬

來

海

的

Ш爺 0

然是 為 了 給 他 看 看 劇 本 , 請 他 給 此 建 議 0

當 在 那 個 海 軍 航 空 隊 基 地 岸 邊 , 巨 大 的 航 空母 艦 甲 板 突 出 海 面

,

零式

艦

E

戰 鬥

機

审 板 E 降 落 • 滑 行 • 起 飛

在

那 我 在 裡 的 攝 影 拍 隊 攝 П 的 如 來 宿 作 舍等 戰 要我 般 匆忙 山 爺 緊 睡 П 迫 來 , , 我 但 只 他 跟 派 Ш 人傳 爺 打 話 招呼 給 我 說 , 晚 明 來意 1 要 和 便 海 離 軍 下將 開 現 領及軍官 場

會 我 撐 很 到 晩 + T 能 點 , 但 等 得太累 先 , 上床 立 刻

睡

著

光

餐

,

,

我悄 猛 然睜 悄 起 眼 身 , 環 , 窺 視 看 四 周 那 個 0 我 房 睡 間 前 關 燈 , 但 隔 壁 的 Ш 爺 房 間 露 出 燈

看 見山 爺 44 在 墊 被 E 的 背 影

0

他 在 看 我 的 稿 子

他 仔 細 地 張張 看完我寫的 《安三 四四 郎 劇 本 還 不時翻! 回 前 面 重看

沉 那 睡 副 中安靜的宿舍沒有 認 真 的 樣 子,絲毫 看不出豪飲歸 點聲音 來 的 痕

跡

明 只 (聽見· 明 山爺翻讀稿 頁 的

此山爺說

,可以了,先休息吧。但不知為何

聲音

敢出聲 0 就明天也要早起拍攝……我想跟

不

我端 靜 Ш 我到 [爺的樣子,威 待 山爺 Ī 坐好 現在還忘不了 看完 0 劇 嚴得 本 讓 人不敢靠近

我抵達自己應該攀登的高山腳下, 站在那裡仰望山巔

終於 這時

我三十二歲

山爺當時 的背 影 和 他 翻 動 稿 頁 的 聲 音

預備——開始-第五章

Something Like an Autobiography Akira Kurosawa

利 那

,

但

是

和

個

女孩

第二

場

石

嵿

和

見

神

社

拜

殿

祈

福

女

孩

僅

神 四

預 備 開 始

一姿二 四 郎 開 鏡

那 是在 横 濱 的 外 景 , 四 郎 和 師 父矢 野 正 Ŧi. 郎 登 E 神 社 長 長 石 階 的 第 場

戲

0

雷 看 是我導演 著 我 我 要 的 攝 生 臉 影 涯 , 所 機 的 以 正 第 式 知 步 道 轉

動 0 雖 時 伙 喊 我 的 當 Ш 預 爺 備 的 副 導 開 時 始 也 ! 常常 ___ 聲音 常 指 揮 好 攝 像 影 有 機 點 怪 , 但 0 輪 大 為 到 自 劇 組 的 都

影 第一 似乎特別 場 戲 後 緊 張 , 我已 無緊張

感 , 只是 興 奮 得 想 趕 快往 下 拍

是村 戲 并 是 走 半 到 助 的 階 端端 的 警 四 郎 矢野 IF. Ŧi. 龃 郎 看 四 在 對 戰 , 她 在 祈 求 的 父 親 勝

Fi. 女兒 郎 並 不 , 將 知 道 在 , 只 視 是 廳 被 的 比 那 專 賽 中 1 祈 禱 的 神 郎 態 感 動 , 不 想 打 擾 妣

郎 社 拜 正 後 離 開

遠 那 遠 導 時 地 演 白 飾 我 演 只 那 (要祈 女 孩 求父親 的 矗 君 勝 利 夕 起 就 子 好

7

嗎 間

? 我

我

口

肾常說

是的 , 但 妳 可 以 順 便 祈 禱 下這 部 電

好

在 横濱拍 外 景 時 發生這 件 事

隻女人的高 跟 鞋 臉 時 不 經意瞄了 玄關

要去洗

眼

發現排得整整齊齊的男人鞋子中

有

君是住 都是 男人 非 常常 在 華麗 家裡 奇怪 T 不 旅 像是 館 裡 場 除 記 1 場 的 記 鞋 子 住 的 轟

帶 1 臉 酒 藤 為 我 問 吧 \mathbb{H} 難 女回 旅館老 進 在 我 來 逼問 昨 闆 不 晚 這 過女· 是 去橫濱街 誰 只得回答 人睡 的 鞋子 在 E 別 喝 的 酒 房

間

就 你了 更接

回

近 老

師

還 比

想 證

他

我 律

請

他 辯

叫 論 說

藤

 \mathbb{H}

到 真 起

我

房間 跟

來 說 述

闆

這

番

詞

人

陳

房等藤田來找我了

? 聲 然 辛 似 老 後 苦 平 闆

右為筆者,旁邊是藤田進

開

1

那我

也

沒

有

辨

法

我 我 靜 在 靜 房 間 看 裡 等 著 0 不 久 , 到 拉 開 紙 的

藤 田 的 隻 眼 睛

裡

藤 0

田

抱

怨說

,

黑導:

很

過

分

,

害我好

像挨了

짜

次罵

0

但

這是他咎由

自

取

正 從 紙 門 隙 縫 窺 視 我

戲 這 動 作 後 來 直 接 用 在片 中 , 就 是 四 郎 在 街 Ŀ 發 飆 • 被 矢 野 正 Ŧi.

郎

Щ

去

斥

責的

是親 身經驗之賜 嗎 ? 我很 喜歡 | 那場戲 裡的 藤 田 0

這 , 我還 想 寫 件 事

說 看 : , 縱身 最 蓮花 近 跳 見 夜裡 進 到 池 藤 不 塘 H 開 時 , 在 , 聽 開 池 他 時 塘 說 也 泡 , 無聲音 T 嚣 於三 夜 0 , 刀 銳 郎 氣 被 盡失變得老 IF. Ŧi. 郎 斥 責 實的 後 那 , 場 四 戲 郎 , 賭 有 氣 個 導 說 死 演 給 這

樣 你

直 在 水 我 裡泡 原 本 打算 到 隔 以 天 清 太陽 晨 的 0 如 光 果 線 看 不 月 出 亮 我 的 企 位 置 昌 表 和 現的 晨 霧 時 來 間 表 現 , 而 H 四 還 郎 理 白 解 天 跳 為 蓮 進 花 池 在 塘 夜 ,

我 間 大 題 為 是 聽 說 蓮 蓮 花 花 開 開 時 時 力 無 會 一發出. 聲 音 無 法 這 形容 說 法 的 爽 快聲

曾

經

大清

晨

就

去不忍池

那

那

音

個 聲音

個 聲 結 果 在 黎 朔 的 晨 霧 中 我 聽 到

到 那 是 很 細 微 的 整 音

的 那 個 聲音 沁 心 脾 在 靜 寂 晨 霧 中

言 不 蓮 花 開 時究竟 有沒有聲音毫無 所

那 是 個 表 現 的 問 題 不 是物 理 的

間

題

謂

而

過

對

四

郎

跳

進

蓮花

池

那

場

戲

發 出聲音 這 誠 如 句 看 後 到 」之人,是和 會 松 說 尾 芭 青 蕉 蛙 俳句 跳 蛙 進 躍 無緣之人 水 古 裡當然 池 濺 水

批評家洋洋得意地說出那種判斷錯誤的話早已是稀鬆平常 在蓮 花開 時 聽到某種美麗聲音 不對的人, 是 和電影無緣之人 但 編 劇也那樣

飾演姿三四郎的藤田進

說就糟糕了

電

認 會 聲

為

四

郎

東

我

發現立

場

轉

換之間:

的

微

妙

差

距

四 郎

及待 很 多人問 我對 處女作 的 感 想 0 就 像 前 面 寫 的 , 只覺 得 很 有 趣 , 每 天 晚 É 都

迫不

想進行 明 天的 拍 攝 沒 有 點 不 順

好 !

劇

組

同

心

協

力

,

預算

雖

少

大道

具

和

服裝仍不計較預算

拍 交給 拍 我 ! ,

胸 脯 做 好 我 想 要 的 東 西

當 面 以 前 我對 自己 執 導 能 力的 此 許 疑 懼 , 在 拍 完 第 場 戲 後完 全 消散

利 地 展 開 工 作

順

獨

這 個 問 題 有 點 費 解 , 說 明如 後

我

在

助導時代

看山

爺的

文執導

風

格

驚訝

於他的

面

面俱到

`

鉅細

靡

遺

為自己 做 不到 懷疑 也害怕自己的 執導 能 力不

西 我認 但 站 上導演的 位子 後 , 可 以清楚看到在 莇 導 副導 也是 户 (助導)

位子上看

不

到

的

創造自己作 品 和 幫別 人創 造 作品 的 感覺完全不同

何 況是執導自己寫的 劇本 對 劇 本的 理 解當然比 任 何 人 都 深

我當上 大 此 導演以後 《姿三 四 郎 ,才了解山 是我 的 處女作 爺教導我 , 也是我充分發揮 「要當導演先會 寫 所 學 劇 的 本 T. 的 作 意義 0

姿 四 郎 裡 也 唱 到 這

份

Ï.

作

也

像

走

在

高

Ш

的

Ш

腳

下

,

不覺得險

峻

,

反

而

像

愉

快

的

野

餐

時 輕 鬆 愉 快

去

回 時 膽 顫 心驚

我 走 È 這 條 路 過了 ,很久之後才開 始 攀 爬 險 峻 的 岩 石 0

的 最 後高 說 這 潮 部片子完全沒有辛苦之處也 戲 碼 時 , 有 點辛苦 不 · 盡然 0 拍 四 郎 和 檜 垣 源 之 助 在 右

京

原 決 Ħ

無 法超越另外六場 起初 這 場 戲 設定 我們預定是在 在 打鬥 強 風 戲 翻 揚 |棚內搭好芒草原 大片秋芒的 草 原 用大電風扇吹出強風 上 , 如 果沒 有強 風 這 但 個 看 條 件 拍出來的 , 氣

,

,

了

旅

館

距

離

外

景

現

場

約

지지

百

公尺

試 片 後 , 感 譽 不 伯 不 如 其 他 決 E 場 面 , 書 面 甚 至 貧 弱 得 足 以 毀 掉 整 部 作 品品

抵 內 搞 我 定 急忙 0 外 景 和 地 公 選 司 在 方 箱 面 根 交 涉 仙 石 , 他 原 們 , 那 裡 意 是 這 強 場 風 戲 吹 拍 襲 外 出 景 7 , 名 但 的 條 地 件 方 是 外 , 不 景 幸 戲 的 必 是 須 在 ,

我 三天

們

達 我 到 後 跟 7 連 劇 心 \exists 組 須 無

集 + 要 班 底 和 演 說 撤 風 今 員 離 無 天 , 的 雲 清 就 最 , 早 再 後 劇 起 堅 那 組 床 持 天 無 就 奈 , 開 整 鳥 地 雲 始 天 從 喝 吧 摭 旅 啤 蔽 , 館 酒 帶 窗 箱 著 根 戶 0 望著 群 半 Ш 夫 死 , 但 空 心 沒 , 三天 有 半 要 起 很 自 快 風 暴 的 渦 自 去 棄 氣 息 的

心

情

,

召

不久 只 見 瀌 , 大家 蔽 箱 根 有 外 點 輪 醉 Ш 意 的 • 雲 開 層 始 飄 胡 動 屬 , 嘶 吼 在 蘆 唱 之湖 歌 莳 1 , 空 有 像 個 飛 X 龍 制 升 11 天似 大家 的 , 打 手 著 指 漩 窗 渦 外

大 家 默 不 作 聲 對 看 眼 後 , 霍 地 起 身

陣

風

娅

颯

從

簽

外

吹

淮

,

壁

龕

的

掛

軸

飄

動

出

聲

接下 來 像 在 滀 動 作 片

各 É 扛 耙 傢 伙 拎 著 攝 影 機 衝 出 旅 館 0

大 家 轡 身 迎 著 強 風 向 前 跑

外 景 現 場 Ш Fr. F. 明 明 就 應 該 己 凋 謝 光 的 본 草 , 卻 如 浪 般 在 風 中 翻 攪 , 雲 層 散

裂 馳 騁 天

對 我 來 說 沒有 比 這 更 好 的 條件 Ì

劇 組 和 演 員 都 在 這 可 謂 天 佑 神 助 的 強 風 中 忘我 地 I 作

強 風 持 續 吹到 下午三 點左右 「,我們! 抓 繁時 間 拍 攝完全沒有休息

無

雲

釧

拍完

雲

馳

天際的

鏡

頭

後

,

彷

彿早

Ė

的

鳥

雲

密

布

是

個

騙

局

樣

整片藍

萬

算 按 照 劇 本 拍完 那 場 戲 時 , 幾 個 包 著 頭 巾 的 人扛 著 東 西 來到芒草 丘

鮭 蔬 菜 湯

原

來

是

旅

館

的

女服

務

生怕

強

風

吹亂

頭

髮

,

包

著

頭

巾

,

抬

來

桶

熱呼

呼

的

酒

糟

鹹

從 沒 喝 過 這 麼 好 喝 的 酒 糟 鹹 鮭 蔬 菜 湯

我 喝 7 碗 以 上

但 我 從 拍 到 助 令人驚 導 時 代 呼 連 就 連 和 的 風 結下不 淒 風 巨 浪 解 之緣 П 來 , 山 爺 派 我 去銚 子 拍 海 浪 時 雖

天

拍

馬》

的

外

景

時

也

遇

到

大

風

,

大到

雨

衣的

袖

都

被

吹

裂

還 有 拍 野 良 犬》 時 , 凱 蒂 颱 風 九 四 九 年 八 月三十 H 把 棚 外 布 景 吹

得 定十天的 粉 碎 外景 戰 耗 或 時 英 豪 百 日 **** 才完 在 富 成 1: 山 度 遭 逢 颱 風 , 外 景 預定地 的 原 生 林 倒 塌 ,

預

但 姿 四 郎》 外景 遭 遇 的 強 風 對 我 來說 , 簡 直 是 仙 石 原 的 神 風 0

不 過 如今仍 感 遺 憾 , 當 時 我 經 驗 尚 淺 , 沒 有 充 分 利 用 那 難 能 口 貴 的 神 風

拍 得 不 足

在

強

風

中

,

我

以

為已拍

得

很

充

分

,

但

剪

輯

時

__.

看

,

很

多

地

方

不

但

不

夠

充

分

, 甚

在 嚴 酷 的 環 境 條 件 下 , __. 1/1 時 也 覺 得 像 兩 \equiv 個 1 時 , 但 那 只 是 惡 劣 條 讓

產 生. 的 感 譽 其 實 小 時 的 工 作 仍 舊 是 ___ 1/ 時 分 量 的 T. 作

真 的 足 夠

後

來

,

我

在

惡

劣條

件

F

即

使

覺

得

拍

夠

7

,

還

是

會

堅

持

再

拍

倍

的

時

間

0

這

樣

オ

是從 《安二 四 郎 辛苦的 風 中 經 驗 所 學 到 的 教 訓

這

成 本 書

器

於

(姿三

四

郎

,

我

想寫

的

東

西

還

有

很

多

,

若

是全

部寫出來

大

概

口

以

大 為 對 電 影 導 演 而 言 部 作 品 就 是 種 人 生

影 中 形 我 形 隨 色 著 色 每 的 部 作 X 物 品 融 過 著 為 各 體 式 各 而 樣 活 的 人 生 0 我 在 電 影 中 經 驗 T

種

種

人

生

,

和

包

部

大 而 現 此 在 , 在 展 |憶著 開 新 過 作 去的 品 以 作 前 品 我 , 那此 需 要 非 好不容易忘懷的 常努力去忘掉 7人物又 上 部作 品 在 和 我 其 中 腦 中 的 甦 物

大

為

都是

我孕育出來的

人

物

我

對他們都

有愛

很想寫下每

個 人物

可是不

吱 喳 喳 地 主 張 自 我 , 有 點 麻 煩

行 無法收拾 部作品集中 0 畢 竟 , -描寫 我有二十六部作品 兩 個 代表 只能 否則後果 就 每

的當然是姿三四 源之助也有不下於他的 四四 郎》 郎 中 , 但 , 現 我 最 在 感 口 有 情 想 興 , 趣 好 而 像 鍾 對 愛

檜

我喜歡未經世故的人

我有 但 這 或 是對於完成「未完成事 許因 無 限 的 為我自己一 興 趣 直不通世 物 故 的 渦 有

角色 大 此 , 郎 我的 也是未經世 作品中! 故 的 現 # 故

的

雖然是未完成,

但卻是優秀的素材

四

程 關

吱

這

樣

拍

就

對

1

電

影

的

娛樂要素很

重

要

我 雖 然喜 歌未 經世 故 的 人 旧 對 雕 琢 仍 不 成 器 的 傢 伙 沒 有 踵 趣

四 郎 是 愈 經 雕 琢 愈 發 光 的 素 材 , 所 以 在 作 品 中 拚 命 瘞 練 他

檜垣源之助也是有雕琢潛力的素材

這 旧 個 是 宿 , 凡 命 人 , 皆 與 其 有 宿 說 命 寄 0 寓 在 環 境 或 11 場 中 , 不 如 說 存 在 於 即 時 反 應

和

1/

個

性

格

中

有 場

人的

性

格人

天

真

柔

軟

`

不

向

環

境

和

7

場

低

頭

,

彻

有

X

性格

好

強

狷

介

`

輸

給

環

境

和

這

個

環

境

姿三四郎是前者,檜垣源之助是後者。立場而亡。

我 雖 然是 四 郎 的 性 格 , 但 也 莫 名 地 被 源之

傾 注 全 心 至 描 寫 檜 垣 源 之 助 的 末 路 , 在 (姿三 四 郎 續 集 中 , 凝 視

助

的

性

格

吸

引

著檜垣兄弟的宿命。

所

以

,

我

各界對我的處女作《姿三四郎》普遍叫好。

陸 尤 其 軍 方 是 面 認 般 觀 為 眾 這 , 只 П 是 能 冰 出 淇 於 戰 淋 時 甜 對 娛 點 樂 的 的 意 飢 見 渴 很 熱烈 強 , 觀 海 賞 軍 情 報部的

意

見則

意見。

接

著

,

雖

然

叫

生

氣

,

有

害

健

康

但

我

還

是

要

寫

寫

內

務

省

檢

閱

官

對

這

部

電

影

的

7 刻 當 提 時 交內 內 務省 務省 赴考 把導 0 演的首部作品當作導演 考官當然是 檢閱 官 在幾 送考試的 位 考題 現任 電 , 所以 影 導 演陪 《姿三 席 四 F 郎》 進 行 殺

演考試。

特 莂 預定 和 我打 陪 招 席 呼 的 電 說 影 導 有 演 小 津 是 山爺、 先 生在 小 沒問 津安二 題 郎 0 鼓 ` 勵 田 向 坂 真 來 和 隆 檢 0 閱 但 官勢 山爺有 同 水火 事 不 的 克出 我 席

道 0 其 我 參 中 加 導 個 演 喊 著 考 試 _ Ш 那 嵐 天 , 憂 • 鬱 模 仿 地 走 四 過 郎 內 的 務 拿 省 手 走 技 廊 摔 , 看 倒 對 到 手 兩 個 , 他 童 們 工 扭 定 在 看 過 起 玩 姿 柔

一四郎》的試映。

儘管如此,這些人還是讓我等了三個小時

終於開始考試時,更是過分。

期

間

那

個

模

仿

四

郎

的

童

工

抱

歉

地

端

了

杯茶給

我

咖 啡 檢 口 以 閱 官 唱 排 連 排 坐在 T. 友 都 長 桌 喝 後 著 面 咖 啡 , 末 0 席 是 田 坂 和 小津 , 最旁邊坐著 工 友 , 每 個 人都有

我

坐

在

長桌前的

張

椅

子

Ŀ

的

名字

:

去喝

杯

慶

祝

吧

!

//\

我好 論 尤 檢閱官 其 點 認 像 照 犯了 定 例 開 神社 始 , ___ 名叫 論 切 告 石 都 階

當然沒

有

咖

啡

喝

0

簡

首

像

被告

姿三 是一 上 的愛情戲 英美 四 郎》 的 的 大罪 檢

0

閱 官這

樣

說

,

但

那

根

本

朩

是愛情

戲

只是

男

女主 角相 我若! 仔 遇 細聽了會發火,只好 而 是一 英美 的 ___ 看著 , 嘮 窗外 叨 不 停 , 盡 量 茌 麼 都

我 無法 控制自己臉色大變 即

使

如

此

,

還是受不了檢

| 関官那

冥頑

不

靈

又帶刺

的

言

語

不 聽

0

口 惡 ! 隨 便 你 啦 !

這

張

椅

子

吧

麼 想著 ` Œ 要 起 身 時 11 津 先生 站 起 來說

我 去吃

津 滿 這 先 分 生說完 百分 來看 , 無視 不 服氣的 一姿三 四 檢閱 郎 官 是 走 百 到 我身邊 十分

黑澤 小 聲告 君 訴 恭 喜 我 銀 你 座 ! 1 料

理 店 意的 型 動 提升 零 戰

之後 , 我 在 那 裡等 待 , 小津 先 生 和 Ш 爺 同 進 來

小津先生 像安慰我似的拚命 誇讚 《姿三 四 郎》 0

去, 不知道 但 是我 會有多痛 心中 的 怒氣仍 快 無 法平 息 , 想像如 果把那張像被告席的

椅子往檢閱官

砸

直到 現在 ,我雖然感謝小津先生, 但也遺憾沒有那麼做

《最美》

當上 導 演 以後 , 拿作 品名 稱 當 我 的 年 譜 索引比 較 容易 理 解 例 如 :

歲

《最美》 姿三四 郎 九 四三年 三十三

九 四 四 年 三十 应 歲

《最美》 是在 一九四三 年 開 拍

但這個年份都是作品首映那

年

拍攝

I

作大抵是從前

個年

度開;

始

拍這部作 品前 海軍情報部找我過去,商量是否能用零式艦上戰鬥機拍 部大

作片 讓美國 空軍 膽 顫 心寒 , 稱 為黑 怪 如果搬 上大銀幕 , 更有 助 於日 本 戰

體

過

重

使 用 我 П , 計 說要考 畫 不久 即 慮 打 看 消 看 , 但 戰 敗 跡 象 三很 明 顯 , 海 軍 無餘 力 提 供 零

供

電

最 美》 取 而 代之 , 描 述 勤 勞動員的女子挺身隊

事

故

事

以

平

塚的

日

1本光學

工廠

為

舞台

,

是

群在那

裡

生產軍

事

甪

鏡

頭的

少

我 拍 這部片子,採取 半紀錄片的方式

不是借用工廠為舞台拍戲 , 而 是 想要嘗 試以記錄 在 一廠 實 I. 一作的

少女群體的

法來拍 攝

大

此

手

純

少女

我

所以

,

, 我從 除 去年 輕 女演 員 分身上 的 演 員 派 頭 開 始

想 除 去她 們 身上 的 脂 粉 味 ` 裝模 作樣 和 演 員 特有的 自 我 意 識 , 恢 復 原 本

的

單

從訓 練跑 步 開 始 , 打 排 球 ` 組 織 鼓笛隊 練習 , 在 街 遊 行

她

們 多半因害 女演員 對跑 差 感到 步 抗 ` 打排 拒 球沒什麼抗拒 , 但 要在 眾目睽睽下進行的鼓笛 隊 遊 行

複幾次後 也 無 所 謂 1 0 沒 有 化妝 , 乍 着 就 像 經 常 看 到 的 健 康 活 潑 少女群

然後 , 我讓這群女孩住進日本光學的宿舍,每個職場各分配幾個 , 和其 他女工

樣勞動

不 過 如 今想 起 來 我真是很 過分的 導演 大家竟然也真的默默聽從,太配合了!

, 在當 時的 戰 時 氣氛下,她們是很自 然地接受

作品 我 如果不這 並 菲 特別意識 到 就是毫 _ 滅私奉公」 而這 樣做 ,只是覺 得以 滅

私奉公為主

題

的

這

個

入江 |貴子飾演女工舎監 樣做 , ,她天生的 無實際感的 包容力很得年輕 連環 昌 畫 而 E 女演 員的心, 幫了我不少的

女演 員 進住工 廠宿舍同時 , 我們 劇組也住進工廠宿舍

忙。

每天早晨 , 在遠遠的鼓笛隊樂聲 中 醒 來

,

聽到 包 著 鼓 頭 樂聲 巾的 鼓笛隊演 我 和 劇 組立刻 奏著單 跳下床,穿上衣服 純 但 振 奮人心的曲子,行進在被霜染 跑 到 平 塚 的 平 交道 成 雪 白 的 路

上

我 她 們 目送她們 吹笛打鼓經過我們 進廠 後 , 回 面 [到宿舍,吃完早餐 前,穿過平交道 ,走進日本光學工廠的 ,然後去工廠拍 攝 大門 那完全是拍

錄片的同樣做法和 心態 她

是

倔 飾

強 演 勝 渦 對 在 攝 影 個 機 部 門 的 意 工. 識 作 的 0 她 女 們 演 員 的 雖 眼 然按 神 和 照 動 作 劇 本 中 幾 指 乎 定 沒 演 有 戲 演 , 戲 但 的 被 自 手 我 Ŀ 意 Ι. 作 識 追 , 只 著 有 跑 的 感 真 覺

作 時 的 新 鮮 躍 動 感 和 不 可 思 議 的 美

鏡 頭 成 特 別 出

,

Î

色的

場

戲

進 奇妙

行

曲 的

(Semper Fidelis)

的

勇 野 戰 這 這 段 鼓 使 聲 劇 得 作品 情 , 那 配 畫 F 中 面 蘇 銜 就 接 沙 像前線 女演員 (John 戰鬥的 Philip I 作 表情: 隊伍般英勇 Sousa) 的 特寫 〈忠誠

這 幕 , 並 沒 說 蘇 沙 的 進行 曲 是 _ 英美 的

的

海

草

當

時

,

T.

廠

的

伙

食

很差

,

吃的

是攙著

王

米

或稗子的

碎

米

飯

,

菜都像

是

岸

邊

撈

0

是,內務省檢閱

官

到 英

買 地 瓜 劇 組 , 放 覺 在 得 我 每 們 天 吃 宿 舍 那 燒 點 洗 東 澡 西 水 在 的 工 大 廠 鍋 勞 裡 動 蒸 八 熟 個 多 , 給女演 1/ 時 的 員 女演 吃 員 很 口 憐 , 大 、家湊 錢 去

女子挺 古 拍這 執 的 身隊隊 部 人 , 最 我 美》 長 也一 的 的辛苦之處很 樣 矢 , 經常 陽 子 IF. 後 面 來 特 衝 和 別 突 我 , 結 每 婚 次都要入江貴子費 ,經常代表女演 員 心 找 打 我 圓 抗 場 議

不 比 知 起 道 我 是不 和 劇 ·是這! 組 , 個 對女演 緣故 員 , 這部作品的 而 言 , 更是 不 女演員在拍完片 願 再 度 經 驗 的 後幾 辛 苦

乎都

息影嫁人了

妣 們當中很多人都非常有演戲的才華 前景看好者不在少數 對於這個

現

象

演

戲

的

不 知該喜還是該悲?

我 不 ·願認為 是因 為 我 議她們]做了太多莫名其妙 的 事 才導致她們打消

念頭

不 是因 她 後 來聽 們 為這 單 純 原因 息 是脫下演員的各種保護 影結婚的 退出演 (藝圈的 女星說 她 們

走上 恢復成普通 一般女人會走的路而 女人後 自 結 1然而 了 婚 然地 如

殼

此而已

我感 我 理 是 當 覺這番話 譲 妣 知 消 們 放棄演 我交代她們 維護我的善意 員 Î. 作 的 的 艱 個 带

要因

不過

這群女演員堅毅不拔

她們是真正的女子挺身隊

工

作

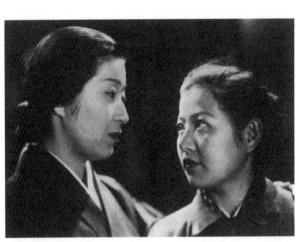

(一九四四年,東寶)入江貴子(左)和矢口 《最美》 陽子

最 美》 雖 是 __ 部 小 品 , 卻 是我 最 口 愛 的 作 品

四 郎》 賣座 , 公司 要 我 拍 續集

這 是商 業主 義 之惡 , 電 影公司 的 發行 部 似 乎沒聽 過守 株待 兔這 句

許 實 例 證 明 重 炒 司 個 題 材 不 是明 智 的 選 擇 , 但 他 們 還 是 再 重 複這 種 愚 行 0 這 才

是真 實 的 愚 蠢

他

們

永

遠

追

拍

過

去

的

賣

座

電

影

0

不

試

著

追

尋

新

的

夢

想

,

光

顧

著

守

住

舊

夢

0

儘

管

成

語

種 食物的 大 為 觀眾來 重 拍 的 說 人 會 還 顧 真 慮 是 原 闲 作 擾 , 那 就 像以 剩 菜做 出 奇 怪 的 食 物 ___ 樣 , 對 被 迫 食 用

這

姿三 四 郎 續 集》 不 是 重 拍 , 還 算 好 , 但 如 同 第二 泡 茶 , 為了 拍它 我不

得 不 勉強 激 勵 創 作 - 欲望

容 , 只 在 有 這 源 個 之助 檜 垣 在 源 之助 弟 弟 的 鐵 弟弟 心身上 要 看 為 到 哥 從 哥 前 復 自 仇 己 而 的 挑 苦 戰 惱 四 郎 的 故 事 中 我 感 興 趣 的

滑 雪 場 這 部 拍外 作 品 景 的 詩 高 潮 是 四 好 郎 笑的 和 鐵 心 在 雪 Ш 的 決鬥 場 面 我們 在

發

哺

溫

泉

地

,

内

,

發生

짔

件

事

我當

時

也直接

(衝進浴室想泡

熱水

池

,可是水太燙

《,不能》

進去

,

趕緊去舀

小槽的

得

濕 其 中 之 是幫忙搭建布景小 屋後 ,沾在手套上的 雪 一被火堆 融 化 , 把手 套 弄

漉 漉 , 到傍 晩 時 , 手已冷得幾乎沒有 感覺 , 全部逃 回 溫 泉 旅 館

冷 水來降溫 結果在冰凍的 沖水 場 滑 跤,冷水當 頭 灌 下

我這 這 個 輩 冷 子從沒這麼冷 的 故 事 和 渦 前 面 Ш 以 熱 為 主 題 寫 的 短 篇 故 事 應 該 不 相

下

吧

看 光 儿著身子 到 喊 著 的 快 來 我 幫 渾 忙 身 7發抖 ` 牙齒 正 打 顫 為 的 泡 我 湯 而 , 趕 奮 一緊用 戰 時 水桶提 劇 組 了熱水 淮 來 並兌些 三冷水 從我

,

頭 É 澆 F

我 這 時 才有活過來的感覺

早 知 道這 樣 做 就 好 Ì

慌亂 就 變笨

另一 個 好笑的 事 , 是 有 齧 檜 垣 源 之助 么弟 源 郎 的 故 事

我 源 們 郎 讓 他 是 戴 個 著 11 靈 像 平 能 劇 瘋 怨 狂 的 靈 的 角 色 假 髮 他 , 的 臉 造 塗 襣 型令人煞費 粉白 嘴 苦 唇塗得 11 鮮

紅

身白衣

,

手

拿著竹

枝

(能劇中

瘋

子拿

的

東

西

0

常會

嚇到別人

看來,

做

我這

行

即

使

並

业無惡意·

也

辛苦

這

個

大 飾 為 演 比 源 較早 郎 拍完 的 是 他 河 的 野 戲 秋 武 就 讓 , 有 他 先

П 旅館 天

往下看,看見七個滑雪 外景 現場是在深雪 客正從崖下 崖上 , 我從 的 那 裡 路

往上走來

跑 他 們看著 前 方 突然止 步 隨 即 轉

身就

走去 深 他 們 Ш 裡 會 跑 也是 異 樣裝扮 當然 的 , 源 大 為 郎 在 人 IF. 朝 煙 他 罕

們 至

的

《姿三四郎續集》(一九四五年,東寶)月形龍之介(右) 和河野秋武

後來在旅館 遇 到 這些 滑雪 客 時 我 向 他 們 說 明 緣 由 並 道 了 歉

外景拍的是姿三 四 郎 和檜 垣 鐵 心在 積 雪中 決鬥 當時 兩 人都光著腳

非

常

直 到 現 在 , 藤田進一 看到我就要埋怨, 嘮 叨 說當時 他 的 腳冷死了

在 集 中 藤田 也 是在 月寒冬天跳 進池 塘裡 , 續 集自 是怨上加怨 0 但 |我不是特

別討厭藤田而讓他受罪。

我 希 望他能 明白 , 他 也 因 為受過 這 此 苦而 成 Î 大明 星

《姿三四郎續集》拍得不太

好

有人說是 黑澤 有 點 驕 傲 首 滿 所 致 , 其 實 我沒有 驕傲 , 只是沒有投注全副 心力對

待《姿三四郎續集》而已。

結婚

《姿三四郎續集》上映的那個月,我結婚了

明 治 神 正 確 宮 來說 的 婚 禮 ,是一九 會 場 舉 行 四 五年、 婚 禮 0 三十 五 一歲時 , 和 女星 矢口 陽 子 (本名加 藤 喜 在

媒人是山本嘉次郎夫妻。

我父母因為空襲而疏散到秋田鄉下,沒來參加婚禮

而 且 婚 禮 隔 天 早 美軍 -艦載機 轟炸 東京 , 那天晚上 В 29的轟炸大隊把 明

治神宮炸成一片火海

我

為

H

常生活

操勞

問

我

是不是考慮結

個

去

阻

以 結 要寫這 為 婚 後 了 瓶 總之, 寫實 事 的 寫 Ш 然後 成 情 過 多利 森 些 婚 酒 的 程 田 地 禮 開 連 威 呈 在 是 卻 當 始 更是毫不浪 婚 士忌 女方 光 相 現 時 禮 當 當 寫 , 是父母親 醇的 是製作 都 娘 時 酒 是這 的 家 , 好 婚禮 老婆 舉 漫 酒 部 個 行 長 疏 樣 , 可 婚 還 散 我 筵 子 能 想 看 到 覺 生 時 再 不 鄉 得 氣 喝 下 F 有 拿 去

必

但

婚 進 行 得也 匆忙 典 禮 最 高 潮 時 空襲警 報大

當 其 大 時 實 此 提 我 出 們 結 夫 婚申 (妻的) 婚禮照片全部 請 後 , 政 府特別配發 報銷

合酒供交杯用

我領了酒

,去婚禮

會

場

前

,

很

糟糕的

合

成

酒

口 偷

是 嚐

禮

喝

交杯

酒

時

我

喝

的

並

不

出

, 婚

山本嘉次郎導演(右)與筆者

婚

我問 : 跟 誰 ?」他說 :「不是有矢口 君 嗎?」

賊

地笑說 ,那種· 人配你正 好

賊

雖

然覺得

不錯

,

可是她拍

《最美》

時老是跟

我

沙架

我說有點難對付

哩

森

田

戰爭 我想,那也是 眼看 要敗了, ,於是去求婚 萬 一真的 是全民殉

國的結果,

我們都非死不可,

所以在那之

驗 下 婚 姻生活 也不是壞 事

前

我這 樣 求 婚

她 說考慮看看

為

了再加把勁 , 我拜託交情不錯的朋友促成好事

可是婚事始終毫無進 展

我等得不耐煩 **了** 就以山下奉文占領新加坡時的氣勢要求矢口 ,答覆「Yes or

矢口 說近 日 [內答] 覆 0 但 一再次見 面 時 , 她 交給 我 封 厚 厚的 信 說 , 你 看 看 這 個

,

我看了以後

,大吃一

驚

我不能和 那 封 信是我 這 樣 的 請託幫忙說媒的朋友寫給矢口的信 X 結 婚

信 的 內容 都 是 我 的 壞 話 , 充 滿 對 我 憎 恨 的 文字

那 個 人答 應 幫 我 說 媒 卻 心 摧 毁 這 椿 好 事

而

目

他

還

常

和

我

起

拜

訪

矢

家

,

在

我

面

前

裝

出

極

力

撮

的

矢 的 母 親 看 7 , 對 矢口 說 信 : 他 而 被 說 壞 話 的 人 , 妳

相

信

哪

個

?

說 別 X 壞 話 的 人 , 和 傻 傻 相

結

果

,

矢

和

我

結

婚

0

我們 結 婚 以 後 , 那 個 人 也 若 無 其 事 地 來 拜 訪 , 但 矢 的 母 親 絕 不 讓 他 淮

門

我毫 我到 無 現 讓 在 他 還 如 不 此 明 恨 白 我 的 記

憶

人心 在 那 以 深 後 處 究竟 , 我 見 藏 著什 渦 各 式 磢 各樣 呢 ? 的

每 騙 子 個 ` 都 剽 竊 人 模 者 人 ` 樣 拜 金 , 真 主 是 義 麻 者 煩 人 0

我們 如 此 結 婚 特 後 別 是 對 這 老 種 婆 X 來 都 說 副 生活 善 良 模樣 變 得 非 常 滿 苦 義 道 德 , 更 叫 不 知 所 措

的 薪 水還 不 到 她 以 前 的三分之一

老婆 話 不

冈

為結

婚

息

影

,

沒

有

了收

入

,

可

是我

說 僅

她 怎 麼 也 沒 想 到 導 演 的 薪 水 那 麼少 , 生 活 相 當 拮 据

續 集》 一姿三四 , 劇 本費和 郎 導演 的 劇 費各增 本 費 加 百 五 員 + , 員 導 演 , 但 費 大半都在拍外 百員 , 後 來的 景 時 《最 喝 酒花 美》 和 掉 T 《姿三

我 但 是公司 說 為了 我的 將 來, 先存 起 來 , 遲 遲 不 ·發還

拍

(姿三

四

郎

續

集》

時

我

正

式簽下導

演約

,

應該

發

還

以

前

職

員

身分的

退

職金

四

郎

說 那 是 份 為了 退 職 我的 金 , 直 將 來存 到 現 在 起 都 來 沒 , 其 拿 實 到 大 概 是 我 跟 東 寶 借 T 很 多 錢 要從 裡

因此,也曾同時寫三個劇本。

沒

拿

到

退

職

金

新婚

不

-久就煩

图

生

活費

只

能

再

寫

劇

本

賺

錢

面

扣

大 為 還 年 輕 , 可 以 那 樣 做 0 但 畢 竟太累 , 寫完三 個 劇 本那晚 喝酒時不禁潸潸

《踩虎尾的男人》

淚流

,

久久不能停止

我 新婚不久就 感受 到 空襲 的 危 險 , 從 澀 谷 的 惠 比 壽 搬 到 世 田 谷 的 祖 師 谷

戰 搬 爭 家翌日 急 轉 直 澀 下 地 谷 朝 的 向 房 敗 子 毀 戰之路 於 空 襲 , 但 東 寶 片 廠 內 餓

著肚

皮的

人卻

意外

有活力

地

繼

製

作

雷

影

暇 無 事 者 都 蹲 在 中 央 廣 場 聊 天 0 大 為 肚 子 餓 得 站 不 住

慕 , 這 那 個 時 劇 , 本 我 的 寫 最 好 後 大 河 __. 場 內 戲 傳 次 , 郎 是 桶 和 榎 狹 間 健 合 主 戰 演 的 的 早 等等 Ė , 織 , 看 信 槍 ! 長

>

銀 雅

和

他 劇

的 本

武

將 進

及 備

11 搬

腹 F.

馬 奔 赴 戰 場 0 為 7 選定 外 景 地 和 度 馬 匹 , 我 前 往 Ш 形

是 順 路 去探 望 T 疏 散 至 鄉 F 的 父 母 親

我

抵

達

父

母

親

住

的

秋

田

鄉

F

時

Ė

是

午

夜

,

陪

他

們

起

疏

散

的

姊

姊

種

代

從

門

縫

結

果

,

這 駿

趟 馬

 \prod

形

之行

得 形

出 縣

等

等

,

槍 F

!

>

不 和

能 病

拍 馬

成 ,

電

的

結 兀

論

,

唯 的

的 0

收

穫

但

曾

是

產

地

的

111

如

今只

剩 看

老

馬

沒

有 影

能

跑

馬

看 到 飯 用 力 敲 FF 的 我 喊 T 聲 明 ___ , 也 不 管我 X 還 在 門 外 , 直 接 奔 到 廚 房 忙 淘

1 吅 X 感 動

真

是

好

突卻

笑不

出

來

的

事

,

姊

姊

想

快

點

讓

難

得

吃

阳

米

飯

的

弟

弟

快

點

吃

到

米

飯

的

這 時 和 父 親 共 度 的 幾 天 是 我 們 父子 的 最 後 相 聚

戰 父 爭 親 結 看 束 渦 後不久, 姿二 四 我 郎 也 當 以 後 T 爸爸 才 被 疏 , 口 散 惜 , 父 沒 親 看 沒 渦 能 媳 看 婦 見 孫 不 7 停 便 詢 先 間 媳 步 婦 離 的

開 事

0

0

П 東 京 時 父親 讓 我 扛了一 背 包 的 米

反駁 來 向 後 , 有 翻 我 , 深 什 個 倒 麼 歐 深 , 我 É 理 帝 桑抱 揹著它 解 或 父親 軍 怨 Ĺ 八?帝 想 兩 , 坐上 句 讓 酸懷孕 或 , 軍 軍 擁 官 媳 擠 X 做 的 婦 便 了什 威 吃 火 嚇 車 到 白 麼? 她 ° 說 米 結 名 飯 , 對帝 陸 果 的 軍 心 , 抵達 或 軍 情 官 軍 0 中 背 Ĺ 東京之前 瞎 包很 途帶著老婆從 說 重,一 什 麼?歐巴桑 那 不小 個 車 軍 心 官 窗 憤 都 硬 爬 怒 乖 地 進 乖

那 時 , 我 確 實 感 覺 到 日 本 戦 敗 T

保

持

沉

默

揹 著背包要再站 第 天早 Ė , 起 來時 我 揹 著 怎麼 塞 滿 也站 白 米的 不 -起來 沉 重 背 包 到 祖 師 谷 的 家 , 坐在 玄關 身 È 還

踩 虎尾 的 人》 是 《等等 , 看槍 !》不能拍後的 緊急替代方案

,

弁 慶 大 , [為這] 只要 為 個 案子 榎 健 是以 加 寫 新 《勸 的 進 吃 帳》 重 角 為 色 基 即 礎 可 , , 所 演 員 以 我 結 構 對 公司 還 是 說 樣 , 只需 , 大河 要 兩 內 天就 傳 次 郎 能 把 飾 劇 演

本 寫 好 , 正 愁 映 作 品 不 · 足的 公 司 1/ 刻 順 水 推 舟

而 H. , 布 景 힞 需 要 個 , 外 景 在當 時 片 廠 後 門 外 的 皇 室 所 有 林 內 拍 攝 即 口 公

然而 那 只 (是我的 如意算盤 , 因為後來發生了不得了的 事情

百

大喜

說

是

對

踩

虎

尾

的

男

人

有

異

議

到 美 或 大 兵 露 臉

踩

虎

尾

的

人

順

利

開

拍

不

久

後

,

H

本

戰

敗

,

美

軍

進

駐

0

我

的

布

景

裡

不

莳

會

看

釐

不

愧

是

有

水

進

的

專

,

靜

靜

參

觀

拍

产

後

離

開

,

當

時

約

翰

•

福

特

也

在

其

中

0

有 時 候 大批 蜂 擁 而 來 , 大概 覺得 這部 片 子 很 有 趣 , 拿 照 相 機 猛 拍 還 有 人 用 八

米 有 攝 影 天 機 拍 我 F 站 白 在 被 攝 影 H 高 本 架 刀 Ė 斬 俯 殺 拍 的 時 樣 子 , , 專 混 美 亂 或 得 將 無 領 法 和 收 高 拾 官 , 走 只 進 好 攝 中 影 止 棚 拍 攝

後 來 在 倫 敦 聽 翰 • 福 談 起 這 事 , 訝

約 特 我 非 常 驚

我 約 沒 翰 收 到 福 傳 特 話 E 聽 在 渦 倫 我 敦 的 遇 名字 到 約 , 他 翰 說 • 福 那 特 以 時 前 我 請 , 我 人 傳 根 話 本 卞 向 你 知 問 道 約 候 翰 有 • 福 收 特 到 來 嗎 過 我

,

?

的 攝 影 棚

美 軍 歸 進 正 駐 傳 日 本 這 後 部 , 又 開 出 始 問 整 題 治 , 在 \mathbb{H} 本 這 的 個 軍 故 或 事 主 裡 義 檢 閱 裁 官又登 撤 司 法警察

Î

和

檢

閱

但 即 便 如 此 , 檢 閱 官 還是 傳 喚 我

四 的 權 森 限 \mathbb{H} , 當 你 就 時 為 勇 敢 總 地 製 去 片 想怎 也 示 麼 高 做 圃 就 , 怎 把 磢 我 做 Щ 去 , 跟 我 說 現

在

檢

閱

官

沒

有

說

道

渦

去凡

事

都叫愛發怒的

所欲 靜 要 我 冷 猜 靜 他對 的 森 檢閱官 $\dot{\mathbb{H}}$ 現 又來找 在叫 我 碴 隨

門 森 田 這 麼 說 後 我 高 興 又 奮

地

出

很生

氣

方 柴火燒的 他 檢 們 閱 模樣 用 官 文件燃火、 1遷出 , 內務 副落 省 魄權 鋸 到 掉 力者的 別 椅 腳 的 當

我要冷 地 勇 也 心

與約翰·福特導演(右)會面。(一九四七 年,倫敦)

不過 這 個 叫 他 們 《踩 還 虎尾的男人》 是要擺架子 的作品算什麼?這 傲慢 地 問 我

是日

本古 典

能

歌

伎

勸 進 悲凉末路景觀

的 惡搞 是 愚 弄古 典 〈藝術

我 現 在寫的沒 有 點誇 張 , 真 的

是

字

___ 句正

確無誤地寫

來

他們

說的

話

我 就是想忘也忘不 對於這些傢伙的詰問 我這樣回

答

這

種

超

強

的

喜

劇

X

物

為

什

麼

就

嗎 悲 弄出 點 完全不 喜 出 健 事 其 劇 ? 劇 就 是 中 還請 色 X 唐吉 差 是 出 我 就 檢 人說 榎健 嗎 閱 崩 1/ 是 物 的 愚 色 官眾 的 刻 愚 具 訶 ? 喜 弄 É 歌 弄 體 [徳身 喜 喜 在 : 哪 義 劇 經 答 歌 指 裡 劇 演 舞 劇 舞 勸 主 邊 伎 暫 出 愚 演 員 演 : 伎 從 還 淮 弄了? 員 員 時 榎 , 下 這 帳 身 有 那 不 健 沉 真 邊 只 桑 如 哩 此 默 悲 天 中 歸 話 可 跟 F 0 著 喜 為 笑 出 這 才 劇 這 是 榎 樣 劇 他 現 後 演

執導中的筆者

淮 帳 才是 你 們 說 劇 、踩虎尾 的 男人》 的 惡搞 是歌 哩 你 舞 們 伎 說這 勸 是愚 進 帳 弄 歌 的 舞伎 惡 搞 但 但 我毫 我 覺 無那 得 歌 個意 舞

伎

《勸

思

論點有些混亂,但我滔滔不絕

於 是 , 其 争 個 菁 英官僚氣息 逼 人 的 年 輕 像伙 爭 辯 說

總之, 這 部作 品 無 聊 0 拍 出 這 種 無 趣 的 東 西 , 你什麼意思?

我 |把積 壓 到 頂 的 憤 怒 股 腦 砸 向 那 個 年 輕 傢伙

但 我 年 欣 輕 賞 檢 那 閱 官 張 臉 的 臉 陣 上 子 , 後 黃 • , 起 紅 身 • 就 藍 走 \equiv 色 交 映 趣的

事

情

!

無聊

的

傢

伙

說

無聊

,

就

是

죾

無聊

的

證

據

,

無

趣

的

傢伙說無趣的

事情,才是有

大 為日 也 因 本 此 的 檢閱官 踩 虎 尾 逕自從拍 的 男人》 遭盟 攝 中 的 軍 日 最 本 高 電 司 令部 影 名 禁播 單 中 剔 除

《踩

虎尾的

男人》

0

覺得

很有

不 就 過三 這 樣 年 , 後 (踩虎) , 盟 軍 尾 最 的 男人》 高 司令部電影部 被當: 作未 報告的 門負責 人看到 非法 作 品 《踩 而 虎尾的 犧 牲 1 男人》

當 有 然 趣 的 , 除了 東 西 那 批 任 無 誰 聊 看 的 7 傢 都 伙們 覺 得 有 趣 趣

解

除

Ŀ

映

禁

\$

 \exists 接 本 戰 我要再究 敗 美 進 點 駐 有 關 謳 美軍 歌 民 檢閱 主 主 的 義 情 恢復 形

的 範 韋 內 電 影 界如 復 甦般開 始 活 動 對我們 來說 自 亩 裁撤 在麥克阿 內務省檢閱 瑟 官 政 府 事 容許

比 麼都 高興

過 我 去 在 「噤若」 剛 剛 敗 寒 戰 蟬 後 的 我 寫了 們 起 齣 傾 獨 訴 幕 藏 劇 在 心 說 中 話 的 事 情

借

市 井

魚

店 老

闆

家人

以

劇

調 這 描寫 齣 H 說 本 話 起說 引 起 話的 軍

筆

趣 最 高 我 請 司令部影劇 不 我 過去 知道 那 個 負 了 美國 責 天 人 的 的 賱

名 節 白 家 都 字 演 對 出 於 但 提問 這 時 他 人 齣 好 物 戲 像 的 的 是 動 每 戲 句 劇 細 料 車

聽完我的答案

,不是微

《踩虎尾的男人》 (一九四五年,東 寶,一九五二年上映)

笑 就 是 哈 哈 大笑

我 現 在 寫 這 件

事

,

是

因

為

那

時

我

感

受

至

戰

爭

期

間

所

感

覺

不

到

的

歡

喜

種

不 可

思議 的 歡 喜

對 不是不可思議 , 是理 應如

美 不 國 檢閱官 不強力推銷單 方面 的 見 此的 解 | 歡喜 , 以 相 互 理 解 為前 提的

這席談話

讓

我

我 我 走 過

觸

很深

當 很遺 然 , 不是 /憾沒 不 尊 所 有 重 有 問 創 的 那 造 位 自 美 國 盟 由 及作 檢 軍 閱 最 官 品 高 都像 司 的 令部 時 他 代 戲 , , 那 但 劇 基 負 時 責 本 , 才如 人的 Ė , 他 姓 實 名 們 感 到 都 像 這 紳 此 存 士 一般對 在 的 事 待 實 我 0

沒有 個人像日本的 檢閱官那 樣把我們 當 犯人看

H 本 L

戰 戰 爭 後 中 我 的 的 我 T. , 對 作 軍 也 步上 或 主 義 軌 沒有 道 , 在 抵抗 寫這 雖然遺 此 一之前 憾 , 我想 ,仍不得不說我沒有積極抵抗的 再 口 顧 下 戦爭 中 的 我

0

勇氣 說 來雖 甚至 然丟 還 適 臉 度 地 , 但 迎 我 合 必 或 須老 洮 避 實 承 認

大 It. , 我 沒 有 杳 格 高 姿 能 批 判 戰 爭 中 的 那 此 事

H 民 主 戰 直 後 的 正 變 自 成 \oplus É 主 義 的 和 東 民 西 主 丰 , 我 義 認 都 為 是 外 我 們 力 需 給 要 子 認 真 不 八學習 是 我 們 , 抱 自 著 力 謙 奮 虚 EE

得 •

自

捲 來

+ 的

重

來 要

的 將

態

旧 是 戰 後 的 H 本 風 氣 對 自 由 和 民 主只 是 勿 侖 吞 棗 , 隨 便 地 揮 舞 這 짔 面 大 旗

F 的 情 景

九

河

Ŧi.

年

凣

月

7

Ħ.

百

,

我

被

叫

到

片

廠

聆

聽

天皇

詔

敕

的

廣

播

,

我忘

不

了

當

時

路

覺

悟 氣氛 去 時 蕭 的 瑟悲 路 Ë 悽 , 從 有 湘 的 師 商 谷 家 到 老 片 闆 廠 還 涂 拿 中 出 , \exists 商 本 店 力 街 給 , 揮 L 掉 的 刀 氣 鞘 氛似 , 凝 乎已有全民 視 刀 鋒 殉 咸 的

我 旧 是 猪 聽完終 想 詔 敕 戰 就 是宣 詔 敕 口 布 家 終 戰 的 路 , Ē 看 著 , 氣 這 氛完 景 象 全 , 不 轉 禁 變 想 , 商 著 Ħ 店 本 街 的 會 人們像 變 成 什 慶 麼 樣 典 前 夕 般

圃

奮 抽 勤 快 幹 活

百

X

?

這

ᄍ

面

0

我 我 這 自 不 是 得 不認 身 本 性 也 為 格 有 , 至 這 的 柔 少 灬 軟 , 面 性?還 Н 本 į 八的性 是 虚 格 弱 性 中 有 著

戰 詔 敕 不 對 , 如 果 詔 敕 真 的 呼 籲 全 民 殉 或 袓 師 谷 街 F 的 那 此 人

如

果沒有終

F

都 會 聽 命 受死 吧

或 許 我 也 會 這 磢 做

毫 不 -懷疑

導

我

們

日

本

j

被

教

導

堅

持

自

我

是

悪

,

捨

棄自

我

是

明

智

大家

似

乎

已習慣

這

個

教

我 認 為 , 只 要沒有確立 自 我 就沒有自由 主義 和 民 主 主 義

在 談 這 個之前 , 我 想 再寫 點戰 爭中 的 我

但 我

戦

後

的

第

部作

品

《我對

青

春

無

悔

就

是以

自

我為

主

題

戰 爭 中 的 我們 像啞 巴

什 大 此 磢 也 , 要 不 表 敢 現 說 自己 如 果 就 要 必須 說 尋 只 能 找 脫 像 離 鸚 鵡 社 會 般 問 重 題 複 的 模 自 仿 既定 我 表現 的 軍 或 教 條 0

俳 句 的 流 行 , 正 是為 此

虚 子 提 倡 花鳥 諷 詠 __ 吟 詠 自 然 景 物 之道 , 簡單 說 , 就 是 册 需 擔 心 檢

閱 官 挑剔

但

是

群飢

餓之人聚在

起

心情空虚

就

是絞

盡

腦

汁

也

想不

出

好

的

俳

句 東

西

高

濱

不只 東寶製片廠也 是 創作 :俳句 己成立了 同 樂 俳句 , 也 因 會 為 , 東京都 時 常借用 外的 東京郊外的 糧 食情 況 較 寺院開 佳 總 俳 有 句 大會 點 吃 的

當 無 時 論 我 任 也 何 作 事 1 情 很 , 沒有 多 俳 句 投 注 , 但 全 沒 副 有 心 力 首 就 能 無 法 登大雅之堂 成 功

此 膚 淺 做 作 的 東 西

全是

那

時

,

我

看

到

虚

子

書

中

極

力誇讚的

首俳

句

0

以

瀑

布

為

題

高 山 出水落 深 潭

彿遭 受 重 擊般

這 我

句 很

像是

素

X

所

作

,

但

那

天

真

•

正

直

的

觀

察

和

那

樸

實

純

真

的

表

現

,

讓

我 腦 袋

彷

訝

異

對

自

 \exists

僅

僅是玩

弄詞

藻的

俳

句

感

到

嫌

悪的

同

時

,

也

因

發

現自

己的

淺

學

無才

感

到 羞 愧

為 知 道 ` 其 實 不懂 的 事情肯定 很

我 以 想 重 新 學 習 Ē 本 的 傳 統 文化

前 除 Ī 我 對 繪 畫 陶 瓷 器 我幾乎沒有鑑 無 所 知 , 賞 對 力 其 他 I 藝 知 識 也 是 知 半 解

器

於美

在

那

以

我先拜訪熟知日本古昭我從沒看過。至於日本獨有的藝術能

器

具

劇

位朋 不 才 過 對 知 去, 的 道 友 的 以 我 古 古 此 莫 董 道 董 名 嗜 亦 嗜 地 有 好 好 有 深 概 受 點 淺 括 輕 教 從 切 以 蔑

那

地退是後

到

學術上探討日本文化史

休

士的

嗜

好

那

種

粗

淺

的

境

以

及透過藝術鑑賞學習日

本古

境界有高有低

的

朋

友

請

教陶

瓷器

道 活 後 從 那 方 我 式 個 個 發 時 古 現 朋 代 代 該學習的 的 友 教 的 精 我 餐 神 欣 具 和 事 賞 X 們 可 情 陶 瓷 以 的

知

器

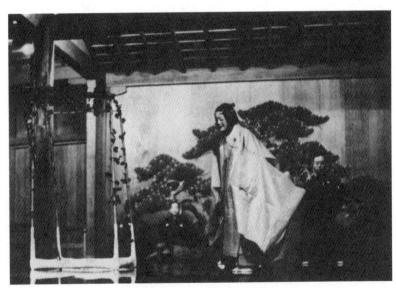

梅若萬三郎《半蔀》(一九四二年九月十九日)

姿上

跳 郎 其

起

序之

舞時

感

心覺夕陽

彷 到 的

彿 雷

滿

溢

在 他

的

舞

的

舞台表演

,

完全 是

聽

不 郎

1

中最忘不了的

萬

半

蔀 聲

0

形式 才 當 雖 那 藝 無 我蒐 我從 我 那 0 然外 此 萬 論 , 被 或 叫 感 能 讀 那 許 如 郎從 面 L 到 是逃 何 劇 世 時 八難忘的 很幸 雷 吸 開 20 引 板 雨 藉 避 彌 始 交加 窗 這 是 現 福 留 欣 舞台 垩 驚 賞 實 個 下 開 機 嘆 的 能 , , 但是看 它的 的 表現有許多 會 藝 但 劇 門 術 親 我 獨 裡 近 論 因 著萬 能 出 樹 此 吸收 來 有 劇 格 關 , ,

欣賞

喜多六平

太

`

梅若

萬

郎

`

櫻間

金

太郎

111

呵

彌

文 因

獻 為

,

及其 距

他 電

能 影

書

,

或

許

也 的

那

是 以

離

很 樂

遠

的 籍

種

表

現

該

吸

收

知識

,

多

得

還

有 的

,

戰

爭

中

的

我

對美 ኆ

感到

飢

渴

,

所以

很快沉迷於日

本的傳統美

/學世

了很

多

東

西

的

界

在這種自

1以為是的立場,我還是覺得日本擁有獨到的美感世界,仍有資格傲笑世

戰爭中

有從國粹主義的觀點大肆讚美日本傳統

日本美的

傾向 , 但 即

使不站

這 份自 覺 連接起我的自信

啊, 夕顏25開了。」

H 我在不可思議的恍惚感中這 [本人也有這樣與眾不同的才能 慶想著

葫蘆花,黃昏盛開的白色花朵

直到《羅生門 第六章

Akira Kurosawa

根

據

重

寫

的

第

稿

而

拍

多

,

劇

本審

議會

於

焉

誕

生

0

楚

是 但

兩

對 青 春 悔

是 我 戰 後第 部作品 的片名

這

之後 , 報章 雜 誌 紛 紛 使 用 仿 照片 名 我 對 O Ŏ 無 悔 的 語 句 0

我 對 的 我 意志 而 言 相 , 這部: 違 背 作 , 這 品 部作 與 片 品品 名

的 相

劇

本

是

被 滿

迫 悔

重 恨

新

寫

渦

的

0

反

,

充

和

但

東 寶的 兩 次罷 I 爭 議 中 產 生

它在 九 四 六 年二 月 第 次東 寶 爭 議 和 同 年 十 月 第二 次 東 寶 爭 議 之間

相

隔

的

七

個

是 這 部 作品 的 製 作 期

月

第 次罷 I. 勝 利 後 , 工 會 勢力 強 化 , 共 產 黨員也 增 加 , 他 們 對作品的 發 權 更

我 對 青春 無 悔 **>** 劇 本 第 稿 被 迫 依 照 劇 本 審 議 會 的 意 向

而

更

改

,

所

以

片

子

是

其 實 與 內容 對 錯 無 關 只是 剛 好 有 類似 題 材 的 劇 本 也 白 審 議 會提 出 企 畫

我 個完全不 覺 得 這 兩 同 個 傾 劇 向 本 的 非 電 但 影 不 0 我雖 類 似 然在 而 審 且 議 性 會 質完全 上 陳 述了這 不 司 0 個意見 搬 £ 大 銀 但 幕 未 後 獲 會 採 更 納

說 :

確實如你所說。早知道,讓你直接拍第

稿就好了。

真是非常不負責任的說法。

被這樣不負責任之人無辜葬送,現在想久坂榮二郎的第一稿劇本明明很精采,

,內容變得有點扭曲。《我對青春無悔》第二稿劇本因被迫更

改

來卻

還是懊惱

但我在這二十分鐘的戲裡賭上作品的成就是最後約二十分鐘的部分。

敗

後來,看過兩部作品的

劇

本

審

議

會

員

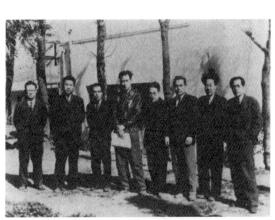

拍攝《我對青春無悔》時。

作 或 在 那 品完成時 近 我是把 兩 千 呎 對 我因亢奮和 劇 兩 本 白 審 個 議 鏡 疲勞 會 頭 的 的 憤 影 怒發: 像 沒有冷靜評價作品 裡 沒在那 我 傾 段 注 影 根 本 像 的餘裕 中 就是執念的 只是清楚感到自己 熱誠

舉

辨

了

場慶祝

酒會

了。 後來給美國的電影檢閱官看時拍了一部奇怪的作品。

,他們頻頻交頭私語,我想,這部片子果然失敗

不過進入最後二十分鐘時 他們突然靜下來 個 個 傾 身 向 前 直盯著銀幕

單。

就這樣屏息看到片尾工作人員名

放映室燈亮,他們起身,齊向我

伸手

愕然。 大家交相讚譽,說恭喜,我有點

檢閱官中有位賈奇先生後來幫我部作品贏了」的真實感。 直到告別他們後,我才湧現「這

這部作品的演員,加入由十位明星所那時正值第二次東寶爭議。主演

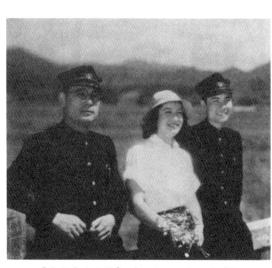

《我對青春無悔》 (一九四六年,東寶)

寶

對 組 罷 成 的 工 的 + 1/ 人 場 旗 會 , 投奔 表 新 明 東 反

方的 能 員 和 悔 參 再 我們分道 度攜 才能 合作 加酒 但 是賈奇先生 手 完 會 成 揚 我 他 鑣 希望 對 說 的 青 也 大 那 為 此 激 我 春 無 雙 演 請

結 果 他們還是沒

循此 有 口 -年光陰 來。 道 歸 近 十年 東 寶 後 不但 才回 歸 舉失去用十年築起的 不只是演員 和 他 們 融洽氣氛與 起投效新 所培養的 東寶的 人才 電影 技 術人 而且 浪 員 費 也

原節子與高堂國典

在京都拍外景 戰 後被 賦 子 時 的 自 嫩 由 中 綠樹葉的 , 對 於 小山 這 第 丘 件 繁花盛開 工 作 我 的 有 著 小 路 深 深 波光粼粼 的 感 慨 的 小 河

這

在

我對青春

無

悔

是在

這

場

動

盪

中

產

牛

的

旗

決

雌

雄

那

就 後

是 的

我的

下 要

部作

品

0 ,

《美好

?的星期天》

神

當

時

的

,

躲

在

名

為

方

牢

籠

中 痛

住 時

息

0

戰

青 青

春 春

恢復

生氣

必 後

須

度

渦 的

段

苦 屏

期 氣

0

大 戰 爭 為 根 中 據 , 檢 不 能 閱 官的 如 實描 見 述青 解 ,戀愛是 春 猥 褻 行 為 , 青 春的

新鮮 感 覺是 英美的 柔弱 精

東 寶 位 和 明 星投奔 新 東 寶 這 新 東 兩 寶 個 , 製 我們 片廠 據守的東寶製片廠 , 也 各自高揭導 演 不 中 剩 心 主 個 義 明

和

明 星 中

心主

義的

大

星

大 為 在 戰 爭 中 , 不 能 隨 便 拍 攝 那 種

背

景

是彷 彿 長 出 翅 膀 翱 翔 天空 的 心 情 0

那是某 種 雀 躍 的 心 情

此 如

一一算

不上

什

麼

的

電

影

背

景

,

我都

一帶著

特

別

的

感

慨

拍

攝

簡 直 是 兄 弟 鬩 牆 的 戰 或 時 代

為 了 對 抗 新 東 寶 朗 將 1 映 刻 表 中 那 此 明 星 陣 容 堅 強 的 作 品 , 導 演 編 劇

`

伊 豆 的 溫 泉 旅 館 , 協 商 東 寶 接下 來要 發 表 的 作 品

那 時 的 氣 氛 真 像 會 戰 前 夕 運 籌 帷 幄 般 , 精 銳 盡 出 肅 穆 森 嚴

井 郎 文 腦 夫合 合 伊 導 豆 導 演 會 的 的 議 企 戰 畫 四 的 爭 個 戀愛故 龃 結 和 果 平 , 事 是 , 發 **>** 我 表 , 以 的 衣 及 笠 美好 真之助 Ħ. 所 平 的 Ż 星 ` 期 助 Ш 天》 的 本 嘉 唯 ` 次 谷 郎 有 此 千吉: 成 刻 瀬 的 E ` 處 喜 Ш 女 本 男 作 薩 豐 夫 銀 和 \mathbb{H} 豬 龜 刀

我 同 時 負 責 編 寫 ^ 四 個 戀 愛故 事》 中 的 篇 ` 銀嶺盡頭》 和 美 分好的 期

個 劇 本

盡

頭

0

千 我 先 起 和 留 植 在 草 圭 伊 豆 的 助 溫 談 泉 ^ 美 , 寫 好 好 的 星 ^ 銀 期 嶺 天》 盏 頭 架 構 0 , 具 體 的 構 成 交 給 植 草 , 然 後 和 谷

寫 就 寫完 四 個 戀愛 銀 領 故 盡 事 頭 後 中 的 , 和 篇 植 草 起 寫 美 好 的 星

期

天》

前

,

我花

幾

天

I.

夫

訊

速

的 對 抗 這 意 識 個 及對 劇 本 明 都 星 按 主 照 義 預 的 訂 計 反 彈 書 完 , 我 成 根 本 但 做 如 不 果 到 沒 有 當 時 的 迫 切 處 境 , 那 種 與 新 東 寶

谷 千 吉的 銀 領 盡 頭 最 初 的 構 想 只 是 想拍部 男人的 動 作片 , 然 後因 為千

三十七歲

開

始合寫劇本

後

發現

兩

人外表雖變

但

內

心幾乎沒有改變

哥 喜愛登山 , 大 此 以 山為 舞台 如 此 而

我和 千 哥 隔 桌面 對 面 天 直 想 不 出 好 主 意

縣 Ш 品 本 部 移 到 日 本 呵 爾 卑 斯 Ш 麓等

心

横

好

吧

就這

樣

幹

在

稿

紙

1

寫

F

新

聞

報 導

銀

行

強盜

三人

組

逃亡到

長 野 搜查·

一十天左右 《銀嶺盡 頭》 的劇本完成 方追

組

在後

適當

加

入千哥的

登山經驗

和

知識

終於完成 逃入雪

個

相當有

趣 卑

的 斯

故

事

然後

每

天孜孜矻矻地寫

下三名銀行強盜

如

何

中

的日

本 可

爾

Ш

警

短篇 0 終於 接著,立刻著手 也是腦 和 植 草 中已經成 -並桌 而坐 《四個戀愛故事》 形 , 的 故 起寫 事 我的 , 四 ,這是 天 、就完 (美好

草式部和黑澤 自 黑 田 小學 少 納 畢 業 言 再 , 度並 睽 (違二十) 桌 而 Ė. 坐 年 0 之 那 時 後 我 植 的 成

星

期天》

了

演出中的筆者(右)

本

來

嘛

像

丰

之

助

那

樣

奇

怪

的

傢

伙

也

少

見

0

不

知

是

純

真

還

是

頑

古

?

雖

然膽

小

卻

歲

月

而 Ħ , 每 天 面 對 面 , 沂 四 + 歲 的 男 人 臉 E 湧 現 少年 時 的 風 貌 ,二十六 年 的

霎 時 煙消 雲 散 , 兩 X 口 到 昔 \mathbb{H} 的 1/ 主 龃 1/ 黑

好 強 , 明 明 浪 漫 卻 要 寫 實 , 專 門 做 此 讓 X 提 心 弔 膽 的 事

反 IF. , 從 小 學 時 起 就 讓 我 擔

大約 在 這 個 美 好 的 星 期 天》 心 的 的 傢伙 + 年 前 吧 , 我 在 ^ 藤 + 郎 之 戀》 的 棚

外

布

景

吊

指 揰 臨 時 演 員 走 位 時 , 群 眾 中 有 人 向 攝 影 機 方向 揮 手

車

口 演 是 員 不 , 那 能 個 看 攝 戴 影 著 不 機 -合腦 , 這 袋的 是 電 假 影 髮 拍 的 攝 奇 的 怪傢伙竟 原 則 , 我 然咧 氣 得 著 衝 階 向 笑 那 說 傢 伙 : 想 喲 痛 罵 , 小 他

黑

0

頓

我愕 然 地 問 , 你 在 幹 什 麼 ? 他 得 意 地 說 最 沂 當 臨 演 賺 錢 呀

仔

細

看

,

植

草

經 夠忙 7 植 草 在 這 裡 蜀 轉 會 讓 我 分 心 , 所 以 給 他 Ŧi. 員 , 叫 他 去

渦 我 旧 我 後 的 來 他 眼 自 睛 圭之助 承 認 , 還 拿 是 Ż 偷 Ħ. 偷 員 地 後 镧 , 到 並 臨 沒 有 時 演 走 員 的 又 裝 錢 成 浪 人 0 那 個 帽 簷 很 寬 的

斗

難 怪 , 在 藤 十郎之戀 的 攝 影 棚 裡 總 有 個 奇 怪 的 浪 人四 處 走 動 , 讓 我 在 意

得 不 -得了

洮

風

吟

月

的

桃

花源

對 我 來 說 , 之助 這 傢 伙 真 是 叫 掛 心 卻 又 無 口 奈 何 的 存 在

什 麼 樣 的 前 世 宿 業 , 讓這 個 人 有 天忽 然從 我 眼 前 消 失 , 有 天又忽然

出 現 0 做 而 過 在 我 眼 前 消 失 的 期 間 , 盡 做 此 讓 人 吃驚 的 26 事 情

的 戲 曲 和 劇 本 0

他

採

砂

的

監

工

,

做

渦

臨

時

演

員

,

和

吉

原

女郎

同

遊

,

又突然提筆

撰寫

精

采

神 出 鬼 沒 的 植 草 大 概 厭 倦 7 放 浪 , 在撰 寫 美好 的 星 期 天》 劇本 時 非 穩 重

劇 本 的 天 內 埋 ?容是描: 案 頭 寫

戰

敗

後

的

貧

窮

情

侶

,

這

種

材

料

最

適

容易

被

弱

者

和

牛

暗

安靜

,

每

首

面 吸引 除 的 T 最後 植 草 高 0 潮 大 的 此 那 , 場 和 戲 我 幾乎 , 我 沒有 意 見 意 有 見 點 衝 對立 突

注 江 戶 時 代東京的 吉 原 是 冊 聞 名 的 花 柳之街

26 起 市 來的 現 在的 一行各業 特殊區域 日 本 蓬 橋 勃 始 人形町 發 於安土桃山 展 熱 建設花 鬧 非 時 凡 代 柳 花 街 別名 柳業也 , 即 遊裡 在東京 古原遊 六〇三年 拿下 廓 色 -徳川 了 町 遊 地 家康 廓 盤 就 是 徳川 創立了幕府 傾城 排 家 前 遊 康 女屋併 逝世 天下 吉原遊 後 在 幕 在 廓是讓男 起 東京 府 批 用 准 建 人心醉 石 妓 設 牆 起 院 和 群 白 溝 萬 神 集 大都 渠 到 韋 郊

那

場

戲

是貧窮情

旧侶在無·

成 的 交響曲 男的 「樂堂內聽到虛幻的 在無 (Unvollendete 人舞台上揮著指 へ未完

白 女的 當然 觀 監眾喊 違反電 不 話 可能 影原 聽 則 到 聲 從

銀

揮

棒

幕

就請 我們的耳朵 如 果 一鼓掌吧 大家 都 覺得我 如 定聽得見音樂 果大家鼓 們 口

堂 燃

觀眾鼓掌

我 於是 想在這 電 湯 影 节 戲 中 的 男 以 在 電 影 無 Ĺ J 物直 舞台上 接 訴 揮 著指 求 觀 眾 揮 的 棒 新 聽到 手法讓觀眾參 未完成交響曲 與 電影

0

觀眾

在觀

看

電

影

時

或多

或

少都

與了 其

電影

他們受到電影的感動

忘我地

參 與 參

中

《美好的星期天》 (一九四七年,東寶) 中北千枝子與沼崎勳

但 那 種 參 鼬 都 只 發 生 在 觀 眾 的 心 中 m E , 要 讓 參 龃 變 成 種 行 動 , 至少 要

讓 他 們 不 自 覺 地 跟 著 拍 手 0

,

雷

展

開

,

讓

觀

眾

完

全

成

為

我 是 想 藉 著 這 場 戲 直 接 結 合 觀 眾 鼓 掌 的 行 動 和 影 的

的 登 場 物

電

影

在 暗 植 草 觀 眾 的 想 法 則 是 在 無 人 的 音 樂堂 中 聽 阻 掌 聲 , 지지 位 主 角 定 睛 看 , 發 窺

席 Ŀ 和 他 們 境 遇 類 似 的 情 侶 在 鼓 掌 0

本 一質完 全 示 百 的 深 刻 理 由 , 誠 如 植 草 所 認 為 的

我

那

是

很

植

草

風

的

設

定

也

很

有

趣

,

但

我

堅

持

自

己

的

想

法

不

肯

讓

步

0

這

不

出

散

华

我只 是 想 在 自 的 作

這 個 演 出 H \exists 的 冒 險 品 在 中 H 本 做 個 演 出 Ŀ 的 冒 險

0

傳 成 出 功 交響樂的 但 在 巴 聲 黎 音 成 蒔 功 1 湧 0 起 法 異 或 樣 的 的 觀 沒 感 眾 有 動 成 瘋 狂 功 鼓 堂 H , 本 隨 的 著 觀 掌 眾 聲 怎 麼 , 聽 也 到 不 無 肯 X 鼓 的 掌 音 , 樂 所 堂 以

舞

不

算

歸 於 ^ 美 好 的 星 期 天 中 的 這 場 戲 , 還 有 個 難 忘 的 故 事

0

揮 舞 指 揮 棒 的 演 員 沼 崎 勳 , 罕 見 的 音 痴

痴 連 音 音 痴 樂 力 指 有 導 很 服 多 部 種 IF. 彻 沼 投 싦 降 是 對 聲 音 的 強 弱 ` 柔 和 度 尖 銳 輕 重 等 性 質 方 面

的

音

旧 不 能 放 手 不管 , 服 部 和 我 每 天用 動 作 和 手 勢 , 教導 全 身 僵直 動 作 生 硬 的

沼崎揮指揮棒

連 服 部 雖 然我 都 芀 自 包 票說 也 是 , 笨 黑澤導 拙 的 演 人 指 , 連 揮 撥 未完 電 話 成 號 碼 的 的 第 手 勢 樂章 都 像 沒 黑 問 猩 題 猩 0 但 口 見 教 當 完 時 沼 我 崎 是 後

麼努力。

部 電 影 的 主 角 是 沼 崎 和 中 北千 枝 子 , 兩 人 都 是 無名 演 員 , 觀 眾 不 認 識 他

只要 藏 起 攝 影 機 , 去 拍 外 景 時 根 本不 會引 人注 Ħ

偷 拍 外 景 時 , 是 把 攝 影 機 裝 在 盒 子 裡 裹 E 包 袱 巾 , 只 有 鏡 頭 部 分開 個 洞 , 拎

到處走。

著

著 車 有 進站 天 , 在 不 新 知 哪 宿 來 車 站 的 , 要拍 位 大 走下 叔 , 堵 電 在 車 攝 的 影 中 機 北 前 君 面 攝 影 機 包 袱 就 放 在 月台 E 等

我嫌他礙事,推了他側腹一把。

那 個 大 叔 慌 忙 把 手 伸 進 袋 , 拿 出 錢 包 查 看 0

誤會我是扒手了。

北 有 有 個 1妓女擋 天 也 是 在 鏡頭 把 攝 前 影 面搔 機 包 屁 袱 股 放 在 新宿 的 柏 油 路 上 , 對 準 漫 步 而 來的 沼 崎 和

中

這

位

哭泣

的

老

Ĭ

是

立

111

老

師

和 中 這 北 下 迎 面 攝 走 影 來 機 , 就 觀 像 眾 的 為 視 了 線 要 力 拍 不 攝 會從 妓 女 和 她 搔 屁 股 的 動 作 而 架 設 __. 樣 , 即 使

崎 屈 股 移 回 那 짔 X 身 F

領 巾 沼 , 他 崎 們 的 皺 混 巴 在 巴 X 群 西 中 裝 E 不 但 披 不 著 軍 綇 眼 用 外 , 反 套 而 , 中 大 為 北 穿 11 著 穿 著 樣 皺 服 巴 裝 巴 的 的 男 風 女 衣 太 ` 多 韋 著 , 好 很

지지 個 主 角 本 來 就 設 定 要 是 隨 處 可 見 的 人 物 , 還 真 符 合 實 際

現

道

演

和

攝

影

師

都

看

不

11

찌

個

主

角

在

哪

裡

而

東

張

四

望

的

情

況

幾

次

普

誦

的

沼

這 大 此 , 現 在 想 起 來 , 我 感 覺 與 其 說 這 瓜 X 是 我 電 影 的 主 角 , 不 如 說

他

們

是

레

別

美 , 好 在 的 新 星 宿 期 街 天》 頭 偲 然 映 看 幾 到 天 IF 後 在 親 , 我 密 收 交談 到 的 張 紫 明 信 男 片 女

贁

戰

後

信 的 開 頭 是 這 樣

電

影

^

好

星

天》

,

0

0

個

我 坐 在 那 裡 美 哭泣 的 期 落 幕 時 電 影 院 内 燈 光 通 亮 觀 眾 紛 紛 起 身 但 有

看 著 看 著 , 差 點 警 聲 高 呼 0

那 老 個 師 的 疼 愛 明 信 片 栽 繼 培 續 我 寫 和 著 植 草 的 1/ 111 精 治 師

我 看 到 片名· 寫 著 劇 本 植 草 - 圭之助 • 導 演 • 黑澤 明 時 , 銀 幕 然模 糊 ,

看不

清楚。

我立 刻聯 絡 植 草 邀 請 笠川 老 師 到 東 、寶的 宿 舍 , 決定 請 他在 那裡 吃 飯 0 大 為 雖

然糧 況吃 緊 但 如 果 是 在 那 裡 , 至少還 有 辨 法 進 備 壽 喜 燒

好,嚼不太動壽喜燒的肉片。

我們已二十五

车

沒

和

老

師

起

吃

飯

了,

難

過

的

是

,

老

師

整個

[人萎縮]

1

牙

齒

也

不

我 想去弄 此 軟 爛 點 的 食 物 , 老 師 阻 止 我 說 這 頓 大 餐 , 光 是 看 到 你 們 兩 個 就

植草和我恭敬地坐在老師面

前

足

夠

7

·師看著我們,不停地嗯、嗯點頭。

老

我凝望老師,他的臉也模糊得看不清楚了。

城市汙沼

下一部劇本也是和植草一起撰寫

那 那 是 時 水 , 我 泥 造 們 的 窩 船 居 的 , 是 熱 戰 海 爭 旅 末 館 期 窗戶 ` H 可 本 以 大 看 鋼 見 材 内 不 海 -足迫不 看 到 裑 沉 已造 沒 的 出 奇 的 妙 東 貨 西

步 扎 戰 產 棚 時 攝 根 後 生 外 印 , 描 深 其 Ш 的 布 搭 象 徵 如 述 钔 每 中 爺 12 景 酩 天 戰 建 戰 象 剖 的 後 的 了 敗 酉丁 寫 敗 , , 析流氓 流 春 想 天 著 H 後 孕 氓 新 本 筍 再 巫 冊 使 育 劇 的 111 般 馬 利 擁 相 **** # 本 的存 拙 界 冒 鹿 用 的 的 有 劣 出 時 那 廣 企 酩 眺 在 仿 但 來 代 裡 大 新 畫 西丁 本 諷 我 黑 的 做 馬 這 天 , 身 想 黑 點 是 , 市 鹿 使 片 更 是 什 街 市 時 Ш 内 進 以 描 麼 景 代 爺 的 海

艘上

水跳

泥進小

船

的暑子

內

海炎

讓海

我 裡 海

無

法

不

覺 沉 泥

玩

耍 的

殘 孩

炎從

那

, 的突

出

面

水

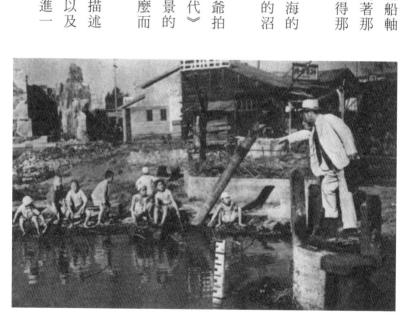

他 本 來 是 麼 樣 的 人

支撐 他 們 組 織 的 義氣 •

他

們

個

別

的

精

神

構

造

• 他

們

引

以

為

傲

的

暴力

,

麼 東西?

於是 , 我以有 黑市 的 城 市為 舞台 以 管 理 黑 市 地 盤的流氓為主角

,

草擬描述

述

那

內 涵 的 企 畫

此

另外 ,設定 個 與 流 氓 呈 對 比 的 人 物 當 作 襯 托 手 段

起 但 這 初 個 我 |太過 是 讓 也 理 想 住 在 定 那 型 個 化 城 的 市 理 的 性 年 X 輕 物 人道主 , 無 義 論 醫 我 和 師 植 草 場 ·費 多大 的

勁

,

就

是

無

法

變

得 鮮 活 生 動

管 理 地 盤 的 流 氓已有 模 型 植 草也和那人有交情 , 而 且 太過 投 入他 的 生 活 方

式 以至 於 後 來因 此 和 我 起 衝 突 , 是 隨 時 可 以 搬 來的 鮮 明 角 色

垃 圾 場 此 的 外 沼 , 澤印 故 事 象 舞 台 的 也 日益 城 市 清 角 楚 地 , 浮 也決定要 現 眼 前 弄 唯 個 象 獨 另 徵 城 個 市 主 病 灶 角 也 的 就 髒臭 是開 沼 業醫 澤 生 那 個 像

像 個 假 人 樣 , 毫 無 頭 緒

植 草 和 我 每 天 坐 在 撕 碎 揉 成 專 的 稿 紙 中 愁 容 相 對

心 想 不行了 嘲

很 旧 我 多 從 劇 寫 本 渦 都 無 有 數 劇 ` 本 쩨 的 次 經 讓 驗 人 得 感 到

不

行

棄

的

時 1

候

唯 放

有

耐 吧

心

忍 時

住 候

,

像

達

摩

舶

壁

般

總

會

力

考

慮

放

棄

吧

條 道 路 在 眼 前 敞 開 知 , 這

有

大

此 , 這 時 候 , 我 們 耐 著 性 子 , H 復 日 凝視 著 這 個 直 孵 不 出 來 的 開 業 醫 生.

雛 形 0

醫

生

這

個

是以

妓

女

為

對

象

的

無

照

醫

生

,

他

那

種

旁若

無

人

的

舉

止

很

有

趣

,

帶

著

我

那 渦 是 T Ŧi. 天 植 草 和 我 幾 平 司 時 想 起 某位 醫 生

在 寫 這 個 劇 本 以 前 , 我 們 走 探 各 地 黑 市 時 , 在 横 濱 貧 民 窟 遇 到 的 位 爛 醉

逛 四 家 酒 館 , 邊 喝 邊 聊 0

連 , 談 吐 有 點 下 流 但 經常 夾雜 著 對 人性 的 激

諷 這 , 位 銳 利 好 像 刺 專 人 攻 0 婦 他 不 產 時 科 張 的 無 大笑 照 醫 生 ,

舑 大 抵 就 是 冷 眼 旁 觀 傲 視 切 的 反 骨 漢 , 植 草 和 我 不 約 而 司 想 起 那 個 人 的

在

那笑

聲

中

,

有

著

詭

異

的

苦

澀

味

道

百

,

烈

, 就 靈 是他 光 乍 現 !

原

來

那

個

開

業

一、醫

生

的

道

主

義

形

象

,

在

想

耙

這

個

腥

臭

爛

醉

的

無

照

醫

生

的

腦

間

想 到 ラ 後 , 就 譽 得 以 前 直 沒 想 到 他 有 點 不 口 思 議

如 煙 霧 般 化 為 鳥 有

我 們 的 錯 誤 是 為 T 批 判 流 氓 , 將 對 照 X 物 定 為 太 渦 理 想 化 的 開

業

醫

生

酩 西丁 天 使 場

扎 根 在 這 個 庶 突然鮮 民之中 活 , 以 起 從 來 醫 的 的 人 物 實 績 是 和 乖 位 僻 年 性 過 格 Ŧi. 頗 + 得 X 洒 緣 精 0 中 總 毒 是不 的 開 修 業 邊 醫 幅 生 蓬 頭 求 亂 髮的 達

四四 洒 醫 生 , 雖 然旁 若 無 X 地 侈 談 切 , 其 實 內 在 和 外 表 相 反 , 有 顆 體 貼 純 粹 的 心

氓 和 這 個 開 業 醫 生之 間 出 現 巧 妙 的 亚 衡 對 照 , 要 展 開 他 們 的 故 事 , 只需 等 待 兩

的 接 觸

流

出

在

爭

地

盤

時

受

傷

,

至

醫

牛

那

裡

取

出

彈

頭

的

流

這

樣

的

開

業

醫

生

,

住

在

黑

市

旁

如

垃

圾

堆

的

沼

澤

對

岸

的

醫

院

裡

於

是

主

宰

黑

市

植 草 和 我 讓 這 ᄍ 個 鱼 色 在 第 場 戲 就 遇 F. 0

要以 兩 這 時 X 對 , 結 醫 4 核 發 菌 的 現 流 相 知 反 的 紫十 催 肺 部 為 軸 有 個 • 結 展 開 核 劇 粛 情 侵 即 蝕 的 可 洞 0 結 核 菌 結 合 짔 人 0 後 面 ,

只

劇 本 啟 航 , 氣 吅 成 寫 就 , 但 我 和 植 草 之 間 並 非 都 那 顾 和 諧 話

植

草

和

我

本

質

上

並

無

不

司

, 只

是

表

面

不

百

淚

水不

絕

深

谷

裡

吟

在

牛

0

容 易受 傷 的 人 和 生 活 在 里 暗 不 中 的 人 ? 開 始 不 滿 我 否定 流 氓 的 態 度

植

草

和

那

個

流

氓

往

來

,

知

是

渦

於

投

入

那

個

流

氓

的

#

??還

是

天

生

偏

弱

他 說 , 流 氓 的 人 性 缺 失 和 扭 曲 , 不 只 是 他 們 個 人 的 責 任

或 旧 即 使 是 那 這 個 樣 責 任 的 半 或 大半 應該 由 產生 他們的 社 會 所 承 擔 , 我 也 不能認

可

他

的

行

為

大

為

孳

生

這

種

惡人

的

社

會

裡

,

也

有

正

經

生

活

善

良

的

威 脅 破 壞 那 此 而 活 的 人 , 不 容 原 諒 0

我 不 認 為 否定 這 種 人 就 是 強 者 的 自 我 主 義

指

稱

社

會

缺

陷

造

就

犯

罪

者

的

理

論

,

雖

有

部

分

真

理

,

但

據

此

為

犯

罪

者

辯

護

•

無

視

在 社 會 缺 陷 中 卞 靠 犯 罪 而 活 的 人 , 只是 詭 辯 而

植 草 凡 事 都 拿 他 自 和 我 比 較 , 說 我 們 本質 Ŀ 是完全不

同

的

人

0

但

讓

我

來

說

的

植 草 的 說 我 是 龃 悔 11 痛 恨 絕 呻 望 屈 痛 辱 苦 等 中 無 緣 存 的 天 這 生 個 強者 觀 察太 他 膚 自 淺 是天 生 的 弱 者 , 在

我 為了 抵 抗 X 性 的 苦惱 戴 Ŀ 強 者 的 面 具 植 草 為 T 耽 溺 人 性 的 苦 惱 戴 弱

者 的 面 具 如 此 而

我 這 是 在 這 表 裡 面 的 提 差異 出 植 草 ,本質上,我們都是弱者 -和我的 私 人對立問 題 , 1無異 不

只是 想 藉 這 個 機 會 讓大家理解

的

我

是要駁

倒

植草

也不是為自己

護

真正:

不 是 特 別 的 人

我

我是不願 我不是 特別強的 示 弱的 人 人 , 只是因 也不是特別有 為 不 願 輸 才 華的 而 努 力的 人 人

就只是

這

樣

植 那 但 不是 草在 個 說 因為 這部 法是 他所謂 植 酩 草 的 酊天使》 藉 和 ·我有· , 後又和我分道揚 本質差距 他只是沉 迷於與 而 造成友誼之橋 生俱 鐮, 消失 來 的 放 斷 無 浪習 裂 蹤 的 性 深 刻

理

由

證 據 就 是 他 依 舊 高 興 地 和 我 起拍 《文藝 春秋》 的 老友歡 聚 彩 色 畫 頁

也 談興 還 有 大發 為 了 忘了 提 供 ,時間 我 寫 這 留 本 下來過 類自 夜 傳 的 資 料 , 和 我 暢 談 夕 ; 後來來看 我

時

植草和我的關係是要好至極的總角之交, 也是口角良友

酩 酊 **|天使|**

要寫 《酩酊天使》 這部片 , 就不能不寫三 船 敏郎 這 個 演 員 0

九四六年六月 , 東寶 闰 應 戰 後電影 產業 , 應 徴 的 者 活 眾 躍 , 徵 選 演

廣告E 面 試 用了 和 考演 技那 徴選 天 new face | 我 在棚 內 這 拍 個 ^ 我 \Box 號 對 青

> 0 午

> 休 時

> 才

你

走 出 攝 影 棚 就 被 高 峰 秀子 Ш 住 春 無 悔 沒有 去看考試

有 個 很 厲 害的 人 耶 ! 可 是 , 他的 態度有點 粗 魯 , 就在 錄 取和落選的邊緣

來看 我 看 草草吃完午飯

,往考場走去。 **一**

推開門,

赫

然

驚

0

!

個年 -輕男人 IE 在發 飆 0

那 但 他 像 被活 不 -是真 捉 猛獸 IE. 發怒 般 抓 , 是在 狂 的 模 演 樣 出 拿 到 看 的 得 我 演 技 時佇立 考題 , 表 不 現 動 憤 怒

,

演完 畢 後 , 他 副 嘔 氣的 表 情 坐在 椅 子 Ŀ , 瞪 著 審 查委員 , 像 是 在 說 隨 便

你們

表

我 很清 ... 楚那個態度是掩飾羞怯的舉措 , 但大部分審查員認定 , 那是桀敖不馴 的

態 度

我

在

他

身上

感

到

不

可

思

議

的

魅

力

,

掛

念

審

查

前

結

果

,

提

早

收

工

,

跑

到

審 杳

委員

雖 然山 爺 極 力推薦 , 但投票的 結果 , 那 個

人還

是落選

室 探 竟

我不 -覺大喊 , 等等

方人數

相

百

當

時

,

工

會

的

勢力

強

天

,

凡

事

都

有

工.

會

代

表

出

面

切

決

議

都

投

票

決定

連

審 杏 委員 是由 導 演 ` 攝影 師 , 製片 ` 演 員 等電影製作專 家 和 工會代表組成

雙

杳 考選 演 員 都 適 用 , 實 在 過 頭

渦

看

清 頭 也 演 員 該 的 有 素質 個 限 度 ` 吧 判 斷 ! ·我怒不 [其未來] 發展 可 遏 性 跳 , 需 出 要有 來 阻 專家的 11: 才

能

和

經

驗

做 , 考 , 賣菜的 選 演 員 也來鑑 時 , 專 定一 家和 樣 菛 外漢都 0 至少 擁 , 在 有 考選 相 同 演 的 員 票 方面 , 就 , 專 好 家的 像 鑑定 票應 珠

審 查 委 員 陣 譁 然 該等於

外

行人

的 以

或

Ŧ.

票

,

希望依此

重

新

計

莳

珠 我

寶

商 動

可

激

指

出

有 X 吅 囂 這 是 反民 主主義 ! 是 導 演 專 制 主 義 ! 但 是 電 影 製作方面的 委員完 全

的

是山

爺

是 是 主 他 不 讓 個 現令人折服的 錯 那 被 角 同 擔 我 的 這 個 視 誤 但 我 發 任 發 瀟 船 個 問 作 現 說 看 現 後來在公 年 問 灑 題男子低空閃 酩 狠 他 輕 題 船 船 西丁 栽 氣勢 的 勁 在 這 天 船 這 培 谷口 就是三 Ш 年 使 個 的 個 爺 輕 拔 素 演 千 的 人 的 擢 材 則 員 船 渦 , 新 的 敏 他 馬鹿時代》 郎 的 銀 演 嶺 員 素質 頭 飾演 和 未來 飾 流氓頭子 演 性 搶 劫 自 銀 三會以 又展現和 導 組 演 中 的 最 《銀嶺盡 X 狠 的 角

主演《酩酊天使》(一九四八年, 東寶) 的三船敏郎

我 的 提 議 , 也 有 Ï 會代表贊同 結 果 , 大 為 擔任 審查委員 長 的 Ш 爺 身分負責 表 示 , 闘 於 於 那

司

頭 截

色

展

我只是看到了他們發 在 船 這 個 素材身上發掘 掘的 他 的 船 表演天分的 然後在 《酩 , 是山 一面天使 爺 和 中 千 哥 , 讓 他 盡情發揮

演員 才華 一一一

華 船 擁 有 過 去日本影

壇

無以

類比的

才

片才能表 特別 簡 單 現的 是在表現力的 來說就是 東 西 , 他三 速度上,一 般演員需要十 一呎就夠 枝獨秀 呎

影

個肢體 他 動 的 作的 動作簡 地方 潔 俐落 他 , 個 就 般演 員

需

是過去的日本演員所沒有的 切都精準迅速 地 表 現 , 那份 速度感

我簡 而且 直把他說得像極品 他還有驚 人的 纖 細 但這是真 神 經 和 感覺 前 0

沒辦 難 法 , 麥克風收音後 0 若 硬 要 挑 他 ,有點聽不清楚 的 缺點 是發音 有 點

木

總之,難得迷上演員的我,對三船甘拜臣服。

志 村 喬 但 就 這 難 也 是 以 導 取 得 演 平 Τ. 衡 作 的 難 處 , 飾 演 流 氓 的 船 太 有 魅

力

和

對

比

存

在

的

開

業

醫

生

結果使這部作品的結構出現偏斜。

為了 不 對 取 , \equiv 得 船 平 的 衡 魅 扼 力 殺 是來 船 自 難 I散發 能 口 他 貴 與 的 生 魅 俱 力 來 , 的 實 強 在 烈 口 個 借 性 , 除 T 不 讓

他

在

銀

幕

出

我 對 船 魅 力 感 到 歡 喜 的 百 時 , 也 感 到 木 惑 0

現

沒有

扼

殺

他

魅

力

的

方法

那 酩 精 采 酊 個 天 性 使 的 W 格 在 鬥 這 種 , 我 矛 感 盾 覺 中 這 產 是 牛 個 結 突 構 破 有 某 點 種 偏 銅 斜 牆 鐵 主 壁 題 • 彻 跳 有 脫 點 框 模 架 糊 的 , 但 T.

作

0

藉

著

與

酗 酒 醫 生 志 村 也 有 九 十分 , 但 演 他 對 手 的 船 是 百 二十分 , 所 以 我 對 志 村 有

點抱歉。

船

已過世的山本禮三郎,也好得沒話說

我 聊 第 渦 以 次看 後 對 到 他 像 非 他 常 眼 親 神 切 那 的 樣 個 口 怕 性 的 感 人 到 訝 , 異 起 初 還 不 敢 靠 近 他 說 話

我 第 次 和 早 坂 文 雄 合作 0 此 後 在早 坂 過 世 前 他 直 負 責 我

這

部

作

品

是

的 的 朋 電 友 影 音 , 歸 樂 於 , 是 他 我 , 我 最 以 好

後再 時 我父親是 還 詳 有 細 介 紹 過 拍 世 這 部

片

子

的 殺 青 電 我 報 接 時 到 片子 父病 下 正 趕 危 著

秋田 接到父親噩 老家 不 能 放 耗的 -工作趕 那天 我獨自

口

抱著 喝

無 酒

口

情

我

無

目

標地

走 員

新 曲

宿

的 0

> 潮 中

到

宿

T

山本禮三郎和木暮實千代

我想 酩 逃 酊天使》 離 個 中 有 場 戲 船 飾演的 流氓 心情陰鬱走在黑市

中 0

速 腳

那 那

輕 時

快

明 不

朗 知 排 心

的

旋

律 的 心 壞

使

我

的

陰鬱 傳來 漫

心情

更加 鵑

沉 重

難受

哪 遣 情

裡 的 更

擴音器

杜

舞 在

那 音樂 加 步

討 這 部 電 影 的 配 樂 時 跟 早 坂 說 這 場 戲 放 杜

,

,

鵑

員

舞

曲

吧

坂 有 點訝 里 地 看 著 我 , 但 7 刻 微 笑說

我

在

論

是對 位法 喔 0

嗯 , 是 狙 擊兵 0

運 狙 用 擊 影像 兵 是專 和 音 屬 我

中 巧

我 妙 和 早 -坂早 就 說 樂的 好 了 對 , 和 要在 位 早坂的 手 法 ^ 酩 , 共 大 酊天使》 通 此 語 成 言 Ī , 裡找 我們 大 為 地 使 蘇

方試

試那

個 影

配

樂手

法 代

用

那

種

電

配樂的

號

聯

電影

狙

|擊兵》 (Sniper)

走在 音 黑 那 市 天 的 , 流 我 們 氓 模樣 做 1 慘 那 澹 個 實 , 配 驗 上 擴 音 器 播

配

早坂 看 著 我 , 高 圃 地 笑著

在

那

開

朗

的

旋

律

下

,

流

氓

的

陰

鬱思

緒

強

烈

地

從 的

畫

面

中 鵑

散 員

發

出 曲

來

0

出

杜

舞

旋

律

0

早坂 船 飾 演 的 流 氓 走 進 酒館

吃

驚

地

看

著

我

說

是配合: 曲 子長 度 剪 接 的 ?

我 不是 自己也 0 很驚訝

> • 闘 Ŀ 拉 門 時 杜 鴻圓 舞 曲 也 剛 好 結

果, 但 我 計 沒有計算這場 算 過 這 場戲 戲的長度和 和這首曲子的 曲子的 對位 長度 法效

為什麼長度剛 好 致?

時 中 邊 計 聽 抱 大 著 概是我收到父親 算 著 和三 曲 子 杜 船飾 的 鵑 長 員 度吧 演的 舞 曲 流 噩 氓同 耗 , 樣的陰鬱思緒 漫步 邊 無意 新 識 宿 地 街 在 頭

都 本 後 能 來 地 這 想 種 到 事 工作 情常常發生 這 個 習性 0 已接近 但 是 任 是 何 時 腦

導 演 工 作 做 到 這個 地 步 完全是因 果的 種 候

誼咒

拍《酩酊天使》時指導三船和志村演技的筆者

賽 河 原

事業了

我拍完 酩 酊 天使》 《酩酊天使》 首 映 的 終於趕回秋田 九 四 八 年 四 月 。辦完父親的法會 第三次東 寶 爭 議 , 1/ 開 刻被叫 始 回東京

捲

入

爭

議

漩

渦

中

0

這 兩 次 個 11 的 孩 罷 搶 Ι. 奪 , 現 __ 個 在 想 布 偶 起 來 , 結 , 果 好 把 像 布 1/1 偶 孩 的 子 頭 叫 架 ` 手 0 • 腳 扯 得 四

分

Ŧi.

0

個 1 孩 就 是 公 司 和 Ι. 會 , 布 偶 是 製 片 廠

這 찌 Ι.

從 動 的 前 專 這 年 家 十二 波 負 罷 責 月 勞 的 始 務 於 公 後 司 公 高 司 , 未 方 層 來 X 面 事 解 的 雇 異 裁 對 動 員 象 中 攻 鎖 勢 , 定 由 , 左 Ħ 討 翼 厭 標 是 T. 紅 會 色 將 成 出 左 員 名 翼 的 的 勢 勢 力 Y 當 潮 趕 E 出 很 社 製 片 明 長 顯 廠 破 的 解 工

> 罷 會

I. 0

自 行

曾

經

,

片

廠

的

工

會

確

實

左

翼

勢

力

強

大

甚

至

曾

囂

著

要

管

,

從 處 得 第 很 , 電 渦 次 影 分 東 製 0 寶 作 但 爭 此 IF. 議 漸 時 的 的 漸 廢 步 工 Ĺ 墟 會 中 Œ 重 常 接 受以 新 軌 穩 道 導 古 0 腳 偏 演 步 為 偏 的 這 首 我 時 的 們 電 , 來 公司 影 說 製 Ш 強 作 , 行 口 模 謂 式 展 開 極 , 其 É 攻 理 木 勢 律 生 擾 過 產 0 這 去 對 做 很 好 得 多 不 渦 地 容 分之 方 易 做

這 個 做 法 , 對 公司 而 言 也 絕 非 聰 明

有 件 至 今 仍 無 法 忘 記 的 蠢 事

新 發 任 生 社 在 長 我 們 聆 聽 導 演 我 們 為 的 這 說 事 詞 勸 後 說 新 , 露 社 出 長 L 時 動 的

神

色

偏

偏

那

時

,

I.

會

的

抗

議

隊

伍

湧

到 們 談 話 房 間 的 大 窗 外 , 先 鋒 打 著 紅 旗

萬 事 休 矣 !

就 像 E 4 着 到 紅 布 樣

厭 紅 色 的 社 長 看 到 紅 旗 , 再 說 什 麼 也 沒

闸

1

討

白 九 + Ŧi. 天 的 大罷 T. 開 始

這 次 罷 工 中 , 我 得 到 的 只 是痛 苦 的 經 驗

這 在 次罷 工 , 東 八寶片 廠 工 會 再 度 分 裂 , 退 出 者 與 第 次 東 寶 爭 議

奔

新 決

寶的

員

合

0

力

擴

增

的

新

東

寶

意

啚

奪

口

東

寶

片

廠

,

東

寶

片 時

廠

好

像 出

變

成

美

分裂

去

• 投

 \exists

戰 東

時

的

瓜 Y

達

卡 會

納

爾

群 勢

島

面 對 每 \exists 進 逼 的 新 東 寶 勢 力 , 為了 守 護 東 寶 片 廠 , 據 守 的 員 工. 鞏 古 防 備 , 片 廠

簡 直 成 1 要 塞

能 現 進 在 出 想 起 片 廠 來 的 , 真是 地 方 都 滑 韋 稽 得 1 有 鐵 絲 如 網 兒 戲 , 配 , 置 但 慣 都 是當 用 的 照 時 明 非 常 燈 光 認 真 防 想 出 備 夜 來 間 的 對 偷 策 襲

淮 備 萬 有 必 要 用 來 刺 激 對 方 酿 睛 的 大 量 辣 椒 粉

還

傑

作

則

是

大

門

與

後

門

的

防

備

,

兩

邊

都

對

著

門

放

置

像

大

炮

的

攝

影

用

大

雷

風

扇

這 不 只是. 為 防 備 新 東 寶 的 勢力 也 是 防 備 在 背 後 操 縱 事 端 的 公 司 借 用 警 力 強 制

收 片 廠 新

東

寶

的

員

I.

之

在

那

時

,

想

要

闖 間

淮

來

的

新

東

寶

員

工

中

有

我

以

前

的

劇

組

, 他

們

想

要

幫

被

推

擠

的

我

和

現 在 看 起 來 幾近笑話 , 但 罷 Ι. 的 成 敗 關 係 著 員 I. 的 生

此 外 , 我 們 這 此 在 這 裡 成 長 的 人 , 對 片 廠 有 特 别 的 感 情 , 和 攝

影

棚

機

器

設

備

都 有 難 以 割 捨 的 牽 絆 , 所 以 拚 命 堅 亭

的 心

之間 有 很 大 的 感 情 對 立

或

許

,

新

東

寶

的

人

忧

抱

著

和

我

們

樣

情

企

昌

奪

口

東

寶

片

廠

,

但

我

們

和

他

當 新 我 批 們 分 對 裂 於 退 他 出 們 者 離 和 去 他 的 們合 反 彈 流 心 時 理 , , 那 在 份 他 們 反 彈 走 情 後 緒 的 又 辛 再 苦 茁 重 壯 建 渦 , 變 程 成 中 難 變 得 以 挽 更 口 加 的 強 對 烈 7

心

態

層 的 分 而 裂 H. 事 新 件 東 主 寶 謀 的 者 行 的 動 影 背 子 後 , , 大 確 此 實 有當 這 個 對 前 立 與 我 E 是 們 難 敵 對 以 跨 的 公司 越 的 鴻 高 溝 層 以及 計 畫 性 協

助

高

這 次 罷 I. 中 , 我 最 痛 苦 的 是 對 能 否 放 行 的 爭 論 時 , 夾 在 東 寶 片 廠 的 員 Ι.

而 拚 命 拉 П 自 己 的 伴

他 哭了

我 看 到 他 們 的 臉 時 , 對 公司 高 層 感 到 無限 憤 怒

行 說 明

即 不

旧

他

那

根

有

說

到

底

這

屆

的

社

長

和

勞

務

副

總

就

是

對

電

影

沒

有

理

解

和

愛

他 不 檢 討 第 次爭 議 的 過 失 , 又 重 蹈 覆 轍

我們此 他 們 狠 刻 狠 撕裂 正 為那 我 份 們 培 痛 育出 楚 而 落 來 淚 • 才 華 洋 溢 的 寶 貴 共 百 體

他 們卻 是不 痛 不 癢

他 他 們 們 不 不 知道 知道 要 電影 培 育 是 那 由 人的才 個 共 司 體 能 和 , 需要付出多大的 那 此 才 華 共 同 體 努力 製作 ? 出 來的

他 們若 無 其 事 地 摧 毀它

我

們

就

像

在

審

河

原

冥途

的

奈

河

岸

邊

堆

著

石

塚

為

在

111

父母

祈

福

的

1

孩亡魂

無 論 堆

起 多 少次 , 石 塚 總 是 被 愚 蠢 的 惡 鬼 踢 垮

這 位 負 責 勞工 事 務 的 副 總 , 為了贏 得 罷 工 , 再 骯 髒 的 手段 也不 在 平

次 本 無 事 事 他 請 實 道 根 人 據 在 歉 報 說 編 紙 劇 你 Ŀ 如 發 本 果真 j 則 都 的 新 這 那 聞 樣 樣 說 , 做 說 1 工. 無 會 應該 顏 強 面 就沒 制 對 我 社 那 在 會 作 口 品 事 因此 中 吧 插 我 入某句 要 家 他 台 解 詞

使 當 他 道 歉 地 終 究已 被大肆 , 報 導 就 算 再 |登更 正 啟 事 也 不 過 是 短 短 的

짔

 \equiv

他 是 算 計 過 後 , 才若. 無其 事 地 道 歉 的

其 態 度 之卑 劣 , 讓 關 111 秀 雄 導 演 在憤 慨 地 拍 桌責 罵 時 ,

把

桌

Ŀ

的

玻

璃

都

拍

裂

T

於 是 , 隔 天的 報 紙 又 登出 一交涉 時 公司 高 層 受到 名 導 演 施 暴 0 再 去 質 問 他 , 仍

我 副 若 們 對 無 其 有 事 高 招 地 骯 道 髒 歉 手

段

的

高

層

和

看

到

紅

色

就

失

去

判

斷

力

的

社

長

這

個

組

合

,

完

是

0

全東 手 無 策 , 只 好 發 出 聲 明 , 今, 後 絕 不 和 這 兩 人 共 事

線 他 門 們 , 面 口 [是警 對 敬 這 以 察 個 的 只 強 制 裝 有 甲 執 軍 車 艦 行 的 沒 , 來 態 後 勢 門 的 是 , 大門 美軍 鎮 懕

和 的 後門的 坦 克 , 空 電 市 風 扇 有 和 偵 辣 察 機 椒 粉完全 , 還 有 無能 包 韋 為 片 力 廠 的

片廠 有 拱 手交給 公司 散

兵

們 被 趠 出 片 廠 幾 個 11 時 後 , 獲 准 進 入 片 廠 , 只 見 廠 內 孤 零 零 豎 1/ 個 強 制 執

行的 牌 子

我

乍 着 毫 無 變 化 , 但 這 個 芹 廠 已失去 7 個 東 西

我 們 心 中 〕沒有 為這 個 开 廠 奉 獻 的 埶 誠

户

+

九日

,

第三次東寶爭

議

結

束

春 天 開 始 的 罷 T. 到 深 秋 時 節 終於 結 束 秋 風 掃 渦 片 廠

空虛的風也吹穿我的心。

那個空,是無關悲傷也不盡然落寞的空。

是 嘴 Ê 示 說 ` 只是 聳 聳 肩 隨 便 你 們 怎 麼 搞 的 心 情

我依照聲明絕對不和那兩人共事。

我 我 終於 抱 著 明 示 白 苒 踏 , 進 直以 此 門 為是自 的 心 情 己家的 , 走出 片 那 個 廠 已是毫 大門 不 相 干 的別人家

我在賽河原堆的石子,已經太多。

《靜靜的決鬥》

這 百 人 包 年 括 , 罷 Ш 本 I. 開 嘉次郎 始之前 , 成 我們 瀬巳喜男、 成立了 谷口 電影藝術 千 吉 和 協 我 會 四 個 這 導 個 演 百 及製片 人 組 織 本 木 莊

後,離開東寶的我就以這裡為據點。

郎

這

個

百

人

組

織

成

1/

罷

I.

即

開

始

,

所

以

直

處

於

開

店

休

業

狀態

0

罷

工結

束

第一份工作是大映的《靜靜的決鬥》。

角

色束

縛

的

傾

向

悲 他準 角 說 也 色 劇 感 的 , 劇本是 成 連 性 身 他 旧 到 這 備 我 畢 演 是二 意外 船 功 竟 我 主 體 展 個 在 是三 都 現 + 個 出 助 後 角 語 道 和 導 演 嚇 與 船 倫 的 司 言 船 演得 谷口 理 以 時 苦惱 過 安 會 員 擔 來 代常常幫 跳 散發 排 感 有 飾 去完全不 心 強烈 子 很 幾乎都 的 被 演 連 , 吉 好 老 大 那 某 這 的知識分子 個 很 映 種 種 實 大映寫 起寫 演 流 的 氓 劇 本 角 我 色 想 所 拓 以 展 先到 他 的 那 藝 裡 術 拍 領 域 部

百

九十

五天的大罷

工

,

讓

我的家計拮

据

,

但

我

更想早

電影

戲點拍

斷然改

變他的角色

為

《静静的決鬥》 (一九四九年,大映)

如

果

演

員

公沒有

不

斷

嘗

試

新

角

色

和

新

鮮

課

題

,

會

像

沒

澆

水

的

植

物

般

枯

凋

謝

像 這 古 然 是 使 用 端 的 便 宜 行 事 , 但 對 演 員 來 說 沒 有 比 這 更不 的 1

不 斷 重 複 蓋 章 樣 直 飾 演 樣 的 角 色 不 可 能 有 所 累 積

,

靜 靜 的 決鬥 中 最 難 忘 的 П 憶 是 拍 攝 全 戲 的 高 潮 時

Ŧi. 分多 鐘 的 鏡 頭 拍 攝 0

長 (達

那

是

主

角

忍

不

住

把

直

壓

抑

在

心

底

的

苦

惱

全

盤

發

洩

的

場

面

以

當

時

堪

稱

特

例

正 式 拍 攝 前 夕 , =船 和 演 對 手 戲 的 千 石 規 子 都 興 奮 得 睡 不

穩 天 , 終 於 要 IE. 式 拍 攝 時 攝 影 棚 內 繃 著 畢 樣 的 氣

穩 站 在 兩 組 燈 光 中 間 監 看 正 式 拍 攝

我 層 我

也

有

種

要帶

槍

E

陣

決

勝

負

的

感

覺

,

遲

遲

無

法

入

眠

發 兩 船 似 人 的 的 和 千 落 演 下 技 石 每 的 淚 時 戲 秒 , , 我 都 真 身邊 的 擦 出 有 的 H 真 刀真 熱 兩 災化花 台 槍 燈 對 座 , 嘎 讓 决 搭 我 的 不 意 喧 -覺手心 搭 趣 響起 冒 0

汗

不

之

當

船

的

眼

睛

像

嘈

當 原 我 來 想 我 至 全 身 糟 顫 糕 抖 , 要 用 是 力踩 坐 在 著 椅 腳 子 下 的 就 地 好 板 震 __ 時 動 7 E 燈 來 座 不 及

,

1

我 、雙臂 抱 緊 分體 忍 住 顫 抖 , 朝 攝 影 機 那 邊 瞄 眼 , 不 覺 屏 息

攝 影 師 透 渦 鏡 頭 操 縱 攝 影 機 , 但 眼 淚 滾 滾 而 下

0

0

淚 水似 乎 讓 他 看 不 清 鏡 頭 , 不 時 以 單 手 擦 拭 眼 睛

連 我 心 攝 影 中 激 師 都 動 突出

來

, \equiv

船

和

千

石

君

的

演

技

著

實

令人

感

動

,

但

如

果

大

此

讓 攝 影

師

視

流

看

著

員

,

幾乎

是

盯

著

攝

影

師

線 模 糊 • 拍 攝 失 敗 的 話 , 口 是 血 本 無 歸 呷

我 輪 演 的 演 技 和 攝 影 師 的 模 樣 其 實

論 過 去 或 未 來 , 都 沒感 覺 過 哪 個 鏡 頭 是這樣 長的

影 棚 內 還 是 充滿 緊 繃 的 熱氣 我卻 像 喝 醉 似的忘 了 說 O K 0

畢 竟 還 年 輕 0

現

在

,

再

令人

感

動

的

場

面

,

再

逼

真

的

演

出

,

我

都

能

冷

靜

觀

看

攝 當 無

攝

影

師

淚

眼

模

糊

地

說

O

K

時

,

我打從心底

[|] | 影了一

氣

但 也 有 點落 寞 的 感 覺

我

 \equiv

船

和

千

石

君

都

大

為

年

輕

,

才會

那

樣

興

奮

拍

出

那

樣

的

面

現 在 叫 我 再 拍 次 那 個 鏡 頭 , 我 也 拍 不 出 來

是我 層 意 離開 義 Ŀ 東寶後的 靜 靜 第 的 決 門》 部作 是我 品 懷 念的 種 第 作 品 女作的

, 有

處

感覺

,

在

此

意

義上

也

那

也 這

在

映 的 劇 組 溫 暖 地 歡 迎 罷 工 失 敗 加 來 的 我

是令人懷念

的

作

品

大 映 的 東京 片 廠 位 在 甲 州 街 道 的 調 布 附 近 有 多 摩

111

流

渦

,

岸

邊

的

旅

館

和

料

理

店 雖 老 舊 簡 陋 , 但 片 廠 還 保 有 以 前 電 影 X 的 氣 質 , 古 執 但 大 方

, 絲 毫沒 有 格格 不入 的 感 覺 , 很 順 暢 地 完

的

旧

是

,

看

到

大

映

的

劇

組

,

我

無法

不

想到

那些

大

為

罷

I.

而失業的

東

寶

劇

組

那

個

時

候

,

每

個片

廠

的

風

氣

雖

有

不

司

,

但

都

是

熱愛

電

影

的

人

,

雖

第

次

共

事

劇 組 成 I 作

鮭 魚 的 嘮 叨

我 像 鮭 魚 樣 , 忘 不 Ż 生 長 的 地 方

我

+

九

歲

時

離

開

東

寶

,

年

間

輾

轉

大

映

`

新

東

寶

和

松

竹

之間

,

四

干二

歲

時

П

到 東 寶 , 後 來還 是 出 出 進 進 東 寶

想 回 東 無論 寶這 我 條 在 哪 河 流 裡 , 内 ili 角 落總是 信

著自

己

成

長

的

地

方

無論

做

什

麼

總

不

Ė

覺

地

尤 他 其 們 無 是優秀的 法忘懷 人才 的 , 是 只 因 因 罷 為 T. 具 被 有 裁 戰 的 Ħ 助 性 理 格 導 而 演 被

編

入

精

簡

的

名

單

上

流

散

四

方

日 本 電 影 界 大 此 喪失幾名優 秀的 導演

後 來 , 我 再 到 東 寶 工 作 時 , 東 寶 位 高 層 向 我 抱怨 , 現 在的

導 悔 改 的 我 那 說 種 霸 ,

趕

走

那

此

有

霸

氣

的

X

是

你

們

啊

!

那

位

高

層

苦

著

臉

說

,

誰

叫

那

此

一家

伙

不

知

助

導

沒有

以

前

助

氣

我 不 覺 大 聲 說 , 別 開 玩笑 , 要 悔 改 的 是 你 們 吧

這 時 起 H 本 電 影 的 崩 壞

這

是不證自

明之理

任

何

企業

,

只

要不

栽培人才

,

不靠

新

血

找

口

銳

氣

,

就

會

產

生

老化

現

象

而

衰 退

沒有

企業

像

H

本

電

影

界

那

樣

由

百

樣的

高

層

久

居

其

位

,

賴

著

不

走

0

是

大

為

不

培

養

從 慢 慢 開 始

人才 所 以能 夠 久 居 其 位 ? 還 是 大 為 能 夠 久 居 其 位 才 培 養 不 出人才 ?

無 論 是 哪 種 , 不培 養 人才的 責 任 , 不 是佯 裝 不 知 道 就 能 了 事

人

,

學 時 而 至 且 今 É 電 影 , 雖 公 司 說 電 不 影 但 怠 I 一業的 於培 夕 養 陽 才 化 是 對 世 於製 界 性 現 作 象 電 影 , 的 但 美 器 國 材 電 設 影 備 能 也 找 無 意 口 一昔日 引 淮 的 新 榮 科

景 理 由 何 在

,

美

或

電 影 的 背 後 , 有美國電影藝 |術科學學會這 個組 織作 為支柱 他 們 清精準 地 認

影

這

ПП

識 到 雷 影 是 與 科 學密 切 結 合的 藝

對抗 -改善 電 視 電 這 影 個 器 新 材 ຼ 之舊 勢 分

, ,

電

也

需

示

視

的

學

性 ,

面

對 影

電

視

器 要

材

的 輸

科 電

學

性

乏新 科

就 武

無法 裝

守

住

電

影

的

獨

和 電 視 只 是 很 像 , 但 根 本 是完全不

把 電 電 影 視當

作

電

影之

敵

的

想法

,

是

薄

弱

的

電

影 司

精

神 東

所

致

的

西

0

特

性

電 影 只 管 朝 白 電 影 藝 術 科 學之路 前 淮 即 口

電 影 Ĭ 一業夕陽 化 是 電 視 的 關 係 , 完全 是 搞 錯 方 向

實只是

電影

像

兔子

在

打

膳

睡

,

被

電

視

這

隻烏

龜

追

渦

而

E

,

電 影 也 模 仿 電 視 , 開 始 拍 電 視 電 影之 類 的 電 影 0

高 額 票 價 進 電 影院 看 電 視 電 影 那 種 錢 太 多的 人 很 少

但 現 其 說

會 在

1 付

心

把

話

題

岔

開

1

由

於

生

長

的

河

水

被

汙

染

`

河

床

乾

涸

為

1

無

法

下

電

木 擾 的 雷 影 鮭 魚 , 忍 不 住 發 1 牢 騷

聯 的 河 流 , 產 下 魚子 醬 0 那 就 是 德

蘇

鳥

札 這 個

拉 條 卵

鮭

鱼

沒

辨

法

, 只

好

長

淦

跋

涉

,

爬

溯

蘇

也 不算壞 事 吧

但 日 本的 鮭 魚在日本 的 河流 產 「卵才自 然

這 章 , 是日本電 影 鮭 魚的 牢 騷

《野良犬》

我討 大 為 厭對自己的作品說什麼 切都在作品中說了

了 偶爾 我認為在作品中已交代清楚但大部分觀眾卻無法 , 再說什麼, 都是畫: 蛇 添足 理 解

時

我會忍不住

大 即 為我相信 使 如此 , 我還是忍耐 如果我說的是對的 , 盡量保持沉

默

0

0

很

想說明一

下

除

靜 靜的決鬥》 也是這 樣 定會 有人 理 解

產生共鳴 為了 我 在那部作品中最想說的東西,大多數人似乎並不理解, 讓 更多的 人能 夠 理 解我想 傳 達的 訊息, 於是再拍 野良犬》 但 仍有少數人非常能

夠

也 過於艱澀之故 靜 靜 的決鬥》 不能讓大多數 人理 解 , 是我沒有充分體會那個問 題 敘述. 方式

特

别

I.

夫

好

Et

修

辭

,

而

電

影

的

剪

輯

也

需

要

修

飾

這

莫泊 桑 說 渦

我 看 想 到 用 別 人都 野 良犬》 看 不 到 再次探 的 地 方 討 然後 一靜 靜 , 盯 的 決 著 鬥》 那 個 裡的 地 方看 問 題 , 直 , 到 丽 大家都 這 次 能 , 我 看 到 要 訂 為 止 那

題 大 此 , 讓 我 先 個 以 1/ 說 體 得 撰 寫

個

問

每

X

都

看

[译

這 部 電 影 的 劇 本

//\

劇

本

還

要

難

,

絞

盡

腦

汁

,

竟

然花

了五

-多天

,

,

由

心

理

說 1/\ 我 說 喜 耗 歡 時 喬 四 治 + 夫 西 , 默 我以 農 為 Georges Simenon) 改 編 成 劇 本 , 頂 多只 , 於 要 是 7 寫 天 成 就 西 夠 默 , 農 沒 想 風

格

的

社

會

犯

罪

回

這

比

直

接

寫

描 沭 仔 0 在 細 劇 想 本 來 中 , 也 , 沒有 是當 完完 然 小 , 描 說 沭 和 帮 劇 處 本是完全不同 處受 限 的 東 西 尤 其 是 小 說的 自

的 百 時 日 , 寫 也 從 成 1/ 11 說 說 體 的 獨 後 特 , 表 拜 現 這 形 意 想不 式 中 擷 到 的 取 苦心 不 小 東 作 業之 西 放 賜 入 電 , 影 我 中 在 重 新 認 識 劇 本 和 電

例 如 1/ 說 的 文章 構 成 中 為 Ī 加 強 事 件 的 印 象 或 鎖 定 那 個 焦 點 , 需 要下

番

影

部 電 影 的 劇 本 從 主 角 年 輕 刑 警自 警 視 廳 射 擊 場 返 家 , 手 槍卻 在酷 暑悶 熱的

擁擠巴士上 大 為節 被扒 奏冗長 開 始 焦點模糊 , 但 是按照這 毫無引導觀 個 時 間 流 眾進 程 忠實剪 入劇情的掌握力。 輯 後 ,完全不行

我 不 解 所地重讀: 以小說體寫成的文章開 頭

開 頭 寫 著 : 那天 是那 個夏天最熱

天

的

狗 我 我 重 想 新 就是這 剪 輯

旁白導入 吐著舌頭 哈哈喘息 氣的畫 面

警視 廳 第 課 的 門 牌

那天非常地

熱

室內

搜查第 他 面 什麼?手槍被扒了! 前 課長 站著主角 驚愕地 年 輕 往 王 刑 看

重

新

編輯的影片很短

但

有

瞬間

將觀

《野良犬》 (一九四九年,新東寶)

眾引入 劇 情 核 心 的 力 量

過 , 也 大 為 第 幕 出 現 那 隻 吐 舌 喘 氣 的 狗 , 讓 我 遭到 無妄之災

抗 議 , 向 當 局 告 發

出

這

隻

狗

的

臉

出

現

在

片

尾 背

景

,

美

或

動

物

保

護

協

會的

婦

女看

了那個

影片後突然提

說 我 為 7 拍 攝 狂 犬 , 幫 正 常 的 大隻 注 射 狂 犬 病

毒

0

要 找 碴 , 這 也 太 離 譜 T

那 就 隻 算 狗 是 捕 狗 大 隊 捉 到 的 野 狗 0 , 本 該 撲 殺 , 我 們 申 請 來 拍 片 用 , 當 作 1/ 道

運 動 雖 , 然是混 種 但 舌 長 相 拍 老 實 K , ___ 點 也 不 可 怕 , 於是幫 牠 畫 妝 ` 用 腳 踏 車 拉

著

做

具

般

趁 牠 叶 出 頭 時

,

飼

養

疼

愛

無論 H 本 我 們 野 怎 蠻 麼說 , 所 明 以 會 那 做 個 這 動 物保 種 事 護 , 協 頑 會 古 的 而 美 不 或 願 婦 相 女就 信 我 是不 的 話 認 同

連 說 Ш 爺 都 站 上 證 X 席 為 我 辯 護 , 黑澤 君 很 喜 歡 狗 , 不 會 做 那 種 事

0

那

個

美

或

婦

這下 我也 生 氣 1 , 怒斥 她 , 虐 待 動 物 的 是 妳 吧 ! 也 是 動 物 也 需

要

人

類

保

護

女還 是不 聽 說要告發 發 我

,

協

會

!

旁

Ĺ

(趕忙

勸

解

結 果 , 這 件 事 硬 要我 寫份自白 書才落 幕 , 戰 敗 的 悲哀莫過 於 此

了這 件 不愉快的 插 曲 , 這部 電影的工作非常快樂

除 大 為 是電 影 藝 術協會和 新 東寶合作拍 攝 的片子

大

罷

工而分裂的

劇

組

又能

起

T.

作

郎 我 搭 , 還 檔 劇 有 最 組 多次 美 中 術 , 指 的 有 導 中 P 松山 井 Ĉ 朝 L 百 , , 期 他 音樂是早坂,助 的 錄音的矢野 助手村木 與 四 導是 文雄 郎後來成 P , C L 照 朔 為 時 的 我 代以 石 I 井 作 來 長 中 七 **木**可 的 郎 好 或 友 , 缺 攝 本 影是 多 的 猪 美 術 和 74

當 大 時 為 那 罷 裡 Ι. 餘 形 悸 同 猶存 空屋 , , 片廠 我忌 諱 有 去新東寶的 棟 小公寓 一般的 片廠 建築 大 此 , 我們 在 大泉的: 住 在 汗廠: 那 裡像 拍片 家人似的

T. 作

指導

吃完 拍 戲 時 晚 是在 飯 天仍 盛夏 光亮 ,下午五 , 大 為終 點 收 戦 Ï 不久 後,太陽 , 上街 還 熾 烈當 在 大泉 頭 只能

去池

也沒

仟

麼

好 玩 這 部 時 作 間 品品 多 得 大 為 無 有 以 很多各種 打 發 有 場 人 合的 提 議 短 再 戲 進 棚 , 搭 拍 建 點 的 東 小 西 布 的 景很快就 H 子 很 多 要 清

理

掉

快

的

時

候

,

天要搭

建五

六個

布

景

非

我 我 累垮 村 和 我 有 美 布 看 苦 天傍 術 木 的 他 用 我 想 見 們 的 的 襯 指 太 預 丰 說 太後 制 起 對 村 著 晚 是 導 測 可 來 他 松 能 不 木 晚 沒 11 , 我 的 來 錯 會 他 看 起 和 霞 Ш 們 結 天空 去 助 手 也 布 女 , , 拍完 助 現 手 H 成 婚 景 但 , 察覺 為 看 的 手 的 場 村 漫 0 優 這 著 攝 木 看 木 有 , 秀 部 木 影 他 頹 材 棚 和 的 們 部 然 外 戲 材 師 堆 另 华 美 後 堆 散 ŀ. 布 片 和 _ 位 術 有 Ŀ 發 在 景 子 昭 , 他 的 明 出 的 女 那 指 兩 , 們 孩 導 技 某 情 所 個 찌 結 種 人 況 以 個 師 影 他 婚 影 深 0 Ī 子 表 刻 只 0 信 是 的 0 , //\ 怪 氣 書 異 氛 好 聲 說 地 昌 ,

大 此 我

常 難 得

從

這 也

個 算

插 暗

曲

也

可

明

台

拍

這

片

時

的

氣

氛

,

像

這

樣

和

樂

融

融

`

快

樂

野

餐

似

的

工

作

景 搭 好 就 拍 攝 , 我 們 睡 覺 的 時 候 , 美術 部 卻 忙著 樣 搭 布 , 人幾乎不 景 • 裝

飾

過

來

於是 看 著 我 折 返 , 想 宿 說 舍 什 麼

我 沒 當 渦 媒 X I

中 做 7 但 媒 或 Ĺ 許 大 為 趕 拍 野 良 犬》 的 催 化 牽 起 結 合 他 的 紅 線 頭

來

的

東

西

幾

乎

都

有

用

在

這

部

作

品

中

0

本多 沒 有 猪 像 四 他 郎 那 主 要是 樣 認 直 擔 老 任 實 副 導 總 , 我 速 幾 實 乎 拍 每 天 П 都 我 交辦 交辦 他 的 去 東 拍 西 攝 , 敗 11 戰 大 後 如 的 此 東 , 本 京 實 多 拍 景

很多人說 這 部 作 品 細 膩 地 描 述 7 戰 後 風 俗 , 很大 的 功勞在 於本 多

叔

志

村

喬

,

配

角

也

都

是熟

人

,

就

工

作

方 面 來 這 部 看 電 也 影 像 的 在 主 角 是 船 和 志 村 大

種 家庭 氣 氛 中 進 行 拍 攝

才十 六歲 , 第 次拍 電 影 , 還 很 想 在 舞台 E 跳 舞 , 說 她 쩨 句 就 撒 嬌 該 突的

時 候 箚 咯 時 咯 笑

間

經

,

劇

護

下

她

漸

漸

覺得

拍

戲

有

趣

起

來

她

是

新

人淡路

惠

子

硬

把

在松

竹

舞

台

跳

舞

的

脾

氣

帶

過

來

任

性

得

讓

我

頭

痛

我 聚 集 在 片 廠 門 送 妣 離 開 0

仴 隨

那 著

時

候

,

她 過

的

戲 在

E

經 組

拍 的

完 呵

7

她 在 汽 車 內 哭 出 來 然 後 說

沒有 該 哭 部 的 片 時 子 候 哭 像 不 野 出 良 來 犬》 , 這 拍得 種 時 這 候 樣 卻 順 哭 利 !

就 連 天氣都很 常忙 報

京

進

我 東

和

劇

組

去

查

看

布

棚 卷 像 步 的 錄 備 外 戰 的 到 逼 颱 場 夜 的 那 在 近 當 真 還 開 風 裡 戲 晚 般 過 有 的 時 正 天 預 始 傍 上 慌 是 的 的 颱 , 報 , 果 晚 棚 雷 亂 在 即 百 風 外 聲 布 時 將 邊 布 景 進 聽 終 拍 邊 景 裡 真 於 入 攝 防 收 的 面 IF. 拍 暴 現 備 音 戲還 拍 的 完 風 場 步 機 外 雷 很 面 陣 雨 大 猛 颱 烈 雨 風 降 的 戲 時 拍 攝 出 時 影 此 場 消 棚 地 外 非 防 方拍得不 常有 水管 真 的 力道 準 不 著 備

如

預期

我 在

請

消

防 午

重 後

出 雷

動

進 的

備 戲

造 時

T

IF.

式

開

拍

的 雷

国

雨 驟 水

甚至 戲 當 我

同

步

收

噴

高

喊

預

棚

外拍

陣

13

《野良犬》的三船敏郎(右)和木村功

入暴風 然如 卷 氣 象 預

景 , 就

在

我

們

1眼前

,

才

剛

拍完戲

的

布

景街

被突如

其

來的

陣

強

風

吹得支離

破

是因 為已經拍完的滿足感 嗎 ? 好 幅痛 快 的 景 觀

總之, 野良犬》 的拍 攝 非常 順 利 , 提早 殺 青 0

拍攝 的 順 利 和 劇 組 的 意氣投合都 反映 在 作 品 的 味 道 中

直 到 今天 , 我還忘 不了拍 戲 時 的 週 末 夜

為 次日 休息 巴士 載 送全部 劇 組 人員 家

辛苦了 !

巴士

Ŀ

充

滿

個

星

期

沒回

家的

人們

的

開

朗

聲音

大

辛苦了 !

個 接 個 在自 家附 近下 車

自 住 留 在靠 在 空蕩 近多摩 蕩 的 III 巴 的 士 狛 中 江 , , 總是 與 劇 組 留 分離 到 最 的 後 寂 寞

強

過

口

家

的

快

今看 來 像 野 良 犬》 那 樣 快樂 的 T. 作 , 簡 直 夢 幻

正 能 娛 樂 觀 眾 的 作 品 , 是從快 樂的 工 作 中 產 生 的

真 如 獨 我

工 作 的 如 果沒 快樂 有 竭 盡全 力 的 那 份 誠 實自 信 和 將之發 揮 在 作 品 中 的 充足感

就

無法 產 牛

劇 組 的 心 , 都 出 現 在 作 品 的 風 貌 裡

醜 聞

戰 後 , 言 論 自 由 經 大 肆 言 傳 後 , 世 開 始 1 沒有 自 制 的 脫 軌 論

有 天 , 我 在 電 車 F 看 到 這 種 雜 誌 的 廣 告 , 甚 為 驚 訝 0

有

此

雜

誌

迎

合讀

者

的

好

奇

心

,

蒐

羅

醜

聞

,

忝

不

知

恥

地

撰

寫

低

俗

的

煽

色

腥

報

導

斗 大 的 標 題 寫 著 : 是 誰 奪走○○的 貞 操

乍 看之下 , 好 像 是 為 那 個 ○女性發聲的 文章 , 其 實 是 嘲 弄 那 個 叫 \bigcirc 的 女

性

從 不 裑 那 人緣的 種 厚 顏 弱 無 勢立 恥 的 場 廣 告背 出 面 後 抗 議 , 可以 看 到 算計 的 冷 酷 心 理 , 看 淮 那 個 0 無

告 再 想 到 那 位 女 性 的 7 場 , 覺 得 無法保 沉 默

我

不

認

識

那

位

女

性

,

只

知

消

她

的

名

字

和

職

業

,

可

是

看到

那

樣大剌

刺

刊

登的

廣

法

這 種 事 情 不 口 原 諒

我認 這 為 這 不 是 言 論 的 自 由 , 而 是 言 論 的 暴

種 傾 白 現 在 若 不 加 以 撻 伐 , 以 後 會 不 可 力 收 拾 0 對 這 種 言 論

的

暴力

, 不

·要忍

氣 吞 聲 , 要 勇 敢 對 抗

電 影 ^ 、醜聞》 於 震誕 生

現 象 0 口 亦 惜 即 , , 在今天這 、醜聞 個 這部 社 會 電 影對這 , 我的 杞人憂天不但 種 傾向 , 猶如 螳 成為 臂 當 現實 車 ,

, 我是 想 再 拍 部 對 抗 這 種 現 象 前 電 影 我

依

然期

符有

天,

勇於

和

這

種

流

氓

`

無人

性

、暴力性

言

論

Œ

面對:

抗

的

物

出

但

我還不能

放 人

棄

現在 現

還變成見怪不怪

的

社會

不

醜

聞

的

力

量

薄

弱

,

我

力

道

更

醜

聞

0

對 想 再 拍 部 強 的

現 在 想 起 來 , 醜 聞 這 部 電 影 拍 得 過 於 、天真

而 Ħ. 在 撰 寫 劇 本 時 , 意 想 不 到 的 人 物 反 而 比 主 角 出 色 活 躍 , 不 知 不 覺 被那 個

物 拖 著 專 專 轉

抗 的 主 那 角 個 辯 人 物是 護 開 缺 始 德的 這 律 個 作 師 品品 蛭田 便 違 , 從他 反了 我 自 的 我推 意志 銷要 , 出 幫想在 現 異 樣 法庭上 的 展 與言 開 論 暴 力 正

面

對

電 影 中 的 人物 非 常 鮮 活

由

不

得

作

者

控

制

如 從 果是 蛭 田 作 - 者能 這 個 角 自 色 由 出 控 制 來 後 有 我寫 如 木 劇 偶 本 般 的 的 鉛 X 物 筆 就 , 也 像 毫 有 生 無 命 魅 似 力 的 口 自

,

行

動

7

起

自

不可

思議

泉的 在 近 蛭 平 我去澀 為什 有 我茫然地 田 電 我 電 一旁邊 見過 交道 家 車 車 麼以 小 通過井之頭線澀谷下一 剛 蛭田 喝 時 谷 ,居酒 1 想到 酒 看 前 經 這 我突然想 電影 都沒想起 屋叫 過 什 個 的 麼 人 駒 神 形 到 泉 呢?

屋

我曾 交

平

道

神

電

車

裡

差點

大

喊

出 聲

寫出 等 我 於 就 我 蛭田令人嫌惡的 到 是 連 寫過 雖然覺得「 電 蛭 , 很多劇 影 蛭 H 田 的 、醜聞》 這 境遇 不可 個 本 人物當然壓 也 行 想都不 以 歸途在井之頭線的 完成半 這 動 種情況是頭 和 , 不想 言 车 但 語 後 東手 過主 ,任憑鉛筆 站

無策 角 ,

站

到 作

品品 行

面 動

十像滑

般自 最 前

寫著 1

遭

《醜聞》 (一九五〇年,松竹)

澀 0

> 那 的 個 叫 蛭 究竟 田 的 角 色 是 藏 在 我 的 大 腦 皺褶 某 處 吧

腦

袋

所

司

何

事

?

現 在 , 為 何 突然從 那 個 皺 褶 裡 跑 出 來

形 屋 是 我 助 導時 代常 去 的 地 方

駒 有 個 叫 30 惜 的 漂 亮 姑 娘 她 很 清 楚 我 的 經 濟 狀 況 也 會 讓

我 平 常 都 都 是 在 和 其 他 點 助 髒 但 導 安 靜 起 的 去 樓 , Ē 但 小 那 房 天 不 間 知 但 為 那 什 天 麼 我 , 坐在 只 有 樓 我 我 下 賒 櫃 個 帳

那 時 , 旁 邊 就 坐 著 蛭 \mathbb{H} 平

常

也

是

有

,

檯

前

獨

飲

人 去

那

個 快 Ŧi. 干 歲 的 男 人已 經相 當 醉 了 , 叨 叨 絮 絮 地 跟 我 搭 訕

大 他 20 為 惜 說 他 的 , 說 父 邊 親 的 話 喝 在 酒 櫃 和 他 檯 的 裡 樣 面 子 , 怕 , 散 我 發 木 擾 出 , 要阻 種 讓 人 止 心 他 痛 說 話 的 哀 , 我 傷 搖 , 搖 讓 人 頭 表 無 法 示沒 單 關 純 把 , 他 當

般 的 煩 L 醉 鬼 , 狠 心 不 理 他

作

邊 聽

過 去 他 E 重 複 訴 說 這 此 很 多次了 吧

就 像 熟背下 來 的 對 白 , 輕 浮 流 利 地 說 出 , 那 種 輕 浮 反 而 讓 內 容 的 哀 傷 更 顯 苦 玻璃

餐盒

裡裝著給

燒病 住

吃

的

他突然閉

嘴 П

,

看著

班璃餐盒

動

0

好啦

,

一去吧

,女兒在等

你 ,

哪

0

他突然抓

起

餐

盒

,

抱 高

似

的 X

匆忙

離 東 時

店 西 不

内 容是 他的女兒

是多 一麼好 罹 患 的 肺 病 個 臥 女孩 床休 養 他 不 停 強 調

受 但 肉 我 麻 , 像天 乖 不 兮兮的 乖 可 地 使 思 聽著 議 語 樣 地 句 他 紫 滔 , 訴 像 他 滔 說 遭 星 不 遇 星 絕 的 地 談 樣 不 著 , 幸 感 女兒 用 司 那 此 身

兒 相 然後就 形之下的自己是多麼 在 他 舉 出 各 種 不 實 堪 例 時 , 說 30 和 惜

父親終於忍不住似的 把 玻璃餐盒 推 到 他 面 前

的

女 妣

201 惜 麻 的父親 煩 四回 ! 向 每 我道 天 每 歉 天都 似 的 唱 說 得 醉 我 醺 醺 直 講 看 那 著那 此 事 人走 0 出去的

店 門

心裡 想到他的 想著 心情 , 剛 剛 我 出 去的 也 難 過 那 起來 Ï 回 到家裡 , 會跟躺在病床上的女兒說什麼呢?

,

那天 無論怎麼喝都沒醉

心裡想著,再也忘不了那個人的事 0

可是,還是忘得一乾一 二淨

但

在

我寫

《醜聞

時

他無意識地從我腦

中

甦

醒

以 異 常 的

力量

驅

動

我 的

鉛 筆

蛭 田 這 個 人物 , 是我在 駒形 屋 邁 到 的 那 個 人寫的

不 ·是我: 寫 的

《羅生門》

那個 門 , 在我腦中一天大過一天

為了在京都的大映片 · 廠拍 《羅生門》 , 我前 往 京都

直 無法 開 拍

大映的

高

層

雖

然接受

《羅生門》

的企畫

,但又說內容難解

片名

也

無魅

力等等

從我最初描寫的 那 段 期 間 漸 我 所變大 每 天四 處 觀 看 京 都和奈良各式各樣的古老大門 , 羅 生 荒

廢

為 而 大 旧

藉

Ħ 此 這

是 到 處 觀 看 古 老 的 門 也 杳 閱 相 盟 文 獻 和 潰 物 的 結 果 0

是 指 城 的 外 廓 , 羅 城 門 就 是

羅

生

門

就

是

羅

城

悙

,

在

觀

#

信

光

的

能

劇

中

以

此

名

稱

耙

初

,

像 Ш

京

的

門

那

樣

大

後

來

變

成

像

良

的

轉

害

門

最

後

戀

成

像

和

大寺

的 是

門

那 都

樣 東

大

羅 羅 城 生 門 雷 影 裡 的 那 個 菛 , 是平 外 -安京 廓 的 的 T 門 外 廓 IF. 門 進 那

,

道

門

,

是

的

都

大路 , 北 端 有 朱 雀 門 東 西 ㅉ 端 有 東寺 和 西 寺

另外 想 回 這 , 從 個 羅 就覺 城 門 潰 得 留 外 F 廓 來 IE 的 門 琉 的 璃 羅 瓦 城 尺 門 4 如 來 果 看 宗 Ė , 口 廓 知 内 此 的 門 東 非 寺之 常 門 F 大 大 ,

會

很

奇

怪

無 論 怎 麼 調 杳 , 都 不 清 楚 羅 城 門 的 構 造

是

作 , 電 為 , 影 以 布 屋 景 羅 實 簷 生門》 半 在 太大 毁 的 的 投 , 門是 如 機 方式 實 參考寺 建 搭 造 建 Ŀ 廟 面 的 的 \prod 屋 門 簷 而 , 建 柱

子

是撐

不

住

的

, 羅

於

是

以

城

應

該

和

本

來

的

城

不

司

大 真 另外 要 做 , 門 耙 來 內 惟 該 預 算 口 以 11 驚 看 X 回 皇 所 宮 以 和 門 朱 内 雀 搭 門 建 但 座 是 布 大 景 映 假 片 廠 Ш 的 棚 外 布 景 占 地 那 麼

即 使 這 樣 還 是 個 非 常 大的 棚 外 布 景

我帶 著 企 畫 去大映 時 , 說 布 景 只 有 羅 生 菛 和 檢 非 違 使 廳 的 韋 牆 , 其 他 的

外景 , 大映 方 面 高 興 地 接 受這 個 企 畫

後 來 ,]]] |松太郎 當 時 大 映 的 高 層 ,還不如建一 抱怨說 , 被老黑 百個 擺 小 布 了一 道 呢 , 但 布

來也 無意搭建那 麼 大 的 布 景

個

沒

錯

但

要

建

那

療大的

個

棚

外

布

景

景

0

老

實

說

景

是只有

都

是

中

也

就

不

斷

地

我 前 面 也 寫 1 , 他 們 把 我 吅 到 京 都 , __ 直 讓 我空等 , 羅 生 門 在 我 腦

脹 , 最 後變 成 那 麼大 的 門

膨

羅 生 一 這 個 企 畫 , 是我 在 松竹拍完 醜 聞》 後 , 大映主動 邀我 再拍 部 片

子 而 提 出 的

拍 什 麼 題 材 好 呢 ?我 想了許多,突然想 起一 個 劇 本

是 伊 丹 萬 作 導 演的 徒弟橋本以芥川龍之介的 小說 《藪之中》 改編 而 成的 劇 本

雌 雄

那

劇

本 寫 得 非 常 好 , 但 要 拍 成 部 電 影 長 度 不 夠

橋 本 後 來 到 家 裡 來 看 我 , 聊 1 幾 個 鐘 頭 , 是 個 很 有 自己 想法 不 輕 易 屈 服 的 人

我 很 喜 歡

他 就 是 後 來 和 我 起寫 《生之慾》 《七武士》 等劇 本的橋 本忍 , 我那時 想

起

尤 我

27

注

他 那 個 改 編 自 芥 III 原 作 的 劇 本 雌

我

大

概

是

無

意

識

地

直

在

腦

子

的

某 雄

處 ****

想 0

著

,

那

個

劇

本

就

這

麼

葬

7

實

在

口

有什 麼 辨 法 可 以 搬 E 大 銀 幕 呢

然後它突然從 大腦 皺 褶 裡

就 在 這 個 時 候 , 我 靈 機 __. 動 爬 出 , 來 《藪之中 , 大 聲 喊 **** 有 著 個 幫 我 故 想 事 想 , 如 辨 果 法 再

加 0

上

個

新

的

故

和 我 想起 一藪之 也 是芥 中 **** III 樣 龍 之介 , 是 室 的 安 1/ 朝 說 的 故 羅 牛

一

0

事

正

好

是

適

合

電

影

的

長

度

影 羅 生門 就這 樣 在 我 腦 中 漸 漸 事 成 形

, 電 影 É 進 入 有聲 時 代 , 我 擔 心 無 聲 雷 影 的 優 點 和 那 獨 特 的 電 影 美 感

會

被

有 必 要 再 度 口 到 無 聲 電 影 , 探索 電 影的 原

點

遺

忘

,

被

種

像

是

焦

慮

的

東

西

煩

惱

當 雷

時

其 覺 得 法 或 的 前 衛 電 影 精 神 有 值 得 我 重 新 學 習 的 東 西

取締犯 罪 色情 兼裁判訴訟的 官衙

當 時 沒 有 電 影 圖 書 館 , 我 搜 尋 前 衛 電 影 的 文 獻 , П 想 以 前 看 過 的 那些 電 影

的

結

構 研 究 那 獨 特 的 電 影之美

 一 是 實 驗 我 這 想法 和 意念 的 合 滴 素 材

我 羅 想 描 生 述 X 心 的 古 怪 曲 折 和 複 雜 陰 暗 面 , 想 用 鋒 利 的 手 術 刀 剖 開 人 性 深 處

表 現 在 其 中 蠢 動 的 奇 妙 人 心 和 言 行 舉 ıŁ. 0

擇

,

111

龍

之

介

小

說

^ (藪之

中

×

的

景

色

,

當

作

象

徵

性

背

景

,

以

詭

異

錯

綜

的

光

影

映

像

,

選

電 影 中 , 為 Ī 讓 那 個 在 心 靈 草 叢 中 徘 徊 的 人 活 動半 徑 司 以 變大 所 以 舞台 也 移

回 大 樹 林 裡 0

轉

樹 林 挑 選 的 是奈良 深 Ш 故 的 事 原 生林 內 容 深 和 沈 京 都 複 雜 近 郊 的 大 此 光 明寺 劇 本 樹 構 林 成 也 0 盡

化 時 , 口 以 盡 情 地 膨 脹 影 像

樣

在

影

像

出

場

人物

只

有

八個

,

但

,

量

接

簡

短

,

這

船 攝 森 影 雅 師 之 是 , 我 京 務 町 必 子 想 • 要 志村 共 事 喬 千 次的 秋 宮 實 川 E 夫 田 吉 音 樂是 郎 • 早 加 坂 東 大介 美術 ` 是 本間文子等人 松 Ш 演 員 有

都 是合得 來的 人 真是求之不 裑 的 劇 組 陣 容

還 故 有比 事 發 這 生 在 更 好 夏 的 天 條 件 拍 嗎 攝 ? 也 在 夏天 , 而 且 是在酷熱的 京都和奈良 玾

解

這

個

劇

本

的

好

像

不

能

接

面

帶

慍

色

地

離

去

只等我放手去拍就好。

可 是 , 開 拍 前 的 某 __. 天 , 大 映 派 給 我 的 個 助 導 到 旅 館 來 找

我 問 有 什 麼 事 ? 他 說 完 全 示 懂 這 個 劇 本 , 請 我 說 明 下

再仔細看看劇本。

我

說

,

大

為

我

就

是

要

讓

X

理

解

才

這

麼

寫

仔

細

看

過

後

應

該

就

會

明

É

所

以

你

他 們 沒 有 就 此 撤 退 , 說 他 們 E 經 仔 細 看 過 劇 本 , 還 是完 全 不 懂 , 所 以 才 來

我簡單說明如下。

我

做

說

明

這 生 虚 個 俱 飾 人不 劇 來 就 的 本 無 法 能老 , 罪 但 活 業 只 實 K 有 無 去 面 的 人 可 對 心才 救 本 自 己 藥 性 礻 的 0 0 可 不 性 不 解 對 能 質 毫 0 • , 利己 如 是 無 果 描 虚 之心 把 述 矯 焦 T 地 點 談 展 到 對 開 論自 死 準 都 的 奇 不 己 心 能 怪 0 不 繪 放 這 可 卷 下 個 解 虚 劇 0 這 雖 矯 本 點 然 的 , 你 就 來 深 看 們 罪 是 描 說完 , 0 這 應 述 全不 該 是 若 可 懂 龃 無

7 我 的 說 明 後 其 中 兩 個 接 受 , 說 口 去 再 看 遍 劇 本 試 試 , 另 個 總 助 導

這 位 總 助 導 後 來 也 直 無 法和 我 (磨合 , 最後 實質上等於不做 1 我 現 在 想 起 來

還覺得遺憾

除此之外,這件工作愉快進行。

攝 影 前 的 排 戲 莳 我 真 是 服 1 京 町 子 的 熱心

我還在睡覺,她拿著劇本坐到我枕

邊

嚇我一跳。「導演,你教我吧。

其 他 演 旨 都 年 輕 力壯 , 工 作 時 精 力 絕 倫 吃 喝 也 驚 人

的 時 候 手 拿 著 洋 蔥 , 不 時 咬 Ê , 吃 法 非 常 粗 魯

我們

發

明

T

_

Ш

賊

燒

,

經

常

弄

來

吃

,

那

是

用

煎

4

肉

片

沾

奶

油

咖

哩

醬

汗

吃

吃吃

影 先從 奈良 的 外 景 開 始 0 奈良 的 原 生 林 单 很 多 Ш 蛭 從 樹 Ŀ 掉 到 身 <u>î</u> 或從

地面爬上身,吸人的血。

攝

被 蛭 吸 住 後很 難 甩 掉 好不 容易拔掉 吸 進 肉 裡 的 蛭 , 又很 難 止 血

於 是旅 館 的 玄關 放 著 鹽 桶 我們出· 去拍外景 時 , 先把 詩子 • 手 臂 • 襪 子 裡

鹽巴後才出去

蛭和蛞蝓一樣,對鹽巴敬而遠之。

當

時

奈

良

的

原

生

林

裡

有

很

多巨

大的

杉

樹

和

檜

樹

,

蟒

蛇

般

粗

的

爬

牆

虎

糾

纏

樹

情 的 倒 奔 晩 放 下 外 總之 是野 晚 月 餐 外 抬 沒 眼 景 , 餐 照 席 景 有 頭 前 每 從 若 但 後 , 隊 ___ 風 生 突然 天早 0 奈良 我 拍 草 的 看 的 , , 們 我 Ш 旅 樹 鹿 竄 Ė 深 們 的 羅 時 過 館 大 枝 漫 常常 活 Ш 牛 樹 突 , 在 步 一 月 力 移 然 若 F. 個 林 絲 爬 口 光 草 掉 有 里 中 毫 京 時 E 中 Ш 影 , 若 不 都 我 鹿 群 來 順 下 0 見 的 也 草 影 猴 便 , 衰 光 Ш 清 常 年 尋 子 歇 明 輕 楚 , 有 0 找 在 寺 口 外 , 堪 比 月 見 景 稱 ,

万

猿

的

大

猴

子

坐

在

屋

簷

,

盯

著

我

庸

我光

中

員跳

更

年 圍

輕 個

的圓

演圈

們舞

精

力

渦

剩

, 工

作

態度

埶

群

頗

富

深

Ш

图图

谷

趣

的

點

的 暑 啤 酒 下午 屋 喘 以 後 氣 大家滴 , 連 喝 四 水 大 不 杯 進 生 , 鸣 酒 鼓 作 氣 拍 IF. 到 是 收 祇 Ι. 袁 0 祭 的 悶 旅 館 熱 的 時 涂 節 中 劇 , 在 組 四 雛 條 然 河 有 原

町

中

晚餐不喝酒 ,飯後先行解散 , 十點時再 集合, 暢飲威士忌

第二天,又若無其事地揮汗工作

導致亮度不夠 時 我們毫不客氣 地 砍 樹

光明寺的樹林擋到陽光 光明寺的 和尚怒目 而視 我去向和尚辭行, 但 隨著時 問過去 那時和尚語重心長地跟我 , 他 反而率先指示要砍

掉

,哪些 說

一樹了

光明寺外景結束那天,

吸引。 起初 看到我們想把更好 看到我們大剌剌 的 地 砍樹 面呈 ,他都傻眼了。不久,被我們全心投入的 現給 觀眾 忘我地執著 。他才知道電影是這 工 作 樣 態 努 度

力的結晶 非常感動

和尚說完, 送我 把扇子作為紀念

面上 - 題著:

扇

益 眾生

我頓 游 語 塞

我才深深被這位 和 尚 感 動 呢 0

光明寺的外景和羅 生門 的 1棚外布 景雙線並行 ,晴天在光明寺拍 , 陰天就拍 雨 中

的 羅生

羅生門的布景巨大,雨勢也必須大,藉助消防車,全面動 用 片 廠的消防栓 片

頭

的

森

林

光

影

冊

界交織

心

洣

路

的

部

分

,

實

在

是

精

采

的

攝

影

傑

作

旧

是

儘

管

如

此

我

為

什

麼忘

記

誇

懸

那

個

成

果

呢

以 们 望 羅 牛 門 空 的 角 度 拍 攝 , 園 絲 會 融 入 陰 霾 的 天 空 , 看 不 見 , 所 以 要下

墨

汁 似 的 1

連 續 + 多 度 的 高 溫 天 候 風 吹 渦 万 大 羅 牛 甲甲 敞 開 的 門 扉 , 再 路 下 猛 烈 的 雨

那 風 竟 如 然感 何 讓 覺 這 冷 個

殿 的 百 大 建 築 為 對 万 大 象 的 , 門 做 看 T 種 起 來 種 研 E 究 大 , 這 這 時 是 派 ___ 個 -用 課 題 場 0 我 在 奈 良 拍 外 景 時 以

,

另 _ 個 重 夢 課 題 是 , 森 林 中 的 光 龃 影 是 整 個 作 品 的 基 調 , 如 何 捕

捉

造

就

那

此

光

大

佛

我 想 藉 由 首 接 拍 攝 太 陽 來 解 决 這 個 題 0

龃

影

的

太

陽

是

個

問

題

現 在 攝 影 機 對 著 太 陽 E 不 稀 奇 , 但 在 當 時 還 是 電 影 攝 影 的

個

|禁忌

至 有 人認 為 透 渦 鏡 頭 聚 焦 在 底 片 Ė 的 陽 光 , 有 燵 掉 底 产 的 危 險 0

甚

攝 影 的 宮 III 君 勇 於 挑 戰 這 個 新 嘗 試 , 捕 捉 到 非 常 精 采 的 映 像 0

作 百 時 後 來 我 在 覺 威 得 尼 出 斯 影 口 以 展 稱 上 , 號 為 全 稱 球 攝 黑 影 機 É 電 首 影 次 進 攝 影 入 的 森 林 個 的 傑 這 作 場 戲 被 譽 為 宮 111 君 的 傑

直

到

有平

天

,

和

宮

Ш

君

很

好

的

志

村

喬

跟我說

宮川

君很擔、

心那樣拍攝對不對

我才

常

當

我覺

得

很

精采

時

我

會對宮川君

說

很

但

那次不知怎的忘了說

察覺這事。

我趕緊對宮川君說·

「一百分!攝影一百分!超過一百分!」

(羅生門》的回憶無窮。

再寫 下 去 沒完沒 1 0 最 後 , 我 就 再 寫 個 印 象 深 刻 的 事 情

我在拍女主角的部分那是音樂方面的事。

诗

,

耳

邊已聽到

波麗

露

的旋

律

於是,請早坂為那場戲用〈波麗露〉配樂。

的表情和態度,有著不安與期待。

他 早 坂

為

那

場

戲

配樂時

,坐在

我的

旁邊

,

他

說

:

那麼我要將音樂加進去看

我也一樣因為不安和期待而緊張

銀 幕 H 映 Ĥ 那 場 戲 波 麗 露 的 旋 律 靜 靜 打 拍 子

隨 著 劇 情 發 展 波 麗 露 的 旋 律 漸 漸 達 到 高 潮 , 但 映 像 和 音 樂彼此 扞 格

直對不上

我

和

松竹

高

層

起

衝

突

他

們

所

有

的

批

評

都

像

是

罵

誹

謗

,

彷

彿

在

反

應

對

我

的

反

感

之後 那 早 我 就 我 坂 羅 感 波 在 張 牛 到 麗 那 出 臉 也 , 背 一 映 看 露 時 冷 有 育 閃 像 點 著 汗 這 拉 蒼 我 和 , 樣完 百 過 高 音 心 樂以 音 想 , 我 道 階開 成 , 冷 知 腦 瀉千 鋒 始 道 中 唱 似的 他 所 歌 里 世 盤 大 時 算 , 不 勢 異 的 常 覺 音 映 , 交 看 樂 像 的 織 著 和 和 感 出 動 卓 映像突然契合 音 樂的 超 坂 而 渦 顫 我 乘 抖 腦 法 景

我

想

,

糟

糕

錯

1

醞

釀

出

異

樣的

這 期 間 大 映 兩 度 遭 祝 融 , 動 員 為 拍 羅 生門》 国

中

盤

算 的

奇

異

感

動

羅 生門》 之後 , 我 為松 竹 拍 攝 杜 斯 妥 也夫斯 基 的 合白 痴

百 消

防

演

習

的

效果

,

使損

失降

至

最

1/\

限

度

而

進

備

的

消

防

重

,

發 揮

如

這 部 白 痴 搞 得 很 狼 狽

接 著 , 要 和 大 映 再合作 的計 畫 力 被 大 映 口 絕 0

有

抱 我

沉 調

重 布

心 的

情

,

無精打采

地走回

狛

江

的

家

在

大映片廠聽到這冷冷的宣告後

,

黯

然離

開

, 連

坐

電

車 的

精

神 都

沒

我不覺了 是 我 幸 這 憂 我 有什 恭喜 義 連 運之 下 羅 鬱 沒 生 羅生門》 大 可 無 有 利電 門》 麼好 感到 力地 羅 神 以 備 ! 生 讓 再 用 7恭喜的 門》 獲 影 度 有 我 推 的 降 免於 得威 公司 拿大獎了 點 釣 開 生氣 參 臨 玄 魚 被 尼 ? 關 總 加 線 冷 斯 門 經 威 , , 0

那 時 , 我 有 這下要被冷凍的 覺 悟 ,急也 沒用 , 不妨 去多摩川 釣 魚

在 多 摩 111 邊 甩竿 時 , 釣 只 魚 好 線 收 不 起 知 釣竿 被什 麼勾 , 心 想真 到 , 戛然斷 是 禍 不單 掉 行 , 又折

返家

去

時 老 婆 衝 出 來 說

問

凍 影 的 展 的 命 運 金 獅 I 獎 0

尼 斯 影 展 都 不 知 道

, 這 對日本電 影界猶 如青天霹 理 史 特 拉 震 蜜 茱莉 女士 看 過 羅 生 門 後 深深 理 解 , 推

薦

参展

洋

地

百

詡

都

是

自

己

_

手

推

動

這

部

作

品

牛 來 也 獲 得 美 異 新卡 國 情 金 調 的 好

這 兩 個 獎只 糕 是 出 於 他們 對 東 洋

說

羅

後

國

痢

像

獎

介的最

佳

外

語

片

,

但

是

日

本

的

批

評

家

直

是

糟

Н 本 人 為 什 麼 對 日 本的 存 在 這 麼 沒 有 白 信 呢 ?

為 喜 多 什 ÍII 麼 歌 尊 重 麿 外 葛 或 飾 的 北 東 西 齋 和 , 卻 寫 卑 樂 都 賤 H 逆 本 輸 的 入以 東 西 後 呢 才受到 ? 尊 重 , Н 本

j

何

以

如

此 沒

還 只 能 有 說 , 歸 這 是 於 口 ^ 悲 羅 的 牛 或 民 性 ,

有

見識

也 早 現 了 弟 個 口 悲 的 性

0

那 是 羅 牛 門》 在 電 視 播 出 的 時 候 0

說 不 出 那 時 話 , 也 播 出 這 部作 品 製 作 公 司 的 社 長 訪 問 , 聽 Ī 那 位 社 長 的 話 , 我 個

懂 的 東 當 初 西 拍 , 而 攝 時 且 把 , 推 他 明 動 這 明 部 面 作 有 品 難 色 的 高 , 還 層 及 對 製 拍 片 好 降 的 職 作 品 0 口 懫 是 慨 在 地 電 說 視 , 訪 拍 問 這 中 什

磢

人

不

,

卻 讓

得

意 看

他 甚 至滔 滔 不絕 地 說 , 以 前 拍 電 影 時 , 背 對 太陽拍 攝 是常識 , 這部 電 影

次把

攝

影

機

面

對

太

陽

拍

攝

,

直

到

採

訪

的

最

後

,

我

的

名字

和

攝

影

師

宮

川

君

的

名字

都

沒

提 到

我 看 了那 殺訪 問 , 覺得這 簡直 是 羅 生 菛》 啊

我 親 眼 看 到 羅 牛 一
門 裡 所 描 述的 J 性 口 悲 側 面

很 難如 實 地 談 論 自己

我 再 次知 道 人有 本能 地 美化 的 性

但 我 不 能 嘲笑這 位 社 長

我 寫 這 本 類 白傳 , 裡 面 真 的 都 老老實 實 地 寫 我 自

寫 到 羅生 這 裡 無法不反省 是否沒有觸及自己

醜

陋

的

部分?是否

或大或

小

地美化了自己?

於是筆尖無法 繼 續 前 淮

羅生 雖然把 我以 電 影人的 身分送出世 界的 門, 但 寫了自 傳 的 我 無 法從

扇 門 再 往 前 寫

那

這 樣 也 好

式 大 關 為 於 人無法 羅 生 老實 地談 以 後 設論 自 的 我 從 , 說這 我 以 就 後 是 的 我 作 品 , 但 人 卻 物 來 口 讀 以 藉 懂 著 他 是最 人 É , 好 然 好 也 地 最 老 好 實 的 說 方

關於作者,沒有比作品能說出更多的了。

執導《羅生門》中的筆者

《羅生門》 (昭和二十五年,大映)

年譜 草薙 匠

明治四十三年(一九一〇)

三月二十三日,生於東京府荏原郡大井町

一一五〇番地(現在的品川區東大井三丁

歲) 序是茂代、昌康、忠康(病死)、春代(九)、種代(七歲)、百代(五歲) ,母親志麻(四十歲)。兄姊名字依 (四十五 、丙

目十八番地附近)

,父親黑澤勇

午(四歲),明是四男四女裡的老么。 大正五年 (一九一六) 六歲

四月,就讀森村學園幼稚園 大正六年 (一九一七) 七歲

四月,就讀森村學園小學。

大正七年 (一九一八) 八歲

遷居牛込區西江戶町九番地(現在的新宿

九月,轉學到黑田小學。 區東五軒町六丁目附近)

大正十二年 (一九二三) 十三歲

三月,黑田尋常小學畢業。

九月一日,關東大地震 堂醫院附近)。

四月,就讀京華中學

(現在的御茶水順天

昭和元年(一九二六)十六歲

九號)。 三月,〈蓮花之舞〉刊登在學友會誌

哥哥丙午以筆名須田貞明擔任神田電影宮

的 電 影 解 說 員

農民

I

會

海報

致

工.

作

品

參

加

無產階級大美術 〈訂立失業保險〉、

昭 和二年 (一九二七)十七歲

三月 , 〈一封信〉 刊登於學友會誌 (四十

昭 和三年(一九二八)十八歲

島區 參加 三月 長崎 無產 京華 階 中 L級美 學畢 術 研究 所 位於現在的豐

九

月

,

入選

科

展

府美

術

館

昭 和 內 年 (一九二九) + -九歲

哥 九 哥 月 丙 再 午 擔任 度 入選二科 武 滅野 展 館 新宿 的 電 影解

主任 月 水彩 反對帝國主義戰爭 〈建築場的 集會 油 畫 へ給 へ農

說

民

•

七月十日 昭 和 八年 丙午 (一九三三) 二十三歲 自 殺 (時年二十七歲

,

十一月, 大哥昌 康過 世

昭 和 九 年 $\widehat{}$ 九三四) 二十 应

五月 在的惠比壽西一丁目二十六番地 ,遷居澀谷區長谷戶 ,町二十九番地 附 近 つ現

擔任 矢倉 京狂 四月 續 山本嘉次郎導演 集) 昭 茂雄導 第三 想曲》 , 和十一年(一九三六)二十六歲 七月 考進 助 理 、九月上映 P C 十二月上 演 導演 的 L 《榎健的億萬富翁 《處女花園》 電影製片廠 映 伏水修導 在上述 六月 作 演 Ė 品中皆 的 ① 正 映 《東

瀧

澤

次郎

導

油

藤十

郎之戀》

Ŧi.

月

祌

介作

Ш

文教室》

八 的

月上

映

`

榎

健的驚奇人生

副

昭 和 + 年 九三七) 二十 Ė

歲

嘉次郎

的

指

導

二月

, 二二六

事

件

瀧 澤 應 輔 導演 的 戰 或 群盜 傳》 前 後

的 篇 貞 二月 操 **** 上 前 映 , 後 Ш 篇 本 嘉次郎 四 月 導 上 映 演 的 , 良 H 本 人

女性讀

本》

五月

Ě

映

成

瀨

巴喜

男

導

演

的

謠金太》 (雪崩》七月上映, 別擔任 上 前 述 ·後篇 作品的 Ш 本嘉次郎導 第二及第 七月 、八 月 演 助 F 的 理 映 導 民 ,

Ш 任 本嘉次郎 助 道 導演 的 英武 雄 鷹 + 月 E 映

演 分

和 十三年 九三八)二十八歲

昭

英 輔 導 演 的 《地 熱》二月上映

Ш

嘉

擔

任以上

作品

的

總

助

導

後篇

+

月上

映

上

寫 月 劇 本 Ŀ 映 水 , 擔 野 + 任 郎 以 左 作 衛 品 門 的 總 助 得 導 到 Ш

本

昭 和 + · 四 年 (一九三九) 二十

月上映 閒 Ш 本嘉 1 巷》 次郎導 《忠臣 九月上映 演的 蔵》 以上作 後篇 《榎健的 品擔 刀 節儉時代》 月上 任 映

、《悠 助

,

月上 映 Ш 本嘉 昭 映 和 孫 十五年 , 次郎導 悟 空》 榎 健 演 (一九四〇) 的 的 前 時 緣波的 髦 短髮 蜜月旅! 金太》三月 行

導 本 昭 演 嘉 和 十十六 次郎 年 導 演的 (一九四一) 《馬》三月上 映,

任

月 劇 本 · 《達 達摩寺的 德 或 人 在 雜

映 書 評 論 登 出

月 , 日 軍 偷 襲 珍 珠 港

昭 和 十七年 (一九四二) 三十二歲

報 月 局 東 或 寶 民 劇 電 拍 本 影劇 攝 青春的 王 本 映 獎 0 氣流 劇 , 登於 本 由 《日本 寧 伏水修 靜 獲得情 映 導演 畫

映 四 畫 月 , 雜誌 劇 本 《雪》 獲得情報局獎,登於 《新

雜

誌

遭 的 撰 檢 節 寫 閱 劇 曆 官駁 本 ^ 森 《茉莉花》 林的 千零 《第三號碼 夜》 頭》 《美麗

户 東 寶 劇 拍攝上映 本 翼之凱 歌》 由 山 本 薩 夫導

演

演

東寶

拍

攝

Ė

映

三月二十五 \exists , 《姿三 四 郎》

導

演

處

女

誌

六月 作 首 , 映 劇 本 一穿越 敵 陣 百 里》

登

於

映

畫 評 論

三月 昭 和 , 十九年 劇 本 - 《土俵 九四 祭》 四 由 佐伯清導演 三十 应 歲 大

映) 撰 寫 拍 劇 本 攝 上 《悍妻 映 物 語

月十三日 ,《最美》 首 映

四

月 昭 和二十年 , 劇 本 《天晴一心太助》 (一九四 五)三十五 由佐 伯 清 導

結婚 劇 Ŧi. Ŧī. 月 本 月三日 三 十 一 《等等 日 看槍 《 姿 三 與 ! 四 加 郎續集》 藤喜代 大 馬匹不足 (矢口 首 映 而 陽子

中

止

和 十八年 \bigcirc 九四三) 三十三歲

昭

 \mathbb{H}

居 世 田 谷 區 帖

終戰 前 後 拍 攝 的 踩 虎 尾 的 男 遭 G

Н Q 禁止 祌

十二月,戲 十二月二十日 曲 , 長子久雄出 《說話》 新生 新 派 演

生

★八月, 原子彈投下 , 終戰

昭 和 + 年 九四六) 歳

參與 創明天的人們》 十二月二十九日 山 本嘉次郎 , 關川 五月上 我對青春 秀雄兩 一映 位 無 遊導演的 悔 首 映 《開

★三月,第一 次東寶爭 議

三月 四 昭 郎 和二十二年 導演 劇本 ~四 (東寶) 個戀愛故事· 拍 九四七) 攝 Ŀ 映 三十七 初戀 歲 由 豐

六月 八月 二十五 劇本 日 《銀嶺盡 《美好的 頭》 星期天》 由谷口千吉導演 首 映

新

東寶)

首映

拍 攝 黑澤編輯 (東寶 Ŀ 映

昭 和二十三年 $\widehat{}$ 九四八)三十八歲

三月 二月八日,父親過世(享壽八十三歲 , 與 Ш 本嘉次郎等人共同成立 電

影

四 術 月二十七日 協 會 ,《酩酊天使》 首 映

竹 拍 攝 Ė 映

八月

,

劇

本

^

《肖像》

由木下惠介導演

松

三月, 昭 和二十四 劇 本 地獄 年 貴 九四 婦 由 小 三十九 田 基 一義導 演

東寶) 拍攝· E 映

導演 + t 三月十三日 月十七日 月 , (東寶) 劇本 , 《靜靜的 拍 『野 傑克萬與 攝 良犬》 H 映 決 阿 鬥》 鐵 電影 (大映) 由谷口 藝 術 協 首 1千吉 映

月

,

劇

本

《黎明

大逃亡》

昭 和 一十五年 (一九五〇 由谷口千吉導

演 電影藝術 協會・新東寶) 拍攝上 映

友社 四 月 出 單 版 行 本 《野 良犬》 , 《醜聞 (民

八 四 月 月 三十日 , 劇 本 吉利巴之鐵》 醜 聞》 (松竹) 由 小杉勇導 首映 演

由牧野雅弘導演 八月二十六日 東 映 拍 攝 , Ė 映。 《羅生門》 東 映 劇本 拍攝 《殺陣 (大映) 映 師 段平 首映 0

導演 月 昭 和二十六年 , 電影藝 劇 本 《愛與 術 協會 恨 九 ・東寶) 的彼方》 Ŧi. 拍攝 四十 由 谷 Ŀ 口千 映 歲 吉

撰寫 Ŧi. **月二十三日** 劇本 《棺 桶 丸的 合白 船長》 痴 (松竹 首 映

六月 松竹 劇本 拍攝 Ŀ 獸之宿 映 由大曾根辰夫導演

獎金 獅獎

九

月

+

H

,

^

羅

生

門

獲

得

威

尼

斯

影

展

大

昭 和二十七年 九 五二 四十二歲

番地 (現在: 的 狛 江 市

月

,

遷居北

/摩郡

狛

江村

和泉二〇八八

拍攝上 劇 本 映 決 鬥 鍵 屋 **>** 由 森 生 導 演

東寶

五月 四月二十 , 劇本 应 日 戰 , 或 無 踩虎尾 賴》 由 的 稻 男 垣 浩 導演 映 東

寶 拍攝 Ė 映

母 十月九日 親 去世 享壽八十二歲 《生之慾》 首 映

演 月 昭 東寶)拍攝上 和二十八年 劇 本 吹 吧 映 九 春 五三 風 由谷口千吉導 四 干三 歲

四 [月二十六日 昭 和二十九年 《七武 (一九五 士 西 首 四十 映 应 歲

四 九日 , 長女和子出 生

,

昭 和三十年 九 Ŧi. 五 四十 Ŧi. 歲

十月 H 月 活) , , 劇本 劇 本 拍攝上 《絲柏 消失 映 物 介的 語 中 隊 由堀 由三 111 弘通 村 崩 導 導演 演

黑澤編輯 十月十五 日 (東寶)上 , 早坂文雄過世 映

享年

四

十

演

拍

攝

映

十月 歲 , 龃 約 翰 福 特 等人應 邀參 加 第 屆

倫敦影 展

生導演 月 月二十二日 (大映) 劇 本 《穿越 拍 , 攝 生 敵陣 映 者 的 紀 百里 錄 首 由森 映

F

月十五 日 , 蜘 蛛 巢 城》 首映 0

九月十七日 昭 和三十三年 , 深 (一九五八)四十八 淵 首 映

昭 和三十四年 九五九) 四十 九 歲

十二月二十八日

, 《戰

國

英豪》

首

映

八 四 月 月 (東寶) , , 設立 劇 本 三黑澤 戰 製片公司 或 群 盜 傳》 由 杉 江 敏 男

導

九 演 月 (大映) , 劇 本 拍 攝 殺 陣 E 師 映 段 平》 由 瑞 穗 春

海

道

九月十 東寶) 首映 五日 , 懶 夫睡漢 (黑澤製

昭

和三十五

年

(一九六〇)

Ŧi.

十歲

和三十二年(一九五七) 四十七 歲

昭

和三十六年(一九六一) 五十一 歲

昭

東 四 月二十 首映 五

日

,

大鏢

客

黑澤

製

作

月 昭 和三十七年 日,《椿三十郎》 (一九六二) (黑澤製作·東寶) 五十二 歲

九月 地 , 遷居 世 田谷區松原二丁目七 五五五番

首映

三月 寶 昭 和三十八年(一九六三) 首映 H , 《天國與地獄》 (黑澤製作 五十三歲

東

四月 影旬報增刊) 《黑澤 出 明 版 (他的作品與 (表情) (電

二月 演 昭 東 和三十九年 映) 劇本 拍攝 《傑克萬與鐵》 上映 (一九六四) 由深作欣二 五十四 歲

導

九 月 ,《黑澤明 船 敏 郎 兩 個 H 本人)

電 旬報別冊 出版

月, 昭和四十年 獲 頒朝日文化賞 (一九六五 五十 五歲

月三 日 , 《紅鬍子》 黑澤製 作 東

刀

首 Ŧī. 映 0

黑澤編 八月 月,劇本《姿三 , 輯 獲頒菲律 黑澤製作 賓麥格賽獎新聞文學賞 一四郎》 東 由 寶 內田 H 清 映 導 演

七月 撰 中 電 寫劇 止 影 昭 和 , 本 暴走機關車》 與 AVCO Embassy 製作公司合拍的 四十一年 《赤鬼》 (一九六六)五十六 因製作條件談不攏 歲

和 四十四年 \bigcirc 九六九) 五十九歲

昭

虎 月 ! , 虎 與 ! $\stackrel{\frown}{=}$ 虎 + ! 世 紀 發 福 生 斯 糾 公 紛 司 , 合 放 拍 棄 的 繼 續 電 影

攝

之會 六月二十四 赤坂王子大飯店 \exists , 召 開 黑 澤 明 DRO , 拍 電

影

七月 , 組 成 四 騎 會 (木下 -惠介 ` 市 111 崑

夫國

旗

勳

章

小

林

Ī

樹

` 黑澤

明

八 四 修 月十 人 T B S 四 [騎會) 日 , 的六部: 合撰 (黑澤 作品 明作 劇 本 放 品 修拉 映 系列》 平 太》 黑澤

監

三月六

 \exists

,

在

黑

澤

明

節

名

鐵

廳

上

映

昭 和 四十五 年 $\widehat{}$ 九七〇) 六十 歲

月

,

1

界

的

電

影

作

家

3

黑澤

明

電

修

十二月二十二日

,

自

殺

未

遂

影旬 八 月 報 有聲 出 版 版 黑 澤 明 的 世 界 天 或 與 地

獄 十月三十一日 紅 鬍 子〉 東寶唱片 電車 狂 發售 四 騎 會 東 寶

首

映

拍 + 社 出 版 0

月

,

^

(黑澤

明

雷

影

大

系》

電

影

旬

報

月 昭 和 , 獲得南 四十六年 斯 拉 (一九七一) 夫總統狄 托頒發 六十 南 歲

斯 拉

三月 , 唱片 版 黑澤 明的 世 界

.

七

武

士

黑澤監 修 東寶 唱片) 發售

+ 应 部 作 品 演 講

撰寫 劇 本 玻 璃 鞋 電 視

劇

黑澤

八月三十 日本電 視 H , 播 紀 映 錄 片 ^ 馬之歌

和 , 遷 四十七年 居 澀 谷 园 (一九七二) 惠 比壽 西 一丁目三十 六十二

歲

Ė.

番 +

地 月 昭

昭 和四十八年 (一九七三) 六十三歲

七十八歲

九月,《野良犬》 松竹) 拍攝上 祌 劇 本原 稿 由 一森崎 東導演

月三十一 H 約 翰 福特去世,享 壽

昭

和四十九年

(一九七四)

六十四歲

九月二 出 五月 版 , 《黑澤明文件》 山本嘉次郎去世(七十二 (電影旬報增刊

+

日

唐納里 六月十九日,紀錄片 昭 和五十年(一九七五) -奇構成 〇日本 電視 《電影導 六十五歲 播 演・ 映 黑澤 萌》

4linc) 首映 八月二日 月,單行本 《德蘇 《像惡魔 烏札拉》 (MOS Film 樣細 心!像天

> 樣大膽 ! 東 寶 出 版

使

昭 和 五十一 年 (一九七六) 六十六歲

十月二十六日 三月十九日 ,獲選為文化 《亂》 第一稿脫 功 動者 稿

遷 居調布市入間三丁目七番地 昭和五十二年 (一九七七) 六十七歲

撰寫 死亡面具》 劇本 《死亡之家的紀錄 紅 色

的

之會成立 十二月二十七日 三月九月 昭 和 五十三年(一九七八)六十八 《蝦蟆的 ,「黑澤明與一百武士 油》 在讀賣週刊連載 歲

昭和 月二十日 五十 应 ,報紙刊登徵選 年 (一九七九) 《影武者 六十九 歲 演

員 的 廣 告

月, 單 行本 影武者 劇本 畫)》

講

H

K

教 加

演

出 廣

參

年

輕

場

我

的

書

專

櫃

_

+

户 N 月,

,

出

席

紐 育

約

的

黑澤

明

作

品

П

顧

E

映

(日本協會二十六部作品

談社

出

版

月二日 ,紀錄片 黑澤明 的 世 界》

N H K 播 映

四 昭 和 五十五年 (一九八〇)七十歲

柯波拉 全球首映 月二十 等國際知名 會 六 日 邀請 電影人。 威 影武 廉 者》 惠勒 (黑澤 法 蘭 製 西 作 斯

四

東

寶

祌

五月 版 《黑澤明 黑澤明 的世 全作 界》 品品 集》 (朝日 東 畫刊 寶 出 增 刊) 版

出

Ŧi.

月一

影武者

榮獲坎

以城影展

月二 十三 日 《影武 者》 在有樂座 舉 行

影 Ŧi.

展委員會特

別

表彰

月

,

坎城

影展創立三十五週年紀念

獲

昭

和五十七年

(一九八二)

七十二歲

念之「 九 月 , 獅 獲 選 中之獅」(為 威 尼斯影 過去大獎作品中的 展 創立 五 十週 年 大 紀

獎)

十月十六日,Abel Gance 導演的

《拿破崙

柯波拉・黑澤監修) 在 N H K 廳首映

二十六部作品 月一 全 昭 和五十八年(一九八三)七十三 貌 日 , 或 舉 1/ 行 劇 藝 場 術 祭 主 百 辨 X 的 劇 黑澤 場 歲 上

映 明

的 +

和五十六年(一九八一)七十一歲

昭

十二月二十八日,報紙登出徵選電影研究設「黑澤電影工作室」。

昭和五十九年(一九八四)七十四歲生的廣告。

六月,《亂》開拍。 五月,獲頒法國榮譽軍團勳章(Order de la Legion Dhonneur)。

SOMETHING LIKE AN AUTOBIOGRAPHY

Copyright © 1982 by Akira Kurosawa

Complex Chinese translation copyright © 2014 by Rye Field Publications,

a division of Cité Publishing Group.

This translation published by arrangement with Alfred A. Knopf,

an imprint of The Knopf Doubleday Group, a division of Random House, Inc.

All rights reserved

國家圖書館出版品預行編目 (CIP)資料 | 蝦蟆的油: 黑澤明尋找黑澤明 | 黑澤明作 | 初版 | 台北市: 麥田 | 城邦文化出版:家庭傳媒城邦分公司發行 | 2014.01 | 368面; 14.8×21公分 | People; 15 | ISBN 978-986-344-042-0 (平裝) | 1, 黑澤明 2. 電影導演 3. 傳記 | 987.09931 | 102026534

People 15

蝦蟆的油——黑澤明尋找黑澤明

Something Like An Autobiography

作 者 黑澤明 Akira Kurosawa

譯 者 陳寶蓮

責任編輯 葉品岑、林怡君

特約編輯 陳怡文(初版)、盧穎辰(二版)

副總經理 陳瀅如

編輯總監劉麗真

總 經 理 陳逸瑛

發 行 人 涂玉雲

出 版 麥田出版

城邦文化事業股份有限公司

104台北市中山區民生東路二段141號5樓

電話: (886) 2-2500-7696 傳真: (886) 2-2500-1967

麥田部落格: http://www.ryefield.com.tw

發 行 英屬蓋曼群島商家庭傳媒股份有限公司城邦分公司

104台北市中山區民生東路二段141號11樓

書虫客服服務專線:(886)2-2500-7718;2500-7719

24小時傳真服務: (886)2-2500-1990; 2500-1991

服務時間:週一至週五09:30-12:00;13:30-17:00

郵撥帳號:19863813 戶名:書虫股份有限公司

讀者服務信箱E-mail:service@readingclub.com.tw

歡迎光臨城邦讀書花園 網址:www.cite.com.tw

香港發行所 城邦(香港)出版集團有限公司

香港灣仔駱克道193號東超商業中心1樓

E-mail: hkcite@biznetvigator.com

馬新發行所 城邦(馬新)出版集團【Cite(M)Sdn. Bhd】

41, Jalan Radin Anum, Bandar Baru Sri Petaling,

57000 Kuala Lumpur, Malaysia.

E-mail:cite@cite.com.my

封面設計 王志弘

電 腦 排 版 宸遠彩藝有限公司

印 刷 城邦印書館股份有限公司

初版一刷 2014年1月

版權所有·翻印必究 (Printed in Taiwan)

二版二刷 2016年4月 本書如有缺頁、破損、裝訂錯誤,請寄回更換

定價400元

ISBN: 978-986-344-042-0

城邦讀書花園

12 So

Rye Field Publications A division of Cité Publishing Ltd. 廣 告 回 函 北區郵政管理局登記證 台北廣字第000791號 免 貼 郵 票

英屬蓋曼群島商 家庭傳媒股份有限公司城邦分公司 104 台北市民生東路二段 141 號 5 樓

請沿虛線折下裝訂,謝謝!

文學・歷史・人文・軍事・生活

書號:RM6015 書名: 蝦蟆的油──黑澤明尋找黑澤明

讀者回函卡

cite城邦鸗

※為提供訂購、行銷、客戶管理或其他合於營業登記項目或章程所定業務需要之目的,家庭傳媒集團(即英屬蓋曼群島商家庭傳媒股份有限公司城邦分公司、城邦文化事業股份有限公司、書虫股份有限公司、墨刻出版股份有限公司、城邦原創股份有限公司),於本集團之營運期間及地區內,將以e-mail、傳真、電話、簡訊、郵寄或其他公告方式利用您提供之資料(資料類別:C001、C002、C003、C011等)。利用對象除本集團外,亦可能包括相關服務的協力機構。如您有依個資法第三條或其他需服務之處,得致電本公司客服中心電話請求協助。相關資料如為非必填項目,不提供亦不影響您的權益。

□ 請勾選:本人已詳閱上述注意事項,並同意麥田出版使用所填資料於限定用途。

姓名: 聯絡電話:
聯絡地址:□□□□□
電子信箱:
身分證字號: (此即您的讀者編號)
生日:
職業:□軍警 □公教 □學生 □傳播業 □製造業 □金融業 □資訊業 □銷售業
□其他
教育程度:□碩士及以上 □大學 □專科 □高中 □國中及以下
購買方式:□書店 □郵購 □其他
喜歡閱讀的種類: (可複選)
□文學 □商業 □軍事 □歷史 □旅遊 □藝術 □科學 □推理 □傳記 □生活、勵志
□教育、心理 □其他
您從何處得知本書的消息? (可複選)
□書店 □報章雜誌 □網路 □廣播 □電視 □書訊 □親友 □其他
本書優點:(可複選)
□內容符合期待 □文筆流暢 □具實用性 □版面、圖片、字體安排適當
□其他
本書缺點:(可複選)
□內容不符合期待 □文筆欠佳 □內容保守 □版面、圖片、字體安排不易閱讀 □價格偏高
□其他
您對我們的建議:

5.N38

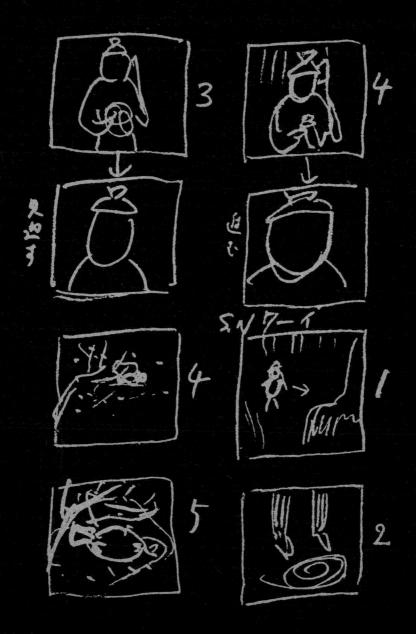

『羅生門』絵コンテより